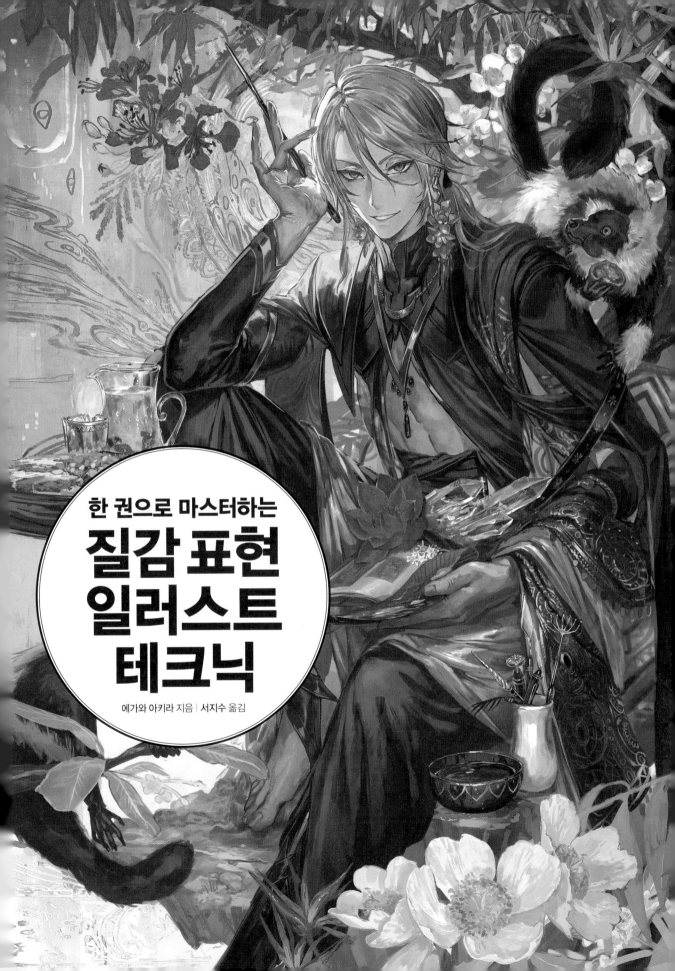

한 권으로 마스터하는
질감 표현 일러스트 테크닉

에가와 아키라 지음 | 서지수 옮김

시작하며

태양계에는 모래와 바위로 이루어진 화성, 띠를 두른 토성,
얼음으로 뒤덮인 엔켈라두스 등 헤아릴 수 없이 수많은 별이 있습니다.
모든 별은 서로 다른 거리에서 태양이 내뿜는 에너지에 영향을 받고,
각각의 성분과 형태가 변화되어 개성 있는 질감을 나타냅니다.

우리가 살고 있는 지구 역시 태양 에너지의 영향을 받고 있기 때문에 빛나는 바다, 거친 토지,
눈과 사막, 햇빛으로 인해 밝게 빛나는 거리 등 개성있는 질감이 많이 나타납니다.

따라서 그림을 그릴 때도 빛의 성질, 물체의 형태와 성분에 따라
다양한 모습으로 표현하는 것이지요.

물체를 옮겨 주변 환경에 변화를 주면, 물체 표면에 나타나는 음영과 하이라이트가
달라집니다. 장소를 옮기지 않더라도 물체는 시간의 흐름에 따라 변화되므로
내일 그릴 물체와 오천 년 후에 그릴 물체는 다른 질감이겠지요.

이처럼 동일한 물체라도 주변 환경에 따라 외형이 달라집니다.

모든 물체는 에너지의 영향을 받는 세계에서 독립적으로 존재하지 않습니다.
즉, 모든 물체는 서로 그물처럼 복잡하게 얽힌 관계를 유지하며, 그 안에서 조금이라도 변화가
일어난다면 원래의 형태로 다시 돌아갈 수 없습니다.
이 책에서 다룰 주제인 '질감'도 마찬가지입니다.

광대한 태양계부터 우리가 살고 있는 작은 공간까지 공통적으로 적용되는
물리 현상을 이해할 수 있다면, 우리가 새로 창조한 공간에서도
이를 응용하여 표현할 수 있을 것입니다.

3D 컴퓨터 그래픽 분야에서는 질감을 보다 사실적으로 표현하기 위해
물리 현상을 바탕으로 디지털 시뮬레이션을 통한 연구를 끊임없이 거듭하고 있습니다.
저는 이러한 컴퓨터 그래픽 기술을 일러스트에 적용하면
더욱 생생한 질감 표현에 도움이 될 것이라는 생각으로 이 책을 쓰게 되었습니다.

물론 이것은 질감 표현에 대한 저의 생각을 한정된 시간과 지면에 정리한 것이므로,
완전한 해답이라고는 할 수 없습니다.
우주의 수많은 별들과 마찬가지로 제 생각에 대한 독자 여러분의 반응도 각양각색일 것입니다.

따라서 이 책의 내용은 질감 표현에 대한 다양한 해석 중 하나로 생각하고,
여러분의 일러스트에 참고하고 응용해 주세요.

무엇보다 이 책을 보신 독자분들이 그림 그리기를
더 재미있게 즐길 수 있기를 바랍니다.

2022년 11월 에가와 아키라

AKIRA EGAWA

목차

1 장 조명 · 11

2 장 질감 · 23

3 장 묘사 · 43

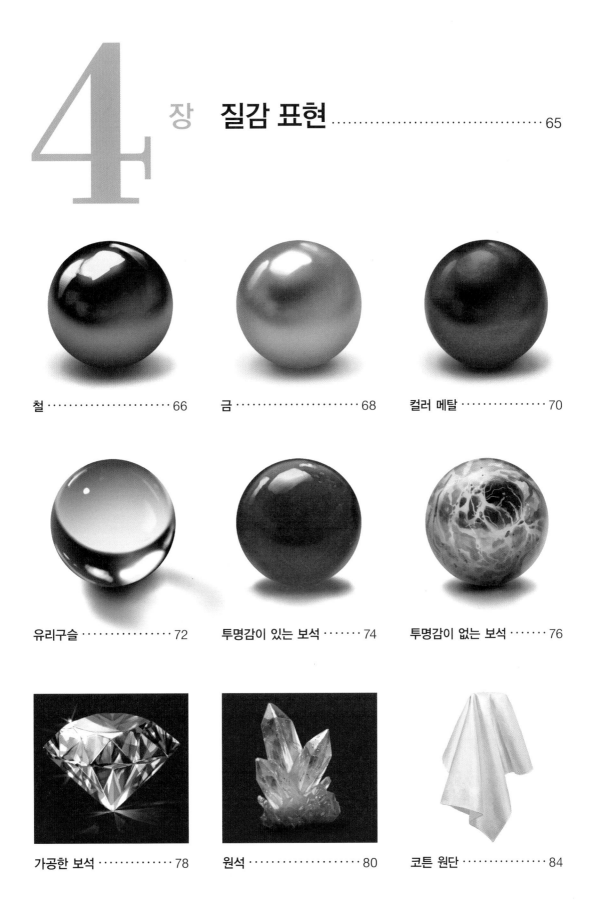

4장 질감 표현 ... 65

5장

일러스트 제작 과정

이 책을 보는 법

좋은 일러스트를 제작하기 위해서는 캐릭터와 의상, 배경의 다양한 질감을 자연스럽게 표현해야 합니다. 이 책은 일러스트에 어울리는 질감을 자연스럽게 표현하는 방법을 설명한 기법서입니다. 질감을 표현하기 위한 조명과, 형태를 만들기 위한 요소 등을 살펴보고, 기초 지식부터 응용 방법까지 폭 넓게 설명합니다.

이 책의 구성

1장 조명

일러스트에 입체감을 더해주는 빛과 음영, 조명을 중심으로 물체의 주변 환경에 대해 설명합니다.

2장 질감

질감에는 다양한 요소가 관련되어 있는데, 그 중에서 키포인트를 이루는 네 가지 요소가 물체에 어떤 영향을 미치는지 살펴봅니다.

3장 묘사

질감 표현을 위한 도구와 브러시 활용법을 설명합니다. 본문에서는 Photoshop을 기준으로 설명했지만 독자적인 기능은 최소한으로 줄였으므로, 별도의 페인팅 소프트웨어를 사용하는 분도 어려움 없이 이해할 수 있습니다.

4장 질감 표현

다양한 질감의 표현법을 작업과정에 따라 설명합니다. 복잡한 기능을 최대한 사용하지 않고, 레이어를 나누어 작업을 진행합니다.

5장 일러스트 제작 과정

일러스트의 제작 과정을 살펴봅니다. 제작의 처음부터 끝까지 세밀하게 살펴보는 것이 아니라 제작 과정 중 실수하기 쉬운 부분을 중심으로 설명합니다.

같이 보기

세세한 부연 설명을 비롯한 저자의 노하우와 추천 정보를 담았습니다.

Point 포인트

본문을 바탕으로 꼭 알아야 할 정보를 소개합니다.

Column 칼럼

본문과 관련된 다양한 지식과 정보를 소개합니다.

예비지식 예비지식

작업에 앞서 미리 알아두면 좋은 내용을 소개합니다.

페이지 구성

4장에서는 다양한 질감의 표현법을 작업 순서에 따라 설명합니다. 페이지 구성은 아래와 같습니다.

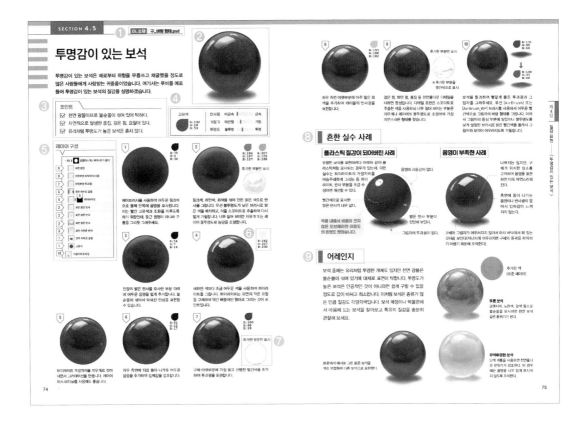

① **선화나 바탕 형태의 psd 파일명**
다운로드해서 사용할 수 있는 선화나 바탕 형태의 psd 데이터가 특전으로 준비되어 있습니다(191p 참고).

② **완성도**
완성된 형태입니다.

③ **포인트**
질감 묘사의 포인트를 소개합니다.

④ **질감의 구성 요소**
질감을 구성하는 네 가지 요소를 간략하게 정리했습니다. '반사율', '거칠기', '투명도'는 10단계로 표현했습니다.

⑤ **레이어 구성**
레이어마다 부여된 숫자는 작업 순서를 뜻합니다.

⑥ **RGB 수치**
각 과정에서 사용한 색의 RGB 수치를 표기합니다.

⑦ **추가한 부분만 표시**
각 과정에서 별도로 추가한 부분만 그림으로 표기합니다.

⑧ **흔한 실수 사례**
실수하기 쉬운 사례를 소개합니다. 다만 주변 상황이나 작풍에 따라 실수라고 할 수 없는 경우도 있습니다. 여러분이 표현하고 싶은 질감을 묘사할 때 참고하세요.

⑨ **어레인지**
여러 과정을 거쳐 완성한 일러스트의 색조를 보정하거나, 전혀 다른 분위기의 색으로 바꾸어 표현합니다.

명칭 표기

이 책에서는 소프트웨어 기능 명칭을 독자적인 명칭으로 표기하는 경우가 있습니다. 또한 레이어의 혼합 모드(CLIP STUDIO PAINT에서는 합성 모드)를 [오버레이]로 변경한 경우, [오버레이 레이어]로 약칭해서 표기했습니다. 혼합 모드도 마찬가지로 [혼합 모드 명칭] 레이어로 표기하였습니다.

특전 브러시

특전 브러시는 본문에서 사용하지 않은 브러시도 있지만, 오른쪽에 소개한 브러시는 필자가 즐겨 사용하는 브러시입니다. 브러시의 다운로드와 설치 방법에 대해서는 191p를 참고해 주세요.

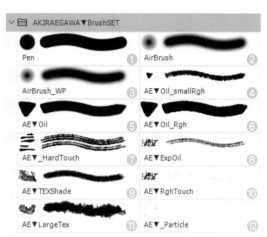

❶ Pen
Photoshop의 기본 브러시와 같습니다. 채우기 또는 러프 스케치 묘사에 사용합니다.

❷ AirBrush
Photoshop의 기본 브러시와 같습니다. 넓은 범위의 음영을 묘사할 때 사용합니다.

❸ AirBrush_WP
Photoshop의 기본 브러시와 같습니다. 에어브러시에 필압이 적용된 것으로 주로 음영을 묘사할 때 사용합니다.

❹ AE▼Oil_smallRgh
AE▼Oil_Rgh와 비슷하지만 조금 거친 브러시입니다. 브러시 사이즈를 작게 설정하고 좁은 범위에 사용합니다. 크기가 작은 문자나 자갈처럼 자잘한 형태를 묘사할 때, 또는 거친 선화에 사용하는 브러시입니다.

❺ AE▼Oil
묘사 전반에 사용하는 메인 브러시로 채색뿐 아니라 선화에도 사용하는 경우가 많습니다. 브러시 모양이 삼각형이라 자국이 둥글게 남지 않고, 평필과 비슷한 브러시 자국을 남기는 것이 특징입니다.

❻ AE▼Oil_Rgh
AE▼Oil과 비슷하지만 조금 딱딱하고 거친 인상의 브러시입니다. 원단, 요리, 자연물 등 거친 물체를 묘사하거나 윤곽선을 뚜렷하게 묘사하고 싶을 때 사용합니다. 또한 선화 작업에 사용하는 경우도 많습니다. 거친 인상을 강조하고 싶을 때는 메인 브러시로 사용합니다.

❼ AE▼_HardTouch
끝이 갈라진 나이프로 물감을 긁어서 묘사하듯, 아주 거칠고 터치감이 강한 브러시입니다. 음영의 대비를 높이거나, 강한 터치를 단숨에 표현할 때, 또는 커다란 형태의 흐름을 묘사할 때 사용합니다.

❽ AE▼_ExpOil
붓 끝에 물감을 묻힌 브러시로 채색한 것처럼 거친 브러시 자국을 남기는 것이 특징입니다. 음영을 묘사하면서 정보량을 더하고 싶을 때 사용합니다.

❾ AE▼TEXShade
바위 표면, 나무 표면, 지면 등 표면이 거친 부분에 넓은 음영을 묘사할 때 사용합니다. 또한 거친 원단이나 금박 등의 표현에도 사용할 수 있습니다.

❿ AE▼RghTouch
바싹 마른 붓처럼 거친 터치를 남길 수 있는 브러시입니다. 음영을 묘사하면서 정보량을 더하고 싶을 때 사용합니다. CLIP STUDIO PAINT에서는 '종이 재질 농도'를 조정하여 사용하세요.

⓫ AE▼LargeTex
아주 거친 텍스처 효과를 남길 수 있어 넓은 음영을 묘사하기에 좋은 브러시입니다. 하이라이트를 묘사할 때 사용하거나 작은 풀이나 이끼, 오염되고 녹슨 부분, 금박 등을 표현할 때도 사용합니다. CLIP STUDIO PAINT에서 사용하면 Photoshop과 달리 조금 더 구름 같은 질감으로 표현됩니다.

⓬ AE▼Particle
티끌이나 입자를 이펙트로 추가하고 싶을 때 사용하기 좋은 브러시입니다. 또한 식물 질감에 정보량을 더하고 싶을 때도 사용할 수 있습니다.

조명

우리가 살고 있는 세상은 '모든 것이 인연으로 시작되고 인연으로 끝난다'고 합니다. 이 말처럼 물체와 빛, 그리고 공간은 각각 독립적이 아니라, 서로 복잡한 상호 관계를 이루며 존재하고 있습니다. 1장에서는 빛과 어둠의 관계성에 대해 살펴보고, 그림을 자연스럽게 묘사하기 위한 기본적인 법칙을 소개합니다.

조명의 기초

물체는 놓여있는 장소의 주변 환경, 즉 빛과 어둠 또는 다른 물체의 영향을 받습니다. 이러한 주변 환경의 영향은 물체 표면에 나타납니다. 이를 바탕으로 질감을 표현하는 방법을 배우기 전에 먼저 주변 환경이 물체에 미치는 영향 중 하나인 '조명'에 대해 알아보겠습니다.

빛과 음영의 명칭

주변 환경의 영향을 받아 물체 표면에 나타나는 빛과 음영은 아래와 같이 다섯 가지 요소로 나눌 수 있습니다.

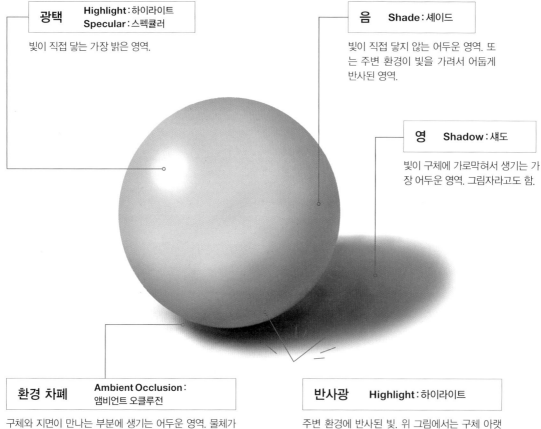

광택 **Highlight**: 하이라이트 **Specular**: 스펙큘러

빛이 직접 닿는 가장 밝은 영역.

음 **Shade**: 셰이드

빛이 직접 닿지 않는 어두운 영역. 또는 주변 환경이 빛을 가려서 어둡게 반사된 영역.

영 **Shadow**: 섀도

빛이 구체에 가로막혀서 생기는 가장 어두운 영역. 그림자라고도 함.

환경 차폐 **Ambient Occlusion**: 앰비언트 오클루전

구체와 지면이 만나는 부분에 생기는 어두운 영역. 물체가 서로 맞닿아 있을 때 발생함.

※ 구체의 표면은 약간 거친 플라스틱 질감을 상정했습니다.

반사광 **Highlight**: 하이라이트

주변 환경에 반사된 빛. 위 그림에서는 구체 아랫부분에 하얀 지면이 반사됨.

Point **빛과 음영의 다섯 가지 요소**

기본적으로 빛과 음영을 나타내는 다섯 가지 요소를 이해하면, 물체를 입체적으로 표현할 수 있습니다. 이 다섯 가지 요소가 발생하는 원인은 다음 페이지에서 살펴보겠습니다.

구체의 주변 환경을 이해하자

지구상이나 우주 공간에 구체가 존재하는 한, 구체의 주변에는 환경이 있습니다. 간단하게 말하자면 구체는 '어딘가에 위치'하고 있는 것입니다. 그 장소가 거실이든 우주 공간이든 구체가 위치한 장소에 환경이 있다는 점에는 변함이 없습니다. 물체를 자연스럽게 묘사하기가 어려웠다면 물체 표면의 하이라이트나 음영에만 주목하지 말고, 물체가 위치한 주변까지 시선을 넓혀보세요.

구체의 주변 환경 예측하기

왼쪽에 그린 구체의 주변 환경은 대체로 아래와 같은 분위기로 예측할 수 있습니다.

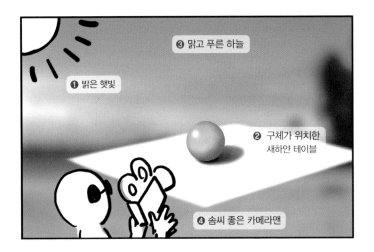

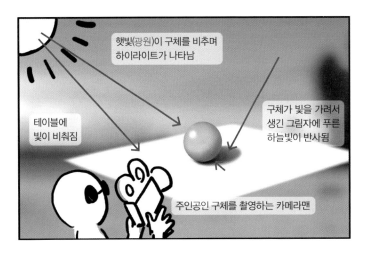

예측 ❶
구체 표면에 나타난 하이라이트가 하나이기 때문에 이 장소에서 가장 강한 빛도 하나입니다. 따라서 하이라이트의 정체는 햇빛으로 짐작할 수 있습니다.

예측 ❷
강한 하이라이트 반대쪽에 그림자가 드리워졌습니다. 만약 구체가 공중에 떠 있다면 그림자는 구체의 바로 아래쪽으로 떨어졌을 것입니다. 따라서 구체는 하얀 테이블이나 바닥 위에 놓여 있음을 알 수 있습니다.

예측 ❸
빛이 구체에 가로막혀 생긴 그림자는 검은색이 아닌 푸른색으로 보입니다. 이는 햇빛이 직접 닿지 않는 부분에도 푸른 하늘빛이 반사되기 때문입니다. 반사광을 통해 구체가 위치한 장소는 야외이며 맑게 갠 날씨라는 점까지 알 수 있습니다.

예측 ❹
카메라맨은 그림을 그리는 화가 자신입니다. 어느 각도에서 물체를 촬영하고, 어떤 구도를 잡을 것인지 결정하는 중요한 역할을 맡고 있습니다. 그림을 그리는 게 아니더라도 직접 눈으로 관찰하지 않으면 형태를 올바르게 인식할 수 없습니다.

이처럼 구체 표면에 나타나는 빛(광택)과 음영을 토대로 주변 환경을 어느 정도 가늠할 수 있습니다. 광택과 음영은 물체의 표면에 있는 무늬나 모양과 달리 주변 환경의 영향에 의해 발생한다는 점에 주의하세요.

Point 　**조명의 규칙**

물체의 표면에 나타난 음영과 주변 환경이 어울리지 않는다면 그림이 어색해 보일 수 있습니다. 빛이 비추는 자연의 섭리와 규칙을 관찰하며 이해하고, 이를 바탕으로 그림을 그리면 더욱 사실적으로 표현할 수 있습니다. 물론, 캔버스는 자유로운 세계이기 때문에 현실 세계의 규칙을 의도적으로 무시하는 표현 방법도 있습니다. 필요하다면 규칙에 얽매이지 않아도 좋습니다.

하이라이트와 음영

이번에는 빛과 음영의 밀접한 관계에 대해 알아보겠습니다. 광원으로부터 빛을 가장 강하게 받는 부분에는 하이라이트가 나타납니다. 반면, 광원 반대쪽은 빛을 받지 못해 음영이 드리워집니다. 다양한 상황 예시를 통해 이들이 어떻게 변화하는지도 살펴보세요.

광원 높낮이에 따른 그림자의 변화

오른쪽 그림을 보면 카메라와 구체가 고정된 상태에서는 광원의 높낮이에 따라 그림자의 길이가 달라진다는 것을 알 수 있습니다.

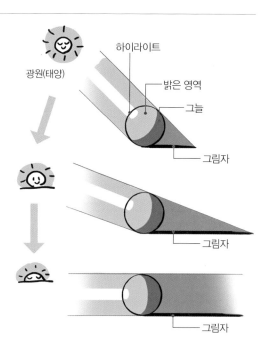

흰색 : 태양의 중심, 하이라이트

노란색 : 태양이 비추는 빛(햇빛), 햇빛이 닿는 영역

파란색 : 햇빛이 닿지 않는 그늘 영역

회색 : 구체가 햇빛을 가려서 생기는 어두운 영역

검은색 : 바닥에 드리운 그림자 영역

측면 광원

광원이 좌우 측면에 위치할 때와 한가운데에 위치할 때의 차이를 비교해 보겠습니다. 광원이 구체와 수평에 가까울수록 그림자는 길어지고, 광원이 구체와 수직에 가까울수록 그림자는 짧아집니다.

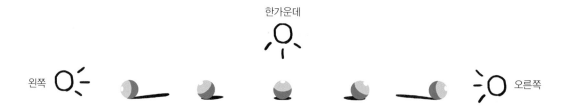

Point **한낮과 해질녘의 그림자 차이**

빛을 받는 대상에 관계없이 그림자의 크기는 광원과 대상의 높낮이에 따라 변화합니다. 예를 들어, 태양이 높게 뜨는 한낮에는 그림자가 짧은 반면, 태양이 낮아지는 해질녘에는 그림자가 길어집니다.

전면과 후면 광원

광원은 상하좌우에만 위치하는 것이 아닙니다. 이번에는 광원이 구체의 앞뒤에 위치했을 때 빛과 그림자가 어떻게 변화하는지 알아보겠습니다.

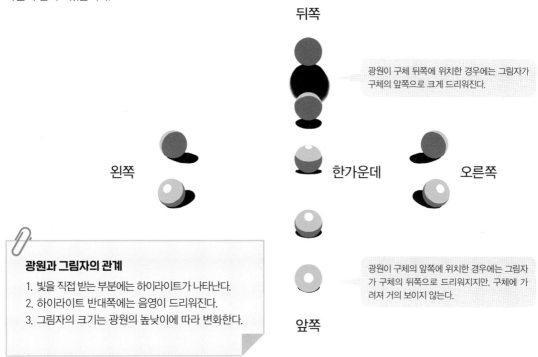

뒤쪽

광원이 구체 뒤쪽에 위치한 경우에는 그림자가 구체의 앞쪽으로 크게 드리워진다.

왼쪽 　　한가운데 　　오른쪽

광원과 그림자의 관계

1. 빛을 직접 받는 부분에는 하이라이트가 나타난다.
2. 하이라이트 반대쪽에는 음영이 드리워진다.
3. 그림자의 크기는 광원의 높낮이에 따라 변화한다.

광원이 구체의 앞쪽에 위치한 경우에는 그림자가 구체의 뒤쪽으로 드리워지지만, 구체에 가려져 거의 보이지 않는다.

앞쪽

공중에 뜬 구체

하늘을 나는 새나 높이 솟은 나무처럼 빛을 받는 대상이 지면에서 멀리 떨어져 있는 경우도 있습니다. 이처럼 물체가 지면에 맞닿아 있지 않더라도 그림자는 형태를 유지한 채로 지면에 드리워집니다.

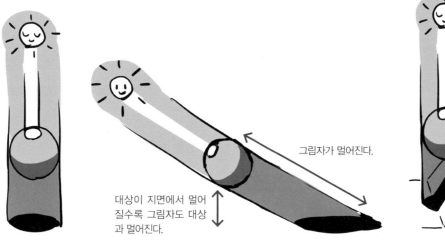

그림자가 멀어진다.

대상이 지면에서 멀어질수록 그림자도 대상과 멀어진다.

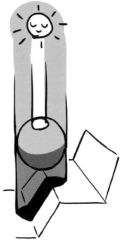

광원과 대상이 수직을 이루면, 대상의 형태 그대로 그림자가 드리워진다.

광원과 대상이 수직을 이루지 않는다면, 대상과 지면의 간격에 따라 대상과 그림자 사이의 거리도 변화한다. 위 그림처럼 구체가 지면에서 높이 올라가면 그림자도 구체에서 멀리 떨어진다.

지면이 평평하지 않을 경우에는 지면의 굴곡을 따라 그림자가 드리워진다.

지면에서 멀리 떨어진 물체의 그림자

지면과 구체 사이에 간격이 있을 때 그림자의 형태를 비교해 보겠습니다. 광원이 비스듬한 높이에서 빛을 비추면, 광원 반대쪽으로 그림자가 길게 드리워집니다. 또한 지면과 구체의 간격에 따라 구체와 그림자 사이의 거리도 달라집니다.

측면에서 보았을 때

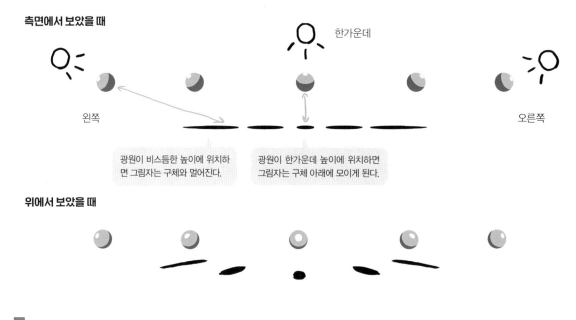

한가운데

왼쪽

오른쪽

광원이 비스듬한 높이에 위치하면 그림자는 구체와 멀어진다.

광원이 한가운데 높이에 위치하면 그림자는 구체 아래에 모이게 된다.

위에서 보았을 때

굴곡이 있는 지면의 그림자

굴곡진 지면에서는 그림자가 지면의 굴곡을 따라 투영됩니다. 광원의 위치를 구체의 한가운데 높이로 설정하고, 다양한 형태의 지면으로 비교해 보겠습니다.

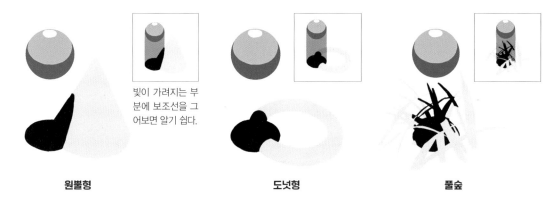

빛이 가려지는 부분에 보조선을 그어보면 알기 쉽다.

원뿔형

도넛형

풀숲

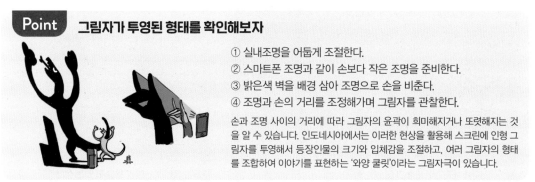

Point **그림자가 투영된 형태를 확인해보자**

① 실내조명을 어둡게 조절한다.
② 스마트폰 조명과 같이 손보다 작은 조명을 준비한다.
③ 밝은색 벽을 배경 삼아 조명으로 손을 비춘다.
④ 조명과 손의 거리를 조정해가며 그림자를 관찰한다.

손과 조명 사이의 거리에 따라 그림자의 윤곽이 희미해지거나 또렷해지는 것을 알 수 있습니다. 인도네시아에서는 이러한 현상을 활용해 스크린에 인형 그림자를 투영해서 등장인물의 크기와 입체감을 조절하고, 여러 그림자의 형태를 조합하여 이야기를 표현하는 '와양 쿨릿'이라는 그림자극이 있습니다.

높이 차이에 따른 그림자의 변화

지금까지 광원의 위치와 높낮이에 따라 빛과 그림자가 변화하는 양상을 살펴보았습니다. 대상의 바로 위에 광원이 위치할 때도 광원과 대상의 간격에 따라 그림자의 크기가 변화합니다. 이는 태양처럼 아주 커다란 광원보다 양초나 손전등처럼 대상보다 크기가 작은 광원일수록 변화가 두드러지게 나타납니다.

구체보다 크기가 작은 광원

양초나 손전등 또는 스포트라이트처럼 한 점을 집중적으로 비추며 구체보다 크기가 작은 광원인 경우 그림자의 크기 차이를 비교해 보겠습니다.

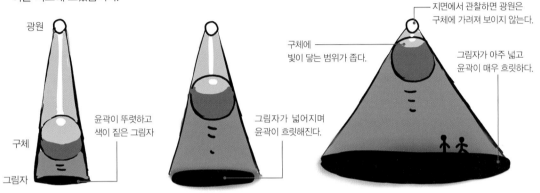

구체가 지면에서 약간 떠 있는 상태 / **구체가 광원과 가까워진 상태** / **구체가 광원과 아주 가까운 상태**

구체보다 크기가 큰 광원

거실 천장등이나 커다란 전광게시판처럼 구체보다 큰 광원을 예로 들어보겠습니다. 앞서 소개한 작은 광원은 집중적으로 한 점을 비추지만, 천장등이나 전광게시판은 빛을 여러 방향으로 발산하며 넓게 비춥니다. 여기서는 크기에 따른 차이만 소개했지만, 날씨의 영향이나 조명의 종류에 따라서도 음영의 형태가 다양하게 나타납니다. 대상이 위치한 장소에 어울리는 광원을 선택하고 특성을 파악하세요.

천장등은 여러 각도로 넓은 범위를 비추기에 거실처럼 넓은 실내에 어울린다.

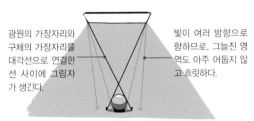

구체가 지면에 접지한 상태

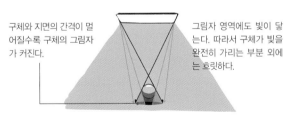

구체가 지면에서 약간 떠 있는 상태

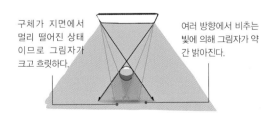

구체가 지면에서 높이 떠 있는 상태

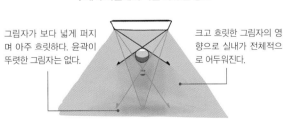

구체가 지면에서 아주 높이 떠 있는 상태

반사광

빛을 비추는 광원의 반대쪽에는 그늘과 그림자가 나타납니다. 주변 물체에서 반사된 빛인 반사광(리플렉션 : reflection)을 묘사하면 그늘과 그림자를 더욱 사실적으로 표현할 수 있습니다.

반사광이란?

지금까지 구체에 닿은 빛에 대해 알아보았는데, 사실 빛은 구체만 비추는 것이 아니라 주변 물체에도 영향을 미칩니다. 물체에 닿은 빛은 빗방울처럼 사방으로 반사되고, 에너지를 잃어가면서 다른 물체를 비추는데, 이렇게 반사된 빛을 반사광이라고 합니다.

지면의 반사광

주황색 매트를 펴 놓은 지면의 반사광을 살펴보겠습니다.

강한 대비 또는 특정한 조건이라면 위와 같은 음영 묘사도 잘못된 것은 아니다.

주황색 매트에서 반사된 빛이 구체의 음영에 영향을 주어 조화를 이루고 있다.

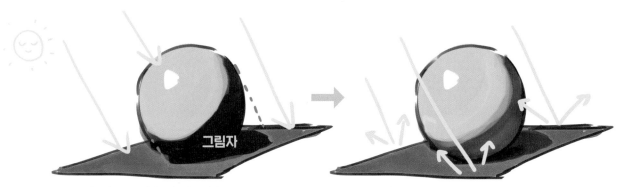

지금까지는 구체에 닿은 빛에 대해 다루었기에 그림자를 검은색으로만 표현했지만

사실 빛은 물체에 닿으면서 여러 방향으로 반사된다. 구체에도 매트의 주황색 빛이 반사되므로, 음영은 짙은 검은색이 아닌 주황빛이 감도는 검은색으로 된다.

벽의 반사광

이번에는 벽과 지면을 다른 색으로 칠한 실내에서 반사광이 구체에 미치는 영향을 살펴보겠습니다.

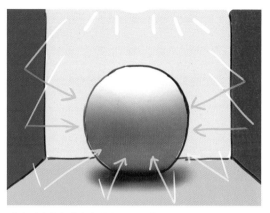

벽과 지면에서 반사된 빛이 구체의 음영에 비친다. 즉 가까이 있는 다른 물체의 색에서 영향을 받는다.

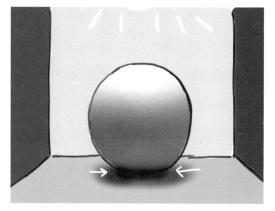

반사광이 여럿 발생하는 환경이라도 구체와 지면이 맞닿은 부분에는 빛이 닿지 않아서 음영이 검은색에 가깝다. 이를 '환경 차폐'라고 한다.

Point 반사광은 주변 환경을 고려한다

어두운 실내나 지하 공간처럼 주변에 조명이 없는 장소에서는 벽이나 지면에 닿는 빛이 적기 때문에 반사광도 거의 나타나지 않습니다. 반면 맑은 날씨의 야외 공간에서는 지면이나 간판은 물론 하늘빛까지 반사되어, 다양한 반사광이 나타납니다. 이처럼 주변 환경과 어울리는 반사광을 묘사하면 그림을 좀 더 사실적으로 표현할 수 있습니다.

반사광이 거의 없는 상황
어두운 밤이며 희미하게 새어 들어오는 불빛 외에는 광원이 없기 때문에 지면에서 반사되는 빛도 거의 없다. 이와 같은 환경에서는 광원에서 비추는 빛만 묘사하는 것이 자연스럽다.

반사광이 뚜렷하게 보이는 상황
황야를 내리쬐는 햇빛으로 인해 지면의 붉은 흙과 푸른 하늘빛이 반사광이 되어 얼굴에 비친다.

환경 차폐

물체가 서로 맞닿아 주변광이나 반사광이 들지 않는 부분에 나타나는 작은 음영을 환경 차폐(앰비언트 오클루전 : ambient occlusion)라고 합니다. 물체와 물체의 접지면 또는 인접한 가장자리에 환경 차폐를 묘사하면 더욱 사실적으로 음영을 표현할 수 있습니다.

환경 차폐란?

환경 차폐는 기본적으로 바닥에 놓인 구체의 접지면 또는 천장 구석처럼 물체와 물체가 맞닿은 부분에 나타납니다. 따라서 환경 차폐를 통해 접지면의 위치나 물체의 배치 관계를 알기 쉽게 표현할 수 있습니다.

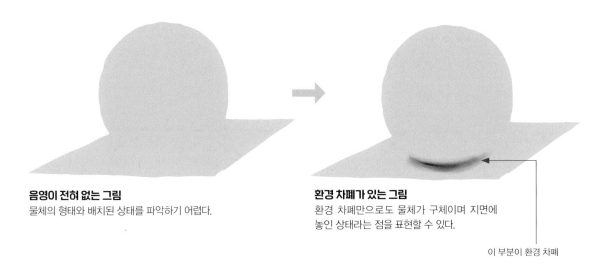

음영이 전혀 없는 그림
물체의 형태와 배치된 상태를 파악하기 어렵다.

환경 차폐가 있는 그림
환경 차폐만으로도 물체가 구체이며 지면에
놓인 상태라는 점을 표현할 수 있다.

이 부분이 환경 차폐

구체와 지면에 음영을 묘사하더라도 환경 차폐가 없다면 물체가 배치된 상태를 알기 어렵습니다. 접지면의 가장자리에 분명하고 짙은 형태의 그림자를 그려보세요.

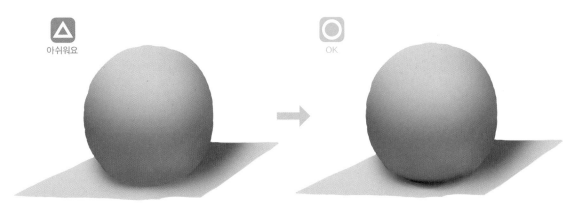

아쉬워요

OK

환경 차폐가 없는 그림
접지면의 위치를 파악하기 힘든 탓에 물체가
마치 지면에 박혀 있는 것처럼 보인다.

환경 차폐가 있는 그림
접지면에 분명하고 짙은 그림자가 있어서 구체
가 지면 위에 놓인 상태로 보인다.

천장 그림자

환경 차폐는 접지면뿐만 아니라 천장 구석이나 깍지 낀 손처럼 물체와 물체가 맞닿은 부분에도 나타납니다. 이처럼 접지면이나 인접한 부분에 음영을 묘사하면 물체의 위치 관계를 보다 명확하게 표현할 수 있습니다. 아래의 천장 구석 그림을 보며 비교해 보겠습니다.

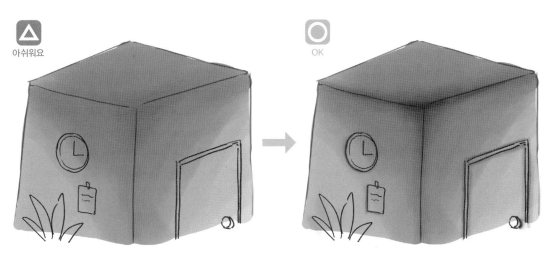

아쉬워요

OK

환경 차폐를 의식하지 않고 약간 어두운 그림자만 묘사한 상태. 잘못된 그림이라고 할 순 없지만, 조명의 위치나 실내 밝기에 따라서는 밋밋하게 보일 수 있다.

구석진 곳일수록 빛이 들지 않는다는 점을 의식하며 그림자를 묘사하면 천장 구석을 한층 입체적으로 표현할 수 있다.

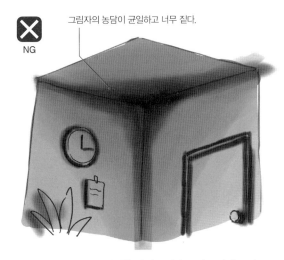

NG

그림자의 농담이 균일하고 너무 짙다.

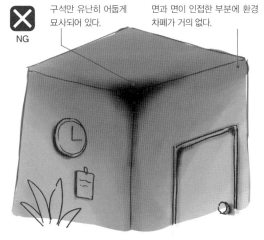

NG

구석만 유난히 어둡게 묘사되어 있다.

면과 면이 인접한 부분에 환경 차폐가 거의 없다.

환경 차폐를 지나치게 의식한 탓에 그림자를 너무 짙게 묘사해서 무디고 칙칙한 선화처럼 보인다.

실내 환경에 따라 차이가 있지만, 구석이라도 빛이 완전히 차단되는 것은 아니다. 따라서 일부분만 유난히 어두운 것은 자연스럽지 않다.

현실에는 '선화'가 존재하지 않습니다. 우리는 물체의 형태를 실루엣이나 윤곽선으로 인식하는데, 이는 환경 차폐로 인해서 나타나는 짙은 그림자를 선화처럼 묘사하는 원인 중 하나입니다. 물체와 물체가 접지하거나 인접한 부분은 주변 환경이나 반사에 의한 빛이 들지 않는 어두운 '영역'이라는 점에 주의하세요.

환경 반사

숲 속에 있는 과일은 나무와 푸른 하늘에 둘러싸여 있고, 지구는 태양과 우주에 둘러싸여 있습니다. 이처럼 세상에 존재하는 모든 물체는 반드시 다른 물체나 환경에 둘러싸인 공간 안에 존재합니다. 이로 인해 물체는 빛과 어둠의 영향을 받아서 표면에 주변 환경이 반사된 상이 나타나고, 이를 통해 우리는 그 물체의 형태를 인식합니다.

반사된 상이란?

주변 환경은 물체 표면에 영향을 미칩니다. 지금까지 살펴본 빛과 어둠도 물체에 영향을 미치는 주변 환경에 속한다고 할 수 있습니다. 주변 환경이 바뀌면 물체의 질감도 달라집니다. 오른쪽의 회색 구체를 예로 들어 주변 환경이 반사된 상의 차이를 비교해 보겠습니다.

구체가 위치한 장소에 따른 표면의 차이를 살펴보자.

한낮의 바닷가

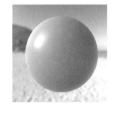

오후의 실내

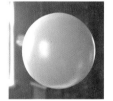

콘서트홀

장소에 따라 구체 표면에 나타나는 색이나 광원의 형태가 달라진다는 것을 알 수 있습니다. 특히 하이라이트, 음영, 반사광은 별개의 요소가 아니라 주변 환경이 반사되어 나타난다는 것을 의식하면, 질감을 더욱 사실적으로 표현할 수 있습니다.

주변 환경을 의식하고 그린 무기
같은 재질이라도 표면에 나타난 반사된 상에 따라 전혀 다른 질감으로 보인다.

우선 물체가 위치한 장소의 주변 환경을 설정하세요. 실외인지 실내인지, 광원의 종류는 무엇인지, 시간은 언제인지, 습도는 높은지 낮은지……. 대략적인 설정이라도 이를 바탕으로 그리면 마치 '그 장소에 실제로 존재'하는 분위기를 표현할 수 있습니다.

질감

빛과 어둠을 비롯한 주변 환경의 영향을 똑같이 받았다고 해서 모든
물체가 동일한 질감으로 보이는 것은 아닙니다. 물체가 지닌 고유한
성질도 고려해야 합니다. 2장에서는 질감을 형성하는 요소들을 살
펴보겠습니다.

질감을 형성하는 요소들

물체를 비추는 빛은 표면에 닿은 후 반사되어 우리 눈에 들어옵니다. 이때 물체가 빛을 반사하는 성질에 따라서 질감이 형성되는 것입니다. 이번 장에서는 질감을 형성하는 여러 요소에 대해 알아보겠습니다.

질감이란?

금속, 고무 타이어, 나무 등 모든 물체에는 저마다 고유한 질감이 있습니다. 그런데 같은 모양, 같은 색이라면 이러한 질감의 차이를 어떻게 표현해야 할까요?

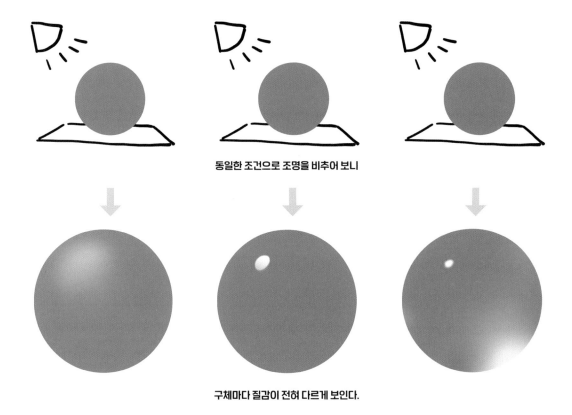

동일한 조건으로 조명을 비추어 보니

구체마다 질감이 전혀 다르게 보인다.

구체 표면에 나타난 하이라이트의 크기와 밝기, 위치에 따라 세 물체의 질감이 전혀 다름을 알 수 있습니다.
동일한 조건으로 비춘 조명인데, 어째서 하이라이트가 다르게 보이는 것일까요? 이는 질감을 형성하는 네 가지 요소에 의해서 물체마다 빛을 반사하는 방식이 다르기 때문입니다.

위 그림에서 사용한 색은 두 가지입니다. 조명 또한 동일한 조건으로 설정했습니다.

질감을 형성하는 네 가지 요소

질감은 다양한 요소로 구성되어 있는데, 구성 요소마다 빛을 반사하는 성질이 다릅니다.
다시 말해 구성 요소의 성질을 이해하면 어떤 물체든 질감을 자연스럽게 표현할 수 있는 것이죠.
질감 표현의 키포인트인 구성 요소는 아래의 네 가지입니다.

고유색

물체의 기본적이고 고유한 색을
말합니다.

반사율

물체 표면이 빛을 반사하는 정도
를 말합니다. 반사율이 높은 물체
는 금속처럼 보입니다.

거칠기

물체 표면이 매끈하거나 까칠한
정도를 말합니다.

투명도

물체의 투명한 정도를 말합니다.

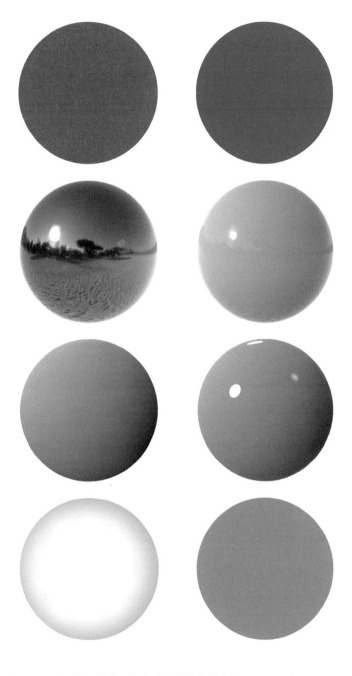

위에 소개한 네 가지 요소를 조합하는 것만으로도 기본적인 질감은 간단하게 표현할 수 있습니다.
이 세상에 존재하는 물질은 저마다 표면에 고유한 질감이 있습니다. 그렇기에 모든 물체의 질감을 하나하나 외우기란
어렵습니다. 다만 여기서 소개하는 네 가지 요소를 바탕으로 물체를 관찰하면, 거의 모든 질감을 파악할 수 있습니다.

구성 요소 파악하기

철, 플라스틱, 유리, 바위를 예로 들어 각 물체의 특징과 질감을 구성하는 요소에 대해 살펴보겠습니다.

철

거울처럼 주변 환경을 그대로 반사하는 특징이 있습니다. 일반적으로 투명하지 않고, 고유색은 주로 어두운 색입니다. 색과 거칠기는 표면의 가공 여부나 시간의 흐름에 따라 크게 달라지지만, 여기서는 새로 제조하여 표면이 매끄러운 철구슬로 설정했습니다.

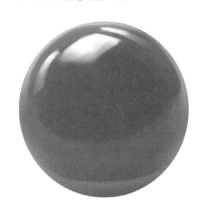

고유색	반사율
검은색	높음 (금속처럼 보임)

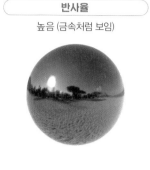

거칠기	투명도
매끄러움	투명하지 않음

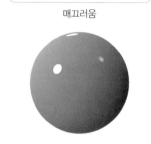

플라스틱

표면은 매끈하지만 금속과 다른 인상의 광택이 나타납니다. 색, 투명도, 거칠기는 가공 과정이나 재질에 따라 차이가 있습니다. 여기서는 빨갛고 불투명하며 매끈한 플라스틱으로 설정했습니다.

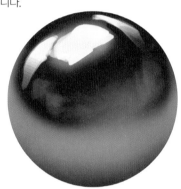

고유색	반사율
빨간색	그다지 높지 않음 (금속과 다름)

거칠기	투명도
약간 매끄러움	투명하지 않음

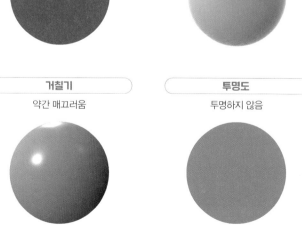

질감을 구성하는 요소는 보다 세세하게 나눌 수 있지만, 앞서 소개한 네 가지 요소를 조합하는 것만으로도 기본적인 질감을 간단하게 표현할 수 있습니다.

유리

높은 투명도가 특징이며, 표면이 매끈합니다. 다만 일반적으로 금속처럼 주변 환경을 반사하지는 않습니다. 여기서는 속이 가득 찬 투명한 유리구슬로 설정했습니다.

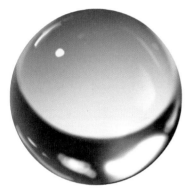

고유색
하얀색

반사율
그다지 높지 않음 (금속과 다름)

거칠기
매끄러움

투명도
투명함

바위

바위는 암질이나 자연환경에 따라 고유색에 차이가 심하며, 여러 색이 혼재되어 있습니다. 표면은 고르지 않고 거칠며, 주변 환경을 거의 반사하지 않습니다.

고유색
바위 모양 (텍스처)

반사율
그다지 높지 않음 (금속과 다름)

거칠기
거침

투명도
투명하지 않음

고유색

음영이나 조명의 영향을 받아 표면에 나타난 반응이 아닌, 물체 자체가 지니고 있는 색을 고유색이라고 합니다.
이 책에서는 나무 표면에 보이는 나뭇결도 고유색에 포함했습니다.

고유색 파악하기

물체 표면에 나타난 음영이나 반사광을 완전히 무시하고, 오롯이 물체 자체가 지닌 색에 주목해 보세요. 눈에 보이는 색
이 주변 환경의 영향을 받은 것인지, 물체 자체의 색인지 확실하게 파악하는 것입니다. 표면의 요철이나 음영, 물체의 모
양까지 주의해서 관찰하면 고유색을 파악하기가 수월해집니다.

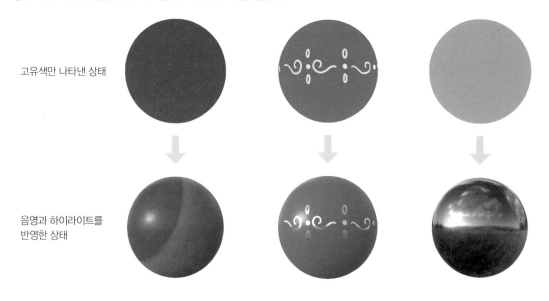

고유색만 나타낸 상태

음영과 하이라이트를
반영한 상태

아래의 쇠구슬은 푸른 하늘과 해변을 반사하고 있습니다. 이는 표면에 주변 환경이 반사된 상이 나타난 것이지 쇠구슬의
무늬가 아닙니다. 또한 쇠구슬의 고유색은 회색입니다. 만약 고유색이 파란색이었다면 반사된 상도 전체적으로 파란 색
조를 띠게 됩니다. 즉, 표면에 반사된 상은 고유색의 영향을 받습니다.

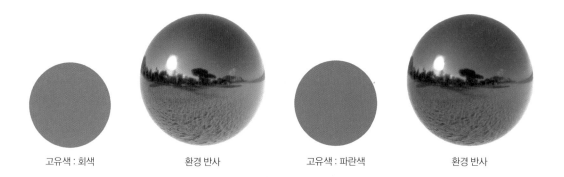

고유색 : 회색 환경 반사 고유색 : 파란색 환경 반사

고유색을 관찰하는 방법

물체의 고유색은 어떻게 가려내야 좋을까요? 여기서는 잎사귀를 예로 들어 물체의 질감을 바탕으로 고유색을 관찰하는
방법을 알아보겠습니다. 아래 잎사귀에서 잎맥 부분은 고유색이 아닙니다. 잎맥의 요철로 인해서 나타난 음영인데, 마치
잎사귀의 모양처럼 보입니다. 음영을 걷어내면 잎사귀의 고유색을 파악할 수 있습니다. 식물 중에는 잎맥 자체에 색이 있
는 개체도 존재하므로 대상을 확실하게 관찰해야 합니다.

잎사귀 고유색 잎맥의 음영

무기물의 고유색

이번에는 찻잔을 보겠습니다. 찻잔의 장식은 광택이 있는 금속 부분과 광택이 없는 도자기 부분으로 나뉘어 있습니다.
비록 고유색이 같더라도 음영 묘사에 차이를 주면, 질감이 다른 것을 표현할 수 있습니다. 특히 금속, 도자기, 고무를 비
롯한 무기물은 단조로운(모노톤) 고유색을 사용하면 무기물 특유의 질감이 강조됩니다.

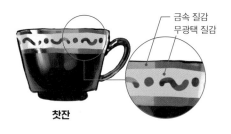

금속 질감
무광택 질감

찻잔 고유색 음영

유기물의 고유색

예시의 나무는 표면에 이끼가 끼었고, 껍질이 갈라졌으며 밑동에 나이테까지
있어 다양한 색이 혼재되어 있습니다. 여기에 표면의 요철로 인해서 나타난 음
영까지 묘사하면 유기물의 특성을 강조한 질감을 표현할 수 있습니다.

물체 표면에 나타난 반응의
원인을 파악하는 것이 중요
합니다. 주변 환경의 영향,
음영에 의한 명암, 반사광,
고유색 등 반응의 원인을 자
세히 관찰해 보세요.

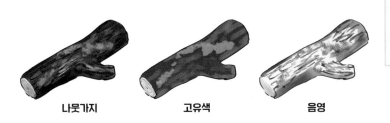

나뭇가지 고유색 음영

언뜻 고유색과 질감은 직접 관계가 없는 것처럼 보입니다. 하지만 질감과 조명을 이해하기 위해서는 물체 자체의 색이 무
엇인지 파악하는 것이 중요합니다.

반사율

반사율이란 물체 표면에 주변 환경이 얼마나 반사되는지를 나타내는 비율입니다. 여기서는 물체의 표면이 금속 질감처럼 보이는지 여부에 주목해서 반사율을 살펴보겠습니다.

반사율이란?

반사율이 높을수록 마치 거울처럼 주변 환경을 분명하고 뚜렷하게 반사합니다. 반면 반사율이 낮을수록 표면에 반사된 상이 불분명하고 흐릿하게 보입니다. 반사율은 '리플렉션reflection' 또는 '메탈릭metallic'이라고도 합니다. 아래 구체를 예로 들어 반사율의 차이를 비교해 보겠습니다.

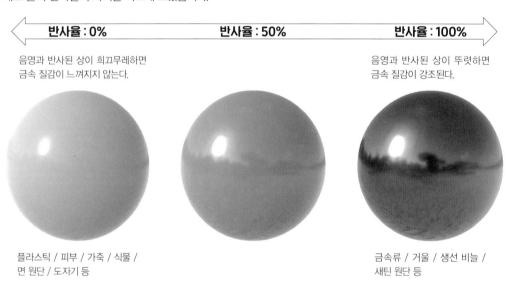

반사율 : 0%　　　　　반사율 : 50%　　　　　반사율 : 100%

음영과 반사된 상이 희끄무레하면　　　　　　　　　　음영과 반사된 상이 뚜렷하면
금속 질감이 느껴지지 않는다.　　　　　　　　　　　금속 질감이 강조된다.

플라스틱 / 피부 / 가죽 / 식물 /　　　　　　　　　금속류 / 거울 / 생선 비늘 /
면 원단 / 도자기 등　　　　　　　　　　　　　　　새틴 원단 등

반사율 구분하기

반사율이 높은 물체는 반사된 상을 선명하게 묘사합니다. 여기에 대비를 높여서 약간 어둡게 표현하면 금속 질감이 강조됩니다. 반면 반사율이 낮은 물체는 반사된 상과 음영을 채도가 낮은 색으로 묘사합니다. 여기에 대비를 낮춰서 희끄무레한 이미지로 표현하면 금속 질감이 억제됩니다.

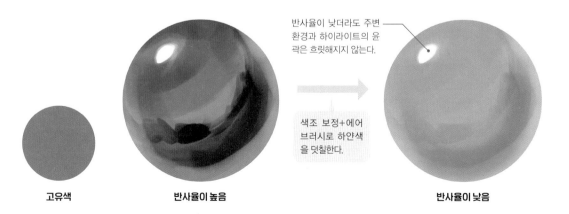

반사율이 낮더라도 주변
환경과 하이라이트의 윤
곽은 흐릿해지지 않는다.

색조 보정+에어
브러시로 하얀색
을 덧칠한다.

고유색　　　　　　반사율이 높음　　　　　　　　　　반사율이 낮음

금속과 플라스틱 질감 구별하기

스푼으로 질감의 묘사 차이를 비교해 보겠습니다. 두 스푼의 고유색은 같습니다. 반사율이 높은 금속 스푼은 검은색을 사용해서 강한 음영 대비로 금속 질감을 강조했습니다. 반면 플라스틱 스푼은 반사율이 낮으므로, 검은색을 전혀 사용하지 않았습니다. 또한 약한 음영 대비로 금속 질감을 억제하고 플라스틱 질감을 표현했습니다.

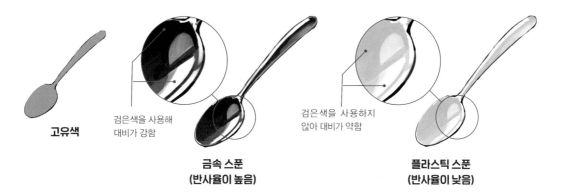

고유색

검은색을 사용해
대비가 강함

**금속 스푼
(반사율이 높음)**

검은색을 사용하지
않아 대비가 약함

**플라스틱 스푼
(반사율이 낮음)**

모조품과 실물 구별하기

고유색이 같아도 강한 대비로 음영을 뚜렷하고 선명하게 묘사하면 마치 금속으로 만든 모조품처럼 표현할 수 있습니다. 실물 사과는 음영 대비를 약하게 묘사하고, 하이라이트와 반사된 상을 하얀색 계통으로 그리면 자연스러운 광택으로 보입니다.

고유색

고유색과 가까운 색상 중
에서 채도가 높은 색을
사용하면, 도색된 금속 질
감을 표현할 수 있다.

**금속으로 만든 사과
(반사율이 높음)**

하이라이트는 새하얀 색
이 아니라, 고유색을 약간
가미한 하얀색을 사용하
면 자연스럽다.

**실물 사과
(반사율이 낮음)**

Point **반사율과 거칠기**

피부, 종이, 펠트 원단 등 금속이 아닌 무광택 물체라도 표면에는 반드시 빛과 주변 환경이 반사됩니다. 다만 표면에 닿은 빛이 사방으로 넓게 퍼지면서 희미해지기 때문에 반사된 상이 눈에 띄지 않는 것입니다. 이처럼 반사된 상이 희미하거나 보이지 않게 되는 원인은 반사율이 아닌 거칠기의 영향 때문입니다. 거칠기에 대해서는 다음 페이지에서 설명하겠습니다.

보다 거칠게

표면이 거친 금속 물체
주변 모습이 어슴푸레하
고 선명하지 않다.

**표면이 매끈한
금속 물체**

반사율을 낮게

**표면은 매끈하지만
금속이 아닌 물체**
주변 모습이 희끄무레
하며 탁하다.

거칠기

거칠기란 물체 표면의 매끈한 정도를 말합니다. 표면이 거칠수록 빛은 여러 방향으로 확산되고, 이로 인해 반사된 상은 어슴푸레하고 불분명해 집니다.

거칠기란?

거칠기는 '러프니스roughness'라고도 하며, 표면 요철의 분량을 나타내는 말입니다. 표면이 매끈하면 빛이 똑바로 반사되어 주변 환경의 상이 분명하게 나타납니다. 반면 표면이 거칠수록 작은 요철이 많고, 요철에 닿은 빛이 여러 방향으로 확산되면서 반사된 상이 어슴푸레하게 나타납니다.

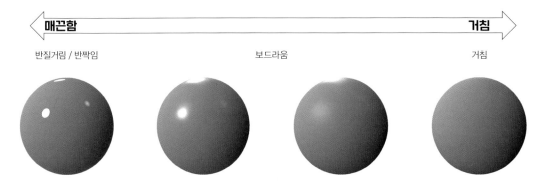

표면이 매끈한 물체

표면에 요철이 없어서 빛이 똑바로 반사되며, 반사된 상과 하이라이트가 분명하게 나타난다.

요철이 없어서 표면에 닿은 빛이 방사형으로 똑바르게 퍼진다.

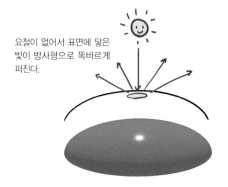

컴퓨터 그래픽으로 표면을 매끈하게 구현한 물체에서는 하얀 광택이 한 점으로 또렷하게 정리되어 분명하게 나타난다.

표면이 거친 물체

울퉁불퉁한 요철이 빛을 가리는 탓에 광택이 약하다. 또한 빛이 확산되어 반사된 상과 하이라이트가 어슴푸레하게 나타난다.

표면에 반사된 빛이 확산되거나 요철에 가려진다.

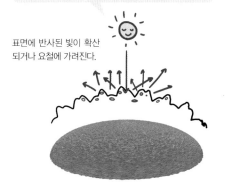

왼쪽 그림과 동일한 질감이지만 표면에 요철이 있다. 요철로 인해서 빛이 확산되므로 광택은 분명하지 않지만 넓은 범위에 나타난다.

Point **직접 만져보고 거칠기를 확인하자**

반투명 유리나 고무처럼 거친 질감으로 보이는 물체를 직접 만져보세요. 말끔하게 닦인 그릇처럼 매끈하지 않고 손가락에 마찰력이 남을 것입니다. 마찰력이 있다는 것은 표면에 요철이 있는 거친 질감을 뜻합니다.

거칠기에 따른 인상 차이

표면 거칠기의 차이는 질감뿐만 아니라 물체에 대한 인상까지 크게 좌우합니다. 매끈하고 윤기가 있는 질감과 거칠고 윤기가 덜한 질감을 비교해 보겠습니다.

매끈한 질감	거친 질감
작은 하이라이트로 반사된 상을 뚜렷하게 묘사하면 매끈한 질감이 강조됩니다.	하이라이트와 반사된 상을 넓고 어슴푸레하게 묘사하면 거칠고 윤기가 덜한 질감이 강조됩니다.

도자기, 유리, 플라스틱 등

공들여 가공한 물체, 인공물

인상 : 명료함, 고품질

고무, 피부, 바위, 식물 등

세밀하게 가공하지 않은 물체, 자연적인 물체, 건조한 물체

인상 : 근엄함, 고급품, 깊이감

촉촉하고 윤기가 있는 눈동자

굳건한 의지와 희망

인상 : 활력, 건강, 쾌활함

마르고 까칠한 눈동자

생각을 읽기 어려움, 신비로운 분위기, 공허한 인상

인상 : 어둠, 건강하지 못함, 안정적

반지르르한 빵

코믹한 이미지가 더해지고, 식품 샘플처럼 인공적인 인상

인상 : 가벼움, 단단함, 공업적

윤기가 덜한 빵

갓 구운 듯 사실적인 인상

인상 : 소박함, 따뜻함, 부드러움

거칠기 구분하기

표면의 거칠기를 구분하려면 어떻게 표현해야 할까요? 표면의 거칠기를 '반사율(30p)'과 함께 비교해 보겠습니다.

반사율이 낮음

반사된 상이 거의 보이지 않으므로 하이라이트만 그립니다.

거친 정도가 낮은 표면 (매끈함 / 광택)　　**거친 정도가 높은 표면 (거침 / 무광택)**　　　응용 **요철이 두드러지는 표면 (울퉁불퉁한 표면)**

하이라이트의 중심은 강하게 묘사하되, 가장자리로 갈수록 점차 약하게 묘사한다.

요철이 불거진 부분에 뚜렷한 반사광을 묘사한다.

하이라이트의 범위는 좁게, 형태는 뚜렷하게 묘사한다.

하이라이트의 범위는 넓게, 형태는 어슴푸레하게 묘사한다.

요철이 두드러질 정도로 거친 표면은 요철의 특성을 파악하는 것이 중요하다. 요철이 흠집인지, 의도적으로 만들어진 것인지, 비늘인지 등의 특성을 파악하면 더욱 사실적으로 표현할 수 있다.

반사율이 높음

하이라이트뿐 아니라 반사된 상까지 그립니다.

거친 정도가 낮은 표면 (매끈함 / 광택)　　**거친 정도가 높은 표면 (거침 / 무광택)**　　응용 **요철이 두드러지는 표면 (울퉁불퉁한 표면)**

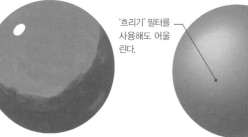

'흐리기' 필터를 사용해도 어울린다.

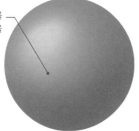

반사된 상을 뚜렷하게 묘사한다. 표면 반사율에 따라 반사된 상의 형태를 묘사하면 더욱 사실적으로 보인다.

반사된 상은 색을 남기고, 어슴푸레한 형태로 묘사한다.

반사된 상은 색만 남기고, 울퉁불퉁한 요철을 표현하듯 자잘한 면으로 형태를 묘사한다.

Point　어디에나 존재하는 요철

어떤 물체라도 가공 작업(연마, 도장, 세정 등)을 거치면 요철이 사라지고 표면은 매끈한 거울과 같은 질감이 됩니다. 반면 미세한 흠집이나 흙먼지 등으로 손상된 표면은 요철이 많아서 거칠고 윤기가 없는 질감이 되지요. 이처럼 요철은 손질하기에 따라 자유롭게 조절할 수 있고, 크기도 물체에 따라 각양각색입니다. 펠트 원단이나 나무 표면처럼 한눈에 보일 정도로 커다란 요철이 있는가 하면, 갓난아기의 보드라운 피부에 있는 미세한 요철처럼 자세하게 들여다봐야 하는 것도 있습니다. 지구 규모로 시야를 넓히면 파도나 숲도 지구 표면의 요철이라고 할 수 있습니다.

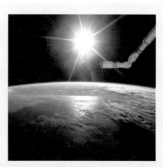

우주에서 바라본 지구. 요철이 많은 지면과 구름은 매우 거친 질감이어서 광택이 거의 나타나지 않는다. 해수면에도 파도가 요철 역할을 하므로 빛이 어느 정도 난반사된다. 또한 공기도 영향을 미친다.

반사율과 거칠기 조합

물리 기반 렌더링(PBR)에서 금속성 반사와 거칠기를 조절하면 개성 넘치는 질감 표현이 가능합니다. 앞서 반사율과 거칠기의 관계를 간단하게 알아보았는데(31p), 물리 기반 렌더링으로 하얀 구체에 금속성 반사와 거칠기를 조절하여 다양한 질감을 구현해 보았습니다. 아래 그림을 참고로 여러분이 표현하고 싶은 질감의 반사율과 거칠기를 확인하고, 실물을 관찰하며 비교해 보세요.

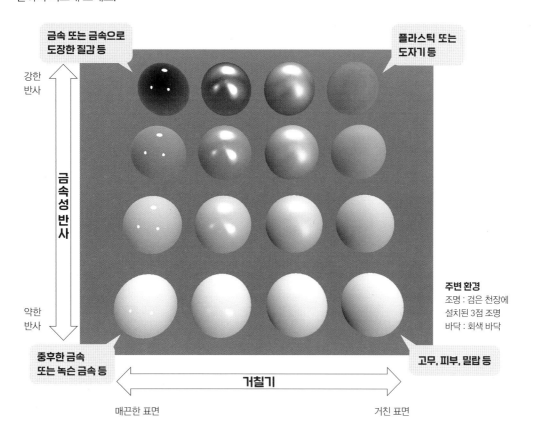

강한 반사

약한 반사

금속성 반사

거칠기

매끈한 표면

거친 표면

금속 또는 금속으로 도장한 질감 등

플라스틱 또는 도자기 등

주변 환경
조명 : 검은 천장에 설치된 3점 조명
바닥 : 회색 바닥

중후한 금속 또는 녹슨 금속 등

고무, 피부, 밀랍 등

주변 환경에 의한 차이 비교

위 그림에서 사용한 구체를 다른 환경으로 옮겼습니다. 이처럼 물체의 표면은 주변 환경에 따라 전혀 다르게 보이기도 합니다. 표현하고 싶은 이미지에 가까운 실물 또는 참고 자료를 관찰하며 그려보세요.

한낮의 바닷가

오후의 실내

투명도

투명도란 물체에 빛이 투과되는 정도를 뜻합니다. 빛의 투과는 물체의 투명도 또는 물체 내부의 상태에 따라 달라지며, 이로 인해 물체 너머의 모습이 비치거나 보이지 않게 됩니다.

투명도란?

물체의 투명한 정도를 나타내며, 투명성'transparency'이라고도 합니다. 투명도가 낮으면 물체 내부와 물체 건너편 모습이 보이지 않습니다. 반면, 투명도가 높으면 물체 내부와 물체 건너편 모습이 보입니다. 너무나 당연한 말처럼 들리겠지만 이는 질감 표현에 아주 중요한 요소입니다. 여러분이 표현하고 싶은 물체가 얼마나 투명한지 직접 관찰해 보세요. 자세히 살펴보면 표면이 반투명한 질감이거나, 불투명한 질감 위에 투명한 질감이 코팅된 물체도 있을 것입니다. 이처럼 투명한 물체에도 여러가지 질감 유형이 있을 수 있습니다.

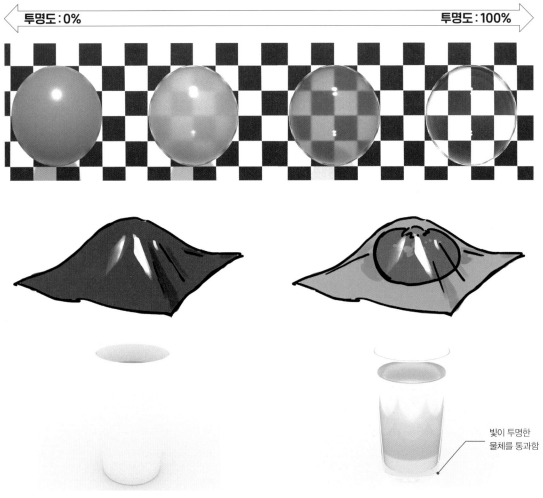

투명도 : 0%　　　　　　　　　　　　　　　　투명도 : 100%

빛이 투명한
물체를 통과함

투명도가 낮으면 물체 내부와 건너편 모습이 보이지 않는다.

투명도가 높으면 물체 내부와 건너편 모습이 보인다.

투명도 구분하기

표면의 투명도는 어떻게 표현할 수 있을까요? 내부가 가득 찬 물체와 빈 물체를 비교해 보겠습니다.

내부가 빈 물체

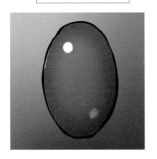

가장자리를 따라 색을 선명하게 묘사하면 중심 부분에 배경이 비친 듯 보이며, 마치 내부가 비어 있는 듯 투명한 질감을 표현할 수 있습니다.

내부가 가득 찬 물체

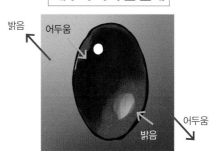

밝음 어두움

어두움

밝음

내부가 가득 차 있는 물체는 빛이 내부에서 굴절되므로, 배경과 물체의 명암이 반전되어 나타납니다. 이처럼, 주변 환경의 묘사를 통해서도 내부가 가득 차 보이는 투명한 물체를 표현할 수 있습니다.

Point 내부가 빈 물체? 가득 찬 물체?

투명도는 조금 특수한 성질이어서 표면 외에도 주의할 점이 있는데, 바로 물체 내부의 상태입니다. 물체의 내부가 가득 차 있다면 빛은 내부에서 굴절되므로 물체의 건너편 모습이 왜곡되어 보입니다. 반면 물체의 내부가 비어 있다면 빛이 굴절되지 않아서 왜곡도 거의 발생하지 않습니다. 이처럼 투명한 물체를 그릴 때는 내부까지 주의해서 관찰하고 묘사해야 질감 표현이 자연스럽습니다.

내부가 비어 있는 물체 – 밀도가 적다

빛이 내부에서 굴절되지 않으므로 왜곡이 적다.

내부가 가득 찬 물체 – 밀도가 높다

빛이 내부에서 굴절되므로 왜곡이 많다.

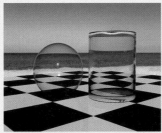
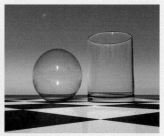

구체 : 전구, 비눗방울, 장난감 캡슐 등
원뿔 : 얇은 컵, 시험관, 투명한 풍선 등

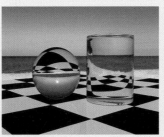
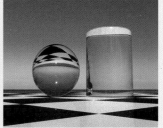

구체 : 유리구슬, 물방울, 수정 구슬 등
원뿔 : 내용물이 담긴 컵, 고드름

빛의 굴절

투명한 구체 내부로 들어온 빛은 표면에 반사되거나 그대로 통과하거나 내부에서 굴절되며 독특한 질감을 만듭니다. 이러한 빛의 반사 작용을 완전히 이해하기는 어렵지만, 원리를 의식하고 묘사하는 정도면 충분합니다. 아래 그림을 참고하여, 빛의 굴절 원리에 대해 간단히 알아보겠습니다.

불투명한 구체의 표면
표면에 빛을 비추면 일부에 음영이 드리워진다.

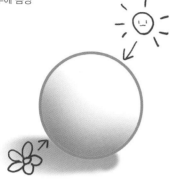

투명한 구체
빛과 그림자가 물체 내부를 통과하기 때문에 명암이 반전된다.

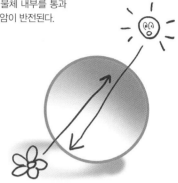

구체 내부에서 굴절된 빛
투명한 구체를 통과하는 빛은 마치 렌즈처럼 내부에서 굴절되며 한 점으로 모이고, 그림자에는 밝게 빛나는 효과가 나타난다 (돋보기로 빛을 모으는 것과 같은 원리).

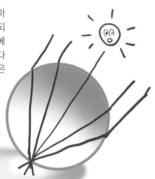

구체 내부에서 반사된 빛
투명한 구체 내부로 들어온 빛 중 일부는 내부에 남아서 반사되므로, 빛이 확산되어 보인다.

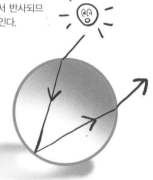

투명한 물체의 그림자

물체를 투명하게 표현하고 싶다면 그림자까지 투명하게 묘사해야 합니다. 만약 물체의 그림자를 어둡게 칠하면, 물체도 불투명하게 보입니다. 따라서 투명도가 높은 물체는 그림자에도 투명감이 느껴지도록 묘사해 주세요. 그림자의 투명감은 조명을 비롯해 물체의 투명도, 내부 상태, 질감 등 여러 가지 요인에서 영향을 받습니다. 표현하고 싶은 이미지와 가까운 실물 또는 자료를 참고하면서 그려보세요.

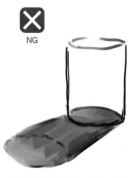

짙은 검은색 그림자는 빛이 물체에 가려진 것처럼 보여서 물체가 투명하다는 인상이 들지 않는다.

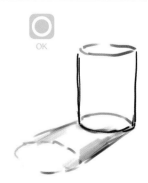

투명한 물체는 빛을 통과시키므로, 가운데 부분에 그림자가 거의 생기지 않는다.

반투명한 물체를 통과하는 빛

반투명한 물체는 내부까지 빛과 음영의 영향이 미치기 때문에 질감을 자연스럽게 표현하기가 어렵습니다. 반투명한 물체를 통과하는 빛의 원리에 대해 살펴보겠습니다.

투명한 유리판에 빛을 비추면

투명한 유리판에 빛을 비추면 대부분 통과합니다. 다만 우리 눈에는 보이지 않지만, 지구에는 공기와 같이 빛을 반사하는 물질이 존재하므로, 빛은 점차 산란되며 에너지를 잃게 됩니다.

불투명한 판에 빛을 비추면

불투명한 판에 빛을 비추면 통과하지 못하고 반사 또는 확산됩니다. 반사와 확산이 이루어지는 정도는 판의 표면 거칠기에 따라 다릅니다. 또한 검은색은 빛을 흡수하는 성질이 아주 강합니다. 따라서 빛을 받지 않는 반대편에는 빛이 거의 들지 않고 반사광도 약합니다.

반투명하고 어두운 유리판에 빛을 비추면

반투명한 유리판에 빛을 비추면 절반은 통과하고 절반은 반사됩니다. 이는 유리판의 색과 반투명한 정도에 따라 다릅니다. 아래 예시를 통해 다양한 상황에 따른 빛의 통과에 대해 알아보겠습니다.

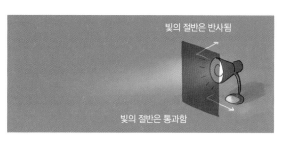

빛의 절반은 반사됨

빛의 절반은 통과함

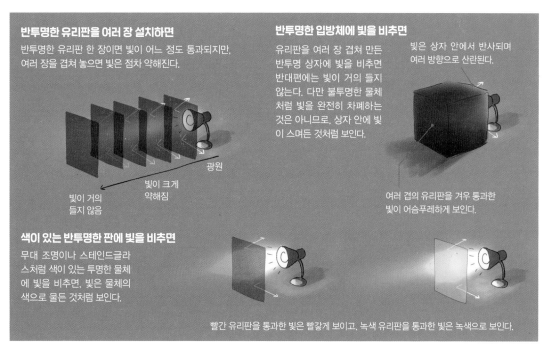

반투명한 유리판을 여러 장 설치하면
반투명한 유리판 한 장이면 빛이 어느 정도 통과되지만, 여러 장을 겹쳐 놓으면 빛은 점차 약해진다.

광원

빛이 크게 약해짐

빛이 거의 들지 않음

반투명한 입방체에 빛을 비추면
유리판을 여러 장 겹쳐 만든 반투명 상자에 빛을 비추면 반대편에는 빛이 거의 들지 않는다. 다만 불투명한 물체처럼 빛을 완전히 차폐하는 것은 아니므로, 상자 안에 빛이 스며든 것처럼 보인다.

빛은 상자 안에서 반사되며 여러 방향으로 산란된다.

여러 겹의 유리판을 겨우 통과한 빛이 어슴푸레하게 보인다.

색이 있는 반투명한 판에 빛을 비추면
무대 조명이나 스테인드글라스처럼 색이 있는 투명한 물체에 빛을 비추면, 빛은 물체의 색으로 물든 것처럼 보인다.

빨간 유리판을 통과한 빛은 빨갛게 보이고, 녹색 유리판을 통과한 빛은 녹색으로 보인다.

피부 자체의 색과 피부색

피부색은 사람에 따라 차이가 있지만, 아래 그림에서 가장 상단에 위치한 것이 일반적인 피부 자체의 색입니다. 이는 흔히 우리가 알고 있는 '피부색'(분홍색에 가까운)과는 다르게 핏기가 없다고 생각될 만큼 회색 색조가 감도는 색입니다. 이런 차이가 발생하는 이유는 피부 안에 있는 피의 색이 비치면서 붉은 색조가 감도는 색으로 보이기 때문입니다.

사실 피부는 반투명한 조직입니다. 따라서 피부색은 피부 안에 있는 여러 요소의 영향을 받습니다. 얇은 피부는 투명도가 높고, 두꺼운 피부는 투명도가 낮습니다. 오른쪽 그림은 간략하지만 피부의 구조를 나타낸 것입니다. 피부색을 표현할 때는 '피부 자체'의 색이 아니라, 피부 안에 있는 여러 요소가 비쳐 보이는 색이라는 점을 의식해야 합니다.

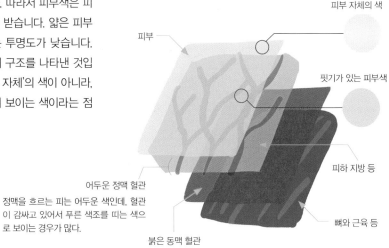

피부

피부 자체의 색

핏기가 있는 피부색

피하 지방 등

뼈와 근육 등

어두운 정맥 혈관
정맥을 흐르는 피는 어두운 색인데, 혈관이 감싸고 있어서 푸른 색조를 띠는 색으로 보이는 경우가 많다.

붉은 동맥 혈관

정맥 : 산소 공급을 마친 어두운 색의 피. 겉으로 드러나는 혈관은 대체로 정맥이다.
동맥 : 산소를 공급하는 밝은 색의 피. 신체 내부에 얼기설기 엮여 있다.

서브서피스 스캐터링

반투명한 물체 내부에서 거듭 반사, 확산된 빛이 광원 반대쪽 또는 명암의 경계선에 나타나는 것을 서브서피스 스캐터링 (sub-surface scattering 또는 표면하산란, 통칭 SSS)이라고 합니다.

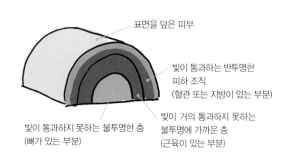

표면을 덮은 피부

빛이 통과하는 반투명한 피하 조직
(혈관 또는 지방이 있는 부분)

빛이 거의 통과하지 못하는 불투명에 가까운 층
(근육이 있는 부분)

빛이 통과하지 못하는 불투명한 층
(뼈가 있는 부분)

한가운데 높이에서 빛을 비추면

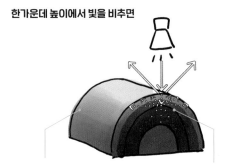

빛은 내부에서 확산되며 빨간색 층을 통과한 후 피부 표면으로 반사된다. 이로 인해 측면은 약간 빨간 색조를 띠는 색으로 보인다.

빛은 반투명한 피부층과 빨간 피하 조직층을 지나 불투명에 가까운 근육층까지 반복적으로 반사, 확산된다.

비스듬한 높이에서 빛을 비추면

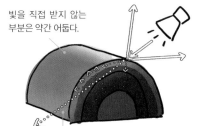

빛을 직접 받지 않는 부분은 약간 어둡다.

빛은 불투명한 층까지 닿지 않고, 빨간색 반투명 층에서 반복적으로 반사, 확산되어 광원 반대쪽까지 영향을 미친다.

피부 안에 흐르는 피도 반투명한 액체이므로 빛이 통과합니다. 반투명한 피부와 반투명한 피를 통과한 빛이 빨간색 빛으로 반사되어 우리 눈에 들어오는 것입니다. 이것이 바로 SSS 효과입니다.

정면에서 빛을 비추면

빛을 직접 받아 밝은 영역

손가락 측면의 명암 경계선에 SSS로 인한 빨간색이 약하게 나타난다.

측면에서 빛을 비추면

빛을 직접 받아 밝은 영역

뼈와 근육에 빛이 가려지거나 빛을 직접 받지 않아서 어두운 영역

빛이 반투명한 빨간색 층을 통과하여 명암 경계선에 SSS 효과가 나타난다.

후면에서 빛을 비추면

뼈와 근육에 가려지거나 빛을 직접 받지 않아서 어두운 영역

빛이 반투명한 빨간색 층을 통과하며 SSS 효과를 내기 때문에 정면에서도 밝은 영역을 확인할 수 있다.

반투명성과 SSS를 의식하면 생기 있는 피부를 사실적으로 표현할 수 있습니다. 아래 두 그림을 비교해 보세요. 왼쪽 그림은 SSS를 의식하지 않았고, 오른쪽 그림은 SSS를 의식하고 그렸습니다.

음영만 묘사한 피부

사실성이 부족하지만 직관적이며 색 선택이 간단한 만큼 작화 비용이 낮다.

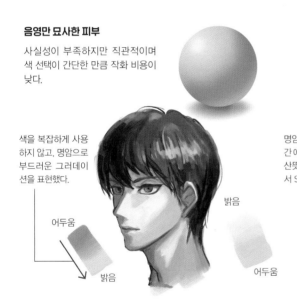

색을 복잡하게 사용하지 않고, 명암으로 부드러운 그러데이션을 표현했다.

어두움

밝음

밝음

어두움

명암 경계선에 특별히 더한 것 없이 그러데이션만 묘사하면, 핏기가 없고 창백하며 슬픈 표정으로 보인다. 두꺼운 화장이나 인형처럼 생명력이 덜한 피부를 표현하기에는 좋은 방법이므로, 표현 방법의 하나로서 익혀두면 좋다.

SSS를 의식한 피부

사실성, 입체감, 호화로움, 투명감을 표현하기에 좋다. 다만 자칫 불쾌하게 보일 수 있고, 작화 비용이 높다.

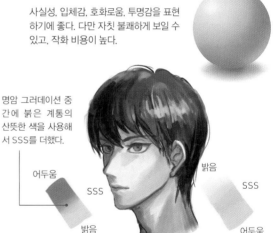

명암 그러데이션 중간에 붉은 계통의 산뜻한 색을 사용해서 SSS를 더했다.

어두움

SSS

밝음

밝음

SSS

어두움

명암 경계선에 붉은 계통의 산뜻한 색을 더하니 피부의 반투명성이 강조되어 핏기가 있고 건강해 보이며 활기찬 인상이 되었다. 특히 귀, 코 끝, 콧구멍, 입술, 뺨은 뼈나 근육처럼 빛을 가리는 요소가 적기 때문에 SSS가 잘 나타나는 부위이다.

정리

- 반투명한 질감은 빛을 반사하며, 빛을 통과시킨다.
- 피부에는 반투명한 층이 존재한다. 따라서 붉은 피를 통과한 빛이 빨갛게 반사되어 나타난다.
- 피부의 명암 경계선에 붉은 빛을 묘사하면 질감을 더욱 사실적으로 표현할 수 있다.

물론 SSS를 의도적으로 그리지 않는 것도 하나의 표현 방법입니다. SSS를 지나치게 의식해서 너무 붉게 표현되지 않도록 주의하세요. 또한 SSS는 피부 외에도 여러 물체에서 발견할 수 있습니다.
우유, 대리석, 식물 등 시야를 넓혀 다양하게 관찰하고 그림으로 표현해 보세요.

정리

질감을 구성하는 네 가지 요소를 살펴보았습니다. 구성 요소를 확실하게 파악하고, 이를 조합해서 다양한 질감을 표현해 보세요.

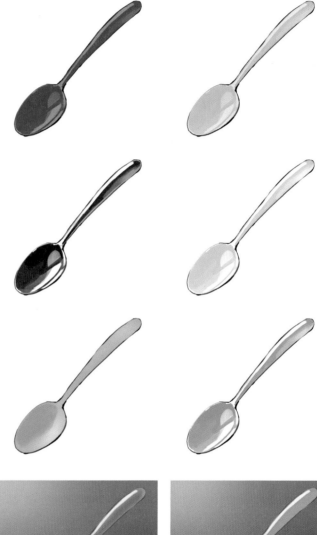

질감을 구성하는 고유색

음영을 무시한 물체의 고유한 색을 파악합니다. 표면에 모양이 있다면, 요철에 의한 것인지 색 변화에 의한 것인지 자세히 관찰해 보세요.

질감을 구성하는 반사율

강한 명암과 선명한 색으로 대비를 높이면 반사율이 높은 금속 질감으로 보입니다. 반면, 약한 명함과 어슴푸레한 색으로 대비를 낮추면 반사율이 낮은 플라스틱 질감으로 보입니다.

질감을 구성하는 거칠기

하이라이트가 넓고 희미하게 나타나면 거친 질감으로 보입니다. 반면 하이라이트가 뚜렷하게 나타나면 매끈하고 반질반질한 질감으로 보입니다.

질감을 구성하는 투명도

투명도가 높은 물체는 건너편 모습이 비쳐 보입니다. 반면, 투명도가 낮은 물체는 비쳐 보이지 않습니다.

자연스러운 질감을 표현하고 싶다면 실물을 관찰하는 것이 중요합니다. 질감을 구성하는 네 가지 요소를 의식하면서 직접 보고 만지거나 사진을 꼼꼼하게 살펴보는 것은 구성 요소를 파악하는 좋은 훈련 방법입니다.

또한, 3D 컴퓨터 그래픽을 사용해서 질감을 물리적으로 구현하는 'PBR(physical based rendering, 물리 기반 랜더링)'을 참고해도 좋습니다. 일러스트 제작을 위한 PBR도 소개되고 있으니, 보다 사실적인 표현을 공부하고 싶다면 '3D PBR'을 검색해 보세요.

묘사

지금까지 '어떻게 그려야 원하는 질감을 표현할 수 있는지'에 대해 살펴보았습니다. 3장에서는 '어떻게 묘사할 것인지'를 살펴보고, 도구와 브러시의 활용법도 알아보겠습니다.

브러시 활용하기

이 장에서는 특정한 페인팅 소프트웨어나 애플리케이션에 구애받지 않고 보편적으로 활용할 수 있는 브러시들을 소개하겠습니다. 해당 브러시가 여러분이 사용하는 페인팅 소프트웨어에 없다면, 유사한 성질을 지닌 브러시를 찾아서 사용해도 좋습니다.

대표적인 브러시 비교

주로 사용하는 '부드러운 브러시'와 '딱딱한 브러시'의 특징을 알아보겠습니다.

부드러운 브러시

에어브러시처럼 부드러운 그러데이션이 있는 선을 그릴 수 있습니다.
→ 부드러움, 무광택, 약한 대비의 질감 표현에 어울림

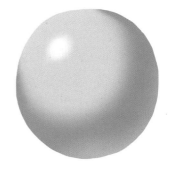

장점	단점
무게감, 사실성이 높다. 고급스럽고 깊이감이 있다.	특징이 없고, 인상이 약하다. 불분명하고 뚜렷하지 않아 보인다.

딱딱한 브러시

펜처럼 뚜렷하고 날카로운 선을 그릴 수 있습니다.
→ 딱딱함, 광택, 강한 대비의 질감 표현에 어울림

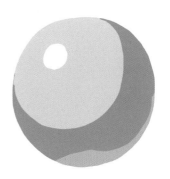

장점	단점
가볍고 분명하며 뚜렷한 인상이 강하다.	사실성이 낮고, 고급스럽지 않다. 깊이감이 부족하고 쉽게 질리는 인상이다.

적재적소에 맞게 사용하기

부드러운 브러시와 딱딱한 브러시의 특징을 이해하고, 필요에 따라 구분해서
사용하면 음영을 더욱 풍부하게 표현할 수 있습니다.

부드러운 브러시
부드럽고 완만하게 이어지는 그
러데이션 표현에 어울린다.

딱딱한 브러시
뚜렷한 경계 묘사에 어울린다.

딱딱한 브러시 부분 부드러운 브러시 부분

브러시를 적재적소에 맞게 사용하면 그림을 효율적으로 그릴 수 있습니다. 예를 들어, 종이에 그림을 그릴 때, 뚜렷하게
묘사하고 싶은 부분에는 샤프 펜슬을 사용하고, 부드럽게 묘사하고 싶은 부분에는 심이 부드러운 연필을 사용하는 것과
같습니다.

알맞은 사이즈로 그리기

브러시 사이즈도 그림의 인상을 좌우하는 요소 중 하나입니다. 부드러운 브러시와 딱딱한 브러시의 사이즈에 따라 어떤
차이가 있는지 알아보겠습니다.

부드러운 브러시

브러시 사이즈가 작을수록 가장자리의 흐릿한 영역이 좁아지기 때문에 샤
프한 인상이 됩니다. 뚜렷하고 명확하게 묘사하고자 하는 부분에는 브러시
사이즈를 작게 설정하고 그려보세요.

샤프하게 묘사하고 싶은 부분은 작은 사이즈로

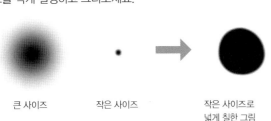

큰 사이즈 작은 사이즈 작은 사이즈로
넓게 칠한 그림

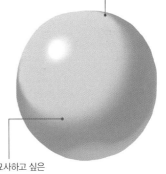

부드럽게 묘사하고 싶은
부분은 큰 사이즈로

딱딱한 브러시

브러시 사이즈가 작을수록 가느다란 선 이외에는 활용하기 어렵습니다. 다만 가느
다란 선을 격자무늬로 겹쳐 그리면 계조가 있는 음영을 표현할 수 있습니다.

큰 사이즈 작은 사이즈 작은 사이즈로 터치감을 강조한 그림

여러 선을 겹쳐서 묘사하는 방법을 터치라고 합니다.
터치에 대해서는 54p에서 자세하게 다루겠습니다.

불투명도 활용하기

서로 다른 불투명도를 가진 브러시를 활용해 겹쳐 칠하거나 여러 색을 섞어서 묘사하면 더욱 중후하고 풍부한 느낌을 표현할 수 있습니다. 이는 유화 물감을 겹쳐서 칠하는 '임파스토 기법'과 유사합니다. 이러한 활용법에 대해 알아보겠습니다.

겹쳐 칠하기

불투명도를 낮게 설정한 브러시를 사용해서 여러 겹으로 겹쳐 칠합니다. 많이 겹칠수록 색이 짙어지고, 겹치지 않은 부분은 색이 엷습니다. 이처럼 색을 겹쳐 칠하면 음영의 색조를 더욱 풍부하게 표현할 수 있습니다. 우선, 불투명도를 40퍼센트로 설정한 브러시로 겹쳐 칠한 아래 그림을 살펴보겠습니다.

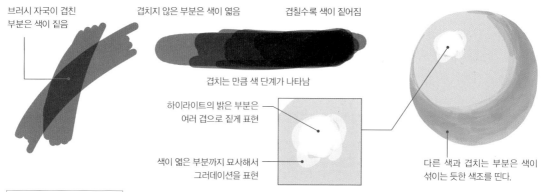

브러시 자국이 겹친 부분은 색이 짙음

겹치지 않은 부분은 색이 엷음

겹칠수록 색이 짙어짐

겹치는 만큼 색 단계가 나타남

하이라이트의 밝은 부분은 여러 겹으로 짙게 표현

색이 엷은 부분까지 묘사해서 그러데이션을 표현

다른 색과 겹치는 부분은 색이 섞이는 듯한 색조를 띤다.

불투명도 조합하기

불투명도를 낮게 설정할수록 계조를 세세하게 표현할 수 있습니다. 물론, 불투명도의 수치를 조절하지 않고도 음영과 하이라이트의 계조를 단계적으로 표현할 수 있지만, 다소 단조로운 인상이 됩니다. 부분적으로 불투명도의 수치를 조절하면서 복잡한 계조를 효율적으로 표현해 보세요.

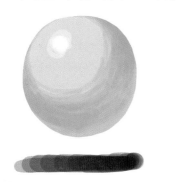

불투명도 20% 브러시
불투명도가 낮을수록 계조를 세세하게 표현할 수 있다.

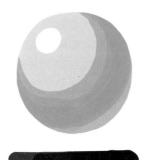

불투명도 70% 브러시
불투명도가 높을수록 단조로운 인상이 된다.

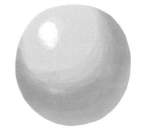

불투명도를 조합한 그림
부분적으로 불투명도를 조절하면 복잡한 계조를 효율적으로 표현할 수 있다.

겹쳐 칠할 때는 대상의 형태를 입체적으로 고려하며 브러시를 움직여야 합니다. 이를 표면의 흐름이라고 하는데, 아주 중요한 개념입니다. 흐름에 관해서는 54p에서 설명하겠습니다.

색 혼합하기

불투명도를 낮게 설정하면 반투명한 색이 되고, 이를 겹쳐 칠하면 자연스럽게 색이 섞입니다. 이렇게 혼합된 색을 스포이트 도구로 추출하여 사용하면 더욱 풍부한 색조로 표현할 수 있습니다. 아래 그림을 예로 살펴보겠습니다.

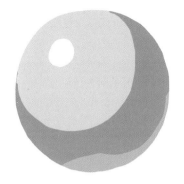

처음에 사용한 것은 위의 4색이지만

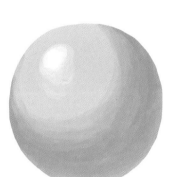

불투명도 50퍼센트로 설정한 브러시로 겹쳐 칠하니, 각각의 색 사이에 13가지 색이 나타나 계조가 더욱 복잡하고 풍부해졌다.

색 혼합 포인트

우선 불투명도를 낮게 설정한 브러시로 어느 정도 채색합니다. 이어서 두 색이 겹친 부분에 스포이트 도구를 사용해 중간 단계의 색을 추출하면 두 색의 중간색을 얻을 수 있습니다. 불투명도를 조절하며 겹쳐 칠하는 것보다 스포이트 도구로 중간색을 추출해서 사용하는 편이 보다 손쉽게 깊이감 있는 색조를 표현할 수 있습니다.

1 불투명도가 낮은 브러시로 겹쳐 칠한 부분에 스포이트 도구로 중간색을 추출합니다.

2 중간색을 사용해서 두 색이 어우러지도록 붓질합니다.

3 이어서 다시 스포이트 도구로 중간색을 추출합니다.

4 두 색이 어우러지도록 붓질합니다. 이 과정을 반복하면 깊이감 있는 색조 표현이 가능합니다.

음영 수정하기

불투명도를 조절하여 겹쳐 칠하는 방법으로 잘못된 부분을 수정하는 것도 가능합니다. 브러시만 사용해 수정한 그림과 색 혼합까지 활용하여 수정한 그림을 비교해 보겠습니다.

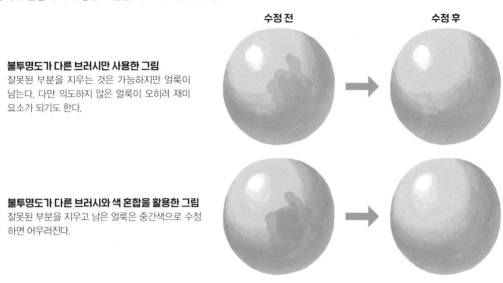

수정 전 　　　　　　　　　　수정 후

불투명도가 다른 브러시만 사용한 그림
잘못된 부분을 지우는 것은 가능하지만 얼룩이 남는다. 다만 의도하지 않은 얼룩이 오히려 재미 요소가 되기도 한다.

불투명도가 다른 브러시와 색 혼합을 활용한 그림
잘못된 부분을 지우고 남은 얼룩은 중간색으로 수정 하면 어우러진다.

색 혼합 예시

지금까지 색을 단조롭게 사용한 그림을 예시로 설명했지만, 다양한 색을 사용한 그림에서도 색 혼합을 활용하면 효과적으로 수정할 수 있고 화면을 다채롭게 채울 수 있습니다. 아래 그림은 하얀색 캔버스에 세 가지 색을 혼합해서 그린 그림입니다. 비록 사용한 색은 많지 않지만, 불투명도를 조절한 브러시만 사용한 것보다 다양하고 복잡한 색조가 나타납니다 (풀의 녹색은 혼합한 색이 아닙니다).

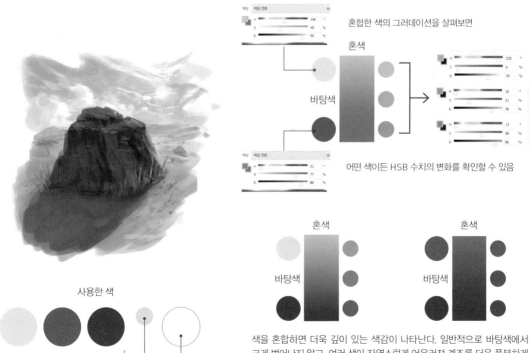

혼합한 색의 그러데이션을 살펴보면

혼색

바탕색

어떤 색이든 HSB 수치의 변화를 확인할 수 있음

사용한 색

3색 혼합　　풀의 녹색　캔버스 하얀색

혼색　　　　　　　　　혼색

바탕색　　　　　　　　바탕색

색을 혼합하면 더욱 깊이 있는 색감이 나타난다. 일반적으로 바탕색에서 크게 벗어나지 않고, 여러 색이 자연스럽게 어우러져 계조를 더욱 풍부하게 표현할 수 있다.

색상 차이가 큰 색을 사용한 그림

바탕색과 차이가 큰 색을 선택하고, 부분적으로 불투명도를 조절하면서 채색하면 독특하고 기이한 느낌의 음영을 표현할 수 있습니다. 이는 긍정적으로 보면 눈길을 사로잡는 그림이고, 부정적으로 보면 눈이 피로하고 안정감이 없는 그림이 됩니다. 아래 예시는 오른쪽의 여섯 가지 색을 사용했습니다.

사용한 색

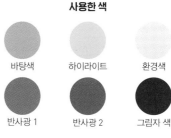

바탕색 　 하이라이트 　 환경색

반사광 1 　 반사광 2 　 그림자 색

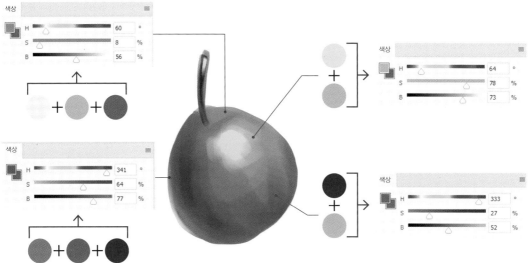

색상 차이가 덜한 색을 사용한 그림

바탕색의 채도와 명도만 조절한 색을 사용해서 묘사하면 크게 튀지 않고 무난한 음영을 표현할 수 있습니다. 이는 긍정적으로 보면 안정적인 그림이고, 부정적으로 보면 재미가 없는 그림이 됩니다.

현실에서는 하늘빛과 수많은 조명으로 인해 다양한 반사광이 발생하고, 서로 섞이면서 우리 눈으로 들어옵니다. 표현하고 싶은 분위기에 어울리도록 불투명도를 활용하고, 색의 3요소(색상, 명도, 채도)를 적절하게 조절하면서 화면을 더욱 깊이 있는 색감으로 채워보세요.

Point **Point HSB란?**

Photoshop이나 CLIP STUDIO PAINT와 같은 페인팅 소프트웨어로 일러스트를 제작할 때는 흔히 컬러 모델로 RGB 또는 CMYK를 사용합니다.

RGB는 웹을 비롯한 디지털 화면에서 활용할 이미지에 주로 사용되고, CMYK는 인쇄물 작업에 적합합니다.

그렇다면 'HSB(HSV)'는 무엇일까요? HSB는 색상, 채도, 명도의 세 가지 파라미터를 조절해서 색을 선택할 수 있는 컬러 모델입니다. 조금 밝게 하고 싶다면 명도를 올리고, 밝기는 그대로 두고 색만 바꾸고 싶다면 색상을 조절하는 것이지요. 이처럼 RGB 외에도 색을 선택할 수 있는 방법이 있다는 점을 기억해 두세요.

색상(Hue)
채도(Saturation)
명도(Brightness)

도구 활용하기

페인팅 소프트웨어에는 브러시 외에도 지우개와 흐리기를 비롯한 다양한 도구가 내장되어 있습니다. 질감 표현에
주로 사용하는 도구를 알아보겠습니다.

흔히 사용하는 도구

브러시 외에도 지우개와 투명색, 흐리기, 색 혼합 기능을 활용해서 경계를 정돈하거나 계조를 더욱 풍부하게 표현할 수
있습니다. 여러 도구를 사용해 보면서 여러분이 표현하고 싶은 화풍에 맞는 활용법을 찾아보세요.

지우개로 깎아서 정돈하기

도구 활용에 따라 그리기뿐 아니라, 깎아내는 작업도 할 수 있습니다. 예를 들면 딱딱한 브러시로 형태를 대략적으로 묘
사하고, 이어서 부드러운 지우개로 깎아내듯 다듬으며 정돈하는 것입니다. 또한, 투명색을 사용하면 브러시 설정은 그대
로 유지하면서도 지우개처럼 깎아낼 수 있습니다. 아래 그림은 특전 브러시인 'AirBrush'를 투명색으로 설정하고 깎아
낸 것입니다.

에어브러시 계통의 부드러운 지우개를 사용하여 정돈하기

딱딱한 브러시를 사용해서
대략적으로 채색한다.

부드러운 지우개를 사용해서
음영의 경계를 깎는다.
※ 지우개를 사용한 부분을
　빨간색으로 표시

뚜렷한 부분을 남기면서도
경계가 자연스럽게 어우러진다.

장점

다양한 브러시를 활용
할 수 있고, 불필요한
색이 더해지지 않는다.

단점

작업 내역이 복잡해
지면 복구하기 어렵
고, 깎아내면서 형태
가 쉽게 훼손된다.

흐리기로 정돈하기

흐리기를 활용하면 음영의 계조를 보다 부드럽게 표현할 수 있습니다. 이는 종이에 연필로 그림을 그릴 때, 손가락으로
문지르거나 물을 사용해서 번지게 하는 기법과 비슷한 효과를 냅니다.

흐리기로 음영의 경계를 정돈하기

딱딱한 브러시를 사용해서
대략적으로 채색한다.

흐리기를 사용해서 경계를
정돈한다.
※ 흐리기를 사용한 부분을
　빨간색으로 표시

지우개를 사용한 것보다 부드
러운 인상으로 정돈되었다.

장점

불필요한 색이 더해
지지 않아, 형태를 훼
손하지 않고 직관적
으로 정돈할 수 있다.

단점

작업 내역이 복잡해
지면 복구하기 어렵
고, PC의 처리 속도
가 느려진다. 의도하
지 않은 부분까지 영
향을 미칠 수 있다.

색 혼합으로 정돈하기

흐리기와 비슷한 방법으로 색과 색의 경계를 혼합하여 계조를 풍부하게 만드는 방법입니다. 아래 그림은 Photoshop의 손가락 도구 또는 CLIP STUDIO PAINT의 색 혼합 도구를 사용했습니다.

색 혼합 도구를 사용해서 정돈하기

딱딱한 브러시를 사용해서 대략적으로 채색한다.

색 혼합 도구를 사용해서 정돈한다.
※ 색 혼합을 사용한 부분을 빨간색으로 표시

브러시로 터치한 인상을 남기면서도 자연스럽게 어우러진다.

장점
색을 혼합하여 계조를 풍부하게 표현한다.

단점
작업 내역이 복잡해지면 복구하기 어렵고, PC의 처리 속도가 느려진다. 매끈하지 않고 얼룩이 발생할 수 있다.

Column 브러시에 따라 인상도 바뀐다

아날로그 환경에서 연필을 비롯해 평필이나 스펀지 등 다양한 화구를 사용해서 그림을 그리듯, 디지털 환경도 마찬가지입니다. 똑같은 색으로 음영을 그리더라도, 브러시의 특성에 따라 저마다 독특한 개성이 나타나기 때문에 다양한 브러시를 사용합니다. 한 장의 그림에 하나의 브러시만 사용하라는 법은 없습니다. 다양한 브러시를 자유롭게 사용하며 개성적인 질감 표현을 시도해 보세요. 자작 브러시도 좋고, 인터넷에서 구한 브러시도 좋습니다. 아래 그림에서 사용한 특전 브러시는 이름을 표기해 두었으니 꼭 활용해 보시기 바랍니다.

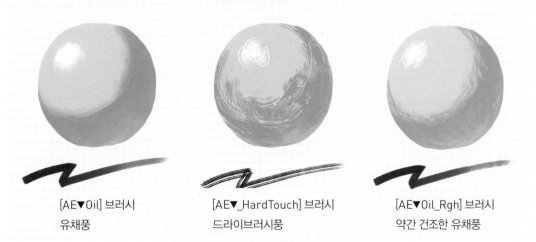

[AE▼Oil] 브러시
유채풍

[AE▼_HardTouch] 브러시
드라이브러시풍

[AE▼Oil_Rgh] 브러시
약간 건조한 유채풍

Point 지우기와 깎아내기의 차이

이 책에서는 투명색이나 지우개 도구를 사용해서 수정하는 작업을 '지우기'와 '깎아내기'로 구분해서 설명했습니다.
지우기 : 삐져나온 부분이나 잘못된 부분을 수정하는 작업.
깎아내기 : 마치 조각하듯 다듬어 형태를 정돈하는 작업.

삐져나오기 방지 기능 활용하기

Photoshop 또는 CLIP STUDIO PAINT와 같은 페인팅 소프트웨어에는 설정한 영역 바깥으로 삐져나오지 않도록 채색할 수 있는 기능이 있습니다. 다양한 방법이 있지만 '클리핑 마스크', '투명 픽셀 잠금', '레이어 마스크' 기능을 활용한 방법을 소개합니다. 어느 방법을 사용하든 캔버스 위에 표시되는 결과는 크게 다르지 않습니다. 작업 상황이나 취향에 따라 활용해 보세요.

클리핑 마스크

클리핑하고 싶은 레이어를 선택하고 [우클릭]→[클리핑 마스크 작성]을 클릭하면, 클리핑한 레이어 바깥으로 삐져나오지 않도록 채색할 수 있습니다. 또한, 레이어가 분리되기 때문에 수정하기도 편합니다. 다만 레이어가 많아지는 만큼 관리하기 어렵고, 파일 사이즈가 커진다는 단점도 있습니다.

클리핑 마스크로 설정한 레이어

바탕 레이어

바탕 레이어에 가필하면 자동적으로 음영 레이어에도 영향을 미친다.

클리핑 마스크를 해제하면 삐져나온 부분이 드러난다.

바탕 레이어의 불투명도를 20퍼센트로 낮추면 모든 레이어에 영향을 미치며 색이 엷어진다.

투명 픽셀 잠금

투명 픽셀 잠금을 설정하고 싶은 레이어를 선택하고, 레이어 윈도우에 있는 [투명 픽셀 잠금] 아이콘을 클릭하면, 설정한 영역 바깥으로 삐져나오지 않도록 채색할 수 있습니다. 바탕 레이어에 직접 가필하는 방법이기 때문에 수정하거나 편집하는 과정에서 다소 품이 들지만, 레이어가 늘어나지 않아서 관리하기 편하고 파일 사이즈도 커지지 않습니다. 특히 작업 중인 개체가 많은 경우 관리하기 좋습니다.

Photoshop

CLIP STUDIO PAINT

바탕 레이어에 직접 가필하기 때문에 음영이나 형태 수정이 번거롭다.

바탕 레이어와 분리할 수 없어서 부분별로 레이어를 나누고 싶은 경우에는 적합하지 않다.

하나의 레이어에서 작업하기 때문에 특정한 부분만 불투명도를 낮출 수 없다.

이 책에서는 음영이나 광택마다 별도의 레이어를 만들고, 작업 순서에 따라 설명하기 때문에 주로 레이어 마스크와 클리핑 마스크를 사용했습니다. 하지만 필자는 평소에 투명 픽셀 잠금을 활용하여 한 장의 레이어 위에서 가필하는 방식으로 일러스트를 제작하는 편입니다. 여러분도 취향에 맞는 방법을 찾아보세요.

레이어 마스크

표시하고 싶은 부분을 선택 영역으로 지정하고 레이어 윈도우의 [레이어 마스크 추가]를 클릭하면 마스크가 만들어 집니다. 마스크로 설정한 범위 바깥으로 삐져나온 부분은 화면상에 표시되지 않습니다. 레이어가 분리되기 때문에 수정하기 편하지만, 레이어가 많아지는 만큼 관리하기 어렵고, 파일 사이즈가 커지는 단점도 있습니다.

<div style="float:right">제 3 장 | 묘사 ── 〈도구 활용하기〉</div>

<div style="border:1px solid">
이런 작업 상황에 추천

- 바탕 레이어에 직접 가필하고 싶지 않을 때
- 여러 이미지를 합치고 싶을 때
- 지우개나 색조 보정 등의 편집 작업을 레이어별로 하고 싶을 때
- 별도의 개체에도 유용하고 싶을 때
- 필요한 레이어만 표시하고 싶을 때
- 바탕 레이어의 영향을 받지 않음
</div>

바탕 레이어에 가필하더라도 음영 레이어에 영향을 미치지 않기 때문에 마스크의 형태를 조절할 수 있다.

레이어 마스크를 해제하더라도 삐져나오지 않는다.

바탕 레이어의 불투명도를 20퍼센트로 낮추어도 음영 레이어는 영향을 받지 않는다.

Photoshop

CLIP STUDIO PAINT

사진 소재 활용하기

이 책에서는 묘사하기와 질감 표현에 대한 개념을 중점적으로 설명했습니다. 따라서 예시도 손으로 그려서 재현할 수 있는 그림을 사용했고, 사진 소재와 텍스처는 배제했습니다. 다만 이는 기초를 다지기 위함입니다. 일러스트 제작에 능숙해지면 다양한 소재를 활용하여 보다 고품질의 작품을 만들어 보세요. 특히 산책이나 여행하는 도중에 좋은 풍경을 발견하면 촬영해서 일러스트 제작에 활용해 보세요. 인터넷에서 다운로드 받은 소재는 이용 규약을 꼭 확인하고 사용하기 바랍니다.

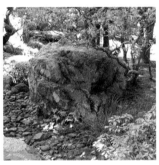

예시에 사용한 사진 소재

1 바위의 형태를 대략적으로 그립니다. 아직 주변 환경을 설정하지 않았기 때문에 우선 사진 소재를 입히고 나서 명암을 묘사하도록 바탕 형태는 밋밋하게 표현했습니다.

2 사진 소재의 레이어 모드를 [오버레이]로 설정하고, 레이어 마스크로 형태를 맞춰 입힙니다. 레이어 마스크로 사진 소재에 직접 가필해서 농담을 표현해도 좋습니다.

> 해상도나 화풍에 따라 방법의 차이는 있지만 Photoshop [필터] → [필터 갤러리] → [예술 효과] → [페인트 바르기] 또는 CLIP STUDIO PAINT [필터] → [효과] → [일러스트풍] → [처리 내용: 색만]을 사용하면, 사진 소재 특유의 과도한 정보량을 억제해서 일러스트에 어울리는 이미지로 만들 수 있습니다.

가필한 부분만 표시한 그림

3 사진 소재를 바탕으로 커다란 그림자부터 틈새와 이끼까지 묘사해서 입체감을 더합니다. 사진 소재 특유의 지나치게 세세한 디테일을 정돈하듯 그리고, 바위의 윤곽도 정돈합니다.

가필한 부분만 표시한 그림

4 이어서 좀 더 꼼꼼하게 묘사하여 완성합니다. 예시에서는 빛을 받는 부분은 세세한 디테일을 남기고, 어두운 부분은 단순한 디테일로 묘사하여 전체적인 이미지를 정돈했습니다.

터치와 흐름으로 형태 만들기

데생 기법 중 터치란 선으로 음영을 묘사하는 기법입니다. 현실에서는 물체의 표면에 터치가 존재하지 않지만, 그림에서는 터치를 더하면 놀랍게도 더욱 사실적으로 보이게 됩니다. 현실에는 없지만 그림을 더욱 사실적으로 보이게 하는 터치란 과연 무엇인지 알아보겠습니다.

터치란?

어떤 형태나 입체감을 선에 의한 궤적 또는 붓 자국으로 표현하는 기법을 '터치'라고 합니다. 우리가 눈으로 물체의 표면을 보면 대부분 완만하게 이어지는 그러데이션으로 보이지만, 그림에서는 다릅니다. 특히 흑백으로 표현하는 것이 기본인 데생에서는 연필로 선을 그물처럼 겹쳐서 농담을 만들고 이를 그러데이션처럼 표현합니다. 또한, 긴 선과 짧은 선을 조합할 때는 '스트로크'와 '터치'라는 명칭으로 구분해서 사용하기도 합니다.

터치를 의식하며 음영을 묘사한 그림을 살펴보겠습니다. 그림에 사용한 것은 날카로운 인상의 브러시 하나뿐이지만, 신기하게도 음영의 그러데이션이 느껴집니다.

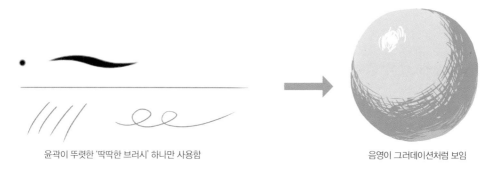

윤곽이 뚜렷한 '딱딱한 브러시' 하나만 사용함 → 음영이 그러데이션처럼 보임

이는 터치에 변주를 주어서 그렸기 때문입니다. 터치는 사이의 간격이 넓을수록 밝게 보이고, 좁을수록 어둡게 보입니다. 따라서 터치 사이의 간격을 조금씩 좁히면 그러데이션처럼 보이는 것이지요. 어떠한 브러시를 사용하든 터치에 변주를 주는 것만으로도 명암을 표현할 수 있습니다.

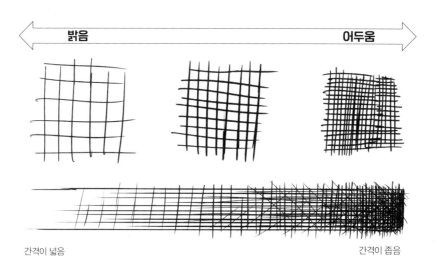

밝음 ← → 어두움

간격이 넓음　　　　　　　　　　　　　　　간격이 좁음

터치에 변주를 주어서 농담을 묘사하며 그러데이션을 표현한 그림입니다.

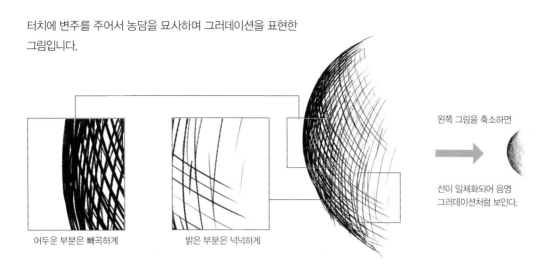

어두운 부분은 빼곡하게

밝은 부분은 넉넉하게

왼쪽 그림을 축소하면

선이 일체화되어 음영 그러데이션처럼 보인다.

터치로 그려보자

요컨대 터치를 사용하면 앞서 설명한 것처럼 브러시를 활용하지 않더라도 명암을 그러데이션처럼 은은하게 표현할 수 있습니다.

"좋았어! 그럼 빨리 터치로 그려보자!"

하지만 좀처럼 입체감이 자연스럽게 표현되지 않았던 적은 없었나요? 위 그림을 왼쪽 페이지의 구체와 비교해 보면 입체감이 부족하다는 것을 알 수 있습니다. 왜냐하면 위 그림은 구체의 표면에 존재하는 면을 고려하지 않고, 가로세로 직선만으로 명암을 묘사했기 때문입니다.

우리는 '음영'을 통해서 물체를 입체로 인식합니다. 그렇다면 음영이 없는 환경에서는 모든 물체가 평평하게 보일까요? 그렇지 않습니다. 우리는 아주 어두운 실내에서도 입체감을 느낄 수 있지요. 그렇다면 대체 어떻게 물체를 입체로 인식하는 것일까요? 여기서 면이라는 개념이 아주 중요해 집니다. 다음 페이지에서 좀 더 알아보겠습니다.

Point **터치에 변주를 주어 색을 표현하자**

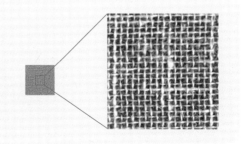

오른쪽의 작은 그림은 회색 모직물입니다. 이를 확대해서 살펴보면, 놀랍게도 회색이 아니라 하얀색과 검은색 실이 격자무늬로 짜여 있음을 알 수 있습니다. 그림을 멀리서 보면 선 하나하나가 일체화되어 회색으로 보이는 것인데, 이는 터치도 마찬가지입니다. 터치에 변주를 주어 음영을 묘사하면 색까지 조절할 수 있습니다.

면이란?

물체의 입체는 어떻게 이루어져 있을까요?

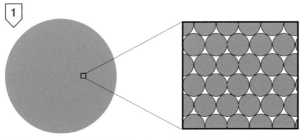

무수히 많은 점이 모인 이미지
점의 모양이나 점이 모이는 형태는
물체마다 다르다.

우리가 그리고자 하는 물체는 원자 또는 소립자라는 작은 점이 모여서 이루어진
것입니다.

| 다만 이 점은 인간의 눈으로 볼 수 없을 정도로 작습니다. 이제 무수히 많은 점 중에서 임의의 점을 세 개 선택합니다. | 이어서 세 점을 선으로 연결합니다. | 선으로 연결된 세 점은 하나의 그룹을 이루며 면이 되었습니다. 이로써 삼각형 면이 만들어 졌습니다. | 점 하나를 추가하면 삼각형이 두 개가 되어 사각형 면을 만들 수 있습니다. |

물체의 표면에 존재하는 점을 선으로 연결한 것이 바로 면!

인간이 볼 수 있는 단위의 크기를 고려하면 입체는 삼각형과 사각형 면으로 이루어져 있다고 정의할 수 있습니다. 또한 삼각형과 사각형 면은 무수히 많이 존재하며 물체의 표면 전체를 뒤덮고 있습니다. 이 무수히 많은 면의 방향이 바로 표면의 흐름인 것입니다.

Point · 시각의 음영과 촉각의 흐름

본래 물체에는 정해진 형태가 있습니다. 따라서 '음영에 의해 입체가 나타난 것'이 아니라, '입체가 있기에 음영이 나타난 것'입니다. 빛을 받는 물체에는 그림자가 나타나고 또한 반사도 발생합니다. 우리는 이를 눈으로 보고 물체를 '입체'라고 인식합니다. 빛이 없는 공간에서도 우리는 손으로 만져서 입체를 느낄 수 있습니다. '음영'과 '입체 구성'이 개별적인 요소라는 점을 이해하고, 두 요소를 그림에 적용하면 더욱 사실적으로 입체감을 표현할 수 있습니다.

손으로 만지며 흐름을 파악하자

물체 표면의 흐름을 간단하게 파악할 수 있는 방법을 소개합니다. 하이라이트 부분에서 그림자로 이어지는 방향을 따라 표면을 어루만지는 것입니다. 이때 여러분의 손이 어떻게 움직이는지 잘 관찰해 보세요. 특히 손바닥 면에 주목하기 바랍니다.

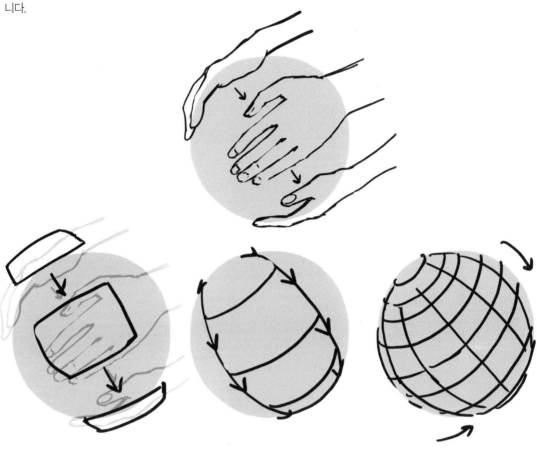

손은 윗면에서는 수평이고, 옆면에서는 손등이 잘 보이고, 밑면으로 내려오면 다시 손이 수평에 가까워집니다. 이런 식으로 구체면의 변화를 느껴보세요. 공을 준비해서 직접 만져보면 좋습니다.

손바닥으로 면의 변화를 느꼈다면, 어루만진 방향과 면의 변화를 구체에 적용합니다. 즉, 손이 움직인 궤적과 면의 변화를 선으로 그리는 것입니다.

수평이나 수직 방향으로 어루만지면서 손이 움직인 궤적과 면의 변화를 느끼고, 이를 구체에 적용하면 위 그림처럼 됩니다. 이것이 구체의 표면에 존재하는 기본적인 흐름입니다.

구체는 단순한 '동그라미'가 아닙니다. 무수히 많은 점과 선이 모여서 이루어진 면으로 뒤덮여 있는 입체입니다.
표면을 뒤덮고 있는 면의 방향, 다시 말해 흐름을 의식하면 구체를 더욱 입체적으로 표현할 수 있습니다.

형태 이해하기

구체의 형태는 어떻게 구성되어 있는지 면의 흐름을 바탕으로 자세히 관찰해 보겠습니다.

하이라이트 부분

빛을 직접 받는 부분은 원을 의식하면서 터치를 그립니다. 가장 밝은 지점과 가까울수록 작은 원을 그리고, 멀어질수록 간격이 넉넉한 원을 그립니다.

면이 돌아 들어가는(윤곽, 가장자리) 부분

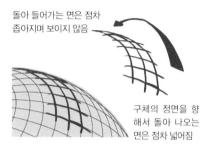

돌아 들어가는 면은 점차 좁아지며 보이지 않음

구체의 정면을 향해서 돌아 나오는 면은 점차 넓어짐

면과 선은 가장자리를 향해 돌아 들어갈수록 점차 보이지 않게 된다는 점을 의식하면서 그립니다.

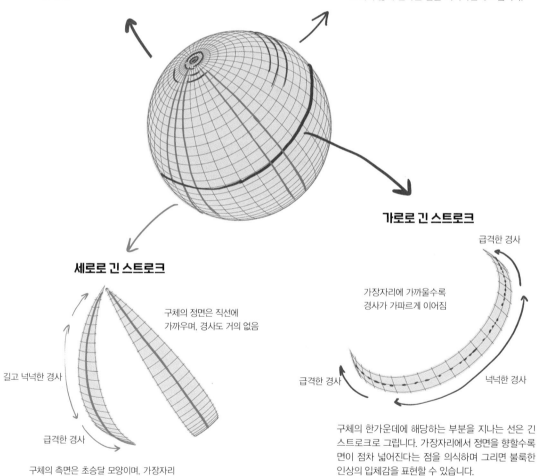

세로로 긴 스트로크

구체의 정면은 직선에 가까우며, 경사도 거의 없음

길고 넉넉한 경사

급격한 경사

구체의 측면은 초승달 모양이며, 가장자리에 가까울수록 경사가 가파르게 이어짐

구체의 위아래 극점을 연결하는 세로 방향의 스트로크는 가장자리에 가까울수록 곡선이 크게 기울어지며, 정면에 가까울수록 직선으로 이어지는 것에 주의합니다.

가로로 긴 스트로크

급격한 경사

가장자리에 가까울수록 경사가 가파르게 이어짐

급격한 경사

넉넉한 경사

구체의 한가운데에 해당하는 부분을 지나는 선은 긴 스트로크로 그립니다. 가장자리에서 정면을 향할수록 면이 점차 넓어진다는 점을 의식하며 그리면 불룩한 인상의 입체감을 표현할 수 있습니다.

형태를 의식하며 그려보자

'면'과 '흐름'을 살펴보았으니, 두 요소를 바탕으로 형태를 구성하고 음영을 묘사하는 포인트를 알아보겠습니다. 우선 지금까지 알아본 정보를 정리했습니다.

농담 표현 포인트	형태 구성 포인트
① 색이 옅은 부분은 터치의 간격을 넓게 ② 색이 짙은 부분은 터치의 간격을 좁게	① 구체 정면은 넓은 면으로 볼록한 입체감을 표현 ② 가장자리로 돌아 들어갈수록 좁은 면으로 표현 ③ 하이라이트 부분은 원을 그리듯 터치

위에서 정리한 포인트를 바탕으로 물체를 그리면 보다 사실적으로 입체감을 표현할 수 있습니다. 지금까지 살펴본 정보는 의식하는 정도면 충분합니다. 치밀하게 계산하며 정확하게 그리지 않더라도 그저 조금 의식하는 것만으로 표현 능력을 한층 끌어올릴 수 있습니다.

1 하이라이트 부분은 원을 의식하며 그립니다.

2 세로 스트로크를 그립니다.
가장자리에 가까울수록 좁게, 초승달 모양의 곡선을 의식하면서 그려주세요.

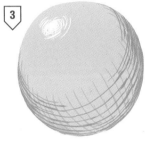

3 가로 스트로크를 그립니다.
가장자리에 가까울수록 마치 지평선 너머로 점차 면이 사라지는 이미지로 그립니다.

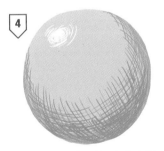

4 음영을 짙게 묘사하고 싶은 부분은 터치를 더해서 선이 거칠게 교차된 부분을 메웁니다.

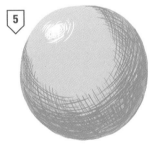

5 이어서 터치를 더하면서 간격을 보다 좁게 만들어갑니다.

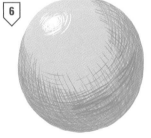

6 가장 어두운 부분은 간격이 보이지 않을 정도가 되도록 자잘한 터치를 더합니다.

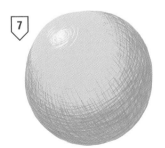

7 음영을 매끈하게 표현하기 위해서, 음영의 경계 부분은 면의 흐름을 의식하며 지우개로 터치를 깎아냅니다.

8 음영과 같은 방법으로 지면의 반사광을 그립니다.

> 터치를 세세하게 더할수록 음영을 매끄럽게 표현할 수 있습니다. 물론 수고하는 만큼 비용과 체력, 시간이 소모되지요. 또한 터치가 세세한 그림이 꼭 좋은 그림이라고 할 수는 없습니다. 어느 정도까지 세세하게 묘사할 것인지 스스로 판단하며 가장 좋은 방법을 찾아보세요!

형태와 흐름 이해하기

이번에는 구체가 아닌 물체의 흐름에 대해 알아보겠습니다.

원기둥

원기둥은 다양한 상황에 응용하기 좋은 형태이므로 흐름을 확실하게 이해하면 일러스트 제작에 큰 도움이 됩니다. 특히 인체 묘사에 활용하기 좋습니다.

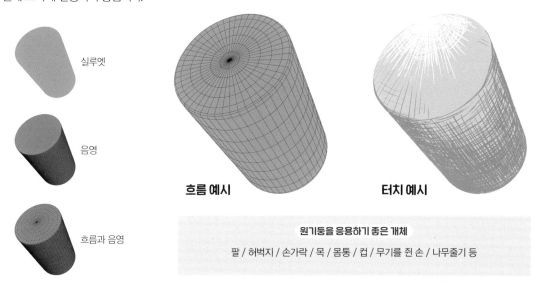

실루엣

음영

흐름과 음영

흐름 예시　　　**터치 예시**

원기둥을 응용하기 좋은 개체
팔 / 허벅지 / 손가락 / 목 / 몸통 / 컵 / 무기를 쥔 손 / 나무줄기 등

세로 스트로크

원기둥 표면의 원근감을 의식하면서 그 흐름을 선으로 그려보세요.

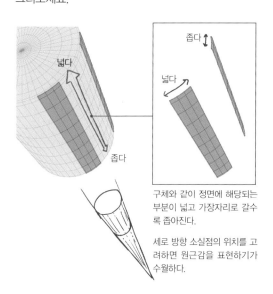

좁다
넓다
좁다

좁다
넓다

구체와 같이 정면에 해당되는 부분이 넓고 가장자리로 갈수록 좁아진다.

세로 방향 소실점의 위치를 고려하면 원근감을 표현하기가 수월하다.

가로 스트로크

원기둥 정면에 해당하는 부분은 완만한 곡선으로 이어지며, 가장자리에 가까울수록 급격한 경사를 이룹니다.

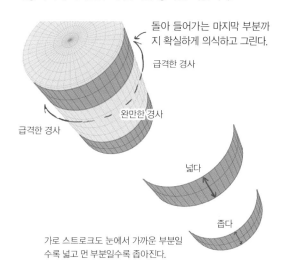

돌아 들어가는 마지막 부분까지 확실하게 의식하고 그린다.

급격한 경사

완만한 경사

급격한 경사

넓다

좁다

가로 스트로크도 눈에서 가까운 부분일수록 넓고 먼 부분일수록 좁아진다.

모서리

윗면과 측면을 잇는 모서리 부분을 자세히 관찰하면, 직각으로 딱 맞게 떨어지지 않고 굽은 형태로 이어지는 것을 알 수 있습니다. 모서리(에지) 부분에는 반드시 면이 존재한다는 점을 의식하면 물체를 더욱 사실적으로 묘사할 수 있습니다.

확대해서 살펴보면

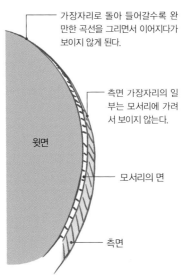

가장자리로 돌아 들어갈수록 완만한 곡선을 그리면서 이어지다가 보이지 않게 된다.

측면 가장자리의 일부는 모서리에 가려서 보이지 않는다.

윗면

모서리의 면

측면

정면에 해당되는 부분은 면과 선이 넓게 보이는 반면 가장자리로 돌아 들어갈수록 좁아진다. 또한 윗면과 측면을 잇는 모서리 부분에도 면이 존재함을 관찰할 수 있다.

모서리 비교하기

두 가지 형태의 원기둥을 비교해 보겠습니다. 모서리에 두께가 없는 원기둥과 두께가 있는 원기둥의 차이를 확인해 보세요.

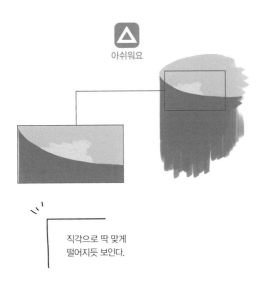

아쉬워요

직각으로 딱 맞게 떨어지듯 보인다.

모서리에 두께가 전혀 없는 원기둥

날카로운 칼날로 둥글게 자르거나, 모서리를 정교하게 가공한 물체. 비현실적인 형태지만, 아주 정밀하게 만들어진 물체를 표현하기에는 알맞다.

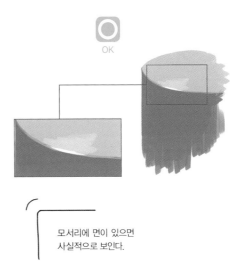

OK

모서리에 면이 있으면 사실적으로 보인다.

모서리에 두께가 있는 원기둥

평범한 칼날로 둥글게 자르거나, 무난하게 가공한 물체. 현실적이며, 우리 주변에서 흔히 볼 수 있는 원기둥형 물체.

평면

하나의 면으로 이루어진 평면에도 흐름이 존재합니다. 예를 들어 나무는 나뭇결, 옷감은 주름을 통해서 흐름을 확인할 수 있습니다. 반면, 종이나 금속판처럼 흐름이 명확하게 드러나지 않는 물체는 하이라이트를 방사형으로 퍼지듯 묘사하여 흐름을 나타냅니다.

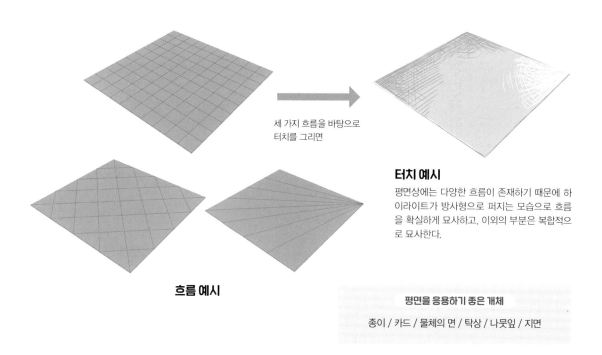

세 가지 흐름을 바탕으로
터치를 그리면

흐름 예시

터치 예시
평면상에는 다양한 흐름이 존재하기 때문에 하이라이트가 방사형으로 퍼지는 모습으로 흐름을 확실하게 묘사하고, 이외의 부분은 복합적으로 묘사한다.

평면을 응용하기 좋은 개체

종이 / 카드 / 물체의 면 / 탁상 / 나뭇잎 / 지면

눈으로 확인하기 어렵지만 휴지나 금박지처럼 얇은 물체에도 두께는 반드시 존재합니다. 따라서 물체의 윤곽을 묘사할 때는 항상 두께를 의식해야 합니다. 평면 역시 앞서 설명한 원기둥의 모서리(에지)와 다르지 않습니다.

아쉬워요

OK

두께가 없음
가벼운 인상이며, 얇은 물체라는 점을 표현하기에는 알맞지만 존재감과 사실성이 부족하다.

두께가 있음
존재감과 양감이 느껴지지만 자칫 지나치게 두껍게 묘사될 우려가 있다.

입방체

여섯 면이 평면으로 이루어진 입방체입니다. 평면과 마찬가지로 모든 면에 다양한 흐름이 있습니다. 원근감과 모서리에 주의하며 입방체를 그려보세요.

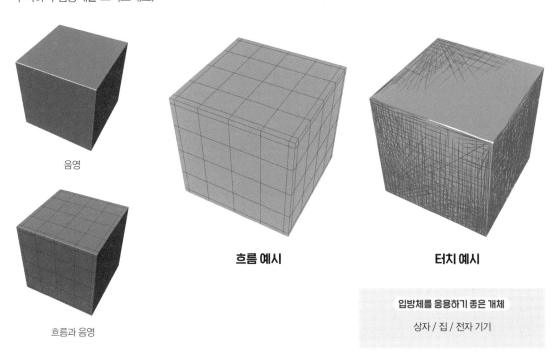

음영

흐름과 음영

흐름 예시

터치 예시

입방체를 응용하기 좋은 개체

상자 / 집 / 전자 기기

Point 인체의 흐름은 근육으로 표현한다

인체는 기본적으로 근육의 형태로 흐름을 묘사합니다. 근육의 가닥이 어디에서 시작되어 어느 방향으로 이어지는지 관찰해 보세요.

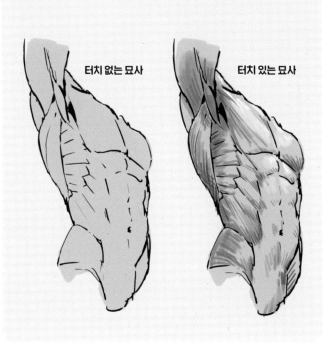

터치 없는 묘사

터치 있는 묘사

바위나 식물을 비롯한 모든 물체의 표면에는 흐름이 존재합니다. 다만 창작자마다 흐름을 해석하는 방법은 각양각색입니다. 이 책에서 설명하는 흐름은 어디까지나 하나의 견해에 지나지 않습니다. 만약 여러분이 흐름을 이해했더라도 의도적으로 이를 거슬러 묘사하겠다면 그것은 창작의 자유입니다. 흐름이나 터치는 알면 알수록 심오한 세계입니다. 보다 전문적으로 공부하고 싶은 분은 데생 관련 서적이나 3D 모델링 관련 자료를 참고하기 바랍니다.

물체 표면의 흐름을 확실하게 인지하고 이해하면, 물체의 방향은 물론 형태를 강조하거나 반전시키는 것도 가능합니다. 예를 들어 동일한 실루엣이라도 흐름에 따라 반대 방향을 향하게 하거나, 전혀 다른 형태로도 묘사할 수 있습니다.

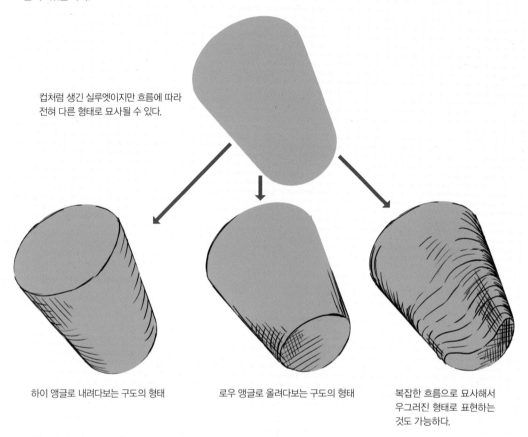

컵처럼 생긴 실루엣이지만 흐름에 따라
전혀 다른 형태로 묘사될 수 있다.

하이 앵글로 내려다보는 구도의 형태

로우 앵글로 올려다보는 구도의 형태

복잡한 흐름으로 묘사해서
우그러진 형태로 표현하는
것도 가능하다.

다른 형태를 예로 들어볼까요. 아래의 세 그림은 동일한 실루엣이지만, 양말 라인의 차이에 따라 전혀 다른 움직임으로 보입니다.

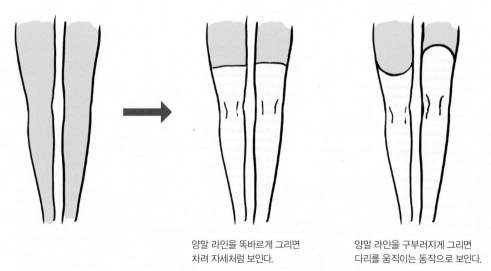

양말 라인을 똑바르게 그리면
차려 자세처럼 보인다.

양말 라인을 구부러지게 그리면
다리를 움직이는 동작으로 보인다.

질감 표현

지금까지 빛과 어둠, 질감을 구성하는 요소, 도구 사용법과 형태에 대해 살펴보았습니다. 4장부터는 앞서 살펴본 여러 요소를 바탕으로 다양한 물체의 질감을 표현하는 방법을 알아보겠습니다.

철

철을 비롯한 금속을 표현할 때는 거울처럼 비치는 표면을 상상해 보세요. 주변 환경의 반사가 분명하게 나타나며, 밝은 하이라이트와 어두운 부분의 대비가 강한 것이 금속의 특징입니다. 이를 바탕으로 표면에서 리듬감이 느껴지도록 표현해 보세요.

포인트

- ☑ 명암의 대비를 강하게 한다.
- ☑ 표면은 주변 환경을 거울처럼 반사하듯 묘사한다.
- ☑ 어두운 색으로 무게감을 표현한다.

고유색		반사율	비금속 ▏▎▍▌▋▊▉█ 금속
	R:31 G:32 B:33	거칠기	매끈함 ▏▎▍▌▋ 거침
		투명도	불투명 █ 투명

레이어 구성

- ☐ 음영(레이어 마스크는 삐져나오기 방지)
- 7 ▸ 아랫부분 음영
- 6 ▸ 밝은 반사
- ☐ 하이라이트
- 3 ▸ 5 ☐ 하이라이트
- 4 ▸ 하이라이트 주변 어슴푸레한 빛
- 1 2 ▸ 아랫부분 밝은 반사
- 1 2 ▸ 고유색
- 8 ▸ 그림자

1

R:156 G:157 B:161

우선 고유색으로 어두운 색을 배치합니다. 이어서 [AirBrush] 브러시를 사용해서 밝은 반사를 그립니다. 구체는 하얀 책상 위에 놓인 상태를 상정하여 회색을 사용했습니다.

2

가장자리 부분은 브러시의 움직임에 주의하며 표면을 따라 뒤로 돌아 나가듯 그립니다. 이 부분을 신중하게 묘사할수록 사실성이 높아집니다.

3

R:248 G:248 B:248

왼쪽 윗부분부터 [AE▼Oil] 브러시로 하이라이트를 그립니다. 금속의 하이라이트는 뚜렷한 형태 묘사와 리듬감 표현이 무엇보다 중요합니다.

4

R:134 G:134 B:134

③번에서 그린 하이라이트 주변에 불투명도를 낮춘 [AirBrush] 브러시로 어슴푸레한 빛을 그립니다. 지나치지 않도록 주의해서 자연스러운 형태로 그려주세요.

5

레이어 마스크를 만들고, 불투명도를 낮춘 [AE▼Oil] 브러시로 하이라이트를 깎아내면 더욱 그럴듯하게 보입니다.

6

R:79 G:80 B:82

추가한 부분만 표시

불투명도를 낮춘 [AE▼Oil] 브러시를 사용해서 또 다른 반사를 중간 정도의 회색으로 그립니다. 대비가 지나치게 높아지지 않도록 주의하며 어슴푸레하게 그리는 것이 포인트입니다.

7

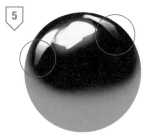

R:52 G:52 B:53

구체의 아랫부분에 짙은 회색으로 뒤로 돌아 나가는 음영을 그립니다.

⑧

마지막으로 바닥 그림자를 추가합니다. 불투명도를 10~30 퍼센트 정도로 낮춘 [AirBrush] 또는 [AirBrush_WP] 브러시를 사용해서 그림자의 바깥쪽은 넓고 연하게 그리되 안쪽으로 들어갈수록 어둡게 그립니다. 환경 차폐(20p)가 발생하는 부분은 가장 어둡게 그려주세요.

흔한 실수 사례

반짝반짝 빛이 나도록 표면을 묘사했는데 어째서인지 플라스틱처럼 가벼워 보이는 경우가 있습니다. 이는 회색이나 하얀색을 지나치게 사용해서 인상이 흐려졌기 때문입니다. 명암을 폭 넓게 사용하여 대비를 높이고, 마치 거울로 비추듯 뚜렷한 주변 환경의 반사와 음영을 그려보세요.

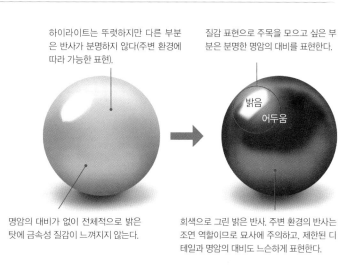

하이라이트는 뚜렷하지만 다른 부분은 반사가 분명하지 않다(주변 환경에 따라 가능한 표현).

질감 표현으로 주목을 모으고 싶은 부분은 분명한 명암의 대비를 표현한다.

밝음
어두움

명암의 대비가 없이 전체적으로 밝은 탓에 금속성 질감이 느껴지지 않는다.

회색으로 그린 밝은 반사. 주변 환경의 반사는 조연 역할이므로 묘사에 주의하고, 제한된 디테일과 명암의 대비도 느슨하게 표현한다.

어레인지

금속 중에는 표면에서 빛이 퍼지며 은은한 광택을 띠는 것도 있고, 거울처럼 반짝반짝 빛나는 것도 있습니다. 이와 같은 표면의 특성을 거칠기(32p)라고 합니다. 아래의 그림을 통해 거칠기에 따른 표현의 차이를 살펴보겠습니다.

◁ 매끄러운 표면 껄끄러운 표면 ▷

반질반질한 표면 보들보들한 표면 까칠까칠한 표면

뚜렷하고 샤프한 형태로 주변 환경의 반사를 세세하게 묘사한다.

주변 환경을 어슴푸레하게 표현하며 대략적인 명암으로 묘사한다.

광원의 위치만 파악할 수 있을 정도로 대략적인 명암만으로 묘사한다.

금

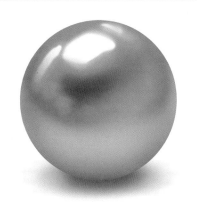

금은 부드럽고, 변색되거나 부패하지 않습니다. 은이나 동을 비롯한 다른 금속과 달리 영원히 빛나는 특별한 금속인 것입니다. 금을 표현할 때 어두운 색이나 회색 계통의 색을 지나치게 사용하면 노란색 철처럼 보일 우려가 있습니다. 색감에 주의하며 그려보세요.

포인트

- ☑ 난색 계통의 색상을 폭넓게 사용한다.
- ☑ 전체적으로 채도가 지나치게 높아지지 않도록, 채도 대비에 주의한다.
- ☑ 어두운 색이나 회색 계통의 색을 너무 많이 사용하지 않는다.

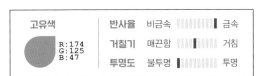

고유색	반사율	비금속 ▨▨▨▨▨▨▨▨▨▨▮ 금속
R:174 G:125 B:47	거칠기	매끈함 ▨▨▨▮▨▨▨▨▨ 거침
	투명도	불투명 ▮▨▨▨▨▨▨▨▨▨ 투명

레이어 구성

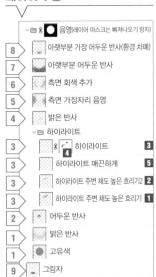

- ▢ 음영(레이어 마스크는 삐져나오기 방지)
- 8 아랫부분 가장 어두운 반사(환경 차폐)
- 7 아랫부분 어두운 반사
- 6 측면 회색 추가
- 5 측면 가장자리 음영
- 4 밝은 반사
- 하이라이트
 - 3 하이라이트 **3** **4**
 - 3 하이라이트 매끈하게 **5**
 - 3 하이라이트 주변 채도 높은 흐리기2 **2**
 - 3 하이라이트 주변 채도 높은 흐리기 **1**
- 2 어두운 반사
- 1 밝은 반사
- 1 고유색
- 9 그림자

1 R:233 G:202 B:138

고유색으로 어두운 황토색을 배치하고, 부드러운 브러시로 아랫부분에 밝은 반사를 그립니다. 철과 마찬가지로 표면을 따라 뒤로 돌아 나가는 부분 묘사에 주의하세요.

2 R:98 G:59 B:15

[AirBrush] 브러시로 가운데 부분에 어두운 반사를 대략적으로 추가합니다. 이 어두운 반사는 이후 과정에서 하이라이트와 대비를 이루게 되므로 하이라이트의 위치를 고려하여 배치하세요.

3

하이라이트를 그립니다. 하이라이트 주변에 오렌지색을 더하는 것이 포인트입니다. 하이라이트 그리는 법은 오른쪽 페이지를 참고하세요.

4 R:202 G:148 B:77

추가한 부분만 표시

[AirBrush]와 [AirBrush_WP] 브러시를 사용하여 오렌지색으로 반사를 어렴풋하게 그립니다.

5 R:100 G:68 B:27

추가한 부분만 표시

구체 측면 가장자리에 뒤로 돌아 나가듯 어두운 색을 옅게 더합니다.

6 R:193 G:189 B:182

추가한 부분만 표시

5 번에서 어두운 색으로 그린 부분 주변에 옅은 회색을 더해 질감을 더욱 현실적으로 표현합니다.

7 R:156 G:95 B:38

짙은 갈색으로 구체 아랫부분에 뒤로 돌아 나가는 음영을 그립니다.

⑧

R:121
G:86
B:38

바닥에 드리운 구체의 그림자를 추가합니다. 불투명도를 10~30퍼센트 정도로 설정한 [AirBrush] 또는 [AirBrush_WP] 브러시로 그려주세요. 그림자의 바깥쪽은 넓고 연하게 그리고, 안쪽으로 들어갈수록 어둡게 그립니다. 환경 차폐(20p)가 발생하는 부분은 가장 어둡게 그려주세요.

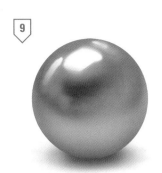

⑨

이어서 그림자에 구체의 반사광을 그립니다. 투명 픽셀 잠금(52p)을 사용해서 구체에서 멀리 떨어진 그림자의 바깥쪽 부분에 밝은 황토색을 더합니다.

Point 금빛 하이라이트 그리기

금을 노란색으로만 채색하면 가짜처럼 보이고 맙니다. 하이라이트를 배치할 부분에는 밝은 색으로 바탕색을 깔고, 하이라이트의 가장자리나 음영의 경계 부분에 오렌지색 또는 빨간색을 더하면 자연스러운 황금빛으로 표현할 수 있습니다.

R:207
G:155
B:72

1 약간 밝은 색을 어슴푸레하게 배치합니다.

R:237
G:175
B:77

2 밝은 오렌지색을 하이라이트의 바탕색으로 배치합니다.

3 과감하게 밝은 하얀색을 더합니다.

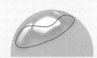

4 지우개로 하얀색의 가장자리를 깎아내며 그러데이션을 만듭니다.

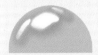

R:255
G:251
B:241

5 4번 레이어 아래에 레이어를 만들고, 깎아낸 부분에 어슴푸레하게 노란색을 더합니다.

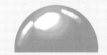

[색상 닷지] 레이어로 표시한 그림

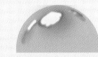

[표준] 레이어로 표시한 그림

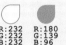 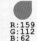

R:232
G:232
B:232

R:180
G:139
B:96

R:159
G:112
B:62

혼합 모드를 [색상 닷지]로 설정하면 보다 간단하게 금속성이 강조된 하이라이트로 표현할 수 있습니다. 하이라이트가 지나치게 하얗고 밝게 보이지 않도록, 어두운 색부터 배치하고 밝은 색을 올리는 것이 포인트입니다.

흔한 실수 사례

오렌지색이나 빨간색을 사용하지 않고, 노란색과 음영의 검은색으로만 금을 그리면 마치 표면을 도장한 금속처럼 보입니다. 또한 빨간 색감이 지나치면 동처럼 보이고 맙니다. 일괄적으로 '분명한 금색'이라고 표현할 만한 색이 없는 만큼, 색감 균형에 주의해야 합니다.

구체 아래에 드리운 그림자도 단순히 회색만으로 묘사하는 것이 아니라, 구체의 반사광을 고려해서 금색에 가까운 색을 더한다.

노란 색감이 강해서 마치 도장한 금속 같은 인상이다.

빨간 색감이 강해서 동처럼 보인다.

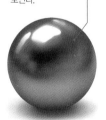

밝은 색감의 빨간색을 사용하면 핑크 골드 느낌이 된다.

밝은 색감의 노란색을 사용하면 화이트 골드처럼 보인다.

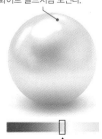

어레인지

금은 혼합물 비율에 따라 다양한 색을 띱니다. 동을 많이 배합하면 캐주얼하며 약간 섹시한 인상의 핑크 골드가 되며, 팔라듐이라는 금속을 많이 배합하면 쿨하고 아름다운 화이트 골드가 됩니다. 이들은 백금이나 은보다 따뜻한 색감을 띠는 것이 특징입니다.

DL 소재 **구_바탕 형태.psd**

컬러 메탈

도료를 칠하거나 시트를 붙인듯 금속 표면을 여러분이 원하는 색으로 표현하는 것도 얼마든지 가능합니다. 특히 하이라이트와 반사된 상을 의식적으로 묘사하면, 금속성 질감을 유지하면서 다양한 빛깔을 띠는 물체로 표현할 수 있습니다. 핑크색으로 도색한 금속 구체를 예로 들어 설명하겠습니다.

포인트

☑ 하이라이트와 반사가 하얗게 보이지 않도록 주의한다.

☑ 전체적으로 높은 채도를 사용한다.

☑ 측면에 낮은 채도의 색을 사용하여 포인트를 주고 채도 대비를 표현한다.

고유색

R:94
G:0
B:41

반사율	비금속		금속
거칠기	매끈함		거침
투명도	불투명		투명

레이어 구성

- 9 아랫부분 환경 차폐
- 8 측면 가장자리 회색
- 7 아랫부분 돌아 나가는 음영
- 7 아랫부분 돌아 나가는 음영
- 6 측면 돌아 나가는 반사
- 5 반사에 높은 채도 추가
- 4 가운데 밝은 반사
 - 하이라이트
 - 3 가장 밝은 하이라이트 **3**
 - 3 하이라이트 매끄럽게 **5**
 - 3 채도 높은 하이라이트 **2**
 - 3 어슴푸레한 하이라이트 바탕 **1**
- 2 어두운 반사
- 1 아랫부분 밝은 반사
- 1 고유색
- 10 그림자

음영(레이어 마스크는 삐져나오기 방지)

[1] R:255 G:53 B:140

고유색으로 어두운 색을 배치하고, 아랫부분에 부드러운 브러시로 밝은 반사를 그립니다. 철과 마찬가지로 뒤로 돌아 나가는 가장자리 부분 묘사에 주의하세요.

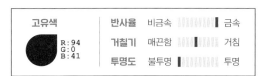

[2] R:44 G:0 B:19

부드러운 브러시를 사용해서 가운데 부분에 어두운 반사를 그립니다. 형태는 나중에 수정해도 좋으니 지금 과정에서는 대략적으로만 그려주세요.

[3] 하이라이트를 그립니다. 다만 하얀색이 아니라 특징적인 색을 사용하는 것이 포인트입니다. 하이라이트 그리는 법은 오른쪽 페이지를 참고하세요.

[4] R:190 G:7 B:86

반사만 표시

어두운 핑크색을 엷게 올려서 반사를 어렴풋하게 그립니다.

[5] R:255 G:17 B:120

추가한 부분만 표시

아랫부분과 가운데에 채도가 높은 핑크색을 더합니다.

[6] R:203 G:27 B:102

추가한 부분만 표시

구체 측면 가장자리에 뒤로 돌아 나가듯 어두운 색을 엷게 더합니다.

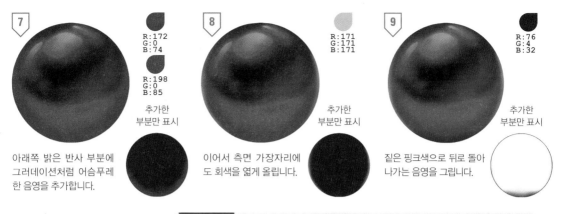

⑦ R:172 G:0 B:74 / R:198 G:0 B:85 추가한 부분만 표시

아래쪽 밝은 반사 부분에 그러데이션처럼 어슴푸레한 음영을 추가합니다.

⑧ R:171 G:171 B:171 추가한 부분만 표시

이어서 측면 가장자리에도 회색을 엷게 올립니다.

⑨ R:76 G:4 B:32 추가한 부분만 표시

짙은 핑크색으로 뒤로 돌아나가는 음영을 그립니다.

⑩

마지막으로 바닥에 드리운 그림자를 그립니다. 그리는 법은 철이나 금과 같지만 구체의 반사광에 주의해야 합니다. 투명 픽셀 잠금(52p)을 사용하여 구체에서 멀리 떨어진 그림자 바깥쪽 부분에 채도가 높은 핑크색을 더합니다.

Point 컬러 메탈의 하이라이트 그리기

컬러 메탈의 경우 하이라이트를 하얀색으로 그리면 금속성 질감이 지나치게 두드러지니 주의하세요. 고유색보다 명도를 낮춘 색을 사용해 하이라이트를 그리면 표면에 도료를 칠한 질감을 표현할 수 있습니다.

 R:199 G:0 B:86

1 약간 밝은 색을 어슴푸레하게 배치합니다.

 R:255 G:0 B:110

2 하이라이트의 바탕이 될 밝은 색을 배치합니다. 너무 하얗게 보이지 않도록 주의하세요.

 R:255 G:137 B:204

3 하이라이트는 하얀색이 아니라, 은은하게 핑크빛이 감도는 색을 사용합니다.

4 3번에서 그린 하이라이트의 가장자리를 과감하게 깎아냅니다.

 R:255 G:23 B:154

5 깎아낸 부분에 채도가 높은 색을 어슴푸레하게 올립니다.

추가한 부분만 표시한 그림

어레인지

본문에서는 핑크색을 예로 들었지만, 원하는 색이 있다면 무엇이든 표현 가능합니다. 또한, 하이라이트를 전혀 다른 색으로 묘사하거나 그러데이션 효과를 적용하면 더욱 개성있는 분위기를 연출할 수 있습니다.

앞서 그린 철(66p)을 색조 보정하면 원하는 색의 컬러 메탈을 만들 수 있다. 이 경우에는 하이라이트가 하얗게 보이지 않도록 혼합 모드를 [어둡게 하기] 등으로 설정해서 채도를 높이고, 포인트로 채도가 낮은 회색을 측면에 추가해서 대비를 강조해야 자연스럽다.

하이라이트의 색을 변경해서 편광색과 같은 분위기로 표현하는 것도 가능하다. 같은 계통의 색으로 바꾸어도 좋고, 보색 관계에 있는 색으로 바꾸어도 좋다.

측면 회색 추가

혼합 모드를 [어둡게 하기]로 설정하고, 하이라이트에 색을 추가한다.

기존의 철 데이터

측면 회색

하이라이트 색 추가

색조/채도

회색 철

색조/채도
사전 설정: 사용자 정의
마스터
색조: 355
채도: 25
명도: 0
✓ 색상화

'색상화'에 체크하면 흑백 그림에도 색을 추가할 수 있다.

유리구슬

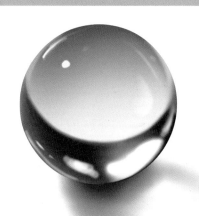

유리구슬처럼 내부가 가득 찬 투명한 물체는 내부에서 빛이 굴절되기 때문에 물체 건너편의 모습이 표면에 반전된 형태로 나타나게 됩니다. 이러한 특징을 어떻게 표현하는지 살펴보겠습니다.

포인트

☑ 하이라이트는 작고 뚜렷하게 표현한다.
☑ 굴절된 투과광은 밝고 선명하게 묘사한다.
☑ 굴절에 의한 반사는 반전과 형태에 주의하여 묘사한다.

고유색		반사율	비금속 ▮▯▯▯▯▯▯▯▯▯ 금속
	R:239	거칠기	매끈함 ▮▯▯▯▯▯▯▯▯▯ 거침
	G:239	투명도	불투명 ▯▯▯▯▯▯▯▯▯▮ 투명
	B:239		

레이어 구성

∨ ▭ ⑧ ◐	음영(레이어 마스크는 빠져나오기 방지)
7	윗부분 하이라이트와 밝은 반사
6	측면 밝은 반사
5	투과광 색 추가(오버레이) ※
4	밝은 굴절 추가
4	굴절된 빛(투과광)
3	더욱 어두운 그러데이션 반사(바닥)
2	어두운 그러데이션 반사(바닥)
1	어두운 반사(천장)
1	고유색
8	그림자

※ 혼합 모드 : 오버레이

1

R:17
G:17
B:17

투명함은 색으로 표현할 수 없기에 하얀색과 엷은 회색 사이의 색을 고유색으로 배치합니다. 또한, 검은 천장은 표면에 반전되어 나타나므로 천장의 반사면을 아랫부분에 그립니다.

2

R:122
G:122
B:122

유리구슬은 빛의 굴절로 인해 반사된 상이 반전되어 나타납니다. 따라서 윗부분에 약간 어두운 색으로 그러데이션을 그려 지면의 반사를 표현합니다.

3

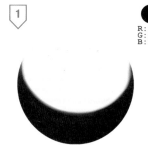

R:248
G:248
B:248

추가한 부분만 표시

구체 좌우 가장자리에 뒤로 돌아나가듯 어두운 색을 어슴푸레하게 더합니다.

4

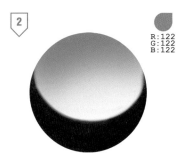

천장 조명의 반사를 반전된 형태로 아랫부분에 그립니다. 어두운 색 위에 과감하게 하얀색을 올린 다음 딱딱한 브러시로 형태를 묘사하고, 부드러운 브러시로 가장자리를 정돈하면 불빛이 반사된 분위기를 연출할 수 있습니다.

5

추가한 부분만 표시

무지개를 이미지하며 그린다.

R:166	R:0	R:252	R:0	R:255	R:120
G:18	G:204	G:130	G:51	G:187	G:196
B:89	B:255	B:3	B:255	B:0	B:135

4번에서 그린 천장 조명의 반사 주변에 투과광을 더하면 좀 더 현실감이 생깁니다. 페인팅 소프트웨어로 작업하는 경우에는 혼합 모드를 [오버레이]로 설정하면 손쉽게 표현할 수 있습니다.

6

R:199
G:199
B:199

추가한 부분만 표시

※ 추가한 부분을
빨간색으로 표시

7

R:239
G:239
B:239

구체 가까이에 있는 주변 물체의 반사된 상을 그립니다. 구체 좌우 가장자리에 뒤로 돌아 나가듯 밝은 색을 어슴푸레하게 더합니다. 주변 물체의 반사도 반전된 형태로 나타나기 때문에 약간 윗부분에 배치하면 더욱 그럴듯하게 보입니다.

하이라이트를 더하고 주변 환경의 반사를 가필합니다. 강하고 하얀 빛은 조금 약하게 묘사하고, 어슴푸레한 반사는 적당한 위치를 찾아서 그리거나 지우는 작업을 반복하며 가장 자연스러운 형태를 찾습니다.

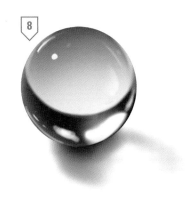

8

마지막으로 바닥에 드리운 그림자를 그리면 완성입니다. 빛은 투명한 물체를 통과하므로 그림자 영역에도 빛이 드리워집니다. 만약 물체의 내부가 가득 찬 상태라면 빛이 투과되면서 복잡한 반사와 굴절이 발생합니다. 이로 인해 빛은 선형이나 어떤 모양을 띠고 나타나는데, 이를 코스틱caustics이라고 합니다. 이처럼 투명한 물체는 그림자도 빛의 영향을 받는다는 점을 인식하면 더욱 사실적인 질감으로 표현할 수 있습니다. 38p에서 다룬 '빛의 굴절'을 참고해 주세요.

흔한 실수 사례

투명한 물체니까 일단 그럴 듯한 색으로 채색하고, 매끈한 질감을 표현하기 위해 하이라이트를 밝게 그리기만 한다면 하얀 플라스틱이 되고 맙니다. 만약 장소가 새하얀 실내 공간이라면 크게 잘못된 것은 아니지만, 우선 투명한 물체에 주변 환경이 반사된 형태를 상상해 보세요. 이를 바탕으로 그림을 그리면 유리구슬의 질감을 더욱 사실적으로 표현할 수 있습니다. 특히 구체 아래에 드리운 그림자는 아주 중요한 포인트이므로 주의해야 합니다.

표면에 굴절 표현이 없어서 전체적으로 인상이 흐려보인다.

그림자가 단조롭고 리듬감이 없어서 투명한 물체로 보이지 않는다.

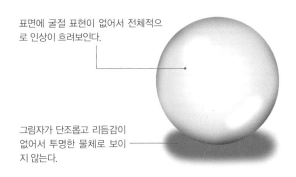

어레인지

고유색부터 반사광까지 전체적으로 통일된 색감을 사용하여 여러분이 원하는 색의 유리구슬을 표현해 보세요.

R:9
G:189
B:255

고유색

R:0
G:66
B:90

바닥 반사

R:84
G:255
B:255

천장 조명

R:0
G:13
B:18

어두운 천장 반사

바닥에 드리운 빛도 파란색으로 표현하면 자연스럽다.

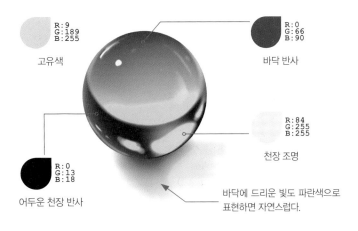

투명감이 있는 보석

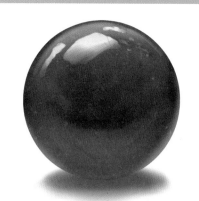

투명감이 있는 보석은 예로부터 위험을 무릅쓰고 채굴했을 정도로 많은 사람들에게 사랑받는 귀중품이었습니다. 여기서는 루비를 예로 들어 투명감이 있는 보석의 질감을 설명하겠습니다.

포인트

- ☑ 천연 광물이므로 불순물이 섞여 있어 탁하다.
- ☑ 자연적으로 발생한 흠집, 검은 점, 요철이 있다.
- ☑ 유리처럼 투명도가 높은 보석은 흔치 않다.

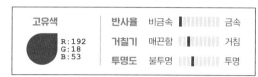

고유색		반사율	비금속 ▌▌▌▌▌▌▌▌▌ 금속
	R:192 G:18 B:53	거칠기	매끈함 ▌▌▌▌▌▌▌▌ 거침
		투명도	불투명 ▌▌▌▌▌▌▌▌ 투명

레이어 구성

- 음영(마스크는 삐져나오기 방지)
- 9 표면 흠집
- 8 아랫부분 바닥의 반사광
- 7 아랫부분 투과광
- 6 측면 어두운 음영
- 5 · 4 하이라이트
- 2 표면 밝은 반사
- 2 표면 밝은 반사
- 2 표면 밝은 반사
- 3 표면 어두운 반사
- 1 안쪽 어두운 음영
- 1 고유색
- 10 그림자와 투과광

1 R:75 G:0 B:30

에어브러시를 사용하여 어두운 핑크색으로 물체 안쪽에 음영을 묘사합니다. 이는 빨간 고유색과 조화를 이루도록 하기 위함인데, 둥근 원형이 아니라 구름을 그리듯 그려주세요.

2 R:184 G:107 B:127 / R:207 G:155 B:168

추가한 부분만 표시

핑크색, 하얀색, 회색을 섞어 만든 밝은 색으로 반사를 그립니다. 우선 불투명도가 낮은 브러시로 밝은 색을 배치하고, 이를 스포이트로 추출하여 다시 옅게 가필합니다. 너무 짙어 보이면 지우개 또는 레이어 불투명도로 농담을 조절합니다.

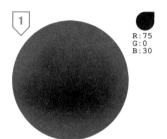

3 R:54 G:7 B:16

천장의 밝은 반사를 묘사한 부분 아래에 어두운 음영을 옅게 추가합니다. 불순물이 섞여서 탁해진 인상을 표현할 수 있습니다.

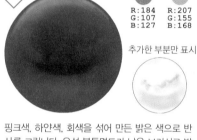

4 R:242 G:227 B:230

새하얀 색보다 조금 어두운 색을 사용하여 하이라이트를 그립니다. 하이라이트는 표면의 작은 요철을 고려하여 약간 삐뚤어진 형태로 그리는 것이 포인트입니다.

5

하이라이트 가장자리를 지우개로 깎아내면서 그러데이션을 만듭니다. 레이어 마스크(53p)를 사용해도 좋습니다.

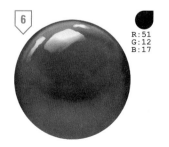

6 R:51 G:12 B:17

좌우 측면에 뒤로 돌아 나가듯 어두운 음영을 추가하여 입체감을 강조합니다.

7 R:100 G:68 B:28

추가한 부분만 표시

구체 아랫부분에 가장 밝고 선명한 빨간색을 추가하여 투과광을 표현합니다.

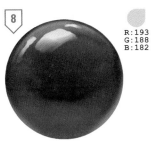

8

R:193
G:188
B:182

좌우 측면 아랫부분에 아주 엷은 회색을 추가하여 테이블의 반사광을 표현합니다.

9

추가한 부분만 표시

※ 추가한 부분을 빨간색으로 표시

검은 점, 하얀 점, 흠집 등 천연물다운 디테일을 더하면 완성입니다. 디테일 표현은 스포이트로 추출한 색을 사용하되 너무 짙어 보이는 부분은 지우개나 레이어의 불투명도로 조정하여 가장 자연스러운 형태를 찾습니다.

10

R:131
G:49
B:64

R:198
G:33
B:68

보석을 통과하여 빨갛게 물든 투과광과 그림자를 그려주세요. 우선 [AirBrush] 또는 [AirBrush_WP] 브러시를 사용해서 어두운 빨간색으로 그림자의 바탕 형태를 그립니다. 이어서 그림자의 중심 부분에 필압이나 불투명도를 낮게 설정한 브러시로 밝은 빨간색을 올려서 그림자와 보석이 어우러지도록 가필합니다.

흔한 실수 사례

플라스틱 질감이 되어버린 사례

투명한 보석을 표현하려다 아래와 같이 플라스틱처럼 묘사되는 경우가 있는데, 이런 실수는 하이라이트의 가장자리를 어슴푸레하게 그리는 등 하이라이트, 반사 부분을 조금 수정하면 개선할 수 있다.

빨간색으로 묘사한 밝은 반사가 너무 넓다.

작품 내에서 비중이 크지 않은 오브제라면 이정도의 표현도 좋다.

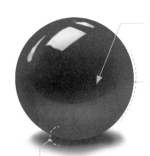

음영에 리듬감이 없다.

밝은 반사 부분이 밋밋해 보인다.

그림자에 투과광이 없다.

음영이 부족한 사례

나쁘지는 않지만, 구체가 위치한 장소를 고려하여 음영을 표현하면 더욱 자연스러워진다.

측면에 돌아 나가는 음영이나 반사광이 없어서 입체감이 느껴지지 않는다.

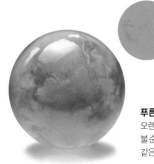

구체와 그림자가 어우러지지 않아서 마치 바닥에서 떠 있는 것처럼 보인다(지나치게 어우러지면 구체의 윤곽을 파악하기 어렵기 때문에 주의한다).

어레인지

보석 중에는 유리처럼 투명한 개체도 있지만 천연 광물은 불순물이 섞여 있기 때문에 대체로 표면이 탁합니다. 투명도가 높은 보석은 인공적인 것이 아니라면 쉽게 구할 수 없을 정도로 값이 비싸고 희소합니다. 이처럼 보석은 종류가 많은 만큼 질감도 각양각색입니다. 보석 매장이나 박물관에서 마음에 드는 보석을 찾아보고 특유의 질감을 충분히 관찰해 보세요.

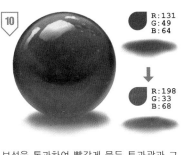

추가한 색
(표준 레이어)

푸른 보석
오렌지색, 노란색, 갈색 등으로 불순물을 묘사하면 천연 보석 같은 분위기가 된다.

본문에서 예시로 그린 붉은 보석을 색조 보정하여 다른 보석으로 표현했다.

무색투명한 보석
난색 계통을 사용하면 천연물다운 분위기가 강조된다. 이 경우에는 음영을 너무 짙게 묘사하지 않도록 주의한다.

투명감이 없는 보석

모든 보석이 투명한 것은 아닙니다. 터키옥이나 청금석 같은 불투명한 보석도 아주 많습니다. 투명감이 없는 보석의 매력은 복잡하면서도 깊이 있는 색감에 있습니다. '크리소콜라'라는 보석을 예로 들어 살펴보겠습니다.

포인트

☑ 천연 광물이므로 고유색이 균일하지 않다.

☑ 표면에 자연적으로 생긴 흠집, 검은 점, 요철이 있다.

☑ 연마한 정도에 따라 표면 거칠기에 차이가 있다.

고유색		
R:18 G:174 B:192	반사율	비금속 ▮▯▯▯▯▯▯▯▯▯ 금속
	거칠기	매끈함 ▯▯▯▮▯▯▯▯▯▯ 거침
	투명도	불투명 ▮▯▯▯▯▯▯▯▯▯ 투명

1

고유색 레이어 위에 신규 레이어를 만들고 혼합 모드를 [오버레이]로 설정합니다. 이어서 필터 기능을 사용하여 고유색에 노이즈를 추가합니다.

※ 이 텍스처는 다운로드 소재로 준비되어 있습니다. 자세한 사항은 191p를 참고해 주세요.

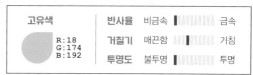

Photoshop에서 얼룩 만들기
[필터]→[렌더]→[구름 효과1]

CLIP STUDIO PAINT에서 얼룩 만들기
[필터]→[그리기]→[펄린 노이즈]

레이어 구성

- 8 음영(마스크는 삐져나오기 방지)
- 8 표면 자잘한 흠집
- 7 측면 밝은 반사
- 6 하이라이트
- 5 아랫부분 음영
- 4 표면 밝은 반사
- 4 표면 밝은 반사
- 4 표면 밝은 반사
- 고유색
 - 3 갈색 얼룩무늬 추가
- 2 갈색 강조색
- 2 밝은 색
- 2 어두운 색
 - 3
- 1 노이즈 텍스처
- 1 고유색
- 9 그림자

2

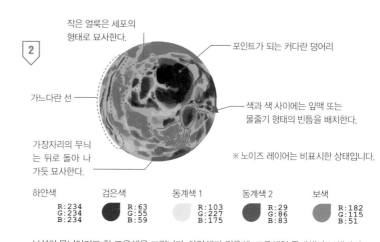

작은 얼룩은 세포의 형태로 묘사한다.

포인트가 되는 커다란 덩어리

가느다란 선

색과 색 사이에는 잎맥 또는 물줄기 형태의 빈틈을 배치한다.

가장자리의 무늬는 뒤로 돌아 나가듯 묘사한다.

※ 노이즈 레이어는 비표시한 상태입니다.

하얀색	검은색	동계색 1	동계색 2	보색
R:234 G:234 B:234	R:63 G:55 B:59	R:103 G:227 B:175	R:29 G:86 B:83	R:182 G:115 B:51

보석의 무늬이기도 한 고유색을 그립니다. 하얀색과 검은색, 고유색인 동계색과 보색까지 사용하여 불규칙적이고 복잡한 색조를 그려보세요.

3

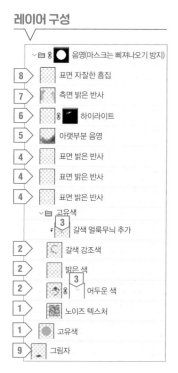

R:94
G:22
B:23

지우개 또는 레이어 마스크를 사용해서 잎맥과 물줄기 형태의 빈틈을 정돈합니다. 또한, 갈색 무늬 안에 얼룩을 더합니다. 이 과정은 그림을 마무리한 다음에도 조정할 수 있기 때문에, 어느 정도 그린 다음 넘어가도 좋습니다.

R:242
G:227
B:230

노이즈와 무늬를 그린 레이어를 숨기고, 표면 질감을 묘사합니다. 우선 밝은 회색으로 바닥과 천장의 반사를 그립니다.

R:25
G:17
B:52

아랫부분에 어두운 음영을 더합니다. 이때, 완전한 검은색이 아닌 푸른색이 감도는 어두운 색을 사용해서 음영에 복잡한 색감을 추가합니다.

R:51
G:12
B:18

윗부분에 하이라이트를 추가합니다. 천연물 특유의 표면 요철을 의식하여 브러시 자국을 남기듯 거칠게 묘사합니다.

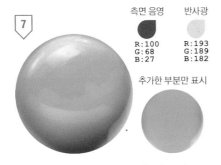

측면 음영 　반사광

R:100　R:193
G:68　G:189
B:27　B:182

추가한 부분만 표시

좌우 측면에는 뒤로 돌아 나가는 음영을 그리고, 오른쪽 아랫부분에는 반사광을 추가합니다. 이후 과정에서 무늬를 그린 레이어를 표시하게 되면 잘 보이지 않을 수 있으므로 약간 밝게 그려주세요.

표면에 하얀 점, 검은 점, 흠집 등을 추가합니다. 윗부분의 하이라이트와 겹치듯 배치하면 더욱 그럴듯하게 보입니다.

무늬를 그린 레이어를 표시하고, 전체 균형을 살피면서 만족스러울 때까지 조정합니다. 표면 흠집 묘사도 다시 정돈하고, 마지막으로 바닥에 드리운 그림자를 추가하면 완성입니다.

어레인지

보석 중에는 유리처럼 투명한 개체도 있지만, 천연 광물은 불순물이 섞여 있기에 대체로 표면이 탁합니다. 이처럼 보석은 종류가 많은 만큼 질감도 다양하므로 매장이나 박물관에서 마음에 드는 것을 찾아보고, 특유의 질감을 충분히 관찰해 보세요.

다른 무늬로 그린 그림

무늬만 표시한 그림

질감 차이를 표현한 그림

가공한 보석

다이아몬드라면 흔히 오른쪽 그림과 같은 형태를 연상합니다. 이는 원석을 커트하여 빛의 굴절을 제어하고, 빛을 가장 아름답게 반사하는 형태로 가공한 것입니다. 여기서는 '라운드 브릴리언트 커트'라는 가장 일반적인 다이아몬드 가공 형태를 참고하여 표현 방법을 살펴보겠습니다.

포인트

☑ 사전에 완성된 형태를 확실하게 정한다.

☑ 음영은 삼각형을 의식하며 묘사한다.

☑ 빛의 분산은 너무 부족하지도 과하지도 않게 표현한다.

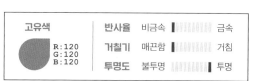

고유색		반사율	비금속 ▮▯▯▯▯▯▯▯▯▯ 금속
R:120 G:120 B:120		거칠기	매끈함 ▮▮▯▯▯▯▯▯▯▯ 거침
		투명도	불투명 ▯▯▯▯▯▯▯▯▯▮ 투명

선화로 절단면을 그리고 이어서 고유색을 배치합니다. 선화 레이어는 불투명도를 50퍼센트로 설정합니다.

[오버레이]로 설정한 레이어를 만들고, 하이라이트 반대편에 옅은 푸른색을 추가합니다.

R:105 G:117 B:191

절단면을 기준으로 삼고, 하얀색으로 하이라이트를 묘사합니다. 다이아몬드는 투명한 물체이므로 빛이 통과하며 투과광이 나타납니다. 따라서 오른쪽 아랫부분에도 밝게 빛나는 부분을 더합니다.

레이어 구성

10	반짝반짝 효과 ※1
	▽🗀 🔓◆ 표면 음영
4	하얀 선
10	마지막에 추가한 하얀색
3	아랫부분 빛
3	🔓 윗부분 빛
5	표면의 어두운 음영
	▽🗀 선화
1	절단면 선화
	▽🗀 🔓◆ 형태 내부 음영
9	빛의 분산 묘사 ※1
6 7	어두운 반사 추가
6 7	🔓 어두운 반사
8	밝은 반사
2	푸른 빛 ※2
1	◆ 고유색
10	바닥 반사

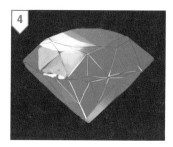

빛을 직접 받지 않는 부분에도 절단면 가장자리에 하얀 선을 그려서 빛의 반사를 표현합니다.

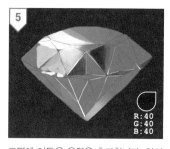

표면에 어두운 음영을 추가합니다. 하이라이트와 이웃한 절단면에 삼각형 모양의 음영을 그립니다. 다만 지금 과정에서는 너무 많이 그리지 않아도 좋습니다. 부족하다면 이후 과정에서 추가하세요.

R:40 G:40 B:40

이제 내부에서 굴절된 반사를 그립니다. 5번 과정에서 그린 표면의 음영 레이어를 비표시로 전환하고, 어두운 색으로 절단면 하나하나에 삼각형 모양을 생각하며 반사를 그려주세요. 형태나 위치는 너무 신중하게 생각하지 않아도 좋습니다.

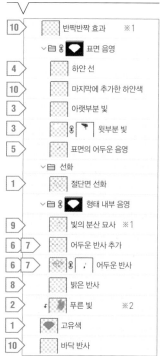

※ 1 혼합 모드 : 색상 닷지　※ 2 혼합 모드 : 하드 라이트

추가한 부분만 표시

R:249
G:249
B:249

R:181
G:196
B:255

전체 균형을 살피면서 부분적으로 푸른색을 더해도 좋다.

6번 과정에 이어서 어두운 반사를 그립니다. 이후 전체 균형을 살피면서 부족한 부분은 더하고 필요하지 않은 부분은 깎아냅니다.

앞서 어두운 반사를 그린 것처럼 이번에는 밝은 색으로 반사를 그립니다. 어두운 색과 너무 겹치지 않도록 배치하면 반짝이는 효과가 더해집니다. 레이어의 혼합 모드는 [표준]으로 설정했습니다.

추가한 부분만 표시

※ 표준 레이어로 표시

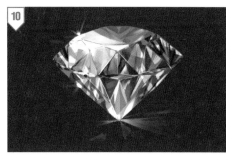

혼합 모드를 [색상 닷지]로 설정한 레이어를 만들고, 다양한 색을 추가하여 빛의 분산을 표현합니다. 한색 위주로 배치하되 사이사이 난색을 더하는 것이 포인트입니다.

비표시 레이어를 표시로 전환하고, 전체적인 질감을 확인합니다. 혼합 모드를 [색상 닷지]로 설정한 레이어를 만들고, 하이라이트 부분에 빛이 반사되어 반짝이는 이펙트를 추가합니다. 이어서 투과된 빛이 바닥에 넓게 드리워진 듯 묘사하면 완성입니다.

어레인지

예시의 무색 다이아몬드를 색조 보정하는 것만으로도 루비나 사파이어 같은 다른 보석을 표현할 수 있습니다.

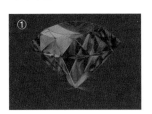

① 레드 다이아몬드 / 루비 / 가닛 / 레드 스피넬 등

② 블루 다이아몬드 / 블루 사파이어 / 탄자나이트 / 카이아나이트

③ 블랙 다이아몬드 / 스피넬 / 텍타이트 등

이펙트 표현 포인트

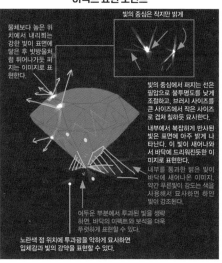

빛의 중심은 작지만 밝게

물체보다 높은 위치에서 내리쬐는 강한 빛이 표면에 닿은 후 빗방울처럼 튀어나가듯 퍼지는 이미지로 표현한다.

빛의 중심에서 퍼지는 선은 필압으로 불투명도를 낮게 조절하고, 브러시 사이즈를 큰 사이즈에서 작은 사이즈로 겹쳐 칠하듯 묘사한다.

내부에서 복잡하게 반사된 빛은 표면에 아주 밝게 나타난다. 이 빛이 새어나와서 바닥에 드리워진듯한 이미지로 표현한다.

내부를 통과한 밝은 빛이 바닥에 새어나온 이미지. 약간 푸른빛이 감도는 색을 사용해서 묘사하면 하얀 빛이 강조된다.

어두운 부분에서 투과된 빛을 생략하면, 바닥의 이펙트와 보석을 더욱 뚜렷하게 표현할 수 있다.

노란색 점 위치에 투과광을 약하게 하면 입체감과 빛의 강약을 표현할 수 있다.

`Column` 보석 커트

다이아몬드를 구형으로 가공하면, 크리스털과 구분하기 어려운 그저 투명한 구체가 되어버립니다. 요컨대 다이아몬드가 찬란하게 빛나는 것은 빛의 굴절을 계산하고 커트한 가공 작업 덕분입니다. 본문에서는 '라운드 브릴리언트 커트'라는 방식으로 가공한 형태를 예로 들어 설명했지만, 이외에도 여러 종류가 있습니다. 보석에는 엄격한 디자인 규정이 있어서, 조금이라도 규정에서 벗어나면 빛의 굴절이 의도하지 않은 방향으로 일어나 그 빛을 잃게 됩니다. 보석의 찬란한 빛은 결국 숙련된 장인의 기술에 의한 것이라고 해도 과언이 아닙니다.

에메랄드의 에메랄드 컷

DL 소재 원석_선화.psd

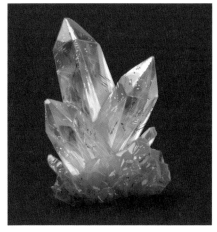

원석

원석의 종류와 형태는 아주 다양합니다. 오랜 세월을 거치며 생성된 원석은 말 그대로 지구가 빚어낸 예술이며, 대자연의 보물입니다. 수정(석영)의 육각주를 예로 들어 원석의 질감 표현법을 알아보겠습니다.

포인트

- ☑ 사전에 완성된 형태를 확실하게 정한다.
- ☑ 천연 광물 특유의 탁한 부분에 의한 반투명감에 주의한다.
- ☑ 하이라이트 반대쪽에도 투과광이 있다.

고유색	R:120 G:120 B:120
반사율	비금속 ▮▯▯▯▯▯▯▯▯▯ 금속
거칠기	매끈함 ▮▮▮▯▯▯▯▯▯▯ 거침
투명도	불투명 ▮▮▮▮▮▮▮▮▮▯ 투명

레이어 구성

- 13 표면 얼룩과 요철
- 11 절단면 선화 / 1
- 음영
- 12 옥색 추가 ※
- 8 균열 묘사
- 6 아지랑이
- 3 하이라이트 〈5〉
- 10 그림자
- 4 밑동 음영 〈5〉
- 7 밑동 묘사
- 4 어두운 색 〈5〉
- 고유색
- 2 고유색 추가
- 2 고유색
- 14 그림자

※ 혼합 모드 : 오버레이
※ 9번 과정은 전체 표시이므로 레이어가 아닙니다.

● = 하이라이트
● = 반사광

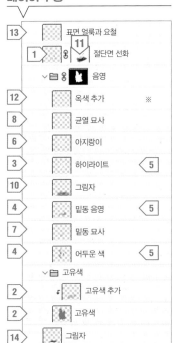

선화로 전체적인 형태를 그립니다. 수정 육각주는 넓은 면을 의식하여 큼직하게 그리고, 밑동 부분은 대략적인 형태로 그려주세요. 선화의 레이어는 불투명도를 50퍼센트로 설정합니다.

R:196 G:186 B:181

고유색은 전체를 단색으로 채우지 않고, 아랫부분에 페일오렌지색을 약간 더했습니다. 또한, 배경을 어두운 색으로 정했기 때문에 고유색도 약간 어두운 색조를 선택했습니다.

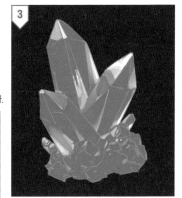

하얀색으로 하이라이트를 그립니다. 면을 기준으로 삼아서 배치하고, 삼각형 형태로 그려주세요. 하이라이트의 반대쪽 면에도 하얀색으로 투과광을 추가합니다. 이때 투과광이 너무 하얗게 보이지 않도록 주의하세요.

R:55 G:55 B:55

어두운 부분을 그립니다. 하이라이트와 마찬가지로 면을 기준으로 삼아서 그려주세요. 밑동 부분에도 입체감 표현에 주의하여 어두운 부분을 그립니다.

③번과 ④번 과정에서 그린 하이라이트와 어두운 부분을 같이 표시한 그림입니다. 하이라이트와 투과광이 없는 면을 어둡게 묘사하고, 아주 밝은 하이라이트와 이웃한 면을 가장 어둡게 묘사하면 대비가 높아져 입체감이 강조됩니다. 다만, 모든 면을 어둡게 묘사하지 않도록 주의하고, 고유색인 회색 면도 남겨두세요.

불순물 또는 균열에 의해 생긴 탁한 부분을 하얀색으로 추가합니다. 마치 아지랑이가 피어오른 것처럼 브러시를 둥글게 움직이며 그려주세요. 세 개의 수정 육각주가 한 덩어리로 보이지 않도록 면의 위치에 주의하며 그립니다.

불투명도를 낮춘 [AE▼ 이1] 브러시를 사용하여 필압 기능을 활성화하면 선의 강약을 조절하기가 수월합니다.

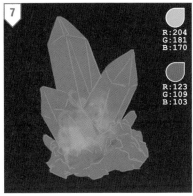

R:204
G:181
B:170

R:123
G:109
B:103

작은 수정이 뭉쳐 있는 밑동 부분을 그립니다. 색은 핑크와 페일오렌지 계통을 선택하고, ⑥번 과정에서 탁한 부분을 묘사한 것처럼 브러시를 둥글게 움직이며 그려주세요. 밑동 부분은 육각주 부분과 달리 한 덩어리로 표현하기 위해서 면을 의식하지 않고 그립니다.

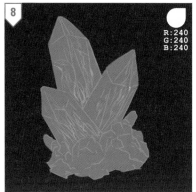

추가한 부분만 표시

R:240
G:240
B:240

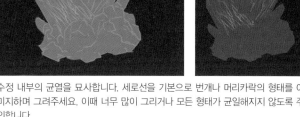

수정 내부의 균열을 묘사합니다. 세로선을 기본으로 번개나 머리카락의 형태를 이미지하며 그려주세요. 이때 너무 많이 그리거나 모든 형태가 균일해지지 않도록 주의합니다.

지금까지 작업한 모든 레이어를 표시한 상태입니다. 레이어를 하나씩 겹쳐 보면서 전체 균형을 살피고, 자연스럽지 않은 부분은 가필하면서 꼼꼼하게 수정합니다.

추가한 부분만 표시

※ 추가한 부분을 빨간색으로 표시

에어브러시를 사용해서 밑동 부분에 검은색으로 어두운 그림자를 추가합니다.

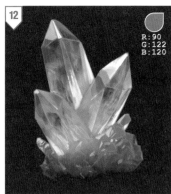

추가한 부분만 표시

10번 과정에서 추가한 부분과 선화가 어울리지 않아서 지우개 또는 레이어 마스크를 사용하여 선화를 깎아내며 어우러지도록 수정했습니다.

혼합 모드를 [오버레이]로 설정한 레이어를 만들고, 보색인 옥색을 추가합니다. 이때 너무 짙어 보이지 않도록 주의하세요. 색감을 더하는 정도면 충분합니다.

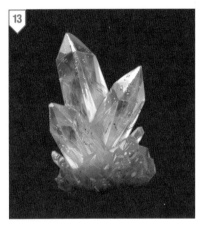

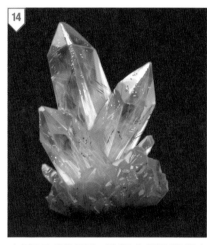

표면에 흠집과 얼룩을 더합니다. 배치할 위치 주변의 색을 스포이트로 추출하여 작은 점, 번개 모양의 균열, 빗금 형태를 의식하면서 그려주세요.

마지막으로 아랫부분에 그림자를 추가하면 완성입니다.

■ 어레인지

80p에서 그린 원석을 색조 보정하여 자수정 원석으로 바꾸어 보세요. 보정 수치에 따라 얼마든지 원하는 색으로 변경할 수 있으므로, 다양한 질감 표현에 응용할 수 있습니다. 레이어 패널에 있는 [새 칠 또는 조정 레이어 만들기] 기능을 활용해서 보정합니다.

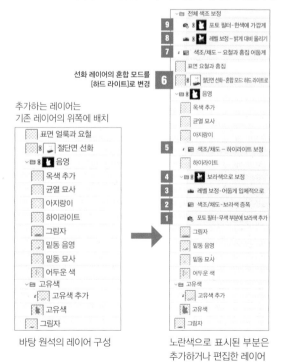

추가하는 레이어는
기존 레이어의 위쪽에 배치

선화 레이어의 혼합 모드를
[하드 라이트]로 변경

바탕 원석의 레이어 구성

노란색으로 표시된 부분은
추가하거나 편집한 레이어

1 포토 필터

바탕 원석이 단색 계통이며, 사용한 색도 적기 때문에 '포토 필터'로
보정하여 전체적으로 보라색 색감을 더합니다.

2 색조/채도

'색조/채도'로 앞서 추가한 보라색을 더욱 짙게 조정합니다.

3 레벨

이어서 '레벨'로 명암을 조정하고 대비를 올려서 자수정답게 짙은 보
라색을 띠도록 보정합니다.

4 레이어 마스크

1~3번 과정에서 작업한 레이어를 그룹으로 지정하고, 레이어 마
스크를 만듭니다. 육각주 부분만 효과가 적용되도록 밑동 부분은 마
스크를 검게 칠하고, 바탕 원석 색으로 되돌립니다(이 부분만 브러시
를 사용).

5 색조/채도

하이라이트가 지나치게 밝아서 보라색을 약간 더했습니다. '색조/채
도' 창에서 '색상화'에 체크합니다.

7 색조/채도

표면 요철의 색이 하얗게 떠 있는 것처럼 보여서 어두운 보라색으로
보정했습니다. 이 과정에서도 '색상화'에 체크합니다.

8 레벨

전체 명암을 조정합니다. 하이라이트와 자수정 육각주의 대비가 다
소 약해보여 밝게 보정했습니다. 4번 과정에서 만든 레이어 마스크
를 다시 사용해서 밑동 부분이 밝아지지 않도록 마스크합니다.

9 포토 필터

여러 차례 보정 작업을 거치면서 따뜻한 색감이 강해졌기 때문에 한
색을 추가하고, 밑동 부분은 파란빛이 감도는 보라색에 가깝도록 보
정했습니다.

코튼 원단

표면이 거친 코튼 원단은 하이라이트 묘사가 포인트입니다. 하이라이트를 분명하게 표현하면 표면에서 광택이 느껴지므로 대비에 주의하여 그려주세요. 또한, 표면에 있는 원단의 결을 묘사하면 광택이 없는 코튼 원단 특유의 질감을 자연스럽게 표현할 수 있습니다.

포인트

- ☑ 음영에 어두운 색 또는 짙은 색은 거의 사용하지 않는다.
- ☑ 전체적으로 너무 하얗게 보이지 않도록 주의한다.
- ☑ 원단의 결은 터치나 텍스처 브러시로 묘사한다.

고유색	반사율	비금속 ▌▏▏▏▏▏▏▏▏▏▏ 금속
R:230 G:226 B:221	거칠기	매끈함 ▌▌▌▌▌▌▌▌▌▏▌ 거침
	투명도	불투명 ▌▏▏▏▏▏▏▏▏▏▏ 투명

레이어 구성

12	전체 터치
11	반사광과 터치
	가장자리 두께
10	밝은 가장자리
10	어두운 가장자리
	바탕 음영
1	선화 색을 갈색으로
1	선화
9	넓은 음영
8	하이라이트 텍스처 추가
7	하이라이트
6	더욱 어두운 음영
2~4	어두운 음영
5	어두운 음영 텍스처 추가
1	표면 얼룩과 요철

1

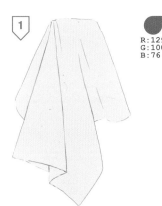

R:129 G:100 B:76

대략적인 실루엣과 요철이 큰 부분을 선화로 묘사합니다. 아직 염색하지 않은 상태로 표현하기 위해 고유색은 새하얀 색이 아니라 노란색에 가까운 회색을 선택했습니다. 선화의 색은 선화 레이어 위에 [보정 레이어]를 만들고, 보정 기능을 사용하여 갈색으로 바꾸었습니다.

2

레이어 마스크를 사용해서 음영을 묘사합니다. [AE▼Oil] 브러시로 레이어 마스크 위에서 음영을 조정하세요. 우선 음영의 농담은 크게 고려하지 않고, 짙은 부분부터 대략적으로 그립니다(레이어 마스크는 오른쪽 페이지 참고).

3

레이어 마스크를 표시한 그림

레이어 마스크를 표시한 그림

레이어 마스크를 표시한 그림

2번 과정에서 그린 짙은 음영

불투명도를 55퍼센트로 낮춘 브러시로 중간 단계 음영을 가필한다.

브러시의 불투명도를 더욱 낮추고, 회색이나 검은색 또는 스포이트로 추출한 회색을 사용하여 음영에 농담을 더한다.

2번 과정에서 그린 짙은 음영에 농담을 더합니다. 레이어 마스크를 선택하고, 불투명도를 55퍼센트 정도로 낮춘 브러시를 사용하여 중간 단계의 음영을 그립니다. 어느 정도 그렸다면 레이어 마스크 위에서 엷은 회색과 짙은 회색을 스포이트로 추출하며 계속해서 농담을 더합니다. 원하는 형태가 나올 때까지 몇 번이든 시도해 보세요.

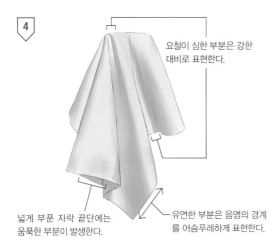

④

요철이 심한 부분은 강한 대비로 표현한다.

넓게 부푼 자락 끝단에는 움푹한 부분이 발생한다.

유연한 부분은 음영의 경계를 어슴푸레하게 표현한다.

③번 과정을 반복하여 바탕 음영 묘사를 마친 상태입니다. 어느 정도 형태가 완성되었다면 다음 과정을 진행하세요. 이 과정은 나중에 수정해도 좋습니다.

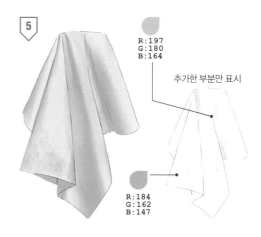

⑤

R:197
G:180
B:164

추가한 부분만 표시

R:184
G:162
B:147

원단의 결을 표현하는 텍스처를 추가합니다. [AE▼TEXShade] 브러시를 사용해서 대비가 강한 부분에 옅게 추가하면, 명암 차이가 큰 부분을 완화하면서 음영에 매끄러운 그러데이션을 만들 수 있습니다. 다만, 지나치면 마치 표면이 오염된 것처럼 보일 수 있으니 주의하세요.

Point **레이어 마스크를 사용해보자**

지금까지 브러시로 색을 입히면서 음영을 묘사하는 방법을 알아보았는데, 이번에는 '레이어 마스크' 기능을 사용한 방법을 소개하겠습니다. 물론, 브러시로 그려도 좋지만 묘사법 중 하나로서 익혀두면 좋은 기능입니다.

앞서 ②번 과정에서 소개한 음영 표현을 레이어 마스크를 사용하여 아래와 같은 순서로 묘사했습니다. 우선 전체를 음영 색으로 채웁니다. 이어서 동일한 레이어에 레이어 마스크를 만들고, 레이어 마스크를 검은색으로 칠한 다음(혹은 반전) 이를 비표시합니다. 이후 레이어 마스크 위에서 하얀색으로 그리면 음영을 묘사할 수 있습니다.

R:198
G:183
B:170

라인

어두운 음영

고유색

고유색 레이어 위에 음영을 그릴 레이어를 만든다.

라인

어두운 음영

고유색

원단을 선택 범위로 지정하고, [마스크 추가하기] 기능으로 레이어 마스크를 만든다. 마스크가 검은색으로 칠해진 부분은 비표시한다.

라인

클릭해서 마스크를 선택

어두운 음영

고유색

레이어 마스크를 선택하고 하얀색으로 그리면, 가려진 부분이 드러나면서 음영을 묘사할 수 있다.

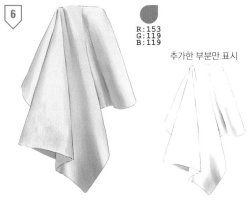

6
R:153
G:119
B:119

추가한 부분만 표시

이어서 짙은 음영을 추가합니다. ③번과 ④번 과정에서 그린 음영을 보조하듯 선화 주변의 가장 어두운 부분에 짙은 음영을 그려주세요.

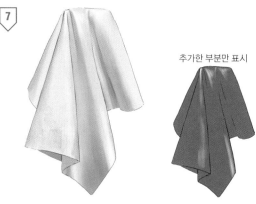

7

추가한 부분만 표시

[AE▼Oil] 브러시를 사용해서 하얀색으로 하이라이트를 그립니다. 코튼 원단의 표면은 거친 질감이라는 점에 주의하며 주름이 높게 잡힌 부분에 넓게 퍼지는 하이라이트를 옅게 그려주세요.

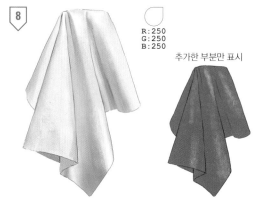

8
R:250
G:250
B:250

추가한 부분만 표시

하이라이트에도 원단의 결을 텍스처로 표현합니다. [AE▼Oil] 브러시를 사용해서 음영이 짙은 부분에 살짝 걸리듯 배치하고, ⑦번 과정에서 그린 하이라이트를 약간 넓히듯 그려주세요.

9
R:189
G:162
B:138

넓게 퍼지는 하이라이트를 그리면 전체가 하얗게 밝아질 우려가 있습니다. 따라서 하이라이트의 반대쪽에 에어브러시로 그러데이션을 만들어 음영을 표현합니다. 이것으로 대략적인 음영 묘사를 마치고, 선화와 어우러지도록 선화 레이어의 불투명도를 0~25퍼센트 정도로 낮춥니다.

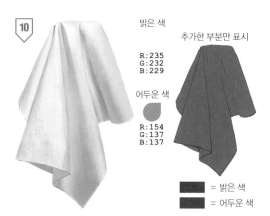

10

밝은 색

추가한 부분만 표시

R:235
G:232
B:229

어두운 색

R:154
G:137
B:137

█ = 밝은 색
█ = 어두운 색

원단 가장자리에 두께를 추가합니다. 가장자리에도 면이 있다는 점에 주의하며 직접 빛을 받는 부분에는 밝은 색, 짙은 음영이 드리운 부분에는 어두운 색을 사용하여 두께를 표현해 주세요. 예시에서 그린 코튼 원단은 손수건이나 냅킨처럼 가장자리를 세밀하게 꿰매어 두께감이 있는 형태로 상정했습니다. 다만, 직조 방식이나 질감에 따라 각양각색이기 때문에 실물을 직접 관찰하고 그리는 것이 가장 좋습니다. 이 과정까지 마치면 완성이라고 해도 좋지만 조금 더 질감의 디테일을 더해보겠습니다.

11
R:214
G:197
B:195

코튼 원단 표면의 거친 질감을 강조하기 위해 터치(54p)를 추가합니다. 전체적으로 단조로운 색조이므로 높이 솟은 주름의 반사광은 붉은빛이 감도는 회색으로 표현했습니다. 터치는 기본적으로 요철의 흐름을 의식하며 그리지만, 이번 예시에서는 원단의 결이 향한 방향을 우선하여 터치를 더했습니다.

오렌지색 면의 반사광은 하얀색 부분에 나타나고, 하늘색 부분까지도 영향을 준다.

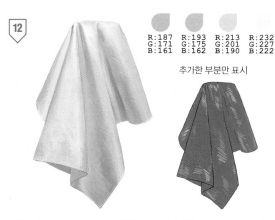

12

R:187 / G:171 / B:161　R:193 / G:175 / B:162　R:213 / G:201 / B:190　R:232 / G:227 / B:222

추가한 부분만 표시

가능하면 표현하고 싶은 질감과 비슷한 실물 원단을 준비하고, 형태를 재현하여 그리는 것이 좋습니다. 사진으로 촬영하거나 직접 눈으로 보면서 그려보세요. 실물을 참고하는 것은 원단에 한정된 방법은 아니지만 특히 원단은 주름이나 표면의 요철을 묘사하기 까다로워 충분히 관찰하고 그려야 합니다.

11번 과정과 같은 요령으로 전체에 터치를 추가합니다. 음영의 경계 부분에서 스포이트로 추출한 색을 사용하여 눈에 띄는 부분에 터치를 더합니다. 예시 그림에서는 브러시 사이즈를 조절하지 않았지만, 눈에 띄지 않는 부분이라면 커다란 사이즈로 그려도 좋습니다. 터치를 너무 짙게 묘사하면 표면이 오염된 것처럼 보이기 때문에 지우개로 농담을 조절하면서 그려주세요. 마음에 드는 질감으로 표현되었다면 완성입니다.

흔한 실수 사례

원단 전체에 주름을 묘사하면 주름의 음영에 강약 대비가 표현되지 않고, 색감이 거무칙칙하여 표면이 오염된 것처럼 보입니다.

음영을 평평하게 묘사해서 원단의 두께감이나 입체감이 없다(다만, 예각을 이루는 부분에서는 괜찮은 표현).

선화와 음영의 방향이 어울리지 않는다. 또한, 선화(형태)를 무시하고 음영이 선화에 걸쳐져 있어 부자연스럽다.

자잘한 주름을 지나치게 많이 그려 세로선이 너무 많다.

선화의 요철과 표면의 요철이 어울리지 않는다.

채색이 삐져나오거나 빈틈이 있어 음영이 자연스럽지 않다.

어레인지

코튼 원단에 가필을 더해서 타월 원단으로 어레인지한 그림입니다.

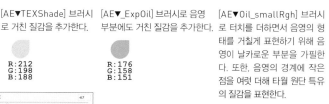

[AE▼TEXShade] 브러시로 거친 질감을 추가한다.

R:212 / G:198 / B:188

[AE▼_ExpOil] 브러시로 음영 부분에도 거친 질감을 추가한다.

R:176 / G:158 / B:151

[AE▼Oil_smallRgh] 브러시로 터치를 더하면서 음영의 형태를 거칠게 표현하기 위해 음영이 날카로운 부분을 가필한다. 또한, 음영의 경계에 작은 점을 여럿 더해 타월 원단 특유의 질감을 표현한다.

R:176 / G:158 / B:151　R:237 / G:234 / B:231

같은 브러시로 윤곽선과 눈에 띄는 선화를 가볍게 따라 그려주면서 두툼한 질감을 추가한다.

R:186 / G:170 / B:165　R:207 / G:193 / B:182

RGB　자동

활기: -67
채도: -15

0　1.43　247

출력 레벨: 0　255

조명 또는 상황에 따라 차이는 있지만 표면을 노르스름하게 표현하면 오염된 것처럼 보이므로, 마지막으로 채도와 명도를 조정하여 하얀색을 강조한다.

새틴 원단

새틴처럼 금속성 질감을 띠는 원단은 화려한 광택이 특징으로 휘황찬란한 분위기에 잘 어울립니다. 화려한 드레스나 셔츠뿐 아니라, 커튼이나 쿠션에 사용해도 좋습니다. 판타지부터 현대까지 어떤 배경 설정에도 활용할 수 있는 질감입니다.

포인트

- ☑ 하이라이트와 음영에 채도가 높은 색을 사용한다.
- ☑ 음영 대비를 강하고 화려하게 표현한다.
- ☑ 주로 두께가 얇은 편이므로, 뚜렷한 형태로 묘사한다.

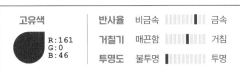

고유색	반사율	비금속 ▮▮▮▮▮▮▮▮▮▮▮▮ 금속
R:161 G:0 B:46	거칠기	매끈함 ▮▮▮▮▮▮▮ 거침
	투명도	불투명 ▮▮▮▮▮▮▮▮▮▮▮▮ 투명

레이어 구성

- 13 뚜렷하게 가필
- 가장자리 두께
 - 12 밝은 가장자리
 - 12 어두운 가장자리
- 바탕 음영
 - 1 선화 색을 갈색으로
 - 1 선화
 - 11 노이즈 　※
 - 10 넓은 음영
 - 3~8 하이라이트
 - 9 더욱 어두운 음영
 - 2 어두운 음영
 - 1 고유색

※ 혼합 모드 : 어둡게 하기

1

고유색으로 어두운 색 또는 또렷한 색을 사용하면 하이라이트와 강한 대비를 이루기 때문에 화려함이 강조됩니다. 예시에서는 어두운 색감의 빨간색을 사용했습니다.

2

R:92
G:25
B:42

레이어 마스크를 사용해서 음영을 그립니다. 코튼 원단(84p)과 같은 방법으로 묘사하고, 에어브러시로 부드러운 음영까지 그립니다. 또는, 코튼 원단에서 사용한 음영을 그대로 활용하여 [흐림 효과]를 적용해 부드러운 인상으로 가공해도 좋습니다.

3

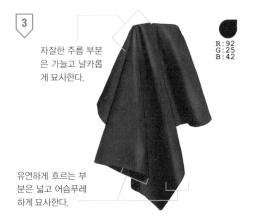

R:92
G:25
B:42

자잘한 주름 부분은 가늘고 날카롭게 묘사한다.

유연하게 흐르는 부분은 넓고 어슴푸레하게 묘사한다.

하이라이트를 그립니다. 우선 [AirBrush_WP] 브러시를 사용하여 채도가 높은 빨간색으로 하이라이트를 대략적으로 표시합니다. 본격적으로 그리기에 앞서 임시로 좋은 위치를 찾아보는 것입니다. 특히, 새틴 원단은 하이라이트가 가장 중요한 포인트이기 때문에 시행착오를 거치면서 확실하게 그려주세요.

4

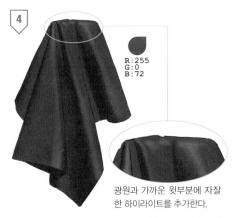

R:255
G:0
B:72

광원과 가까운 윗부분에 자잘한 하이라이트를 추가한다.

불투명도를 낮춘 가느다란 브러시로 3번 과정에서 그린 하이라이트를 이어줍니다.

5

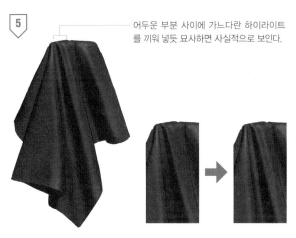

어두운 부분 사이에 가느다란 하이라이트를 끼워 넣듯 묘사하면 사실적으로 보인다.

계속해서 하이라이트를 추가합니다. 하이라이트 사이 어두운 음영 부분에 가느다란 하이라이트를 더해 명암을 교차시키며 대비를 강조합니다. 이때 명암의 폭이 균등해지지 않도록 주의하세요.

6

하이라이트를 추가하면서 세세한 형태를 조정합니다. 특히, 원단 윗부분에 자잘한 음영이 밀집된 부분은 지우개와 브러시로 가필하면서 형태를 정돈합니다. 조정하는 도중에 음영이 많아진 부분에는 다시 하이라이트를 추가하는 등 가필 작업을 반복합니다.

7

가장 밝고 자잘한 하이라이트 부분은 파도 모양으로 형태를 조정하여 새틴 원단 특유의 구김을 표현합니다. 이때 파도 모양이 너무 크거나 강한 인상이 들지 않도록 주의하세요. 작은 파도가 자잘하게 이어지듯 표현합니다.

8

R:238
G:48
B:102

하이라이트만 표시

5번 과정에서 설명한 포인트를 바탕으로 음영이 단조로운 부분에 가필을 더합니다. 지금 과정에서는 하이라이트와 음영에 집중하며 꼼꼼하게 그려주세요. 하이라이트의 선을 적당하게 얼버무리지 않고 신중하게 묘사하는 것입니다. 하이라이트의 형태가 정돈되었다면 다음 과정을 진행합니다.

9

R:57
G:12
B:24

어두운 부분에 음영을 추가하여 리듬감을 더해줍니다. 또한 선화 주변과 하이라이트를 강조하기 위해 밝은 부분 주변에도 가볍게 음영을 더합니다. 음영은 보조적으로 더하는 것이기 때문에 너무 짙어지지 않도록 주의하세요.

10

R:98
G:21
B:65

원단 아랫부분에 그러데이션처럼 부드러우며 넓은 음영을 추가합니다. 동시에 선화와 음영이 어우러지도록 선화 레이어의 불투명도를 25퍼센트 정도로 설정합니다.

11

추가한 노이즈

입자가 거칠지 않고 매끄
러운 텍스처를 추가한다.

질감을 더하기 위해 [필터] 메뉴에서 [노이즈] 효과를 사용합니다
(또는, 원단의 결을 표현할 수 있는 텍스처를 사용해도 좋습니다).
레이어의 불투명도를 20퍼센트 정도로 낮추고, 혼합 모드를 [어둡
게 하기] 또는 [오버레이]로 설정한 다음 음영을 그린 레이어 위에
노이즈를 올려주세요. 이때 노이즈가 지나치게 두드러지지 않도
록 사이즈와 불투명도를 조절합니다.

※ 위에서 사용한 텍스처는 다운로드 소재로 준비되어 있습니다. 자세
한 사항은 191p를 참고해 주세요.

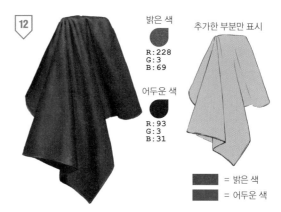

12

밝은 색

R : 228
G : 3
B : 69

어두운 색

R : 93
G : 3
B : 31

추가한 부분만 표시

= 밝은 색

= 어두운 색

원단 가장자리에 두께를 추가합니다. 가장자리에도 면이 있다는 점
에 주의하며 빛을 직접 받는 부분에는 밝은 색, 짙은 음영이 드리운
부분에는 어두운 색을 사용하여 두께를 표현해 주세요. 새틴 원단처
럼 금속성 질감을 띠는 원단은 리듬감을 강조하기 위해 색감을 보다
강하게 표현해도 좋습니다.

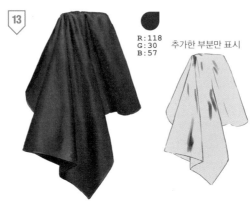

13

R : 118
G : 30
B : 57

추가한 부분만 표시

마지막으로 [AE▼Oil] 브러시
를 사용해서 전체적으로 뚜렷
한 인상이 들도록 가필합니다.
하이라이트의 형태가 어슴푸레
하므로, 눈에 띄는 부분에 접힌
주름의 형태를 추가합니다. 마
음에 드는 형태가 되었다면 완
성입니다.

어레인지

위의 예시에서는 채도가 높은 빨간색을 고유색으로 사용했습니다. 만약 채도를 높이기 어려운 옅은 색이나 짙은 색을
고유색으로 사용한다면 어떻게 채색해야 좋을까요? 아래의 예시에서 살펴보겠습니다.

옅은 색으로 어레인지한 그림

하얀색 또는 밝은 색의 새틴 원단은 고유색보다 채도가 높은 색으
로 하이라이트를 그리기 어렵다. 따라서 하이라이트는 하얀색으
로 그린다. 원단이 하얀색이라면 주변 음영을 약간 짙은 회색으로
그려서 하이라이트와의 대비를 강조한다.

짙은 색으로 어레인지한 그림

채도가 낮은 회색이나 검은색 원단도 마찬가지이다. 채도가 높은 색
을 사용하기 어렵기 때문에 하이라이트와 음영의 대비를 강하게 주
어서 새틴의 질감을 표현한다. 다만, 하이라이트를 너무 밝게 표현하
면 에나멜이나 레더처럼 보일 수 있으니 주의하자. 회색만 사용하기
보다 아주 약간 색감을 가미하면 호화로운 인상을 표현할 수 있다.

명암이 교차하는 파도 모양의 자잘한 주름 부분은 새틴 원단의 특성을 강조하는 요소이다. 파도 모양은 [곡선]으로 조정하면 간단하게 표현할 수 있다. 또한 [색조/채도]로 보정하면 원하는 색감으로 변경하는 것도 가능하다.

다만, 명암 교차가 지나치면 주름의 형태를 파악하기 어렵고 금속성 질감이 강해져 반짝거리는 인상이 되므로 주의해야 한다.

하이라이트와 음영 색상에 변화를 주면 편광색으로 가공할 수 있다.

조정 레이어 [색조/채도] 조정 레이어 [곡선]

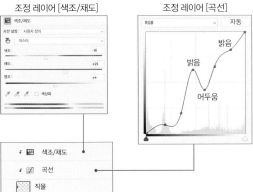

조정 레이어 [곡선] 조정 레이어 [레벨]

조정 레이어 [색조/채도]

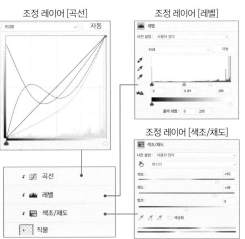

Point · 노이즈 만들기

노이즈 만드는 법을 알아보겠습니다. 먼저 노이즈 효과를 적용할 단색 그림이나 사진을 준비하세요. 아무것도 없는 투명한 레이어에는 노이즈 효과를 적용할 수 없습니다.

① 노이즈 효과를 적용할 그림을 준비한다.

② [필터]→[노이즈]→[노이즈 추가]를 선택하면 다이얼로그가 나타난다. '양' 항목에서 노이즈의 강약을 조절할 수 있다.

'단색'에 체크하면 흑백 노이즈가 만들어진다.

CLIP STUIDO PAINT 화면
[필터] → [그리기] → [펄린 노이즈]를 선택하고 '크기'를 작게 조절하면 노이즈를 만들 수 있다.

벨벳 원단

벨벳은 광택이 있는 섬유로 만들어진 기모 원단으로 독특한 반사와 강한 광택이 특징입니다. 중세 이탈리아에서 처음으로 만들어졌다고 전해지며, 당시에는 비단으로 직조했기 때문에 제작과정이 까다로운 고급품이었다고 합니다. 지금은 인견으로 직조하여 구하기 수월해졌습니다.

포인트

- ☑ 음영과 하이라이트는 새틴 원단에서 작업한 것을 바탕으로 묘사한다.
- ☑ 기모 원단이어서 음영의 형태가 독특하다.
- ☑ 원단이 두꺼운 편이므로 음영을 부드럽게 표현한다.

고유색	반사율	비금속	████████▊█	금속
R:161 G:0 B:46	거칠기	매끈함	████████▊█	거침
	투명도	불투명	▊█████████	투명

레이어 구성

	⌄📁 가장자리 두께
10	밝은 가장자리
10	어두운 가장자리
	⌄📁 바탕 음영
11	텍스처 ※
9	하얀 계통의 하이라이트 추가
1~4	선화 색을 갈색으로
1~4	선화
8	넓은 음영
7	하이라이트 추가
6	음영 추가
1~4	음영
5	더욱 어두운 음영
1~4	하이라이트
1~4	고유색

※ 혼합 모드 : 선형 라이트

1

새틴 원단(88p) ⑦번 과정까지 작업한 '고유색', '선화', '하이라이트', '어두운 음영'을 바탕으로 작업합니다.

2

밝은 색

R:255
G:0
B:64

어두운 색

R:92
G:25
B:42

하이라이트 레이어에서 [투명 픽셀 잠그기]를 클릭하고, 어두운 색으로 전체를 채웁니다. 혼동하지 않도록 레이어의 이름을 '음영'으로 변경합니다. 같은 방법으로 어두운 음영 레이어는 밝은 색으로 채색하고, 레이어의 이름을 '하이라이트'로 변경합니다. 이 작업은 새틴 원단의 명암을 반전시키는 것인데, 색조 보정을 사용해도 좋습니다. 그다음 음영 레이어를 선택하고 [필터]→[흐림 효과]→[가우시안 흐림 효과]에서 반경을 '3.2' 정도로 설정하면 음영을 부드러운 형태로 표현할 수 있습니다. 흐림 효과의 반경은 미리 보기 화면을 확인하면서 조절하세요.

3

[AirBrush_WP] 브러시를 사용하여 ②번 과정에서 만든 하이라이트 레이어의 레이어 마스크를 조정합니다. 벨벳은 기모 원단이므로 하이라이트와 음영의 형태가 독특합니다. 털의 끝부분만 보이는 윗면부터 빛이 닿지 않는 원단 안쪽까지 다양한 면의 하이라이트를 깎아내어 형태를 정돈합니다.

4

추가한 부분만 표시

[AirBrush] 또는 [AirBrush_WP] 브러시를 사용해서 자잘한 음영을 덮어주듯 채색한다.

아랫부분은 [AirBrush] 또는 [AirBrush_WP] 브러시의 투명색 또는 지우개를 사용하여 불필요한 음영을 깎아낸다.

같은 방법으로 음영 레이어에서 어두운 색의 형태를 정돈합니다. 새틴 원단의 음영은 뚜렷한 인상이 강하기 때문에 불투명도가 낮은 지우개를 사용하여 자잘한 형태의 음영을 부드러운 인상이 들도록 깎아냅니다.

⑤

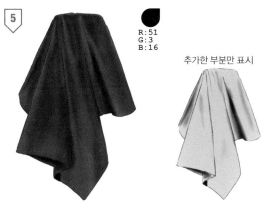

R: 51
G: 3
B: 16

추가한 부분만 표시

현재 상태는 새틴 원단의 하이라이트와 음영을 반전시킨 것입니다. 이제 조명의 위치를 고려하면서 어두운 음영을 추가합니다. 아래 예비지식을 참고하여 빛이 닿지 않아서 어두워진 기모 부분에 음영을 그려주세요.

⑥

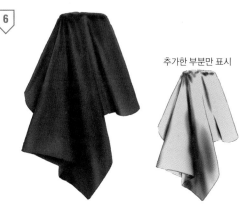

추가한 부분만 표시

신규 레이어를 만들고 밝은 부분에 같은 색을 보강하듯 덧칠하여 어두운 음영을 표현합니다.

예비지식 **기모의 음영 묘사**

벨벳 원단은 촘촘하고 부드러우며 광택이 있는 기모로 인해 다른 원단과 차별되는 독특한 음영이 나타납니다.
응원용 수술을 예로 들어 기모의 음영이 지닌 특징을 알아보겠습니다. 우선 기모 가닥 하나하나를 크게 데포르메하고, 정면에서 빛을 비춘 그림부터 살펴보겠습니다.

정면 ◉ → 측면 ◁

서 있는 기모 가닥은 빛을 받는 범위가 넓지만, 앞에 위치한 기모 가닥에 빛이 가려지므로 아랫부분은 어둡다.

앞쪽 기모

정면 ◉ → 측면 ◁

누워 있는 기모 가닥은 끝부분에만 빛을 받기 때문에 빛을 받는 범위가 좁다.

빛을 받는 범위가 넓은 윗부분은 밝지만 앞에 있는 기모 가닥에 가려지는 아랫부분은 어둡다.

끝부분에만 빛을 받기 때문에 빛을 받는 범위가 좁아서 어둡다.

위의 데포르메 그림을 현실적인 크기로 되돌려서 기모 가닥 하나하나를 세세하게 그려보면, 왼쪽 그림처럼 정면에 가까울수록 어둡고 측면에 가까울수록 밝게 보입니다.
이처럼 기모는 광원의 위치에 따라 나타나는 음영이 독특하기 때문에 음영을 그릴 때는 기모 가닥의 방향을 고려해야 합니다. 또한, 기모 가닥의 길이나 굵기에 따라 원단의 표면이 드러나기도 하고, 기모 가닥이 누웠을 때와 섰을 때 다른 형태로 보이므로 실물을 충분히 관찰하는 것이 중요합니다.

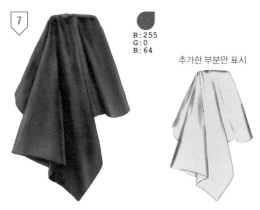

7

R:255
G:0
B:64

추가한 부분만 표시

정면에서 보았을 때, 원단 자락 가장자리에 해당되는 부분에 기모의 방향을 고려하면서 밝은 색을 추가합니다.

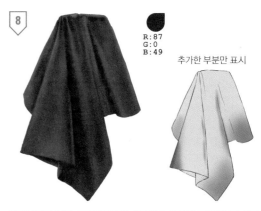

8

R:87
G:0
B:49

추가한 부분만 표시

아랫부분에 넓은 그러데이션을 추가해서 음영을 표현합니다. 또한, 음영이 어우러지도록 선화 레이어의 불투명도를 25퍼센트 정도로 설정합니다.

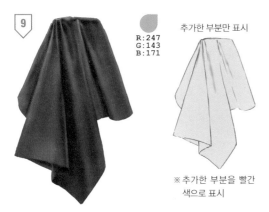

9

R:247
G:143
B:171

추가한 부분만 표시

※ 추가한 부분을 빨간 색으로 표시

채도를 약간 낮춘 하이라이트를 추가합니다. 기모의 끝부분에만 빛이 닿는 느낌으로, 색감을 더해 그려주세요. 만약 필요하지 않다면 이 과정은 생략해도 좋습니다.

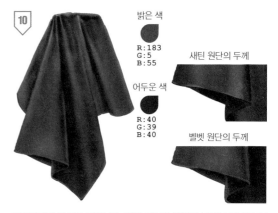

10

밝은 색

R:183
G:5
B:55

어두운 색

R:40
G:39
B:40

새틴 원단의 두께

벨벳 원단의 두께

가장자리에 두께를 더합니다. 벨벳 계통의 원단은 표면이 기모로 이루어져 두께감이 있는 원단이 많습니다. 따라서 가장자리도 두껍게 표현합니다.

11

추가한 텍스처

마지막으로 기모 텍스처를 만듭니다. 텍스처를 만든 레이어는 혼합 모드를 [선형 라이트]로 설정하고, 불투명도를 10퍼센트로 낮춥니다. 만약 자연스럽지 않다면, 불투명도를 조정하면서 혼합 모드를 [하드 라이트], [비교(어두움)], [소프트 라이트] 등으로 변경해 보세요. 텍스처를 입힌 후에 전체 균형을 살피면서 마음에 들지 않는 부분을 수정하면 완성입니다.

※ 이 텍스처는 다운로드 소재로 준비되어 있습니다. 자세한 사항은 191p를 참고해 주세요.

흔한 실수 사례

벨벳은 기모 원단이라 선명하고 강한 광택이 없기 때문에 하이라이트를 지나치게 부드러운 형태로 묘사하면 전체적인 인상이 흐려집니다. 또한, 기모의 독특한 음영에도 주의해야 합니다. 다른 원단과 차이가 없는 평탄한 음영으로 묘사하면, 기모 원단이라는 인상이 들지 않고 자칫 고무나 레더 원단처럼 보일 우려가 있습니다. 이처럼 하이라이트나 음영 묘사에서 하는 실수는 새틴 원단(88p)의 실수 사례와 공통되는 부분입니다. 사진 자료를 참고해도 좋으니 실제 원단을 충분히 관찰하고 그려보세요.

은은한 광택 표현을 지나치게 의식한 탓에 에어브러시로 넓게 칠한 실수 사례. 음영의 형태에 리듬감이 없고 전체적으로 인상이 흐리다.

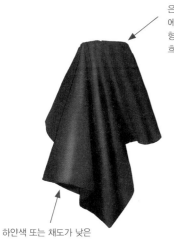

하얀색 또는 채도가 낮은 광택은 자연스럽지 않다.

원단의 커다란 주름을 그리는데 이선만으로 표현하여 자잘한 주름이 묘사되지 않아 마치 CG 그림처럼 단순해 보인다.

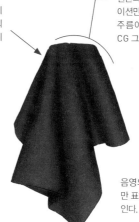

음영의 명도 변화 정도만 표현되어 단조로워 보인다.

Point ## 노이즈로 텍스처를 만들어보자

벨벳 원단 특유의 기모 질감을 텍스처로 만들어 보겠습니다.

 R:191
G:191
B:191

 R:54
G:2
B:19

1 신규 레이어를 만들고 위의 두 색을 색상 팔레트에서 선택합니다.

2 [필터]→[랜더]→[구름 효과1]을 선택하여 구름 모양을 만듭니다. CLIP STUDIO PAINT에서는 [필터]→[그리기]→[펄린 노이즈]에서 만들 수 있습니다.

3 [필터]→[노이즈]→[노이즈 추가]로 노이즈를 더합니다. CLIP STUIDO PAINT에서는 [필터]→[그리기]→[펄린 노이즈]에서 '크기'를 작게 조절하면 만들 수 있습니다.

4 캔버스 사이즈에 맞춰 노이즈 입자가 거칠게 보이지 않을 정도로 텍스처를 확대합니다(예시는 255퍼센트로 확대).

레더 원단

레더 계통의 원단은 윤기가 덜하며 은은한 광택이 있는데, 이는 고무의 질감(110p)과 비슷합니다. 표면을 가까이서 살펴보면 눈에 보이는 요철이 있습니다. 이 요철 하나하나에 빛이 반사되면서 넓게 퍼지므로 멀리서 보면 넓고 어슴푸레한 하이라이트가 됩니다. 레더 원단은 종류나 가공 방법에 따라 광택에 차이가 있지만, 여기서는 레더 재킷에서 흔히 볼 수 있는 은은한 광택의 레더 원단을 예로 들어 살펴보겠습니다.

포인트

- ☑ 표면 요철에 의해 빛이 넓게 퍼지는 이미지로 묘사한다.
- ☑ 전체적으로 모노톤이지만 반사광의 색에 주의한다.
- ☑ 고무의 질감과 비슷하다.

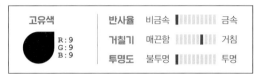

고유색		반사율	비금속 ▮▯▯▯▯▯▯▯▯ 금속
⬤	R:9 G:9 B:9	거칠기	매끈함 ▯▯▯▯▯▮▯▯▯ 거침
		투명도	불투명 ▮▯▯▯▯▯▯▯▯ 투명

레이어 구성

```
∨📁 가장자리 두께
12   어두운 가장자리
12   밝은 가장자리
 ∨📁⊗ 바탕 음영
9    짙은 음영
1    선화
11   밝은 텍스처
10   어두운 텍스처
4    자잘한 텍스처
2  ⊗ 3  하이라이트
5    어슴푸레한 음영
7    색이 있는 반사광 – 파란색
8    색이 있는 반사광 – 빨간색
6    밝은 반사
1    고유색
```

1

고유색은 음영을 묘사하기 위해 짙은 검은색을 사용하지 않고, 약간 명도를 높인 검은색에 가까운 회색을 선택합니다. 작업을 진행하는 도중에 너무 밝거나 어두울 경우에는 고유색을 조정해도 좋습니다.

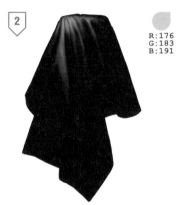

2

R:176
G:183
B:191

가장 밝게 보이는 주름 정점 부분에 [AirBrush_WP] 브러시로 하이라이트를 그립니다. 전체적으로 흐늘거리는 인상이 되지 않도록 브러시 사이즈를 조절하며 묘사합니다. 좁은 부분은 작은 사이즈, 넓게 부풀어 오른 부분은 조금 큰 사이즈로 그려주세요.

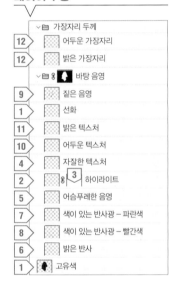

3

2번 과정 레이어에 레이어 마스크를 만들고, [AirBrush] 또는 [AirBrush_WP] 브러시를 사용해서 하이라이트의 형태를 정돈합니다. 레이어 마스크에서 깎아내며 형태를 정돈할 때는 검은색을 사용하지만, 마스크 위에서 회색을 스포이트로 추출하고 불투명도를 낮춘 브러시로 그러데이션을 만들듯 형태를 정돈하는 방법도 좋습니다. 가장 밝게 보이는 주름의 정점 부분은 부드러운 인상이 들지 않도록 가느다란 형태로 깎아내며 정돈합니다.

4

2번 과정과 같은 색을 사용해서 하이라이트를 더욱 밝게 표현합니다. [AirBrush_WP] 브러시의 사이즈를 작게 조절하고, **2**번과 **3**번 과정에서 그린 하이라이트 위에 더 밝은 하이라이트를 추가합니다. 다만, 바탕에 깔린 검은색과 하이라이트가 조화를 이루도록 가벼운 필압으로 설정하고 가느다란 선으로 조심스레 그립니다. 만약 하이라이트가 붕 뜬 것처럼 보인다면, 불투명도를 낮춘 지우개로 하이라이트의 농담을 조절합니다.

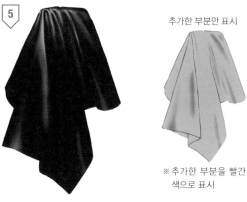

추가한 부분만 표시

※ 추가한 부분을 빨간 색으로 표시

4번 과정과 같은 색, 같은 브러시를 사용해서 밝은 반사를 그립니다. 주름의 정점보다 낮고 완만하게 이어지는 주름에 부드러운 반사광을 그려주세요. 우선 위치를 잡는 정도로 대략적이고 가볍게 그립니다.

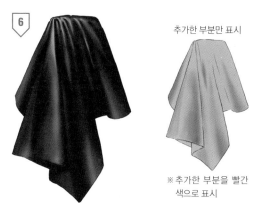

추가한 부분만 표시

※ 추가한 부분을 빨간 색으로 표시

5번 과정에 추가하듯 밝은 반사를 더욱 부드럽고 넓은 형태로 그립니다. 원단의 형태를 파악할 수 있도록 주름을 확실하게 그려주세요. 다만, 전체적으로 흐늘거리는 인상이 들지 않도록 주름의 정점은 짙게, 그렇지 않은 부분은 엷게, 브러시 사이즈와 농담을 조절하며 그립니다.

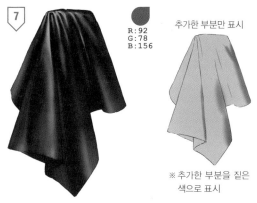

R:92
G:78
B:156

추가한 부분만 표시

※ 추가한 부분을 짙은 색으로 표시

전체를 모노톤으로만 표현하면 사실성이 부족해 보이기 때문에 색감을 더하면서, 앞서 그린 밝은 반사를 강조하는 반사광을 그립니다. 화면 오른쪽에서 비추는 반사광을 차가운 색으로 가볍게 그려주세요.

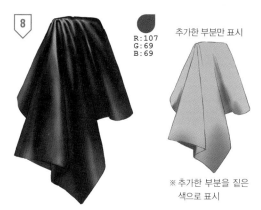

R:107
G:69
B:69

추가한 부분만 표시

※ 추가한 부분을 짙은 색으로 표시

따뜻한 색으로 아래에서 비추는 반사를 추가합니다. 7번 과정처럼 색감을 더하는 정도로만 가볍게 그리고, 지나치지 않도록 주의합니다.

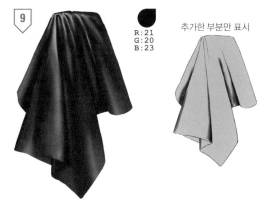

R:21
G:20
B:23

추가한 부분만 표시

선화 레이어의 불투명도를 25퍼센트로 설정합니다. 원단 자락끼리 가려지면서 빛이 차단되어 환경 차폐(20p)가 나타나는 부분에는 어두운 음영을 추가합니다. 이처럼 어두운 음영을 더하면 주름의 형태가 강조됩니다. 기본적인 음영 묘사는 여기서 마무리합니다. 마음에 들지 않는 부분이 있다면, 각 과정의 레이어로 돌아가서 조정합니다.

R:15
G:15
B:15

추가한 부분만 표시

※ 추가한 부분을 짙은 색으로 표시

레더 특유의 미세한 요철 무늬를 표현합니다. [AE▼TEXShade] 브러시를 사용하여 밝은 반사 부분에 어두운 색으로 엷게 덮어씌우듯 추가합니다. 너무 짙어 보이면 레이어의 불투명도를 조절하거나 지우개를 사용해서 조정합니다.

11

R:255
G:255
B:255

추가한 부분만 표시

※ 추가한 부분을 빨간 색으로 표시

이어서 [AE▼TEXShade] 브러시를 사용하여 하얀색 텍스처를 추가합니다. 텍스처를 추가하고도 부족하게 느껴진다면 주름과 음영의 형태에 영향을 미치지 않을 정도까지 더해도 좋습니다.

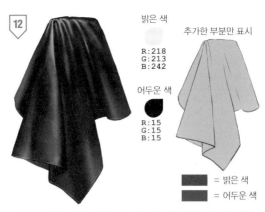

12

밝은 색

R:218
G:213
B:242

어두운 색

R:15
G:15
B:15

추가한 부분만 표시

■ = 밝은 색
■ = 어두운 색

가장자리에 두께를 추가합니다. 레더 계통의 원단은 두꺼운 편입니다. 흐늘거리는 인상이 되지 않도록 확실하게 두께감을 표현하면 완성입니다.

흔한 실수 사례

은은한 광택 표현을 지나치게 의식한 탓에 모든 하이라이트를 어슴푸레하게 묘사하면 레더 특유의 질감이 사라져 주름의 형태가 선명하게 보이지 않습니다. 또한 가죽 무늬 소재를 그대로 옮겨 붙여서 묘사하면 조잡해 보일 수 있어 주의해야 합니다.

자잘한 형태의 주름이 많아야 하는 부분인데, 에어브러시로 어슴푸레한 음영을 추가하여 자연스럽지 않다.

윗부분의 명도가 일정하며, 뒤로 돌아나가는 음영이 없다.

선화를 무시하고 음영을 배치하는 실수를 했지만, 이는 선화를 지우는 등의 방법으로 대체가 가능하다.

모노톤으로만 표현한 탓에 색조가 단조롭게 느껴지고, 모든 음영을 부드러운 브러시로 묘사하여 리듬감이 느껴지지 않는다.

주름의 형태를 고려하지 않고 하이라이트와 음영을 묘사하여 자연스럽지 않다.

은은한 광택을 지나치게 의식한 사례

검은색을 너무 많이 사용한 탓에 주름의 형태를 파악하기 어렵다.

은은한 광택 표현을 지나치게 의식하여 하이라이트나 반사광처럼 밝은 부분이 보이지 않게 되고, 전체적으로 새카맣게 되어버렸다.

가죽 무늬 소재를 그대로 사용한 사례

형태나 질감을 전혀 고려하지 않고, 가죽 무늬 소재를 그대로 옮겨 붙였기 때문에 조잡한 2D 그래픽처럼 보인다. 이러한 소재는 비중이 적은 부분에 적당한 크기로 사용해야 효과가 좋다.

어레인지

음영의 디테일을 줄이고 질감을 데포르메하여 일러스트에 어울리도록 어레인지한 사례를 살펴보겠습니다. 기본적인 광택 묘사에 대한 설명과 은은한 광택의 레더 원단을 데포르메해서 표현하는 방법을 소개합니다.

기본적인 광택 묘사 방법

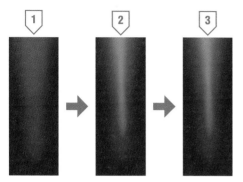

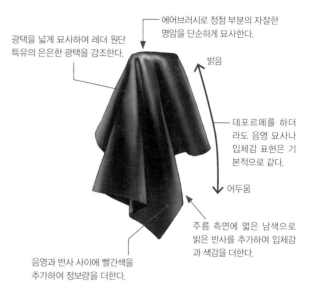

에어브러시로 정점 부분의 자잘한
명암을 단순하게 묘사한다.

밝음

광택을 넓게 묘사하여 레더 원단
특유의 은은한 광택을 강조한다.

데포르메를 하더
라도 음영 묘사나
입체감 표현은 기
본적으로 같다.

어두움

[AirBrush_WP] 브러시를 사용해서 그립니다.

1 어두운 색 또는 불투명도가 낮은 색을 사용하여 이후
과정에서 그릴 광택보다 넓게 밝은 반사를 배치합니다.

2 브러시 사이즈를 작게 조절하고 가볍게 광택을 그립
니다. 이때 가지런한 형태가 되지 않도록 주의합니다.
뚜렷한 부분과 어슴푸레한 부분은 브러시의 필압을
조절하여 묘사하면 더욱 사실적으로 보입니다.

3 광택을 둘러싸듯 빨간색을 추가하면 정보량이 늘어
납니다.

음영과 반사 사이에 빨간색을
추가하여 정보량을 더한다.

주름 측면에 엷은 남색으로
밝은 반사를 추가하여 입체감
과 색감을 더한다.

빨간 레더

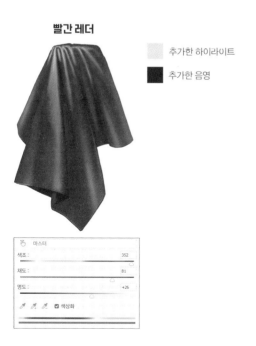

☐ 추가한 하이라이트
■ 추가한 음영

🖐 마스터	
색조 :	352
채도 :	81
명도 :	+26

🖉 🖉 🖉 ☑ 색상화

색조 보정으로 고유색 변경

하이라이트로 새하얀 색이 아닌 약간 어두운 회색을 사용하면 빨
간색과 대비가 강조되어 한층 사실성이 더해진다. 채도가 높은 빨
간색 광택과 음영을 지나치게 묘사하면 금속성 질감이 강해지므
로 주의한다.

하얀 레더

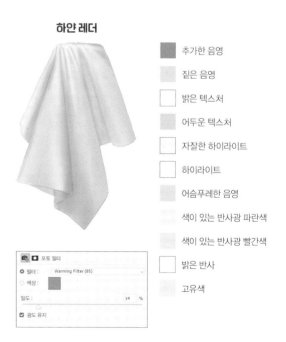

■ 추가한 음영
☐ 짙은 음영
☐ 밝은 텍스처
☐ 어두운 텍스처
☐ 자잘한 하이라이트
☐ 하이라이트
☐ 어슴푸레한 음영
☐ 색이 있는 반사광 파란색
☐ 색이 있는 반사광 빨간색
☐ 밝은 반사
☐ 고유색

📷 ☐ 포토 필터		
◉ 필터 :	Warming Filter (85)	
○ 색상 :		
밀도 :	14	%

☑ 광도 유지

마무리 과정에서 포토 필터로 따뜻한 색감을 추가

바탕과 광택이 모두 하얀색이기 때문에 음영의 차이가 두드러지
지 않는다. 따라서 회색만 사용하지 않고, [포토 필터]로 보정하여
따뜻한 색감을 더해주면 가죽 특유의 따뜻함이 느껴진다.

에나멜 원단

에나멜과 같이 반들반들한 질감이 특징인 원단은 주로 표면에 광택이 있는
코팅을 입혀서 직조하며, 가방을 비롯해 구두나 장갑 등 다양한 패션 아이템
에 사용됩니다. 에나멜 원단은 반사율이 낮으며, 거울이나 금속과 같은 반사
가 아닌 플라스틱이나 도기와 같이 매끄럽게 빛나는 광택을 가졌다는 점에
주의해야 합니다. 검은 에나멜 원단을 예로 들어 표현법을 알아보겠습니다.

포인트

☑ 가장 눈에 띄는 부분에 강한 광택을 배치한다.

☑ 모노톤이므로 반사광으로 색감을 더한다.

☑ 광택과 무광택의 대비를 자연스럽게 표현한다.

고유색		반사율	비금속	금속
R:29 G:29 B:29		거칠기	매끈함	거침
		투명도	불투명	투명

레이어 구성

```
▽📁 가장자리 두께
14   🔲 밝은 가장자리
  ▽👁 🔲 바탕 음영
2 3   👁 🔲 하이라이트
1     🔲 선화
13    🔲 하이라이트 추가
12    🔲 어슴푸레한 음영
11    🔲 색이 있는 반사광 파란색
10    🔲 색이 있는 반사광 빨간색
9     🔲 넓은 반사광
8     🔲 넓은 음영
6     🔲 주름
4 5 7  👁 🔲 밝은 반사광
1      🔲 고유색
```

1 고유색은 음영을 묘사하기 위해 짙은 검은색
을 사용하지 않고, 약간 명도를 높인 검은색
에 가까운 회색을 선택합니다. 작업을 진행
하는 도중에 너무 밝거나 어두울 경우에는
고유색을 조정해도 좋습니다.

2 하얀색으로 하이라이트를 그립니다. [AE
▼Oil] 브러시를 사용해서 뚜렷한 형태로
그려주세요. 가장 밝게 보이는 주름의 정
점 부분에 가늘고 날카로운 형태로 그리
는 것이 포인트입니다.

R:214
G:214
B:214

전부 뚜렷하게 묘사하지
말고, 넓은 부분은 브러
시로 깎아내며 약간 흐리
게 묘사한다.

 번의 하이라이트 레이어에 레이어 마스크를 만들고, 에어브러시로
깎아내면서 하이라이트의 형태를 정돈합니다. 정점에서 아래로 가늘
게 이어지는 이미지로 끝부분은 뾰족하게 마무리합니다. 하이라이트
는 마지막 과정에서 전체 균형을 살피고 다시 수정해도 좋습니다. 우
선 가볍게 그려주세요.

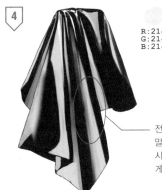

4 밝은 반사를 그립니다. 빛을 받는 부분의 농담은 고려하지 말
고, 과감하게 뚜렷한 형태로 묘사합니다. 형태는 삼각형을 의
식하면서 그려주세요.

⑤

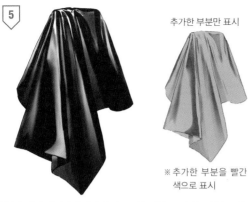

추가한 부분만 표시

※ 추가한 부분을 빨간 색으로 표시

④번 과정 레이어에 레이어 마스크를 만들고, 에어브러시로 깎아 내면서 밝은 반사의 형태를 정돈합니다. 어느 정도 정돈되었다면 다음 과정을 진행합니다.

⑥

추가한 부분만 표시

신규 레이어를 만들고, 더욱 가느다란 주름과 표면의 구김을 추가합니다. 이 과정에서 신규 레이어를 너무 많이 만들면, 나중에 어느 레이어에 무엇을 작업했는지 한눈에 파악하기 어려워집니다. 따라서 필요한 부분에 선택과 집중을 하며 가필하세요.

⑦

앞선 과정에서 그린 밝은 반사가 어우러지도록 레이어의 불투명도를 60퍼센트로 설정합니다.

⑧

추가한 부분만 표시

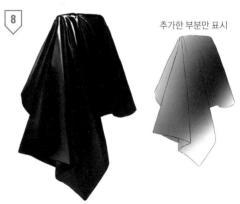

전체적으로 음영을 더합니다. 에어브러시로 넓고 어두운 검은색 그러데이션을 만들어서 음영을 표현합니다. 색이 너무 짙어 보이면 레이어의 불투명도로 조정합니다.

⑨

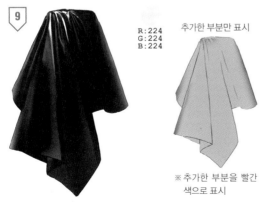

R : 224
G : 224
B : 224

추가한 부분만 표시

※ 추가한 부분을 빨간 색으로 표시

이어서 에어브러시로 주변의 반사광을 추가합니다. 특히 가장자리에 반사광을 더하면 입체감이 살아납니다.

Point 정보량 늘리기

전체를 모노톤으로 표현하면 색조가 단조로운 그림이 되고 맙니다. 정보량을 더하고 싶다면 따뜻한 색과 차가운 색으로 반사광을 추가해 보세요. 반사광이 나타나는 위치와 형태는 주변 환경에 영향을 받습니다. 아래 구체 그림에서는 화면 윗부분에 광원이 위치합니다. 따라서 반사되는 요소가 적은 구체의 오른쪽 아랫부분에는 따뜻한 색, 오른쪽 측면에는 차가운 색으로 반사광을 추가했습니다.

← 차가운 색(한색)

← 따뜻한 색(난색)

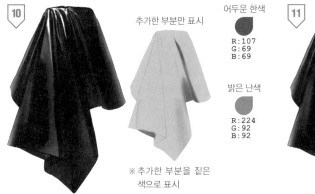

10 추가한 부분만 표시

어두운 한색

R : 107
G : 69
B : 69

밝은 난색

R : 224
G : 92
B : 92

※ 추가한 부분을 짙은
색으로 표시

아직 손대지 않은 검은 고유색 부분에 여러 요소를 추가하며 정보량을 늘려갑니다. 우선 오른쪽 아랫부분부터 따뜻한 색으로 반사를 그립니다. 부풀어 오른 부분은 밝은 색감의 따뜻한 색으로, 움푹한 부분은 어두운 색감의 차가운 색으로 반사를 추가합니다.

11

R : 94
G : 81
B : 156

추가한 부분만 표시

※ 추가한 부분을 짙은
색으로 표시

화면 오른쪽에서 비추는 반사광을 차가운 색으로 그립니다. 오른쪽 아랫부분에 따뜻한 색으로 그린 반사보다 조금 윗부분에 그려주세요.

12

R : 68
G : 68
B : 68

추가한 부분만 표시

음영이 적은 부분에도 반사를 추가합니다. 이어서 전체 균형을 살펴보고, 마음에 들지 않는 부분이 있다면 해당 레이어로 돌아가서 수정합니다.

13 추가한 부분만 표시

※ 추가한 부분을 빨간
색으로 표시

선화의 불투명도를 25퍼센트로 설정하고 하이라이트가 부족해 보이는 부분을 추가합니다.

14

밝은 색

R : 122
G : 122
B : 122

어두운 색

R : 54
G : 51
B : 79

추가한 부분만 표시

마지막으로 가장자리에 두께를 추가합니다. 에나멜 원단은 표면이 코팅되어 있기 때문에 두꺼운 끝단의 솔기 부분이 약간 비어져 나온듯 표현합니다. 주로 밝은 색을 사용했고, 어두운 색은 음영이 짙은 부분에 약간 색감을 더하는 정도로 사용했기에 별도로 레이어를 만들지는 않았습니다.

흔한 실수 사례

에나멜의 광택을 지나치게 의식해서 하이라이트를 새하얀 색으로 아주 밝게 묘사하면, 질감이 자연스러워 보이지 않습니다. 표면의 특성과 주변 환경을 무시한 밝은 반사, 들쑥날쑥한 광택, 작은 점 형태의 하이라이트가 반드시 잘못된 것은 아니지만 에나멜의 장점이 표현되지 않으므로 주의하세요.

광택을 강하게 표현하고자 하이라이트를 너무 넓게 그린 탓에 오히려 빛이 분산되어 광택이 덜한 질감으로 보인다.

선화를 무시하고 광택을 배치하는 바람에 광택이 선화에 걸쳐져 있어 부자연스럽다.

주변 환경을 무시한 작은 점 형태의 하이라이트

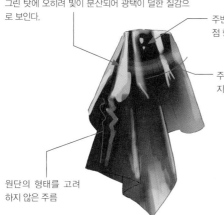

주름의 형태를 고려하지 않은 밝은 반사

모든 광택이 범위가 넓고 형태가 분명하지 않아 가장 밝은 하이라이트가 어느 것인지 파악하기 어렵다.

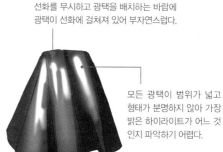

원단의 형태를 고려하지 않은 주름

광택은 에어브러시로 묘사하여 어슴푸레한 반면, 음영은 뚜렷하게 묘사하여 질감을 파악하기 어렵다.

Column 질감의 차이

동일한 검은색 바지라도 표면의 거칠기를 바탕으로 광택, 밝은 반사, 음영에 차이를 두어 묘사하면 전혀 다른 질감을 표현할 수 있습니다. 또한, 원단의 특성에 따라 주름 형태에도 약간의 차이가 있습니다.

광택이 퍼지지 않고 어두운 부분의 범위가 넓다.

광택이 넓게 퍼지므로 왼쪽 에나멜 바지보다 어두운 부분의 범위가 좁다. 광택은 뚜렷하게 묘사하지 않고 [AE▼TEXShade] 브러시 등을 사용하여 텍스처를 가볍게 추가하며 표현한다.

광택이 약한 원단이지만 동일한 환경이라면 음영이 나타나는 위치는 에나멜이나 레더와 크게 다르지 않다. 다만 표면이 거칠기 때문에 음영이 어슴푸레하게 퍼지는 이미지로 표현한다.

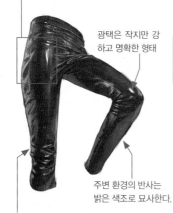

광택은 작지만 강하고 명확한 형태

밝은 반사가 넓다.

표면이 거칠고 광택이 약하더라도 무릎과 허리 부분은 대비를 높여서 주름을 뚜렷하게 묘사한다. 에어브러시로 그리되 부드러운 형태가 되지 않도록 주의한다.

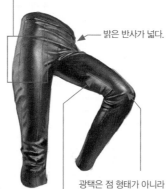

주변 환경의 반사는 밝은 색조로 묘사한다.

광택은 점 형태가 아니라 적당히 퍼진 형태로 묘사한다.

주름을 가늘고 길게 묘사하지 않는다. 자잘한 광택과 강한 반사, 어두운 부분은 뚜렷한 형태를 의식하여 묘사한다.

재봉선을 뚜렷하게 묘사하면 음영과 명암이 강조되어 그림에 디테일이 더해진다.

하이라이트처럼 강한 광택은 없지만 무릎이 가장 밝은 부분이라는 점에 주의한다. 어두운 부분과의 대비를 통해 입체감을 강조할 수 있다.

광택이 있는 에나멜 또는 라텍스

표면이 거칠지 않아서 빛이 퍼지지 않는다. 따라서 주변 환경의 반사가 명확하게 나타나고, 광택도 작지만 강하고 뚜렷하다.

은은한 광택의 레더 또는 라텍스

표면이 어느 정도 거친 탓에 빛이 퍼진다. 따라서 주변 환경의 반사가 어슴푸레하게 나타나며 광택은 넓고 약하다.

광택이 약한 청바지 또는 코튼

표면이 아주 거친 탓에 빛이 넓게 퍼진다. 따라서 주변 환경의 반사가 어슴푸레하게 나타나고, 광택은 보이지 않는다.

DL 소재 | 원단_선화.psd

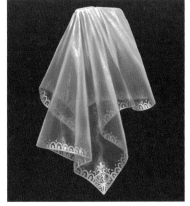

투명감이 있는 원단

레이스나 오건디처럼 투명감이 있는 원단은 안에 입은 옷이나 배경이 비쳐 보이는 것이 특징입니다. 이번에는 자수가 들어간 레이스 원단과 어떤 배경에서든 활용할 수 있는 레이어 마스크 사용법을 소개합니다.

포인트

- ☑ 안쪽 원단의 형태를 충분히 고려한다.
- ☑ 원단이 포개진 부분에 주의하며 투명도의 강약을 조절한다.
- ☑ 투명한 원단에도 음영이 나타난다.

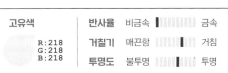

고유색		반사율	비금속	금속
R:218		거칠기	매끈함	거침
G:218		투명도	불투명	투명
B:218				

레이어 구성

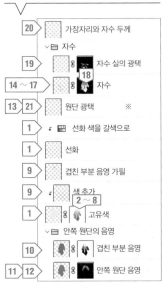

20	가장자리와 자수 두께
	∨ 자수
19	자수 실의 광택
14 ~ 17	18 자수
13 21	원단 광택 ※
1	선화 색을 갈색으로
1	선화
9	겹친 부분 음영 가필
9	색 추가 2 ~ 8
1	고유색
	∨ 안쪽 원단의 음영
10	겹친 부분 음영
11 12	안쪽 원단 음영

※ 혼합 모드 : 색상 닷지

선화는 색조 보정하여 갈색 계통으로 색을 바꾸고, 레이어의 불투명도를 50퍼센트로 설정합니다. 이어서 고유색 레이어에 레이어 마스크를 만듭니다. 다음 과정부터 이 레이어 마스크에서 투명감을 묘사합니다. 투명감을 파악하기 쉽도록 검은 배경을 선택했습니다.

고유색 레이어에 레이어 마스크를 만듭니다. 레이어 마스크 위에서 [AirBrush_WP] 브러시를 사용하여 엷은 회색으로 투명한 부분을 대략적으로 추가합니다. 아래 예비지식을 참고하면서, 원단 자락이 둥글게 감기지 않은 부분과 포개짐이 덜한 부분에 그려주세요. 우선 안쪽은 고려하지 않고 바깥쪽에만 그립니다.

예비지식 | 어째서 원단이 투명하게 비칠까

현실 세계에서 투명한 원단은 기본적으로 비닐처럼 투명한 소재로 만든 원단이나 구멍이 뚫려 있어서 안쪽이 비치는 원단 두 종류가 있습니다. 예시에서 그린 레이스 원단은 후자에 해당되므로, 원단에 있는 구멍과 포개짐에 대해 간단하게 설명하겠습니다. 두께가 아주 얇은 금박이나 종이도 비록 눈에 보이지 않을 뿐, 섬유 조직 사이에 틈새가 있어서 빛이 통과하며 투명하게 보이는 것입니다.

투명감이 있는 원단을 확대하면 격자무늬로 직조되어 있고, 균일한 크기의 구멍이 뚫려 있는 형태라는 것을 알 수 있다. 이것이 건너편이 비쳐 보이는 이유이다.
※ 원단의 직조 방법이나 종류에 따라 차이가 있습니다.

격자무늬의 밀도가 높아지면 구멍의 크기도 좁아지고 자연히 투명감도 덜해진다. 원단이 포개진 부분의 투명감이 덜한 것은 바로 이 때문이다.

원단이 둥글게 감긴 부분은 원근법에 의해 돌아 나갈수록 올의 틈새가 좁아 보인다.

원단이 둥글게 감긴 부분과 포개짐이 중복되면 더욱 투명감이 덜해진다.

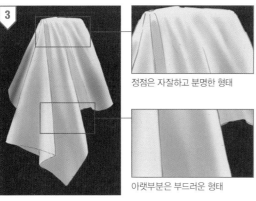

정점은 자잘하고 분명한 형태

아랫부분은 부드러운 형태

정점에서 아래로 떨어지는 주름을 추가합니다. 정점의 주름은 자잘하게 묘사하고, 아래로 떨어질수록 부드럽고 점차 사라지듯 묘사합니다. 이로써 투명감 표현을 위한 바탕 작업을 마칩니다.

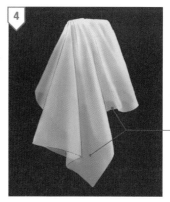

안쪽에 원단이 없는 부분은 짙은 색으로 묘사한다.

안쪽의 원단을 그립니다. 우선 안쪽에 원단이 없는 부분은 레이어 마스크 위에서 짙은 색을 사용하여 투명감을 강하게 표현합니다. 만약 자연스러운 형태로 묘사하기 어렵다면, 레이어 마스크 위에서 그레이 스케일을 스포이트로 추출해 농도를 조절하며 형태를 정돈하세요.

레이어 마스크만 표시

지금까지 작업한 투명감 표현을 더욱 분명한 형태로 정리합니다. 대비를 올리기 위해서 투명한 부분은 그레이 스케일의 짙은 색으로 가필하여 더욱 투명하게 묘사하고, 원단 자락이 포개지는 부분은 남겨둡니다. 또한, 정점의 주름 부분은 그레이 스케일의 엷은 색을 사용해서 더욱 뚜렷한 형태가 되도록 가필합니다.

안쪽 원단의 형태를 파악할 수 있도록 꼼꼼하게 묘사한다.

5번 과정을 반복하면서 형태를 정돈하고 조금씩 대비를 높입니다. 작은 사이즈의 브러시를 사용해서 주름의 형태와 안쪽 원단의 가장자리를 꼼꼼하게 정돈합니다. 원단 자락이 여러 겹으로 포개진 부분은 투명하지 않고, 포개지지 않은 부분은 투명하다는 점에 주의하세요. 안쪽 원단과 둥글게 감긴 부분의 형태를 신중하게 고려하면서 그립니다.

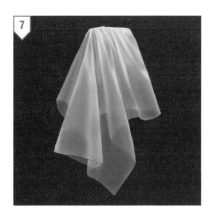

원단 자락이 포개진 부분의 형태를 더욱 명확하게 정돈합니다. 특히, 주름이 많은 정점 부분은 주름의 선을 가늘고 뚜렷하게 묘사하여 주름이 적은 부분과 대비되도록 합니다. 이때 표현이 너무 지나치지 않도록 주의하세요.

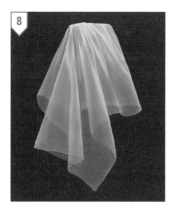

투명감 표현을 정돈하고 마무리합니다. 투명하게 비치는 부분을 중심으로 안쪽 원단과 둥글게 감긴 부분, 선화 주변, 정점의 주름을 더욱 분명하게 가필합니다. 마음에 들지 않는 부분이 있다면 지금 과정에서 조정하세요. 지금까지 작업한 결과물을 하얀 배경에서 확인하면, 고유색이 하얀색이기에 음영이 없다는 점을 알 수 있습니다.

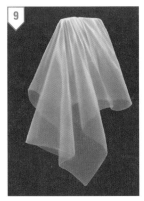

9

짙은 음영

R:54
G:37
B:37

넓은 음영

R:196
G:168
B:145

음영을 추가한 부분을
강조해서 표시

선화의 색을 하얀색으로 바꾸고, 레이어의 불투명도를 25퍼센트로 설정합니다. 이어서 원단에 음영을 그립니다. 아랫부분에는 넓은 음영을 더하고, 주름이 많은 정점 부분에는 투명한 부분을 따라 짙은 음영을 자잘한 형태로 추가합니다. 전체적으로 음영이 지나치게 짙어 보이면 레이어의 불투명도를 낮추면서 조절합니다.

10

R:109
G:105
B:105

포개진 부분에 음영 그리기

안쪽과 포개진 부분에 음영을 그립니다. 투명한 원단이어도 빛을 받지 않는 부분에는 약하게 음영이 나타납니다.

고유색을 채색한 레이어 아래에 신규 레이어를 만들고, 음영색을 채웁니다.

※ 고유색 레이어는 비표시한 상태입니다.

고유색의 레이어 마스크를 앞서 만든 신규 레이어에 복제합니다.

복제한 레이어의 대비를 조정하며 명암을 강조합니다.

11

안쪽 원단에 음영 그리기

이어서 안쪽 원단에 음영을 추가합니다.

레이어
마스크만
표시

레이어
마스크만
표시

레이어
마스크만
표시

10번 과정에서 만든 레이어 아래에 신규 레이어를 만들고 앞서 사용한 것과 같은 음영색을 채웁니다. 이어서 검은색 레이어 마스크를 만듭니다.

그레이 스케일의 옅은 색을 사용하여 안쪽 원단의 형태와 음영이 가장 짙은 부분을 그립니다.

가운데 부분과 주름이 많은 정점 등 음영이 필요하지 않은 부분은 깎아냅니다.

배경을 하얀색으로 바꾸고 전체 균형을 살핍니다. 안쪽 원단의 음영이 너무 짙다면 레이어 마스크에서 가필하여 조정합니다.

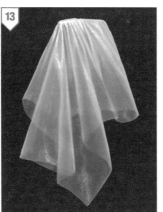

R:191
G:184
B:178

혼합 모드를 [색상 닷지]로 설정한 신규 레이어를 만들고(CLIP STUDIO PAINT에서는 [발광 닷지]로 설정), [AE▼TEXShade] 브러시로 광택을 묘사합니다. 주름이 많아서 투명도는 낮지만, 빛을 직접 받는 부분은 가늘고 뚜렷한 형태로 묘사합니다. 또한, 넓게 부푼 아랫부분에는 옅은 광택을 추가합니다. 표면이 거친 원단이기 때문에 단순한 형태로 묘사한 광택은 어울리지 않는다는 점에 주의하세요. 이 과정을 끝으로 기본적인 음영 묘사를 마칩니다.

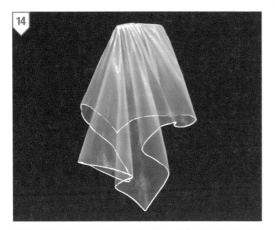

가장자리에 자수를 추가합니다. 우선 [AE▼Oil] 브러시를 사용해서 윤곽을 따라 하얀색 선을 그립니다. 올 풀림을 방지하기 위해서 끝단에 자수를 넣은 이미지로 그려보세요.

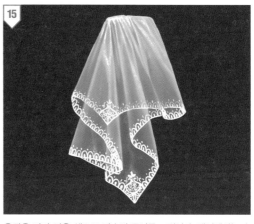

윤곽을 따라 같은 색으로 자수의 무늬를 그립니다. 예시에서는 손으로 무늬를 그렸지만 패턴 소재를 사용해도 좋습니다.
※ 예시 그림의 자수 무늬는 다운로드 소재로 준비되어 있습니다. 자세한 사항은 191p를 참고해 주세요.

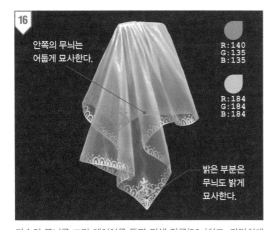

안쪽의 무늬는
어둡게 묘사한다.

R:140
G:135
B:135

R:184
G:184
B:184

밝은 부분은
무늬도 밝게
묘사한다.

자수의 무늬를 그린 레이어를 투명 픽셀 잠금(52p)하고, 간단하게 음영을 그립니다. 음영이 나타나는 위치는 코튼 원단(84p)과 거의 같습니다. 원단 자락이 포개진 부분은 안쪽과 바깥쪽의 위치 관계에 주의하여 음영을 그려주세요.

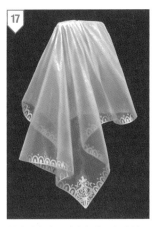

자수 레이어만 표시

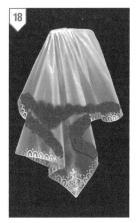
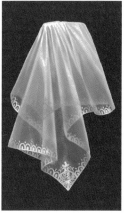

원단 자락이 포개지면 안쪽의 자수는 보이지 않게 됩니다. 이를 표현하기 위해 자수 레이어에 레이어 마스크를 만들고, 둥글게 감긴 부분처럼 여러 겹으로 포개진 부분을 깎아냅니다. 레이어 마스크 위에서 짙은 색을 사용하면 투명해지기 때문에 옅게 지우는 이미지로 조정합니다.

안쪽 자수에 흐림 효과를 더하여 바깥쪽과의 질감 차이를 표현합니다. [흐림 효과] 도구를 사용해서 안쪽(빨간색 부분)에 흐림 효과를 적용합니다. 또는, 선택 범위를 만들고 [필터]→[흐림 효과]→[가우시안 흐림 효과]를 사용해도 좋습니다. 여러 겹으로 포개진 부분일수록 표면의 밀도가 높아지면서 투명도가 낮아진다는 점에 주의하세요.

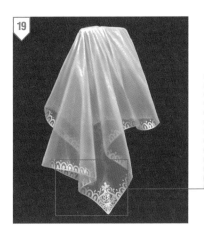

가필한 부분을 강조해서 표시

자수에 입체감을 표현합니다. 바느질 자국을 그리듯 자수의 무늬에 터치를 더하는 것입니다. 우선 자수 레이어 위에 신규 레이어를 만듭니다. 이어서 클리핑 마스크로 빠져 나오지 않게 합니다. 13번 과정에서 그린 광택 주변으로 빛을 직접적으로 받는 부분에만 터치를 더합니다.

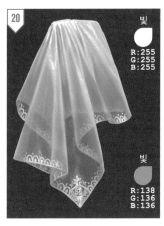

빛

R:255
G:255
B:255

가필한 부분을 강조해서 표시

빛

R:138
G:136
B:136

가장자리와 자수에 두께를 추가합니다. 자수의 미세한 입체감을 의식하면서 명암을 그려주세요. 너무 지나치면 두툼한 인상이 되므로 적당한 수준으로 묘사합니다.

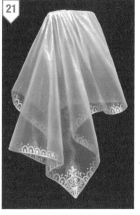

마지막으로 배경색을 바꾸면서 전체 균형을 살피고, 어색한 부분을 조정합니다. 정점 부분의 광택이 강해 보인다면 좀 더 옅게 수정하여 완성합니다.

흔한 실수 사례

투명감이 있는 원단이라고 해서 단순히 레이어의 투명도만 낮추는 경우가 많습니다. 만약 원단 뒤에 다른 개체가 있다면 레이어의 투명도를 낮추는 것만으로도 투명하게 보이기는 합니다. 그러나 안쪽 원단의 형태를 파악할 수 없기에 마치 단색 코튼 원단처럼 보입니다. 또한, 투명감을 지나치게 의식하여 안쪽과 바깥쪽을 구분하기 어려운 경우도 있으므로, 적당한 투명감 표현에 주의해야 합니다. 두 사례 모두 표현 방법의 하나로서 틀린 것은 아니므로, 필요에 따라 구분하여 그려보세요.

레이어의 투명도만 낮춘 사례

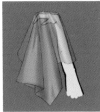

원단 뒤에 다른 개체가 있는 경우에는 투명해 보이지만, 원단만 두고 보면 안쪽의 형태를 파악할 수 없어서 자연스럽지 않다.

안쪽과 바깥쪽을 구분하기 어려운 사례

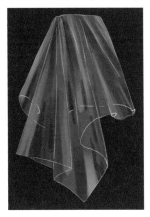

선화로 안쪽의 형태를 표현하기는 했지만, 선화든 채색이든 안쪽과 바깥쪽의 차이가 없어서 포개진 부분이 어느 쪽인지 구분하기 어렵다. 또한, 주름도 앞뒤 관계가 뚜렷하지 않다.

어레인지

오른쪽 그림은 배경색을 바꾸어도 투명감이 있는 원단처럼 보이도록 레이어 마스크를 사용하여 채색한 예시입니다. 레이어 마스크를 사용하면 오른쪽 그림처럼 어떤 배경에 배치하더라도 위화감 없이 투명감을 표현할 수 있습니다.

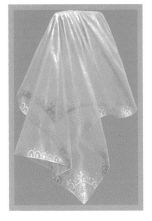

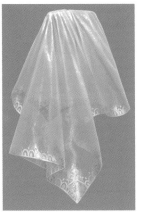

Point 의상의 투명감 표현

시어 셔츠 또는 시스루처럼 투명감이 있는 의상은 안에 입은 이너웨어나 피부가 비쳐 보입니다. 다만, 밀착한 정도에 따라서 투명도에 차이가 있으므로 맞닿은 부위를 주의해 그려야 합니다.

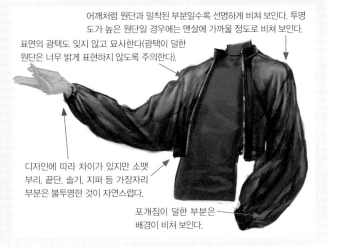

어깨처럼 원단과 밀착된 부분일수록 선명하게 비쳐 보인다. 투명도가 높은 원단일 경우에는 맨살에 가까울 정도로 비쳐 보인다.

표면의 광택도 잊지 않고 묘사한다(광택이 덜한 원단은 너무 밝게 표현하지 않도록 주의한다).

디자인에 따라 차이가 있지만 소맷부리, 끝단, 솔기, 지퍼 등 가장자리 부분은 불투명한 것이 자연스럽다.

포개짐이 덜한 부분은 배경이 비쳐 보인다.

고무

고무는 표면에 눈에 띄지 않는 요철이 많아서 반사된 빛이 퍼지고, 표면이 아주 거친 것이 특징입니다. 반사광을 어슴푸레하게 묘사하면 은은한 광택의 질감을 표현할 수 있습니다. 고무의 거친 질감을 이해하면, 피부나 가죽 표현에도 응용할 수 있습니다.

포인트

☑ 눈에 띄지 않는 표면 요철이 많고 아주 거칠다.

☑ 은은한 광택 질감이므로, 반사광 묘사에 주의한다.

☑ 하이라이트 주변처럼 눈에 띄는 부분에는 흠집을 추가한다.

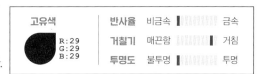

고유색		반사율	비금속 ▮▯▯▯▯▯▯▯▯▯ 금속
	R:29 G:29 B:29	거칠기	매끈함 ▯▯▯▯▯▯▯▯▮ 거침
		투명도	불투명 ▮▯▯▯▯▯▯▯▯▯ 투명

레이어 구성

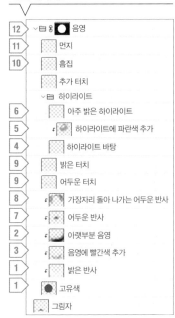

12	음영
11	먼지
10	흠집
	추가 터치
	하이라이트
6	아주 밝은 하이라이트
5	하이라이트에 파란색 추가
4	하이라이트 바탕
9	밝은 터치
9	어두운 터치
8	가장자리 돌아 나가는 어두운 반사
7	어두운 반사
2	아랫부분 음영
3	음영에 빨간색 추가
1	밝은 반사
1	고유색
	그림자

1 R:137 G:138 B:140

완전한 검은색을 고유색으로 사용하면 다른 부분을 묘사하기 어렵습니다. 따라서 약간 밝은 색을 고유색으로 선택하고, 부드러운 브러시로 아랫부분에 밝은 반사를 그립니다.

2 R:14 G:14 B:14

아랫부분에 어두운 음영을 그립니다.

3 R:69 G:34 B:34

추가한 부분만 표시

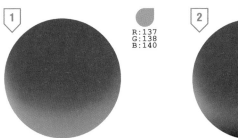 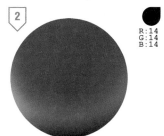

아랫부분 어두운 음영 주변에 어두운 빨간색을 약간 넓고 옅게 추가합니다. 언뜻 보아서는 파악하기 어려운 변화지만, 단조로운 그러데이션보다 더욱 사실성을 높여줍니다.

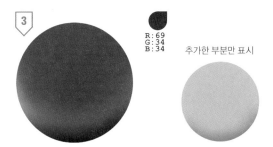

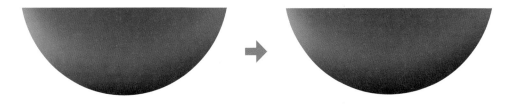

부드러운 브러시로 하이라이트를 그립니다. 새하얀 색이 아닌 약간 어두운 색을 사용하여 넓게 퍼진 형태로 그립니다.

3번 과정과 마찬가지로 하이라이트의 가장자리에도 파란색에 가까운 회색을 약간 넓게 추가합니다.

하얀색으로 가장 밝은 하이라이트를 그립니다. [AE▼Oil] 브러시를 사용해서 구름을 그리듯 약하게 추가합니다.

가운데 부분에 어두운 반사를 추가합니다.

구체의 가장자리에 뒤로 돌아 나가는 어두운 반사를 추가합니다.

[AE▼Oil] 브러시로 터치를 더하여 표면의 얼룩을 추가합니다. 다만, 너무 짙어 보이지 않도록 불규칙적으로 배치하세요. 기본적인 질감 표현은 이것으로 완성입니다. 그다음에는 흠집이나 고무에 쉽게 달라붙는 먼지와 같은 디테일을 더해 질감의 완성도를 높입니다.

⑩

밝은 색

R:181　R:132
G:177　G:132
B:181　B:140

어두운 색

R:68　R:59　R:26
G:68　G:60　G:26
B:69　B:61　B:26

어두운 흠집만 표시　　　밝은 흠집만 표시

표면에 흠집을 추가합니다. 불투명도를 낮춘 브러시를 사용하여 긴 스트로크와 짧은 스트로크를 조합하여 흠집을 묘사합니다. 입체감을 잃지 않도록 표면의 흐름(60p)을 의식하면서 그려주세요.

⑪

밝은 색

R:78　R:151
G:80　G:148
B:80　B:153

어두운 색

R:27
G:28
B:28

어두운 추가 부분만 표시　　　밝은 추가 부분만 표시

[AE▼_HardTouch] 브러시를 사용하여 표면의 흠집과 얼룩을 거듭 추가합니다. 이때 너무 많이 묘사하지 않도록 주의하세요. 보조하는 정도면 충분합니다.

⑫

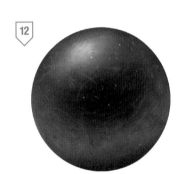

추가한 먼지

※ 추가한 부분을 짙은 색으로 표시

마지막으로 하얀색을 사용해서 먼지를 추가합니다. 고무는 표면이 거칠고 마찰력이 강해서 먼지가 쉽게 달라붙습니다. 이를 의식하면서 점 형태 외에도 가느다란 실 모양의 먼지까지 그려주세요.

흔한 실수 사례

단순한 그래픽 같은 사례

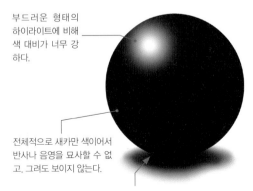

부드러운 형태의 하이라이트에 비해 색 대비가 너무 강하다.

전체적으로 새카만 색이어서 반사나 음영을 묘사할 수 없고, 그려도 보이지 않는다.

그림자가 너무 짙어서 구체의 윤곽이 드러나지 않는다.

디테일이 부족한 사례

주변 반사를 의식적으로 묘사하지 않아서 음영이 단조롭다.

하이라이트를 부드러운 브러시로 약하게 표현하여 질감이 잘 드러나지 않는다.(리듬감이 없어서 단순한 그래픽처럼 보인다.)

구체와 바닥 그림자가 어우러지지 않아서 공중에 뜬 것처럼 보인다(너무 어우러지면 윤곽이 드러나지 않게 되므로 주의하자).

가장자리에서 돌아 나가는 음영이나 반사가 없어서 입체감이 약하다.

Point 질감의 차이를 표현하자

광택이 강조되면 상대적으로 윤기가 없는 부분은 차분해 보입니다. 하나의 물체 안에서도 광택의 크기나 반사의 강약에 차이를 주면, 서로 다른 두 질감의 사실성을 더욱 높일 수 있습니다.

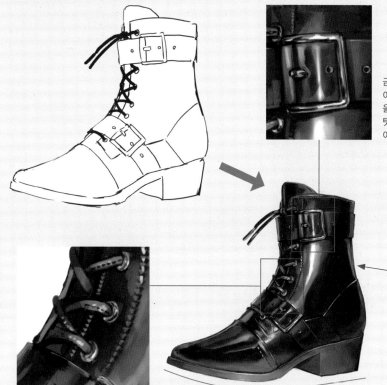

금속 벨트는 이 부츠에서 가장 반사율이 높은 부분으로, 거울처럼 주변 환경을 비춘다. 다만, 작은 원기둥 형태인 탓에 반사광이 변형되어 자잘한 명암이 교차되어 나타난다.

매끈한 가죽 표면은 금속만큼은 아니더라도 반사율이 높고, 광택은 작지만 뚜렷하며, 명암의 변화가 급격하다.

고무보다 광택이 덜한 끈 부분은 표면에 눈에 띄는 거친 요철이 있다. 따라서 반사된 빛이 쉽게 확산되므로 명암 변화가 느슨하며, 가죽 표면과 비교했을 때 회색으로 보인다.

은은한 광택 질감인 고무 소재의 밑창은 가죽 부분과 대비되어 빛이 퍼지며, 명암 변화가 느슨하다(은은한 광택이라고 해서 광택이 없는 것은 아니다).

본문에서는 타이어나 지우개와 같이 표면이 거칠고 빛이 퍼지는 고무의 질감 표현을 소개했습니다. 그러나, 고무는 다양한 질감을 가지고 있는 소재로 제품에 따라 표면이 매끄럽고 반들반들한 것들도 있습니다. 이러한 고무는 플라스틱(114p)의 질감 표현을 참고해 주세요.
고무는 제조 방식에 따라 크게 두 종류로 나눌 수 있습니다. 하나는 고무나무에서 채취한 수액으로 제조한 천연고무이고, 다른 하나는 석유 등의 원료로 제조한 합성 고무입니다. 두 종류는 외형이나 질감에서 큰 차이가 없습니다. 다만, 합성고무보다 고강도이며 탄성이 좋은 천연고무는 불이나 열에 약해 쉽게 변질되고, 채취하기 어렵다는 단점이 있습니다. 그렇기 때문에, 이러한 단점을 보완하고자 천연 원료와 합성 원료를 혼합하는 등 새로운 원료의 고무도 개발되고 있습니다. 여러분이 그리고 있는 고무는 어떻게 제조된 것인지 상상하면서 그려보세요.

플라스틱

표면을 매끈하게 가공한 플라스틱과 광택이 있는 금속의 가장 큰 차이는 '반사율'입니다. 35p를 참고하여 플라스틱과 금속의 질감 차이를 비교해 보세요. 어둡고 짙은 색은 피하고, 밝은 반사와 채도가 낮은 하이라이트로 매끈한 질감의 플라스틱을 그려보겠습니다.

포인트

- ☑ 음영에 어두운 색과 짙은 색은 거의 사용하지 않는다.
- ☑ 전체적으로 밝은 인상이 되도록 반사와 하이라이트를 묘사한다.
- ☑ 반사는 대비를 낮춰서 표현한다.

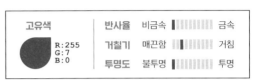

고유색		반사율	비금속 ▮▯▯▯▯▯▯▯▯▯ 금속
R:255 G:7 B:0		거칠기	매끈함 ▮▮▯▯▯▯▯▯▯▯ 거침
		투명도	불투명 ▮▯▯▯▯▯▯▯▯▯ 투명

레이어 구성

- 🗁 ⑧ ◐ 설명용
- 9 가장자리 부분 반사
- 8 윗부분 밝은 반사
- 7 바닥 반사광
- 1 ⑧ 하이라이트 [2]
- 6 아랫부분 음영
- 6 아랫부분 음영 추가
- 3 ⑧ 밝은 반사 [4]
- 5 어두운 반사
- 1 ● 고유색
- 9 그림자

1

고유색 위에 신규 레이어를 만듭니다. [AE▼ Oil] 브러시를 사용해서 천장 조명을 반사하는 하이라이트를 하얀색으로 그립니다. 표면이 매끄러운 질감이라는 점에 주의하여 우선 짙은 색으로 분명하게 그려주세요.

2

지우개 또는 레이어 마스크로 하이라이트의 가장자리를 흐리듯 깎아냅니다. 조명의 중심을 밝게 반사하는 이미지입니다.

3

밝은 반사를 그립니다. 우선 불투명도가 낮은 브러시를 사용하여 하얀색으로 전체를 균일하게 채색합니다. 표면에서 하얗고 탁한 인상이 들도록 그려주세요.

4

※ 이해를 돕기 위해서 하이라이트 비표시

이어서 중심 부분을 지우개 또는 레이어 마스크를 사용해서 깎아냅니다. 아랫부분은 바닥의 반사광을, 윗부분은 밝은 천장의 반사를 이미지해서 표현합니다. 지나치게 탁한 인상이 든다면 레이어의 불투명도를 조절합니다.

5

R:244 G:4 B:0

추가한 부분만 표시

4번 과정에서 깎아낸 부분에 어두운 반사를 추가합니다. 고유색과 거의 차이가 없는 색을 사용하여 색감을 더하는 정도로만 표현합니다.

R:171
G:40
B:10

추가한 부분만 표시

구체의 아랫부분 가장자리에 음영을 추가합니다. 너무 어두워지지 않도록 주의하세요.

추가한 부분만 표시

※ 추가한 부분을 빨간색으로 표시

구체의 측면에 에어브러시를 사용하여 바닥의 반사광을 하얀색으로 그립니다.

추가한 부분만 표시

※ 추가한 부분을 빨간색으로 표시

윗부분의 반사가 약하게 표현되어 하얀색을 엷게 추가했습니다.
※ 이해를 돕기 위해서 하이라이트 비표시

추가한 반사만 표시

※ 추가한 부분을 빨간색으로 표시

측면과 윗부분 가장자리에 밝은 반사를 돌아 나가듯 추가하고, 바닥 그림자를 그리면 완성입니다. 그림자는 구체에서 반사된 빛을 의식하여 강한 색감으로 그려주세요.

흔한 실수 사례

대비가 너무 강한 사례

하이라이트를 깎아낸
형태가 자연스럽지 않다.

어두운 반사가 너무 짙
어 다른 반사와 어우러
지지 않는다.

단순한 그래픽 같은 사례

하이라이트를 단순한
형태로 남겨두어 어색
하다.

하얀 반사도 어우러지
지 않고, 마치 무늬처럼
보인다.

구체의 반사광이
너무 짙다.

주변 환경의 반사를
고려하지 않았다.

음영이 너무 짙다.

바닥 그림자에 구체의
반사광을 묘사하지 않았다.

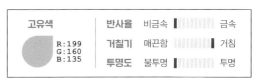

나무판

천연물인 나무판은 표면이 아주 거칠고 다양한 고유색이 다채롭게 엉켜 있습니다. 언뜻 광택은 보이지 않지만, 빛이 나뭇결을 비추면 따뜻한 광택이 나타나 목재 특유의 부드러운 질감을 끌어냅니다. 뚜렷하지 않고 불규칙적이지만, 따듯하고 부드러운 인상을 가진 나무판을 그려보세요. 여기서는 삼나무로 만든 나무판을 예로 들어 보겠습니다.

포인트

- ☑ 고유색에 천연 목재 특유의 얼룩을 묘사한다.
- ☑ 표면이 아주 거칠고, 광택은 보이지 않지만 없는 것은 아니다.
- ☑ 음영도 나무판에 어울리는 난색 계통으로 묘사한다.

고유색	반사율	비금속 ▮▯▯▯▯▯▯▯▯▯ 금속
R:199 G:160 B:135	거칠기	매끈함 ▯▯▯▯▯▯▯▯▯▮ 거침
	투명도	불투명 ▮▯▯▯▯▯▯▯▯▯ 투명

레이어 구성

```
11  환경 차폐
    ∨ 나무판 본체
10  흠집              ※
7   나무 광택          ※   ⬚
9   면 밝게               ⬚
6   음영 추가
5   음영 측면          ※
8   단면                 ⬚
    ∨ 고유색
3   나뭇결 추가
2   나뭇결
4   얼룩의 색
1   고유색
11  그림자
```

※ 혼합 모드 : 색상 닷지

1

나무판의 고유색은 나뭇결이 됩니다. 우선 고유색의 밑색으로 나뭇결의 가장 밝은 색과 어두운 색의 중간색을 선택해 채웁니다. 나뭇결을 묘사하기에 앞서 오른쪽 페이지 상단의 예비지식을 참고하여 나무판의 각 면(Ⓐ, Ⓑ, Ⓒ)에 나타나는 나뭇결의 형태를 확실하게 이해합니다. 선화는 각 면을 구분하기 위해 그린 것이므로 불투명도를 최대한 낮춥니다.

2

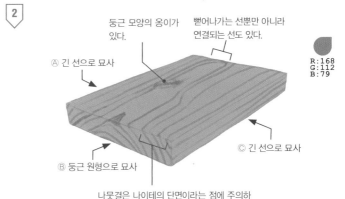

둥근 모양의 옹이가 있다.

뻗어나가는 선뿐만 아니라 연결되는 선도 있다.

R:168 G:112 B:79

Ⓐ 긴 선으로 묘사

Ⓑ 둥근 원형으로 묘사

Ⓒ 긴 선으로 묘사

나뭇결은 나이테의 단면이라는 점에 주의하여 나뭇결이 확실히 이어지도록 묘사한다.

나무판의 각 면(Ⓐ, Ⓑ, Ⓒ)에 나타나는 나뭇결의 형태에 주의하여 사진 자료 또는 실제 나무 토막을 참고하면서 나뭇결을 그립니다. 우선 [AE▼Oil] 브러시를 사용해서 밝은 갈색으로 그립니다.

나뭇결의 형태

나뭇결은 사실 나이테입니다. 나무토막을 세로로 자르면 Ⓐ면과 Ⓒ면에 나뭇결이 선형으로 나타나며, 가로로 자르면 Ⓑ면에 나뭇결이 원형으로 나타납니다. 나뭇결은 나무토막의 둘레나 종류, 가공 방법에 따라 형태에 차이가 있기 때문에 직접실물을 관찰하는 것이 좋습니다.

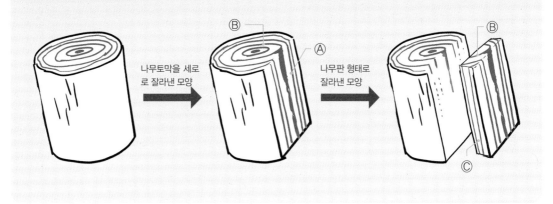

나무토막을 세로로 잘라낸 모양

나무판 형태로 잘라낸 모양

③

추가한 부분만 표시

R:140 G:96 B:73
R:254 G:233 B:223
R:150 G:51 B:5
R:99 G:46 B:18

※ 추가한 부분을 짙은 색으로 표시

② 번 과정에서 그린 나뭇결 안쪽에 밝은 색을 추가합니다. 이어서 나뭇결과 나뭇결 사이에 가느다란 나뭇결을 추가합니다.

④

추가한 부분만 표시

R:245 G:172 B:64
R:150 G:65 B:26
R:245 G:234 B:218
R:102 G:59 B:36

나뭇결 묘사를 마치면 얼룩을 그립니다. 노란색, 오렌지색, 베이지색 등 천연물의 인상을 띠는 색을 사용해서 얼룩을 그려주세요. 얼룩은 나무판의 면(Ⓐ, Ⓑ, Ⓒ)이 아닌 나뭇결의 윤곽을 기준으로 그립니다. 이 과정을 마치면 나무판의 고유색이 정해집니다. 마음에 들지 않는 부분이 있다면, 나뭇결의 형태를 수정하거나 얼룩을 더하면서 조정하세요.

⑤

추가한 부분만 표시

R:117 G:71 B:49

그다음 음영을 그립니다. 우선 측면에 어두운 음영을 추가합니다. 두 측면(Ⓑ, Ⓒ)이 모이는 부분은 밝게, 바깥쪽으로 멀어질수록 어둡게 표현하면 입체감이 살아납니다.

6

R:97
G:43
B:18

R:166
G:74
B:31

추가한 부분만 표시

각 면의 모서리에 선과 음영을 추가하여 가장자리의 입체감을 약간 강조합니다. 1번 과정에서 면을 구분하기 위해 그린 선화는 최종적으로 지울 것이기에, 이번 과정에서도 선은 보조하는 정도로만 추가합니다.

7

R:255
G:234
B:224

추가한 부분만 표시

※ 추가한 부분을 짙은 색으로 표시

직접적으로 빛을 받는 부분에 나무의 광택을 추가합니다. 우선 혼합 모드를 [색상 닷지]로 설정하고(CLIP STUDIO PAINT에서는 [발광 닷지]), [AE▼_HardTouch] 브러시로 나뭇결 따라 광택을 그려주세요. 광택이 너무 많거나 두드러지면 적당하게 지우면서 나뭇결과 어우러지도록 조정합니다.

8

추가한 부분만 표시

※ 추가한 부분을 짙은 색으로 표시

광택을 그린 것과 같은 색, 같은 브러시, 같은 혼합 모드로 설정한 다음 나무판 측면에 톱질 자국을 추가합니다. 광택보다 가벼운 필압으로 섬세하게 그려주세요.

9

R:255
G:224
B:204

추가한 부분만 표시

혼합 모드를 [색상 닷지]로 설정(CLIP STUDIO PAINT는 [발광 닷지])한 레이어를 추가하고, 나무판의 윗면(Ⓐ)에는 밝은 반사, 측면(Ⓑ, Ⓒ)에는 바닥의 반사광을 그립니다. 너무 밝게 표현하기보다 나뭇결을 따라서 가볍게 그려주세요. 만약 결과물이 자연스럽지 않다면 표현하지 않아도 좋습니다.

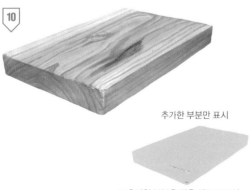

10

추가한 부분만 표시

※ 추가한 부분을 짙은 색으로 표시

반사 표현에 사용한 색을 스포이트로 추출하여 모서리 부분에 흠집을 아주 약간 추가합니다.

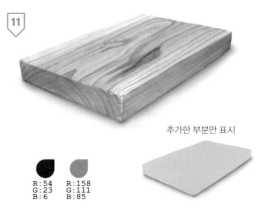

11

R:54
G:23
B:6

R:158
G:111
B:85

추가한 부분만 표시

1번 과정에서 그린 선화의 레이어를 비표시로 변경합니다. 또한 나무판 아래에 작은 사이즈의 에어브러시를 사용해서 선을 그리듯 환경 차폐(20p)를 추가합니다. 이어서 부드러운 형태로 바닥 그림자까지 추가하면 완성입니다.

흔한 실수 사례

표면의 고유색이나 나뭇결을 전혀 의식하지 않고, 적당히 갈색으로 채색한 나무판은 마치 초콜릿 상자처럼 보입니다. 직접 실물을 관찰하고, 이를 바탕으로 나뭇결의 형태와 복잡한 고유색을 표현해 보세요.

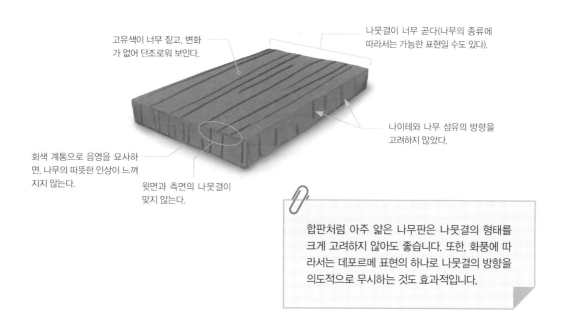

고유색이 너무 짙고, 변화가 없어 단조로워 보인다.

나뭇결이 너무 곧다(나무의 종류에 따라서는 가능한 표현일 수도 있다).

회색 계통으로 음영을 묘사하면, 나무의 따뜻한 인상이 느껴지지 않는다.

윗면과 측면의 나뭇결이 맞지 않는다.

나이테와 나무 섬유의 방향을 고려하지 않았다.

합판처럼 아주 얇은 나무판은 나뭇결의 형태를 크게 고려하지 않아도 좋습니다. 또한, 화풍에 따라서는 데포르메 표현의 하나로 나뭇결의 방향을 의도적으로 무시하는 것도 효과적입니다.

어레인지

앞서 완성한 나무판을 바탕으로 색조를 보정하여 다른 느낌으로 표현한 사례를 소개합니다. 1 ~ 4 번 과정에서 그린 고유색의 나뭇결과 얼룩 농담에 변화를 주는 것만으로도 분위기를 바꿀 수 있습니다. 대비를 낮추면 차분한 인상의 나무판이 되고, 얼룩을 짙은 색으로 조정하면 거칠고 자연적인 인상의 나무판이 됩니다. 필요에 따라 표현하고 싶은 이미지로 바꾸어 보세요.

하얀색으로 도장한 나무판

로즈우드 / 월넛 계통의 어두운 목재를 사용한 나무판

느티나무 / 피칸 나무 계통의 나뭇결이 짙은 목재를 사용한 나무판

니스 칠을 한 나무판

나무판(116p)을 바탕으로, 표면에 니스를 칠한 나무판을 그려보겠습니다. '거칠기'가 거친 목재 위에 '거칠기'가 낮은 플라스틱을 얇게 올린 이미지입니다. 니스를 한 차례 칠한 것만으로는 겉보기에 크게 차이가 나지 않습니다. 하지만 여러 차례 덧칠하면 '거칠기'가 낮아지고 반들거리는 질감으로 변합니다.

포인트

☑ 니스의 하이라이트에도 표면 요철에 의한 얼룩이 생긴다.

☑ 밝은 반사는 낮은 채도로 묘사한다.

☑ 목재와 니스의 질감 차이에 주의한다.

고유색	반사율	비금속 ▌▐▐▐▐▐▐▐▐▐ 금속
R:199 G:160 B:135	거칠기	매끈함 ▐▐▐▌▐▐▐▐▐ 거침
	투명도	불투명 ▌▐▐▐▐▐▐▐▐▐ 투명

레이어 구성

```
        환경 차폐
      나무판 본체
        니스
  7     가장자리 하이라이트
  8     어두운 반사
        하이라이트
  7     거친 하이라이트
  6     색 추가
  4   5 하이라이트
  3     밝은 반사
  1     니스 칠하기
  2     안쪽을 더욱 어둡게
        흠집
        나무 광택
        면 밝게
```

1

R:138
G:74
B:40

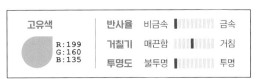

바탕 나무판

바탕으로 삼을 나무판을 준비하고, 전체에 어두운 색을 얇게 올립니다. 신중하게 니스를 칠하는 감각으로 채색하세요. 너무 짙어 보이면 레이어의 불투명도를 조절합니다.

2

3

1번 과정에서 사용한 것과 같은 색으로 나무판 윗면의 안쪽에 어두운 반사를 그러데이션처럼 표현합니다.

2번 과정에서 어두운 반사를 그린 부분에 하얀색으로 밝은 반사를 얇게 추가합니다. 니스의 표면에서 빛이 반사되는 이미지입니다. 너무 짙거나 넓게 추가된 경우에는 깎아내며 조정하세요.

4

화면과 가까운 쪽에 하얀색으로 하이라이트를 추가합니다. [AE▼Oil] 브러시를 사용하여 나뭇결의 형태를 따라 넓게 그려주세요. 이때 너무 짙어지지 않도록 주의합니다.

5

추가한 부분만 표시

사선 또는 긴 직선 방향 으로 움직이며 깎아낸다.

4번 과정에서 그린 하이라이트를 나뭇결의 형태를 따라 지우개 또는 레이어 마스크로 깎아냅니다. 나뭇결은 단순한 무늬가 아닌 요철의 형 태입니다. 따라서 니스 칠을 하더라도 나무판의 표면에는 여전히 요철이 남아 있다는 점을 의식하며 깎아냅니다. 브러시를 직선뿐 아니라 사선 으로도 움직이며 깎아내면 더욱 그럴듯하게 보입니다.

추가한 부분만 표시

6

R:237
G:138
B:85

하이라이트 위에 신규 레이어를 만듭니다. 이 레이어를 클리핑 마스크하 고, 하이라이트 주변에 색을 추가합니다. 니스의 광택은 하얀색, 나무의 약한 광택은 오렌지색으로 묘사하여 천연 목재가 지닌 따뜻한 인상을 표현합니다.

7

이어서 나뭇결 표면에 나타나는 자잘한 요철의 하이라이트 를 그립니다. 가장자리 부분에도 하얀색으로 하이라이트를 추가합니다.

8

R:135
G:63
B:11

마지막으로 어두운 반사를 그립니다. 브러시의 크기를 조절하며 나뭇결을 따라 그려주세요. 하이라이트도 어두운 반사로 조정합니 다. 거듭 조절하며 자연스 러운 형태와 농담이 표현 되었다면 완성입니다.

추가한 부분만 표시

121

종이

종이는 종류가 매우 다양하기 때문에 우선 어떤 종이를 묘사할지 고려해야 합니다. 만약 작품의 배경이 미래 시대라면 광택이 있는 종이가 어울릴 것이고, 고대 시대라면 양피지나 파피루스처럼 독특한 질감의 종이가 어울리겠지요. 먼저 일반적으로 사용하는 상질지를 예로 들어 표현법을 알아보겠습니다.

포인트

- ☑ 종이는 표면 가공 또는 재료에 따라 질감이 다르다.
- ☑ 광택은 사라지지 않고, 주변 환경의 영향을 받는다.
- ☑ 얇은 종이일수록 쉽게 변형되며, 두꺼운 종이일수록 매끈하다.

고유색	반사율	비금속 ▐▌▌▌▌▌▌▌▌▌ 금속
R:235 G:235 B:235	거칠기	매끈함 ▌▌▌▌▌▌▌▌▌▐ 거침
	투명도	불투명 ▐▌▌▌▌▌▌▌▌▌ 투명

레이어 구성

- 3 〉 환경 차폐
- 2 〉 밝은 반사
- 1 〉 음영
- 고유색

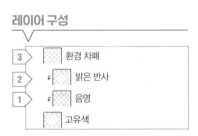

R:191
G:189
B:187

추가한 부분만 표시

※ 추가한 부분을 짙은 색으로 표시

고유색 위에 [AE▼Oil] 브러시를 사용해서 음영을 그립니다. 음영은 깔끔한 그러데이션을 그리는 것보다, 우그러진 형태로 묘사해 선이나 얼룩이 남은 것처럼 표현합니다. 이렇게 하면 주변 반사광의 영향이나 손을 타면서 생기는 구김 등 자연스러운 질감을 표현할 수 있습니다.

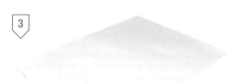

추가한 부분만 표시

환경 차폐를 추가한 부분을 강조해서 표시

※ 배경을 검은색으로 표시

화면에서 가까운 쪽에 하얀색으로 하이라이트를 추가합니다. 표면이 아주 거친 탓에 하이라이트가 뚜렷한 형태를 띠지 않지만, 광택이 없는 것은 아닙니다. 빛은 거친 표면에서 흩어지며 퍼진다는 점을 의식하며, 1번 과정에서 음영을 그린 것과 같은 요령으로 엷게 추가합니다.

마지막으로 바닥과 종이의 접지면에 환경 차폐(20p)를 추가하면 완성입니다. 종이의 윤곽을 둘러싸듯 균등한 형태로 그리는 것이 아니라 바닥과 종이 사이의 틈을 고려하며 필요한 부분에만 추가하는 것이 포인트입니다. 환경 차폐를 짙고 굵게 묘사하면 두꺼운 종이로 보이며, 환경 차폐가 엷을수록 얇은 종이로 보입니다.

광택이 있는 종이

다음은 표면이 반질반질하고 광택이 있는 종이 그리는 법을 설명하겠습니다. 표면을 코팅제로 가공한 코트지 외에도 카탈로그 표지처럼 인쇄한 종이 위에 래미네이트 가공을 해서 광택을 내는 종이도 있습니다. 여기서는 코트지를 예로 들어 설명하겠습니다.

포인트

- ☑ 금속성 질감을 띠지 않도록 대비는 전체적으로 낮게 정리한다.
- ☑ 주변 환경을 의식하며 광택을 묘사한다.
- ☑ 코팅 또는 가공에 의한 종이의 변형도 의식하며 표현한다.

고유색	반사율	비금속 ▮▮▮▮▮▮▮▮▮ 금속
R:235 G:235 B:235	거칠기	매끈함 ▮▮▮▮▮▮▮▮▮ 거침
	투명도	불투명 ▮▮▮▮▮▮▮▮▮ 투명

레이어 구성

- 3 　환경 차폐
- 2 　밝은 반사
- 1 　음영
- 　고유색

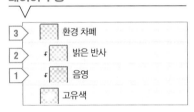

1

고유색 위에 [AE▼Oil] 브러시를 사용해서 음영을 그립니다. 명암 변화를 느낄 수 있도록 음영은 그러데이션으로 표현합니다. 코트지는 표면이 코팅되어 있어서 자잘한 주름이나 구김이 쉽게 발생하지 않습니다.

2

하이라이트와 밝은 반사를 그립니다. 너무 밝게 묘사해서 대비가 높아지지 않도록 주의하세요. 얇은 종이이기 때문에 변형이 발생할 수 있어 빛을 반사하는 광택을 가볍게 우그러지는 형태로 그립니다. 자연스러운 형태가 될 때까지 거듭 반복하며 그려주세요.

3

표면이 코팅된 코트지의 두께감을 강조하기 위해서 환경 차폐(20p)는 광택이 없는 종이보다 더욱 짙고 굵게 그립니다. 코팅에 의해서 종이가 젖혀지거나 불룩해지는 부분까지 의식하면서 그리면 더욱 좋습니다.

구겨진 종이

꾸깃꾸깃하게 구겨진 종이는 직접 종이를 구긴 실물을 참고하여 그려보
세요. 여기서는 구겨진 형태를 묘사하는 포인트를 중심으로 설명하겠습니
다. 부분적으로 접힌 자국이 남은 종이를 그릴 때도 응용할 수 있습니다.

포인트

- ☑ 구김에 의한 실루엣 변화를 주의한다.
- ☑ 환경 차폐로 표면의 요철을 강조한다.
- ☑ 음영의 크기를 의식하면서 구겨진 형태를 묘사한다.

고유색	반사율	비금속 ▮▯▯▯▯▯▯▯▯▯ 금속
R:235 G:235 B:235	거칠기	매끈함 ▯▯▯▯▯▯▯▯▮ 거침
	투명도	불투명 ▮▯▯▯▯▯▯▯▯▯ 투명

레이어 구성

1	환경 차폐
6	화면 먼 쪽의 구김 추가
5	사실한 구김
4	구김 음영 추가
3	구김 음영
2	밝은 반사
2	음영
1	고유색

①

R:82
G:82
B:82

우선 바탕 형태를 그립니다. 구겨진 형태를 의식하면서 요철이 있는 윤곽선을 그려주세
요. 가장자리마다 큰 산과 작은 산을 불규칙적으로 배치하듯 그리면 그럴듯합니다. 또
한 화면에서 가까운 쪽에 환경 차폐(20p)를 추가하면 종이가 구겨진 형태를 더욱 알기
쉽게 표현할 수 있습니다.

②

〈종이〉의 1번과 2번 과정(122p)에서 만든 음영과 하이라이트를 복제해서 붙여넣기
하고 클리핑 마스크를 만듭니다. 음영과 하이라이트가 부족한 부분이 있다면 이 과정
에서 가필합니다.

③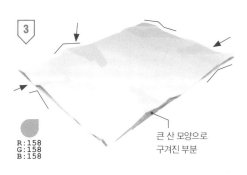

R:158
G:158
B:158

가장자리의 큰 산 모양으로 구겨진 부분 아래에는 삼각형
모양의 그림자를 추가하면 자연스러워집니다.

큰 산 모양으로
구겨진 부분

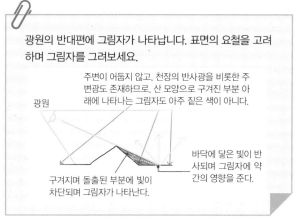

광원의 반대편에 그림자가 나타납니다. 표면의 요철을 고려
하며 그림자를 그려보세요.

주변이 어둡지 않고, 천장의 반사광을 비롯한 주
변광도 존재하므로, 산 모양으로 구겨진 부분 아
래에 나타나는 그림자도 아주 짙은 색이 아니다.

광원

바닥에 닿은 빛이 반
사되며 그림자에 약
간의 영향을 준다.

구겨지며 돌출된 부분에 빛이
차단되며 그림자가 나타난다.

앞선 과정과 마찬가지로 표면의 요철을 고려하여 작은 산 모양으로 구겨진 부분에도 그림자를 추가합니다. 가운데 부분 삼각형에도 음영을 그려 가장자리와 이어지지 않는 구겨진 부분을 표현합니다. 화면에서 멀어질수록 작은 음영을 많이 그리는 것이 포인트입니다.

③번과 ④번 과정에서 그린 음영을 이어주기 위해 삼각형 모양의 음영을 추가합니다. 다만 너무 짙어지지 않도록 브러시의 불투명도를 낮춰서 그려주세요. 형태나 농담이 자연스럽지 않다면 지우개를 사용해서 수정합니다.

마지막으로 음영의 형태를 정돈하고, 화면에서 먼 쪽에 짙고 작은 삼각형 음영을 추가하면 완성입니다.

흔한 실수 사례

빳빳한 종이의 구겨진 형태를 부드럽게 표현하면 마치 원단이나 휴지와 같은 질감이 되어버리므로 주의해야 합니다.

표면에는 구김으로 인한 요철이 있지만, 가장자리는 평평하고 요철이 없어서 부자연스럽다.

곡선 형태로 구겨진 부분은 잘못된 표현은 아니지만 자칫 원단이나 휴지처럼 보일 우려가 있다.

어레인지

지금까지 세 가지 종류의 종이 질감을 설명했습니다. 음영은 '상질지'의 것을 '코트지'와 '구겨진 종이'에 활용했습니다. 기본적인 음영을 그리면, 어떠한 종이에도 어레인지하여 활용할 수 있습니다. 다음 페이지에서는 색감과 다양한 표현을 더하여 어레인지하는 방법을 소개합니다.

상질지

코트지

구겨진 종이

낡은 종이

종이는 오래되면 표면의 색이 누렇게 바래고 가장자리도 너덜너덜해집니다. 판타지 세계관이나 역사물에서 흔히 쓰이는 낡은 지도 또는 고문서처럼 오래되어 낡아버린 종이의 질감 표현을 알아보겠습니다.

포인트

- ☑ 가장자리가 찢어지고 말려 올라간 형태를 묘사한다.
- ☑ 색상을 복잡하고 폭 넓게 사용하여 퇴색된 색감을 표현한다.
- ☑ 균열과 얼룩은 선과 텍스처를 자연스럽게 조합하여 묘사한다.

고유색		반사율	비금속 ▮▯▯▯▯▯▯▯▯▯ 금속
	R:236	거칠기	매끈함 ▯▯▯▯▯▯▯▯▮▯ 거침
	G:221	투명도	불투명 ▮▯▯▯▯▯▯▯▯▯ 투명
	B:190		

레이어 구성

9	밝은 반사
8	오염
8	구김
7	가장자리 손상
6	전체 퇴색된 색 ※
5	구김
4	음영
3	주변 퇴색된 색2
2	주변 퇴색된 색
1	고유색
10	환경 차폐

※ 혼합 모드 : 곱하기

1

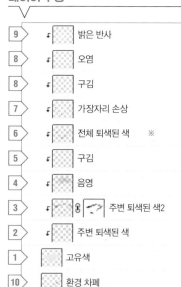

모서리는 둥글게
자잘하게 닳음
모서리는 둥글게
둥글게 말림
깊숙하게 찢어진 부분

오래되어 너덜너덜해진 이미지로 종이의 바탕 형태를 그립니다. 가장자리는 닳아서 떨어진 느낌을 묘사하고, 군데군데 깊숙하게 찢어진 부분으로 포인트를 줍니다. 모서리를 찢어지거나 둥글게 말린 형태로 묘사하면 더욱 사실적으로 보입니다. 습기를 머금거나 퍼석퍼석한 느낌, 벌레에게 갉아먹힌 자국, 그을리고 퇴색된 얼룩 등 낡은 종이의 특징을 상상하면서 그려주세요.

2

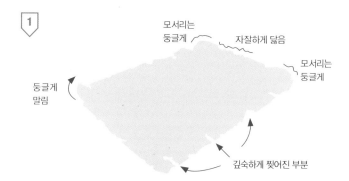

R:199
G:162
B:50

[AE▼Oil] 브러시를 사용해서 가장자리 부분에 노란색을 크게 추가하여 퇴색된 색감을 표현합니다. 너무 짙거나 고르지 않도록, 얼룩진 종이를 이미지하면서 그려주세요.

3

R:153
G:23
B:0

2번 과정에서 사용한 것보다 짙은 색으로 퇴색된 색감을 더합니다. 2번 과정에서 그린 부분이 어렴풋하게 보일 정도로 그려주세요. 시간의 흐름에 따라 자연적으로 퇴색된 색감을 폭넓게 표현하기 위해 빨간색에 가까운 갈색을 사용했습니다.

보정전 보정후

R:191 R:180
G:189 G:142
B:187 B:81

추가한 부분만 표시

〈종이〉의 ⓵번 과정(122p)에서 만든 음영을 복제해서 붙여넣기하고 클리핑 마스크를 만듭니다. 바탕 형태에 음영을 입히고, 색조 보정하여 노란색 색감을 강조합니다.

R:163
G:84
B:0

추가한 부분만 표시

가장자리에 균열을 추가합니다. 번개 모양으로 깊숙하게 찢어진 부분을 이어주거나 나무뿌리 모양으로 뻗어나가는 선을 그려주세요. 우선 가장자리 전체에 추가하고, 자연스럽지 않은 부분을 지우면서 조정합니다.

R:217
G:142
B:19

추가한 부분만 표시

혼합 모드를 [곱하기]로 설정한 레이어를 만듭니다. 여기에 [AE▼ TEXShade] 브러시를 사용해서 텍스처로 종이 전체에 얼룩을 추가합니다. 가운데 부분은 가볍게 더하는 정도면 충분합니다. 가장자리 부분도 너무 짙거나 꼼꼼하게 묘사하지 말고 필요한 부분만 추가해 주세요.

R:119
G:60
B:38

추가한 부분만 표시

가장자리 부분에 짙은 색으로 한층 더 퇴색된 색감을 더합니다. 깊숙하게 찢어진 부분, 균열 부분, 둥글게 말린 부분에 퍼석퍼석하여 만지면 바스러질 듯한 질감을 표현해 주세요. 다만, 가장자리 전체에 빠짐없이 추가하면 환경 차폐(20p) 또는 선화처럼 보일 우려가 있으니 주의합니다.

추가한 부분만 표시

더욱 짙고 가느다란 균열과 점 형태의 얼룩을 추가합니다. 균열의 묘사 방법은 ⓹번 과정과 같습니다. 불투명도를 낮춘 작은 사이즈의 브러시를 사용해서 주변 색을 스포이트로 추출하여 그립니다.

보정 전 보정 후

R:255 R:255
G:255 G:231
B:255 B:189

추가한 부분만 표시

〈종이〉의 ⓶번 과정(122p)에서 만든 음영을 복제해서 붙여넣기하고 클리핑 마스크를 만듭니다. 이어서 색조 보정하여 노란색 색감을 강조합니다.

R:64
G:33
B:0

마지막으로 환경 차폐를 그리면 완성입니다.
찢어지고 말려 올라간 부분과 바닥의 틈새를 고려하면서
명암을 묘사하면 더욱 그럴듯하게 보입니다.

바위

바위는 구성 성분, 위치한 장소, 생성된 시기에 따라 고유색을 비롯한 표면의 거칠기와 요철이 크게 다릅니다. 또한, 비바람이나 강물 등에 의해 연마되며 둥글게 깎이기도 하므로, 표면에는 울퉁불퉁한 부분과 매끈한 부분이 뒤섞여 있다는 점에 주의해야 합니다. 여기서는 극단적인 형태가 아닌, 흔히 볼 수 있는 형태의 바위를 참고로 설명하겠습니다.

포인트

- ☑ 천연물이기에 고유색은 고르지 않고 얼룩이 있다.
- ☑ 커다란 요철을 묘사하고 단계적으로 디테일을 추가한다.
- ☑ 실루엣은 둥글게 묘사하지 않고, 모난 도형을 조합하듯 묘사한다.

고유색	반사율	비금속 ▮▮▮▮▮▮▮▮▮▮ 금속
R:199 G:160 B:135	거칠기	매끈함 ▮▮▮▮▮▮▮▮▮▮ 거침
	투명도	불투명 ▮▮▮▮▮▮▮▮▮▮ 투명

레이어 구성

13	커다란 음영 조정
12	디테일 조정
11	포인트 얼룩
10	디테일3
8	바닥 반사광
7	하이라이트
6	밝은 부분 1
5	디테일2
4	디테일1
3	넓은 음영
2	어두운 고유색
2	밝은 고유색
1 9	바탕 형태
13	그림자

1

우선 실루엣을 대략적으로 그립니다. 삼각형과 사각형을 이어 붙이듯 손 가는 대로 바탕 형태를 그려주세요.

2

밝은 색　　어두운 색

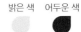

R:204　　R:38
G:197　　G:37
B:196　　B:37

텍스처로 바위의 고유색을 표현합니다. [AE▼TEXShade] 브러시를 사용해서 밝은 색과 어두운 색을 불규칙적으로 배치합니다. 밑색을 완전히 가리지 않을 정도로 균형 있게 추가해 주세요.

3

R:28
G:27
B:27

추가한 부분만 표시

대략적으로 음영을 그립니다. [AE▼Oil] 브러시를 사용해서 어두운 부분에 어두운 색을 배치합니다. 다만 울퉁불퉁한 표면의 형태를 강조하기 위해 지금 과정에서는 꼼꼼하게 그리지 않아도 좋습니다. 불투명도를 낮춘 커다란 사이즈의 브러시로 불규칙적인 음영을 대략적으로 그립니다.

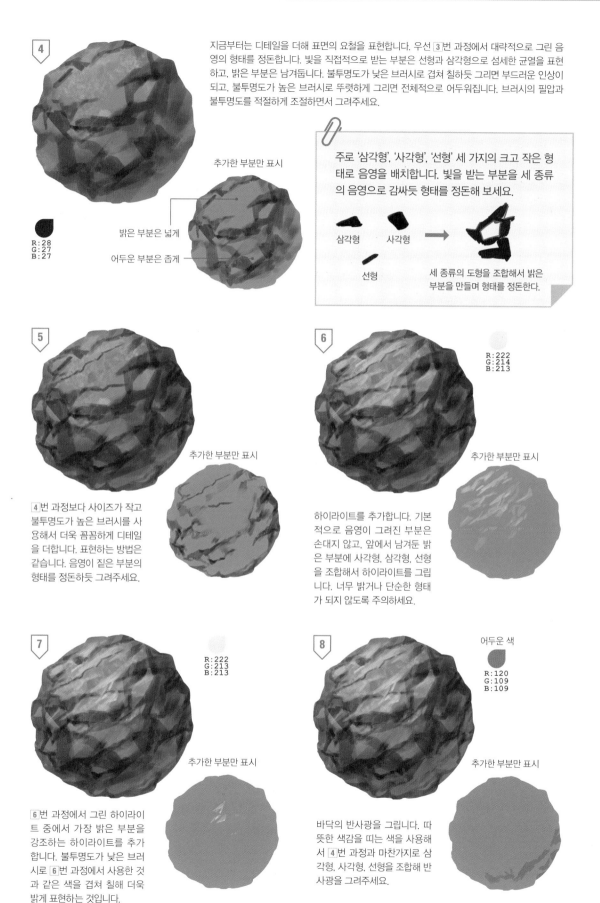

4

지금부터는 디테일을 더해 표면의 요철을 표현합니다. 우선 ③번 과정에서 대략적으로 그린 음영의 형태를 정돈합니다. 빛을 직접적으로 받는 부분은 선형과 삼각형으로 섬세한 균열을 표현하고, 밝은 부분은 남겨둡니다. 불투명도가 낮은 브러시로 겹쳐 칠하듯 그리면 부드러운 인상이 되고, 불투명도가 높은 브러시로 뚜렷하게 그리면 전체적으로 어두워집니다. 브러시의 필압과 불투명도를 적절하게 조절하면서 그려주세요.

R:28
G:27
B:27

추가한 부분만 표시

밝은 부분은 넓게

어두운 부분은 좁게

주로 '삼각형', '사각형', '선형' 세 가지의 크고 작은 형태로 음영을 배치합니다. 빛을 받는 부분을 세 종류의 음영으로 감싸듯 형태를 정돈해 보세요.

삼각형　사각형

선형

세 종류의 도형을 조합해서 밝은 부분을 만들며 형태를 정돈한다.

5

추가한 부분만 표시

④번 과정보다 사이즈가 작고 불투명도가 높은 브러시를 사용해서 더욱 꼼꼼하게 디테일을 더합니다. 표현하는 방법은 같습니다. 음영이 짙은 부분의 형태를 정돈하듯 그려주세요.

6

R:222
G:214
B:213

추가한 부분만 표시

하이라이트를 추가합니다. 기본적으로 음영이 그려진 부분은 손대지 않고, 앞에서 남겨둔 밝은 부분에 사각형, 삼각형, 선형을 조합해서 하이라이트를 그립니다. 너무 밝거나 단순한 형태가 되지 않도록 주의하세요.

7

R:222
G:213
B:213

추가한 부분만 표시

⑥번 과정에서 그린 하이라이트 중에서 가장 밝은 부분을 강조하는 하이라이트를 추가합니다. 불투명도가 낮은 브러시로 ⑥번 과정에서 사용한 것과 같은 색을 겹쳐 칠해 더욱 밝게 표현하는 것입니다.

8

어두운 색

R:120
G:109
B:109

추가한 부분만 표시

바닥의 반사광을 그립니다. 따뜻한 색감을 띠는 색을 사용해서 ④번 과정과 마찬가지로 삼각형, 사각형, 선형을 조합해 반사광을 그려주세요.

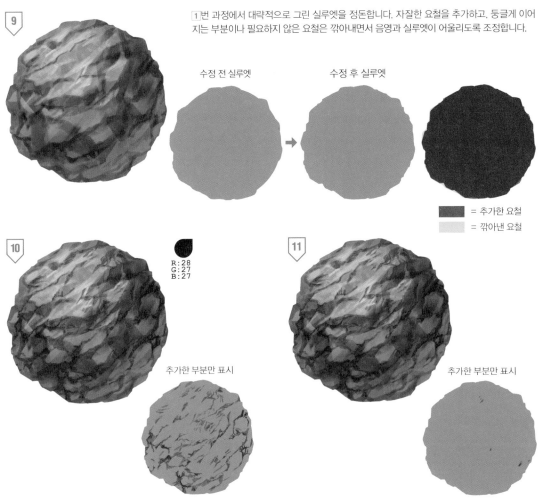

9 1번 과정에서 대략적으로 그린 실루엣을 정돈합니다. 자잘한 요철을 추가하고, 둥글게 이어지는 부분이나 필요하지 않은 요철은 깎아내면서 음영과 실루엣이 어울리도록 조정합니다.

수정 전 실루엣 수정 후 실루엣

= 추가한 요철
= 깎아낸 요철

10

R : 28
G : 27
B : 27

추가한 부분만 표시

더욱 꼼꼼하게 디테일을 더합니다. 표현 방법은 4, 5번 과정과 같고, 표면의 자잘한 요철을 묘사하며 섬세한 균열을 강조합니다. 이번 과정에서도 빛을 직접 받는 밝은 부분과 하이라이트는 피해서 그립니다.

11

추가한 부분만 표시

디테일이 부족한 밝은 부분에 작은 점 형태로 움푹한 요철을 표현하여 포인트를 더합니다.

12

추가한 부분만 표시

전체 균형을 살피면서 조정합니다. 표면의 요철과 음영이 어울리지 않는 부분이나 디테일이 부족한 부분을 가필하여 수정합니다. 가필할 때는 주변의 색을 스포이트로 추출해서 덧칠하듯 형태를 정돈합니다.

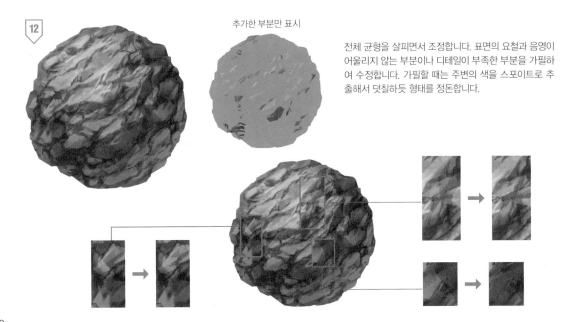

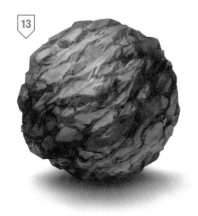

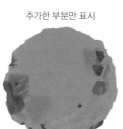

추가한 부분만 표시

마지막으로 지금까지의 디테일 추가 과정 중 부자연스럽게 변형된 부분이 있다면 조정합니다. 세세하게 묘사하다 보면 화면을 좁게 보는 경향이 있습니다. 따라서 마지막 조정 작업에서는 줌 아웃하여 화면을 넓게 보면서 전체 균형을 살핍니다. 예시로 든 바위는 아랫부분이 너무 밝아 보여서 음영을 추가했고, 입체감을 강조하기 위해 좌우 측면에 어두운 색을 더했습니다. 12, 13번의 조정 과정을 반복하고 만족스러운 형태가 되었다면 그림을 마칩니다.

흔한 실수 사례

바위의 전체적인 모양을 고려하지 않고 덩어리 하나하나에 부분적으로 음영을 묘사하면 입체감이 자연스럽지 않습니다. 또한 텍스처 브러시에 의존하여 마치 펠트 원단이나 스펀지처럼 보이는 음영으로 묘사하지 않도록 주의해야 합니다.

입체감이 자연스럽지 못한 사례

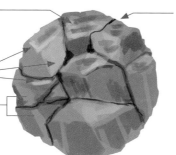

마치 플라스틱과 같은 광택이 있어서 바위 표면의 거친 질감이 느껴지지 않는다.

균열 주변의 밝은 부분을 표현한 색이 단조롭고 변화가 없다.

균열과 환경 차폐(20p)를 지나치게 의식해서 밝은 부분이 어두워 보인다.

표면 요철이 너무 짙고 묘사도 조잡하여 움푹 파인 것처럼 보인다.

스펀지처럼 보이는 사례

표면의 울퉁불퉁한 형태와 음영이 어울리지 않는다.

어레인지

본문에서는 구체를 예로 들어 설명했지만, 실제 바위의 형태는 아주 다양합니다. 강물과 바닷물에 쓸려서 둥글게 마모된 형태가 있는가 하면, 뾰족하게 깎인 형태도 있습니다. 이처럼 바위는 외형과 색을 비롯해 질감까지도 각양각색입니다. 따라서 바위가 위치한 상황과 장소를 상정하고, 이에 어울리는 실제 바위의 자료를 충분히 관찰하고 그려보세요.

비바람에 노출되어 있는 바위의 윗부분은 표면의 요철이 마모되어 매끄럽기 때문에 텍스처 브러시로 자잘한 요철의 질감을 표현한다.

윗부분에 비해 비바람을 맞지 않는 어두운 아랫부분은 표면의 요철이 남아 있으므로 디테일을 꼼꼼하게 추가하여 울퉁불퉁한 형태를 강조한다.

짙은 음영을 추가한다.

바위 전체에 커다란 음영을 그리고, 윗부분에 짙은 음영을 추가한다.

어두운 부분에 꼼꼼하게 디테일을 더한다.

윗부분에 텍스처 브러시로 자잘한 요철의 질감을 표현한다.

이끼 낀 바위

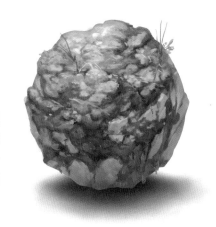

이끼는 수많은 종류가 있지만 외형은 대체로 작은 잎이 오밀조밀하게 모인 형태를 띠고 있고, 표면을 이루는 작은 잎 하나하나가 빛을 확산 시키며 질감에 영향을 미칩니다. 이끼는 습도가 높은 곳에서 잘 자라 기 때문에 주변 환경을 촉촉하게 습기를 머금은 듯한 이미지로 표현하 면 자연스럽게 어우러집니다.

포인트

- ☑ 고유색에 천연물 특유의 얼룩을 묘사한다.
- ☑ 바위의 틈새 또는 빛이 들어 밝은 부분을 많이 묘사한다.
- ☑ 둥근 형태를 의식하며 음영을 묘사한다.

고유색	반사율	비금속 ▌▌▌▌▌▌▌▌▌ 금속
R:154 G:168 B:62	거칠기	매끈함 ▌▌▌▌▌▌▌▌▌ 거침
	투명도	불투명 ▌▌▌▌▌▌▌▌▌ 투명

레이어 구성

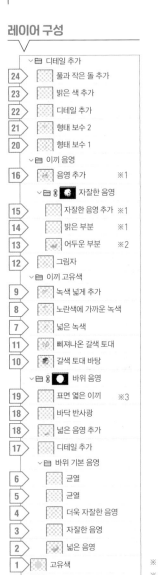

- ∨ ▣ 디테일 추가
 - 24 풀과 작은 돌 추가
 - 23 밝은 색 추가
 - 22 디테일 추가
 - 21 형태 보수 2
 - 20 형태 보수 1
- ∨ ▣ 이끼 음영
 - 16 음영 추가 ※1
 - ∨ ▣ 자잘한 음영
 - 15 자잘한 음영 추가 ※1
 - 14 밝은 부분 ※1
 - 13 어두운 부분 ※2
 - 12 그림자
- ∨ ▣ 이끼 고유색
 - 9 녹색 넓게 추가
 - 8 노란색에 가까운 녹색
 - 7 넓은 녹색
 - 11 삐져나온 갈색 토대
 - 10 갈색 토대 바탕
 - ∨ ▣ 바위 음영
 - 19 표면 엷은 이끼 ※3
 - 18 바닥 반사광
 - 18 넓은 음영 추가
 - 17 디테일 추가
 - ∨ ▣ 바위 기본 음영
 - 6 균열
 - 5 균열
 - 4 더욱 자잘한 음영
 - 3 자잘한 음영
 - 2 넓은 음영
 - 1 고유색
 - 그림자

※ 1 혼합 모드 : 오버레이
※ 2 혼합 모드 : 곱하기
※ 3 혼합 모드 : 소프트 라이트

1

R:202
G:200
B:200

바위 묘사는 기본적으로 128p와 같지 만, 이끼와 대비를 이루도록 고유색은 약간 엷은 색을 선택했습니다. 우선 가 볍게 실루엣을 그립니다.

2

R:146
G:142
B:141

대략적으로 음영을 그립니다. [AE▼ Oil] 브러시를 사용해서 어두운 부분 에 어두운 색을 배치합니다. 울퉁불퉁 한 표면의 형태를 표현하기 위해 불투 명도를 낮춘 커다란 사이즈의 브러시 로 불규칙적인 음영을 대략적으로 그 려주세요.

3

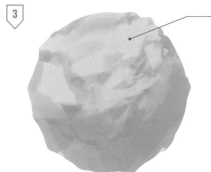

빛을 직접 받는
밝은 부분은 넓게

그다음 음영에 디테일을 더합니다. 2 번 과정에서 대략적으로 그린 음영의 형태를 정돈하듯 주로 삼각형, 사각형, 선형 세 가지를 크고 작은 형태로 조합 하여 밝은 부분을 감싸듯 배치합니다. 빛을 직접 받는 바위 윗부분의 밝은 부 분을 넓게 남겨두면 음영과 대비가 강 조됩니다.

4

③번 과정에서 그린 음영을 바탕으로 디테일을 더합니다. 불투명도를 높인 작은 사이즈의 브러시를 사용하여 음영이 짙은 부분의 형태를 정돈하면서 세부적인 부분까지 꼼꼼하게 묘사합니다.

5

R:79
G:76
B:76

깊숙하게 파인 균열과 틈새를 추가합니다. 음영이 짙은 부분에 점 형태로 움푹하게 들어간 틈새를 묘사합니다. 틈새는 이후 과정에서 이끼에 가려지므로 가볍게 그려도 좋습니다.

6

앞에서 그린 틈새와 틈새를 연결하는 형태로 균열을 추가하고, 바위 표면의 디테일 묘사를 마칩니다. 다음 과정부터 이끼를 추가합니다.

7

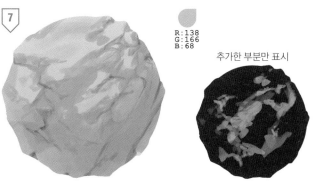

R:138
G:166
B:68

추가한 부분만 표시

이끼의 고유색을 그립니다. 우선 짙은 음영과 움푹한 틈새를 메우는 이미지로 배치합니다. 빛을 직접 받는 틈새 부분은 비바람의 영향이나 동물의 간섭이 덜하기 때문에 이끼가 두껍게 자라는 경향이 있습니다. 이끼의 고유색은 단순한 형태로 채색하지 말고, 겹쳐 칠하면서 얼룩을 남겨 이끼의 두께 변화를 표현하세요.

8

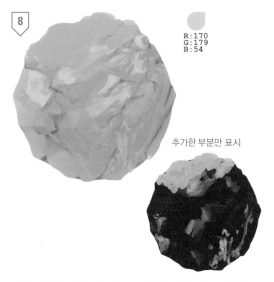

R:170
G:179
B:54

추가한 부분만 표시

⑦번 과정에서 그린 이끼 위에 약간 다른 색의 이끼를 추가합니다. 빛을 직접 받는 바위의 윗부분에는 넓게 추가하고, 아랫부분은 ⑦번 과정에서 그린 이끼가 확장된 형태로 추가합니다. 다만 모든 틈새를 이끼로 메우면 바위의 인상이 약해지므로, 전체 균형을 살피면서 적절하게 추가하세요. 이 과정에서 그린 이끼는 녹색 부분의 바탕 형태가 됩니다.

9

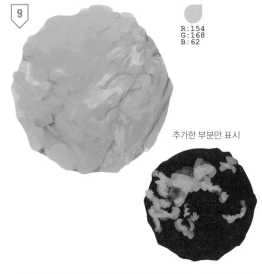

R:154
G:168
B:62

추가한 부분만 표시

이어서 이끼를 추가합니다. ⑦, ⑧번 과정에서 그린 이끼의 틈새를 적당히 메우면서 약간 많다고 느낄 정도로 추가해 주세요. 또한 ⑦, ⑧, ⑨번 과정에서 추가한 이끼는 각각 색상, 채도, 명도를 조금씩 다르게 묘사하면 좀 더 유기적인 색 배합으로 표현할 수 있습니다.

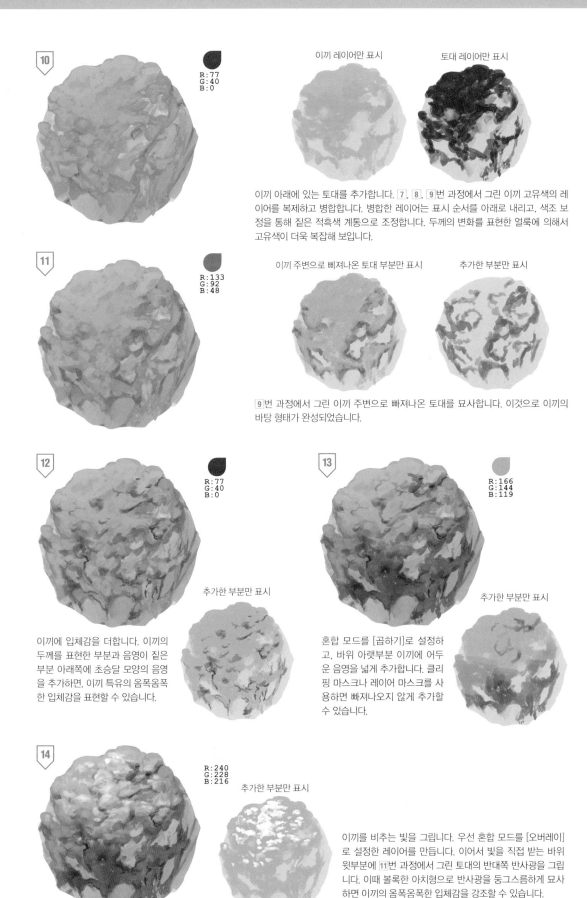

10

R:77
G:40
B:0

이끼 레이어만 표시 　　　토대 레이어만 표시

이끼 아래에 있는 토대를 추가합니다. 7, 8, 9번 과정에서 그린 이끼 고유색의 레이어를 복제하고 병합합니다. 병합한 레이어는 표시 순서를 아래로 내리고, 색조 보정을 통해 짙은 적흑색 계통으로 조정합니다. 두께의 변화를 표현한 얼룩에 의해서 고유색이 더욱 복잡해 보입니다.

11

R:133
G:92
B:48

이끼 주변으로 삐져나온 토대 부분만 표시 　　　추가한 부분만 표시

9번 과정에서 그린 이끼 주변으로 빠져나온 토대를 묘사합니다. 이것으로 이끼의 바탕 형태가 완성되었습니다.

12

R:77
G:40
B:0

추가한 부분만 표시

이끼에 입체감을 더합니다. 이끼의 두께를 표현한 부분과 음영이 짙은 부분 아래쪽에 초승달 모양의 음영을 추가하면, 이끼 특유의 옴폭옴폭한 입체감을 표현할 수 있습니다.

13

R:166
G:144
B:119

추가한 부분만 표시

혼합 모드를 [곱하기]로 설정하고, 바위 아랫부분 이끼에 어두운 음영을 넓게 추가합니다. 클리핑 마스크나 레이어 마스크를 사용하면 빠져나오지 않게 추가할 수 있습니다.

14

R:240
G:228
B:216

추가한 부분만 표시

이끼를 비추는 빛을 그립니다. 우선 혼합 모드를 [오버레이]로 설정한 레이어를 만듭니다. 이어서 빛을 직접 받는 바위 윗부분에 11번 과정에서 그린 토대의 반대쪽 반사광을 그립니다. 이때 볼록한 아치형으로 반사광을 둥그스름하게 묘사하면 이끼의 옴폭옴폭한 입체감을 강조할 수 있습니다.

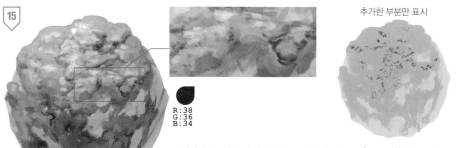

15

추가한 부분만 표시

R:38
G:36
B:34

이끼에 자잘한 요철을 표현합니다. 혼합 모드를 [오버레이]로 설정한 레이어를 만들고, 이끼가 두툼하게 자란 부분에 다수의 점 형태를 추가하여 요철을 표현합니다. 너무 많이 추가했다면 깎아내거나 불투명도를 낮추면서 주변과 어우러지도록 조정합니다.

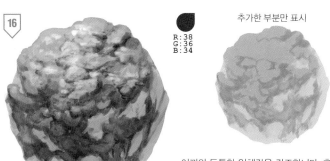

16

R:38
G:36
B:34

추가한 부분만 표시

이끼의 두툼한 입체감을 강조합니다. 혼합 모드를 [오버레이]로 설정한 레이어를 만들고, 이끼 전체에 음영을 묘사합니다. 너무 짙은 부분은 레이어의 불투명도를 조절하며 수정합니다.

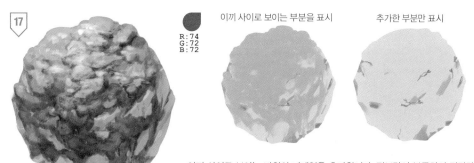

17

R:74
G:72
B:72

이끼 사이로 보이는 부분을 표시

추가한 부분만 표시

이끼 사이로 보이는 바위의 디테일을 추가합니다. 정보량이 부족하여 밋밋하게 보이는 부분에는 균열이나 음영을 더합니다.

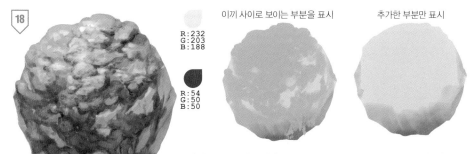

18

R:232
G:203
B:188

R:54
G:50
B:50

이끼 사이로 보이는 부분을 표시

추가한 부분만 표시

바위 아랫부분에 넓게 음영을 추가합니다. 접지면에는 환경 차폐(20p), 아랫부분에는 따뜻한 색감의 색으로 바닥 반사광을 그립니다.

R:191
G:137
B:130

추가한 부분만 표시

※ 추가한 부분을 짙은 색으로 표시

19

바위에 얇팍하게 들러붙은 이끼를 추가합니다. 이끼가 자라지 않아서 표면이 넓게 드러난 부분 틈새에 타원형으로 그려주세요. 혼합 모드를 [소프트 라이트]로 설정하고, 바위 고유색에 얼룩을 더하듯 눈에 띄지 않는 형태로 그립니다. 두툼하게 자란 이끼와는 다르게 입체감은 표현하지 않습니다.

20

추가한 부분만 표시

이번 과정부터 꼼꼼하게 디테일을 더합니다. 이끼 전체의 음영, 형태, 세부적인 부분까지 가필하면서 정돈합니다. 색을 더욱 복잡하게 표현하기 위해서 가필할 때는 주변 색을 스포이트로 추출하고 겹쳐 칠합니다. 우선 바위의 표면이 넓게 드러난 부분의 가장자리에 디테일을 더합니다. 지금까지 작업한 과정을 역순으로 거슬러 올라가며 레이어 별로 조정해도 좋습니다.

21

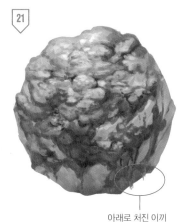

추가한 부분만 표시

아래로 처진 이끼

이어서 바위 윗부분의 음영을 조정하고, 바위 아랫부분에 아래로 처진 이끼를 추가합니다.

22

추가한 부분만 표시

디테일 조정의 마지막 과정으로 자잘한 크기의 잎을 추가합니다. 디테일 조정은 일러스트의 사이즈 또는 작품 내에서의 역할을 고려하여 주목을 끄는 중요한 부분을 중점적으로 작업합니다. 시간과 비용이 허락되는 한 만족할 때까지 조정 작업을 해도 좋지만, 모든 부분을 치밀하게 가필할 필요는 없습니다.

23

R:138
G:166
B:68

디테일을 더하는 작업을 거쳐 형태가 훼손된 넓은 음영을 수정합니다. [표준] 레이어에서 불투명도를 50퍼센트 정도로 낮추고, 밝은 부분을 추가합니다.

추가한 부분만 표시

※ 추가한 부분을 짙은 색으로 표시

24

필요하다면 이끼 틈새에 잡초, 마른 풀, 작은 돌을 추가해도 좋습니다. 만족할 때까지 디테일을 더하면 완성입니다.

추가한 부분만 표시

흔한 실수 사례

텍스처 브러시를 사용하면 효율적으로 이끼를 묘사할 수 있지만, 텍스처 브러시로만 묘사하면 마치 바위에 스프레이 페인트를 뿌린 것처럼 보입니다. 또한, 이끼를 너무 우거지게 표현하여 바위와 일체감이 들지 않는 경우도 많습니다.

텍스처 브러시로만 묘사한 사례

바위 표면에 텍스처 브러시로 녹색을 추가하기만 해서 일체감이 느껴지지 않는다. 그러나 듬성듬성 자란 이끼 또는 작품 내에서 눈에 띄지 않는 부분에 배치할 목적이라면 표현 수단의 하나로 좋은 방법이다.

R:110
G:218
B:0

R:170
G:255
B:0

위에서 사용한 녹색은 채도가 너무 높아서 자연스럽지 않다.

에어브러시와 혼합 모드를 과용한 사례

모든 하이라이트가 동일하게 밝아서 입체감이 느껴지지 않는다.

윤곽선에서 너무 돌출되어 있어 이끼가 아니라 나뭇잎처럼 보인다.

이끼 묘사에 에어브러시를 과용한 탓에 음영이 너무 부드러워졌다.

반투명한 녹색을 복잡하게 표현하기 위해서 [오버레이]를 과용한 결과 녹색의 채도가 너무 높아졌다.

어레인지

이끼와 바위의 색을 바꾸는 것만으로도 주변 환경이나 상황을 전혀 다른 분위기로 연출할 수 있습니다.

어두운 바위와 짙은 녹색으로 그린 이끼

로스트 테크놀로지 세계관에 어울리는 인상

벽돌이나 유적지에 자라난 이끼

고대 유적지에 어울리는 인상

콘크리트

콘크리트는 시멘트 또는 분말 결합재에 물, 모래, 자갈 등을 섞어서 만듭니다. 이때 혼합되는 자갈 크기에 따라 콘크리트의 표면이 매끄러워지기도 하고 거칠거나 여러 색이 뒤섞여 나오기도 합니다. 어떤 자갈을 혼합하든 콘크리트는 대체로 표면이 아주 거친 편입니다. 여기서는 표면이 약간 거칠고 구멍과 흠집이 많은 콘크리트를 참고로 설명하겠습니다.

포인트

- ☑ 표면이 아주 거친 편이므로 하이라이트를 묘사할 때 노이즈에 주의한다.
- ☑ 표면의 요철은 자갈에 의한 것임을 이미지하며 묘사한다.
- ☑ 혼합물에 따른 색과 얼룩 등을 표현하여 정보량을 추가한다.

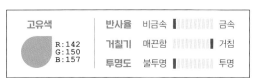

고유색	반사율	비금속	금속
R:142 G:150 B:157	거칠기	매끈함	거침
	투명도	불투명	투명

레이어 구성

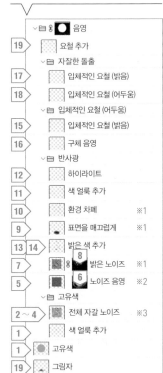

- 음영
- 19 요철 추가
- 자잘한 돌출
 - 17 입체적인 요철 (밝음)
 - 18 입체적인 요철 (어두움)
- 입체적인 요철 (어두움)
 - 15 입체적인 요철 (밝음)
 - 16 구체 음영
- 반사광
 - 12 하이라이트
 - 11 색 얼룩 추가
 - 10 환경 차폐 ※1
 - 9 표면을 매끄럽게 ※1
- 13 14 밝은 색 추가
 - 7 8 밝은 노이즈 ※1
 - 5 6 노이즈 음영 ※2
- 고유색
 - 2~4 전체 자갈 노이즈 ※3
 - 1 색 얼룩 추가
- 1 고유색
- 19 그림자

※1 혼합 모드 : 오버레이
※2 혼합 모드 : 곱하기
※3 혼합 모드 : 소프트 라이트

1

고유색으로 차가운 색을 선택했지만, 따뜻한 색이나 조금 밝은 톤의 색을 사용해도 좋습니다. [AE▼TEXShade] 브러시를 사용해서 명암과 자갈을 혼합하여 생긴 얼룩을 고유색과 잘 어울리도록 추가해 보세요. 본문에서는 복잡한 색감을 표현하기 위해 아래의 세 가지 색을 사용했습니다.

고유색에 추가한 세 가지 색

R:33
G:33
B:33

고유색보다 어두운 색을 텍스처 브러시로 추가한다.

R:125
G:111
B:109

색이 단조로워지지 않도록 갈색 계통의 색을 텍스처 브러시로 추가한다.

R:217
G:217
B:217

고유색보다 밝은색을 텍스처 브러시로 추가하여 얼룩을 표현한다.

CLIP STUDIO PAINT에서는 [필터]→[그리기]→[펄린 노이즈]에서 '크기'를 작게 설정하면 노이즈를 표현할 수 있습니다.

고유색 레이어 위에 신규 레이어를 만듭니다. 우선 고유색을 채우고, 이어서 [필터]→[노이즈]→[노이즈 추가]를 선택하여 구체 전체에 그레이 스케일의 노이즈를 추가합니다. 노이즈의 양은 미리 보기 화면을 참고하면서 적당하게 설정합니다.

※ 이 텍스처는 다운로드 소재로 준비되어 있습니다. 자세한 사항은 191p를 참고해 주세요.

구체에 어울리도록 수치를 조절함

노이즈가 매우 작으므로 300퍼센트 정도로 확대하고, 혼합 모드를 [소프트 라이트]로 설정합니다. 이어서 불투명도를 50퍼센트 정도로 조절합니다.

노이즈를 구체에 어울리는 형태로 변형합니다. 구체 주변을 선택 범위로 지정하고, [필터]→[왜곡]→[구형화]를 선택해서 가운데가 볼록하고 가장자리가 움푹한 형태를 표현합니다. 이것으로 자갈의 바탕 형태가 완성되었습니다.

CLIP STUDIO PAINT에서는 [필터]→[변형]→[곡면 투영]으로 같은 결과를 얻을 수 있습니다.

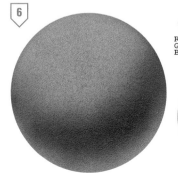

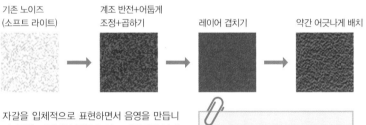

기존 노이즈
(소프트 라이트)

계조 반전+어둡게
조정+곱하기

레이어 겹치기

약간 어긋나게 배치

자갈을 입체적으로 표현하면서 음영을 만듭니다. 4번 과정에서 만든 노이즈 레이어를 복제하고, [이미지]→[조정]→[반전]으로 색을 반전시킵니다. 이 레이어는 기존의 노이즈와 몇 픽셀 어긋나게 배치합니다. 이것으로 자갈의 입체감 표현을 마칩니다.

CLIP STUDIO PAINT에서는 [편집] → [색조 보정] → [계조 반전]으로 같은 결과를 얻을 수 있습니다.

R : 222
G : 213
B : 213

5번 과정에서 만든 어두운 노이즈 레이어에 레이어 마스크를 만들고, 음영이 되는 부분만 남기듯 그립니다. 이어서 바닥의 반사광이 비치는 아랫부분도 깎아냅니다.

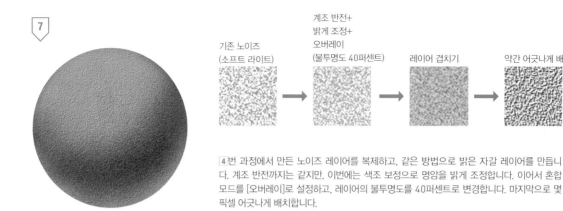

7

기존 노이즈 | 계조 반전+
밝게 조정+
오버레이 | 레이어 겹치기 | 약간 어긋나게 배치
(소프트 라이트) | (불투명도 40퍼센트) | |

4번 과정에서 만든 노이즈 레이어를 복제하고, 같은 방법으로 밝은 자갈 레이어를 만듭니다. 계조 반전까지는 같지만, 이번에는 색조 보정으로 명암을 밝게 조정합니다. 이어서 혼합 모드를 [오버레이]로 설정하고, 레이어의 불투명도를 40퍼센트로 변경합니다. 마지막으로 몇 픽셀 어긋나게 배치합니다.

8

추가한 부분만 표시

어두운 노이즈와 마찬가지로 밝은 노이즈 레이어에도 레이어 마스크를 만들고, 빛을 직접 받는 윗부분만 남깁니다. 빛을 직접 받는 윗부분의 노이즈 요철을 부분적으로 없애면 자갈의 얼룩을 표현할 수 있습니다. 왼쪽 그림에서는 이해를 돕기 위해 짙은 색으로 나타냈지만, 실제로는 전체적으로 어우러지도록 불투명도를 상당히 낮게 설정합니다.

※ 추가한 부분을 짙은 색으로 표시

9

R : 34
G : 36
B : 36

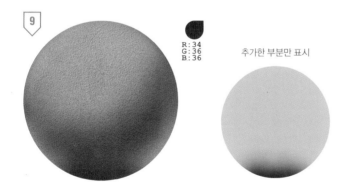

추가한 부분만 표시

아랫부분에 환경 차폐(20p)를 추가합니다. 혼합 모드를 [오버레이]로 설정하고, 짙은 음영을 추가해 주세요. 너무 짙어 보이면 불투명도나 크기를 적절하게 조정합니다.

10

R : 105
G : 61
B : 25

추가한 부분만 표시

따뜻한 색을 사용해서 전체적으로 얼룩을 추가합니다. 혼합 모드를 [오버레이]로 설정한 레이어를 만들고, 노이즈의 요철이 깨지지 않을 정도로 명암의 경계 주변에 추가합니다. 얼룩이 너무 짙어 보이면 불투명도나 크기를 적절하게 조정하세요.

※ 추가한 부분을 짙은 색으로 표시

11

추가한 부분만 표시

하이라이트를 추가합니다. 우선 [AE▼TEXShade] 브러시의 불투명도를 낮추고, 에어브러시로 그리듯 부드럽고 넓은 하이라이트를 그립니다. 이어서 [AE▼Oil_Rgh] 브러시를 사용하여 빛이 퍼진 형태를 불규칙하고 거칠게 그려주세요. 다만 너무 짙어 보이면 지우개 등을 사용해서 주변과 어우러지도록 조정합니다.

12

추가한 부분만 표시

R:126 R:224
G:120 G:180
B:121 B:180

바닥 반사광을 추가합니다. [AE▼Oil_Rgh] 브러시를 사용해서 구름 모양을 그리듯 그려주세요. 고유색으로 차가운 색을 사용했기 때문에 악센트를 더하기 위해 반사광은 따뜻한 색으로 그립니다. 이것으로 기본적인 음영 묘사를 마칩니다.

※ 추가한 부분을 짙은 색으로 표시

13

추가한 부분만 표시 ── 돌아 나가는 부분은 굽은 형태로 묘사한다.

지금부터는 여러 디테일을 더해 콘크리트 특유의 질감을 강조합니다. 취향이나 작업 상황에 따라 표현의 정도를 조절해도 좋습니다. 우선 밝은 부분에 얼룩을 추가합니다. 스포이트로 중간색을 추출하고, [AE▼Oil] 브러시로 중간색 부분의 노이즈를 덮어씌우듯 얼룩을 그립니다. 구체의 형태와 어울리도록 위치에 따라 얼룩의 크기나 형태를 조절하면서 그려주세요.

정면에 가까운 부분은 곧은 형태이며 커다란 얼룩으로 묘사한다.

14

추가한 부분만 표시

같은 방법으로 어두운 부분에도 얼룩을 추가합니다. 다른 브러시를 사용해도 좋지만, 얼룩을 너무 많이 추가하면 노이즈의 인상이 약해지므로 전체 균형을 살피면서 더하거나 깎아냅니다.

15

추가한 부분만 표시

자잘한 구멍을 추가합니다. 어두운 색을 사용해서 크고 작은 점 형태로 구멍을 그려주세요. 원형 외에도 타원형, 작은 삼각형의 형태로 불규칙하게 배치합니다.

16

추가한 부분만 표시

빛이 비치는 방향을 고려하면서 구멍 중 특히 커다란 구멍 가장자리에 하이라이트를 추가합니다. 하이라이트는 모든 구멍에 그리지 않고, 빛을 직접 받는 윗부분에 위치한 일부 구멍에만 그려도 좋습니다. 예시에서는 구멍 아랫부분에 밝은 색으로 하이라이트를 그렸습니다. 미미한 차이지만, 입체감을 더할 수 있는 방법입니다.

17

추가한 부분만 표시

※ 추가한 부분을 빨간색으로 표시

미세한 돌기를 추가합니다. 밝은 색을 사용해서 작은 점 형태로 그리는데, 구체 전체가 아니라 빛을 직접 받는 밝은 부분 위주로 배치합니다. 이 또한 15번 과정과 마찬가지로 위치와 형태를 불규칙하게 합니다.

18

추가한 부분을 확대해서 표시

17번 과정에서 그린 미세한 돌기 레이어를 복제하고, 레이어 표시 순서를 아래로 내립니다. 이어서 어두운 색으로 채색하거나 색조를 보정하고, 몇 픽셀 어긋나게 배치하면 입체감이 더해집니다.

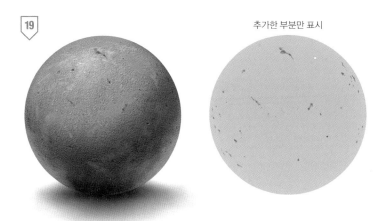

추가한 부분만 표시

15~18번 과정과 같은 방법으로 표면에 요철을 추가하고 가필을 더합니다. 요철이 많을수록 사실성이 높아지지만, 거친 흠집의 인상이 강하게 남습니다. 반면 요철이 적을수록 고르고 깔끔하게 보이지만, 밋밋한 인상이 됩니다. 균형을 살피면서 디테일을 더한 다음 마지막으로 바닥 그림자를 표현하면 완성입니다.

흔한 실수 사례

구체의 둥근 형태를 고려하지 않고, 노이즈를 평면적으로 붙이면 입체감이 느껴지지 않습니다. 다만, 작품 내에서 눈에 띄지 않는 부분에 배치하거나, 작화 비용을 줄이기 위한 경우라면 괜찮은 방법일 수 있습니다. 또한, 콘크리트 특유의 질감을 표현하기 위해 표면의 균열이나 요철의 텍스처를 과용하면 부자연스러워지므로 주의해야 합니다.

단순한 그래픽처럼 되어버린 사례

콘크리트 표면의 광택이 너무 강한 탓에 플라스틱이나 연마된 돌처럼 보인다.

노이즈 텍스처를 평면적으로 사용하여 입체감이 느껴지지 않는다.

균열과 요철이 자연스럽지 못한 사례

마치 치즈 구멍처럼 자연스럽지 못한 형태로 묘사되었다(만약, 탄환자국을 표현하고자 한다면 오히려 자연스러운 표현이 될 수 있다).

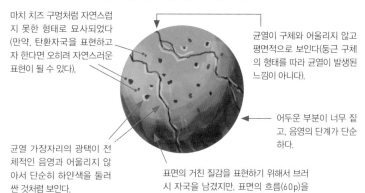

균열이 구체와 어울리지 않고 평면적으로 보인다(둥근 구체의 형태를 따라 균열이 발생된 느낌이 아니다).

어두운 부분이 너무 짙고, 음영의 단계가 단순하다.

균열 가장자리의 광택이 전체적인 음영과 어울리지 않아서 단순히 하얀색을 둘러싼 것처럼 보인다.

표면의 거친 질감을 표현하기 위해서 브러시 자국을 남겼지만, 표면의 흐름(60p)을 고려하지 않았다.

어레인지

균열을 비롯해 큼지막한 흠집, 틈새, 페인트 자국 등 다양한 디테일을 추가해도 좋습니다. 작품에 어울리는 디테일을 더해보고, 결과물에 납득하면 완성입니다. 아스팔트 포장은 콘크리트와 비슷하지만, 좀 더 어둡고 균열이 쉽게 발생합니다. 아스팔트 포장된 도로와 콘크리트 벽을 동시에 그린다면, 두 물체의 질감 차이를 의식하면서 그려보세요.

균열 추가

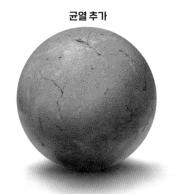

틈새 추가

푹신푹신한 털

습관적으로 손이 가는 부드러운 촉감과 따뜻함, 고급스러운 기품이 있는 푹신푹신한 털은 많은 사람들의 사랑을 받는 소재 중 하나입니다. 동물의 털인 천연 모피와 가공된 페이크 퍼는 밀도, 경도, 굵기, 질감에 따라 서로 차이가 있습니다. 여기서는 토끼털을 참고로 표현법을 알아보겠습니다.

포인트

- ☑ 털을 너무 꼼꼼하게 선으로 묘사하지 않도록 주의한다.
- ☑ 털이 겹치면서 발생하는 음영을 의식적으로 묘사한다.
- ☑ 눈에 띄는 부분의 털은 다른 부분과 구분하여 돋보이게 표현한다.

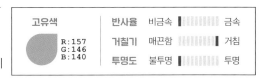

고유색	반사율	비금속 ▌▌▌▌▌▌▌▌ 금속
R:157 G:146 B:140	거칠기	매끈함 ▌▌▌▌▌▌▌▌ 거침
	투명도	불투명 ▌▌▌▌▌▌▌▌ 투명

레이어 구성

- 14 하이라이트 주변 디테일 더하기
- 14 털끝에 빛을 받는 털
- 11 하이라이트 털
- 7 / 8 털의 디테일 추가
- 5 / 6 밝은 부분 털
- 13 자잘한 털 다발 음영
- 10 털 다발 음영
- 4 안쪽 털
- 3 / 12 실루엣 털
- 9 더욱 어두운 음영
- 2 어두운 음영
- 1 고유색
- 그림자

1

부드러운 브러시를 사용해서 윤곽이 흐릿한 원을 그립니다. 고유색은 완성된 이미지보다 한 단계 밝은 색을 선택합니다.

2

R:97 G:69 B:54

벨벳의 예비지식(93p) '기모의 음영 묘사'를 참고하여, 빛을 직접 받는 하이라이트 부분에 가장 짙은 음영을 그립니다.

3

R:166 G:156 B:156

실루엣의 바탕을 이루는 털을 그립니다. [AE▼Oil] 브러시와 지우개를 사용해서 2번 과정에서 그린 음영과 약간 겹치는 느낌으로 그려주세요.

4

R:166 G:155 B:154

앞선 과정과 같은 방법으로 안쪽에도 털 다발을 추가합니다. 가벼운 필압과 낮은 불투명도로 설정하고, 짙고 가느다란 형태가 되지 않도록 주의하며 그려주세요.

5 중심을 정하고, 중심에서 바깥쪽을
향해 브러시를 움직인다.

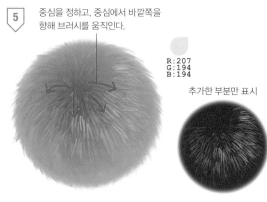

R:207
G:194
B:194

추가한 부분만 표시

여러 가닥의 털이 겹치는 부분을 묘사할 때는 주로
아래의 네 가지 형태를 균형 좋게 조합하여 그립니
다. 털은 두 가닥 이상 겹치도록 그려도 좋습니다.

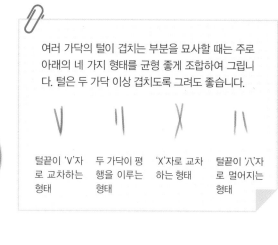

털끝이 'V'자
로 교차하는
형태

두 가닥이 평
행을 이루는
형태

'X'자로 교차
하는 형태

털끝이 '八'자
로 멀어지는
형태

빛을 직접 받는 부분에 가장 눈에 띄는 털을 그립니다. 브러시 사이
즈는 얇게 설정하고, 중심에서 바깥쪽을 향해 경쾌한 붓놀림으로 선
을 추가합니다.

6

수정한 부분을
빨간색으로 표시

털의 뿌리 부분에는 빛이 닿지 않기 때문에, 5 번 과정에서 그린
털의 뿌리 부분을 지우개 또는 레이어 마스크로 옅게 수정합니
다. 눈에 띄는 털의 뿌리 부분만 대략적으로 수정해도 좋습니다.

7

추가한 부분만 표시

더욱 가느다란 털을 추가합니다. 앞서 사용한 것보다 한 사이즈 얇은
[AE▼Oil_Rgh] 브러시를 사용하여 하이라이트 부분을 중심으로 그
려주세요.

8

수정한 부분을
빨간색으로 표시

7 번 과정에서 추가한 가느다란 털도 6 번 과정과 마찬가지로
뿌리 부분을 옅게 수정합니다.

9

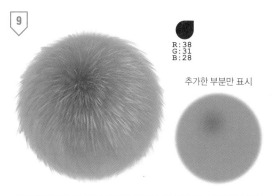

R:38
G:31
B:28

추가한 부분만 표시

하이라이트 부분에 더욱 어두운 음영을 추가합니다. 너무 짙어 보이
면 불투명도를 조절합니다.

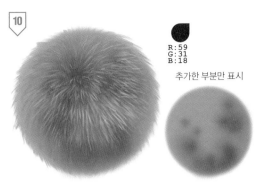

10

R:59
G:31
B:18

추가한 부분만 표시

털이 촘촘하게 모인 어두운 부분과 구체 아랫부분에 짙은 음영을 추가합니다. 너무 어두워지지 않도록 전체 균형을 살피며 그려주세요.

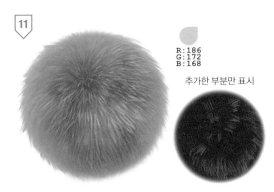

11

R:186
G:172
B:168

추가한 부분만 표시

⑨, ⑩번 과정에서 음영을 묘사한 부분에 털을 추가합니다. 이것은 밝은 부분의 털을 돋보이게 하기 위한 것으로 눈에 띄지 않게 불투명도를 낮춰서 음영과 어우러지도록 묘사합니다. 만약 뿌리 부분이 짙어서 음영과 어우러지지 않는다면 뿌리 부분을 지웁니다.

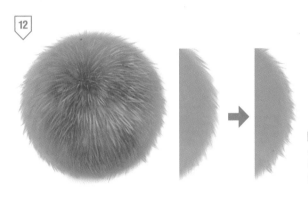

12

③번 과정에서 그린 실루엣을 정돈합니다. [AE▼Oil_Rgh] 브러시를 사용하여 가장자리 부분에 거칠게 묘사한 털끝을 가늘게 정리합니다. 누워 있는 털은 'V'자 모양으로 교차하는 형태로 수정하거나, 가느다란 털을 추가하여 자연스럽게 표현해 주세요.

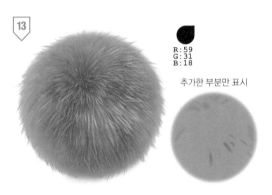

13

R:59
G:31
B:18

추가한 부분만 표시

털이 촘촘하게 모인 어두운 부분에 짙은 음영을 추가합니다. 불투명도를 아주 낮게 설정한 [AirBrush_WP] 브러시를 사용하여 필요한 부분에만 굵은 선형으로 그려주세요. 털 다발을 추가하는 것이 아니라, 짙은 색감을 더하는 정도로 묘사합니다.

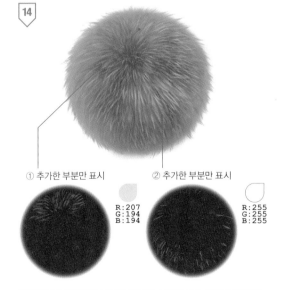

14

① 추가한 부분만 표시

R:207
G:194
B:194

② 추가한 부분만 표시

R:255
G:255
B:255

마지막으로 디테일이 부족한 부분을 보완합니다. 이번 과정에서는 ① 빛을 직접 받아서 밝은 부분에 가느다란 털 다발, ② 하이라이트 주변의 어두운 부분에 엷은 털 다발을 추가했습니다. 털 다발을 너무 많이 추가하면 건조하고 부수수한 질감이 되어버리고, 너무 적으면 드문드문한 인상이 되기 때문에 전체 균형을 살피면서 추가해 주세요. 디테일을 더하고 만족스러운 형태가 되었다면 완성입니다.

흔한 실수 사례

푹신푹신한 털 뭉치도 털의 방향이나 음영을 잘못 묘사하면 위화감이 듭니다. 아래 두 그림은 초보자가 흔히 저지르는 실수 사례입니다. 각각의 실수 포인트를 살펴보겠습니다.

털의 형태와 방향이 자연스럽지 못한 사례

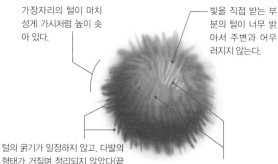

가장자리의 털이 마치 성게 가시처럼 높이 솟아 있다.

빛을 직접 받는 부분의 털이 너무 밝아서 주변과 어우러지지 않는다.

털의 굵기가 일정하지 않고. 다발의 형태가 거칠며 정리되지 않았다(끝부분이 거칠고 부수수한 질감인 털도 있으므로 구분해서 표현한다).

털의 방향이 누워 있거나 서 있는 등 일정하게 정리되어 있지 않고 엉켜 있어서 부자연스럽다.

음영을 극단적으로 묘사한 사례

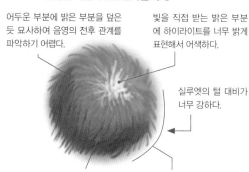

어두운 부분에 밝은 부분을 덮은 듯 묘사하여 음영의 전후 관계를 파악하기 어렵다.

빛을 직접 받는 밝은 부분에 하이라이트를 너무 밝게 표현해서 어색하다.

실루엣의 털 대비가 너무 강하다.

뿌리 부분의 음영을 무시하고 털끝을 어두운 색으로 묘사하여 어색해 보인다.

바탕 형태의 윤곽은 흐릿한데, 털이 너무 굵고 길어서 부자연스럽다.

어레인지

많은 사람들이 좋아하는 동물 귀 캐릭터는 동물의 종류에 따라 귀의 형태나 털의 길이, 흐름에 차이가 있습니다. 실존 동물을 모티프로 삼았다면 참고 자료를 충분히 살펴보고 그려보세요. 예시는 필자의 반려견을 참고하여 동물귀 캐릭터로 어레인지했습니다. 동일한 러프 스케치를 바탕으로 세 가지 유형의 특성을 살펴보겠습니다.

선화가 없는 유형

귀 안쪽의 피부가 엷고 반투명하므로 음영 부분까지 빛의 영향을 받아서 SSS(40p)가 나타난다.

캐릭터의 러프 스케치

털의 질감을 고려하여 묘사하되 털만 현실적으로 표현하지 않도록 주의한다. 캐릭터와 어우러지도록 털의 형태와 음영을 데포르메해서 표현한다.

선화가 있는 유형

털까지 선화로 묘사할 때는 윤곽선이 단순한 형태가 되지 않도록 주의한다. 털의 방향을 불규칙적으로 배치하거나 선을 군데군데 끊어서 묘사하면 복슬복슬한 인상이 된다.

복합적인 유형

귀의 윤곽선을 선화로 두르지 않고, 삐죽삐죽하게 솟은 털을 묘사해도 좋다. 윤곽선을 선화로 두른 유형보다 털이 길어 보인다.

Point ── **털을 간단하게 묘사하는 법**

멀리 있는 배경에 배치하거나 단순한 형태로 데포르메해서 표현하는 등 눈에 띄지 않는 털은 브러시로 간단하게 묘사하세요. 오른쪽 그림의 말갈기는 [AE▼_HardTouch]와 [AE▼_ExpOil] 브러시를 사용해서 그렸습니다. 파란색으로 밝은 부분을 뚜렷하게 묘사하여 대비를 높이면 더욱 많은 정보량을 표현할 수 있습니다.

하이라이트의 정보량을 더하기 위해서 [AE▼_ExpOil] 브러시로 묘사한다.

모든 털끝이 같은 형태라면 자연스럽지 않기 때문에 [AE▼Oil] 브러시로 깎아내면서 불규칙적인 인상을 표현한다.

147

물

물은 유리구슬과 달리 항상 움직이는 물결이 수면(표면)에 존재합니다. 이 물결의 움직임에 따라 수면과 수중에서 굴절된 빛이 복잡하게 반사되며, 이로 인해 독특하고 아름다운 질감이 나타납니다. 또한 물은 수영장, 바다, 강, 늪, 음료수 등 위치하고 있는 장소를 비롯해 수면에 떠 있는 부유물이나 성분에 따라 색과 투명도에 차이가 있습니다. 여기서는 약간 탁한 바닷물을 참고로 설명하겠습니다.

포인트

- ☑ 명암과 채도의 복잡한 대비를 의식하며 표현한다.
- ☑ 물결은 만족스러운 형태가 될 때까지 묘사한다.
- ☑ 빛과 배경색의 투과를 의식하며 묘사한다.

고유색	반사율	비금속 ▮▯▯▯▯▯▯▯▯▯ 금속
R:177 G:201 B:200	거칠기	매끈함 ▮▯▯▯▯▯▯▯▯▯ 거침
	투명도	불투명 ▯▯▯▯▯▯▮▯▯ 투명

레이어 구성

- 음영
- 16 반짝임 효과 ※1
- 15 미세한 하이라이트 추가
- 3 12 하이라이트
- 10 측면 바닥 반사광
- 9 아랫부분 빛의 투과
- 8 가장자리 돌아 나가는 어두운 색 추가 02
- 7 14 밝은 반사 02
- 4 5 13 색 추가
- 4 5 13 밝은 반사 01
- 6 어두운 색 추가
- 음영
- 11 채도가 낮은 색으로 조정
- 2 하이라이트 투과 바탕 형태 ※2
- 2 측면 넓은 음영 ※2
- 2 넓은 음영 ※2
- 1 고유색

※ 1 혼합 모드 : 하드 라이트
※ 2 혼합 모드 : 색상 번

1

물결을 표현하기 위해 실루엣은 요철이 더해진 형태로 그립니다. 고유색은 약간 탁한 바닷물을 상정하여 에메랄드그린 계통의 색을 선택했습니다. 고유색은 여러분이 표현하고 싶은 투명도에 맞춰서 다른 색을 사용해도 좋습니다.

2

레이어의 혼합 모드를 [색상 번]으로 설정하고, 세 단계의 음영을 추가합니다.

①:넓은 음영을 그립니다.
②:①번 음영의 측면에 배치하여 더욱 복잡한 색감을 표현합니다.
③:윗부분 하이라이트에서 투과된 빛으로 수중을 지나며 물의 색으로 나타난 빛을 표현합니다.

형태는 대략적으로 묘사해도 좋습니다. 이후 여러 과정을 거치며 기본적인 요소를 추가한 다음에 본격적으로 조정합니다.

R:90 G:107 B:107

①:넓은 음영을 그립니다.

R:67 G:77 B:77

②:①번 음영 측면에 배치하여 더욱 복잡한 색감을 표현합니다.

R:204 G:207 B:207

③:윗부분 하이라이트에서 투과된 빛으로 수중을 지나며 물의 색으로 나타난 빛을 표현합니다.

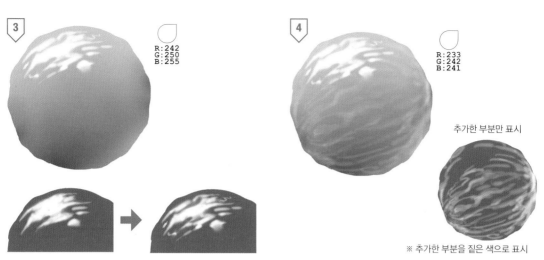

R:242
G:250
B:255

R:233
G:242
B:241

추가한 부분만 표시

※ 추가한 부분을 짙은 색으로 표시

우선 형태를 간략하게 묘사한 후 지우개 등으로 깎아내면서 정돈합니다. 하이라이트를 그릴 때는 [AirBrush_WP] 브러시를 사용하여 큰 하이라이트를 그립니다.

중간 밝기의 물결을 그립니다. 아래 예비지식을 참고하여 구체 전체에 대략적으로 물결을 그려주세요.

예비지식 **물결 그리기**

수면 표현에서 가장 중요한 물결의 특징을 묘사하는 방법을 살펴보겠습니다.

밝은 부분과 어두운 부분을 교차시키며 물결을 묘사한다. 지나치게 표현하면 복잡해 보이므로 적당히 배치해야 한다.

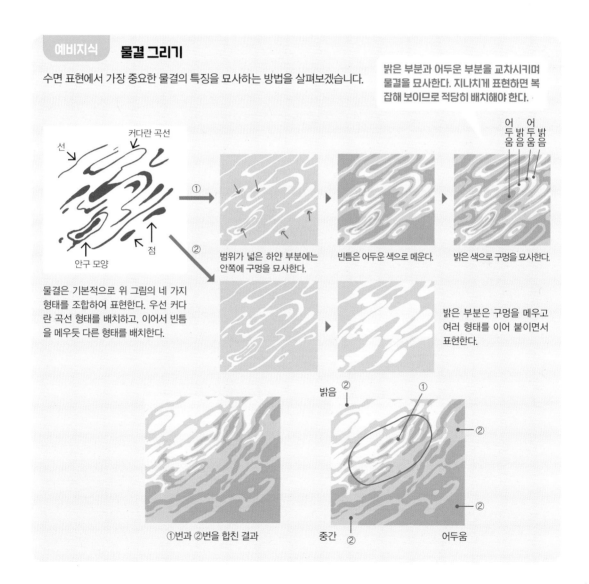

선
커다란 곡선
안구 모양
점

어두움 밝음 어두움 밝음

① 범위가 넓은 하얀 부분에는 안쪽에 구멍을 묘사한다.

빈틈은 어두운 색으로 메운다.

밝은 색으로 구멍을 묘사한다.

물결은 기본적으로 위 그림의 네 가지 형태를 조합하여 표현한다. 우선 커다란 곡선 형태를 배치하고, 이어서 빈틈을 메우듯 다른 형태를 배치한다.

②

밝은 부분은 구멍을 메우고 여러 형태를 이어 붙이면서 표현한다.

밝음 ②
①
②
②
②

①번과 ②번을 합친 결과

중간 ②
어두움

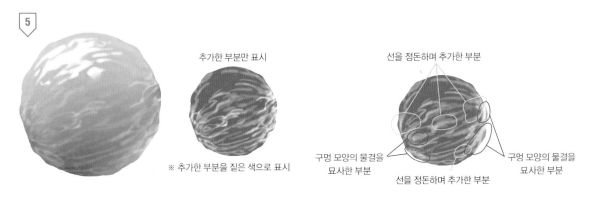

5

추가한 부분만 표시

※ 추가한 부분을 짙은 색으로 표시

선을 정돈하며 추가한 부분

구멍 모양의 물결을 묘사한 부분

구멍 모양의 물결을 묘사한 부분

선을 정돈하며 추가한 부분

4번 과정에서 그린 물결 중에서 범위가 넓은 부분에 구멍 모양의 물결을 묘사하고, 눈에 띄는 선은 가느다란 형태로 정돈합니다. 기본적인 요소 그리기를 마치면 본격적으로 세부적인 형태를 조정합니다.

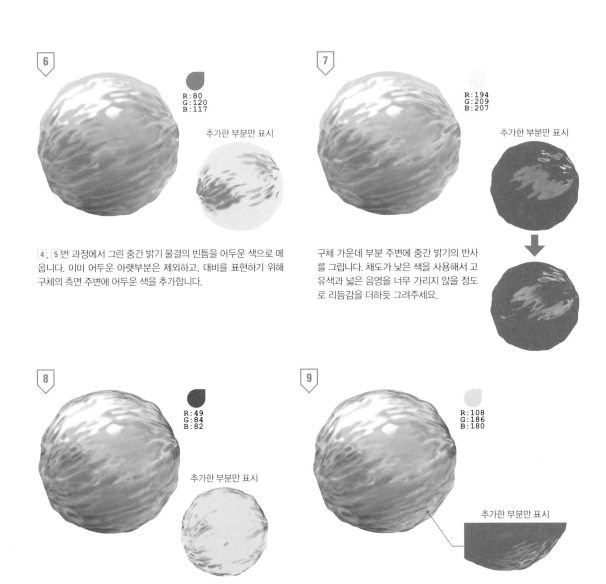

6

R:80
G:120
B:117

추가한 부분만 표시

4, 5번 과정에서 그린 중간 밝기 물결의 빈틈을 어두운 색으로 메웁니다. 이미 어두운 아랫부분은 제외하고, 대비를 표현하기 위해 구체의 측면 주변에 어두운 색을 추가합니다.

7

R:194
G:209
B:207

추가한 부분만 표시

구체 가운데 부분 주변에 중간 밝기의 반사를 그립니다. 채도가 낮은 색을 사용해서 고유색과 넓은 음영을 너무 가리지 않을 정도로 리듬감을 더하듯 그려주세요.

8

R:49
G:84
B:82

추가한 부분만 표시

구체의 윤곽에 가느다란 형태로 어두운 색을 추가합니다. 가장자리 아슬아슬한 부분에 가느다란 선형으로 강한 대비를 표현하듯 추가해 주세요.

9

R:108
G:186
B:180

추가한 부분만 표시

아랫부분에 빛을 추가합니다. 하이라이트에서 투과된 빛이 물속을 지나면서 물의 색으로 착색되어 반대쪽에 나타난 빛입니다. 특별한 표현이기에 산뜻한 색을 선택하고, 표현 범위도 너무 넓지 않게 추가합니다.

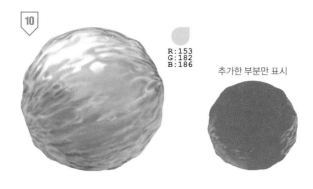

R:153
G:182
B:186

추가한 부분만 표시

측면에 밝은 반사를 추가합니다. ⑧번 과정에서 그린 어두운 색을 감싸듯 가느다란 형태로 그려주세요.

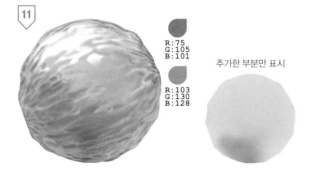

R:75
G:105
B:101

R:103
G:130
B:128

추가한 부분만 표시

기본적인 요소 그리기를 마쳤습니다. 이제부터는 지금까지 그린 요소를 세부적으로 조정합니다. 하나의 요소를 두드러지게 수정하기보다 전체 균형을 살피면서 모든 요소를 균형 있게 정돈합니다. 우선, 더욱 복잡한 색감을 표현하기 위해 ②번 과정에서 그린 넓은 음영 위에 혼합 모드를 [표준]으로 설정한 레이어를 만들고, 채도가 낮은 색을 추가합니다. 모든 레이어를 표시한 상태에서 채도의 대비가 높아지도록 그려주세요.

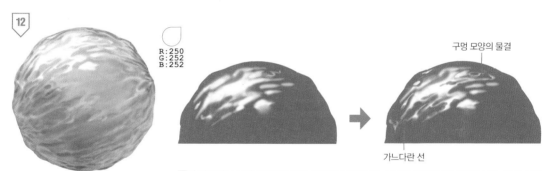

R:250
G:252
B:252

구멍 모양의 물결

가느다란 선

④번 과정에서 그린 하이라이트에 디테일을 더합니다. 물결의 형태를 정돈하면서 가느다란 선을 추가합니다.

추가한 부분만 표시

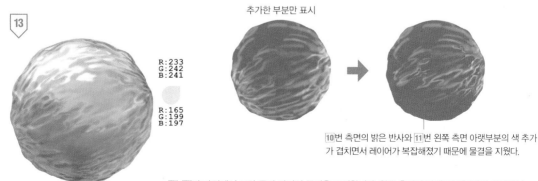

R:233
G:242
B:241

R:165
G:199
B:197

⑩번 측면의 밝은 반사와 ⑪번 왼쪽 측면 아랫부분의 색 추가가 겹치면서 레이어가 복잡해졌기 때문에 물결을 지웠다.

④, ⑤번 과정에서 그린 중간 밝기의 물결을 조정합니다. 왼쪽 측면의 아랫부분은 ⑪번 과정에서 채도가 낮은 색을 추가하면서 대비가 높아져 지우개나 클리핑 마스크를 사용하여 깎아냈습니다.

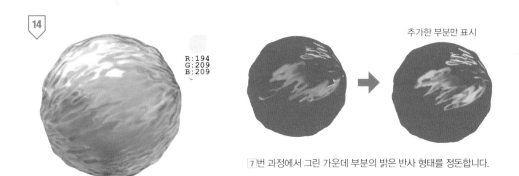

14

R:194
G:209
B:209

추가한 부분만 표시

7번 과정에서 그린 가운데 부분의 밝은 반사 형태를 정돈합니다.

15

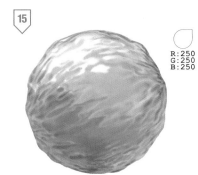

R:250
G:250
B:250

물결의 형태를 정돈하고, 만족스러운 상태가 되었다면 마지막으로 디테일을 더합니다. 큰 하이라이트 주변에 좁쌀 모양의 작은 하이라이트를 추가합니다. 주변의 형태와 어울리도록 적당하게 추가해 주세요. 필요하지 않다면 추가하지 않아도 좋습니다.

16

추가한 부분만 표시

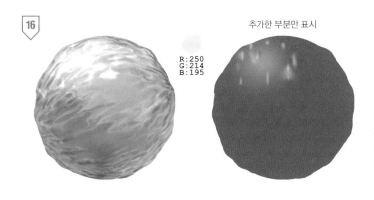

R:250
G:214
B:195

하이라이트에 반짝이는 빛 효과를 추가합니다. 혼합 모드를 [하드 라이트]로 설정한 레이어를 만들고, 따뜻한 색을 사용해서 다양한 형태로 떨어지는 빛 효과를 추가하면 완성입니다.

흔한 실수 사례

주변 환경에 따라 차이가 있지만 광택을 강조하기 위해서 하이라이트를 지나치게 크고 밝게 묘사하면 오히려 거친 인상이 됩니다. 물의 투명감이나 부드러운 질감이 사라져 젤리와 같은 인상이 되기도 하는데, 전체적으로 채도가 높으면 컬러 메탈이나 착색된 젤처럼 보이는 경우도 있습니다. 또한, 부드러운 인상을 지나치게 의식해서 에어브러시로 묘사하거나 [오버레이] 또는 [색상 닷지]를 지나치게 사용하면, 명암과 채도를 조절하기 어려워 음영이 어슴푸레한 형태를 띠기 쉽습니다.

젤리나 젤처럼 되어버린 사례

부드러운 효과를 지나치게 사용한 사례

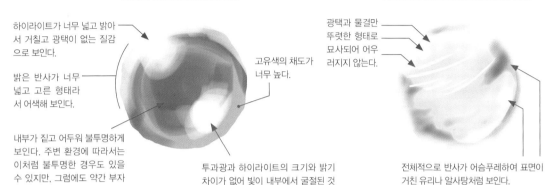

하이라이트가 너무 넓고 밝아서 거칠고 광택이 없는 질감으로 보인다.

밝은 반사가 너무 넓고 고른 형태라서 어색해 보인다.

내부가 짙고 어두워 불투명하게 보인다. 주변 환경에 따라서는 이처럼 불투명한 경우도 있을 수 있지만, 그럼에도 약간 부자연스럽다.

고유색의 채도가 너무 높다.

투과광과 하이라이트의 크기와 밝기 차이가 없어 빛이 내부에서 굴절된 것처럼 보이지 않는다.

광택과 물결만 뚜렷한 형태로 묘사되어 어우러지지 않는다.

전체적으로 반사가 어슴푸레하여 표면이 거친 유리나 알사탕처럼 보인다.

어레인지

일괄적인 물이라고 하더라도 컵에 담긴 물과 바닷물, 호수의 민물은 분명한 차이가 있습니다. 또한, 바닷물도 장소에 따라 다른 색을 띱니다. 여러분이 표현하고 싶은 이미지에 어울리는 색을 찾아 어레인지해서 표현해 보세요. 아래에 몇 가지 예시를 소개하겠습니다.

물결을 밝고 낮은 대비로 묘사하면, 탁하지 않고 투명한 물이 된다.

배경색이 밝고 물결이 어두운 경우에는 탁한 인상이 들지만, 전체적으로 어둡게 묘사하면 투명감이 살아난다. 깊은 바다나 물밑의 바닥이 어두운 경우에는 바닥의 색까지 고려하여 명암을 표현해야 한다.

하이라이트와 투과광의 밝기나 범위를 바꾸면 색다른 분위기로 연출할 수 있다.

고유색을 배경이 비쳐 보이듯 투명하게 표현한 다음 가운데 부분에 음영을 묘사하지 않고, 아랫부분의 넓은 음영을 없애면 색다른 분위기의 투명감을 표현할 수 있다.

고유색과 물결을 오렌지 계통의 색으로 채색하면 석양이 지는 무렵의 느낌을 연출할 수 있다.

깨끗한 강물이나 음료수처럼 수중에 불순물이 적은 물은 색이 없고 투명하지만, 주변 환경과 빛에 의한 영향을 받는다. 따라서 컵 안의 물을 그릴 때도 빛의 굴절과 반사를 의식해야 한다.

물방울

물방울은 아주 일상적인 존재이며 비, 눈물, 아침 이슬, 땀 등 그림 속에서 다양한 상황을 좀 더 생동감 있게 연출할 수 있는 질감 중 하나입니다. 투명도가 높아서 주변 환경이나 물방울이 맺힌 바닥 환경에 영향을 크게 받기 때문에, 가능하다면 실물을 충분히 관찰하고 그려보세요.

포인트

- ☑ 기본적으로 내부가 가득 찬 유리구슬과 같다.
- ☑ 빛의 투과에 의한 굴절과 배경 반전에 주의한다.
- ☑ 어떤 형태로 맺히는지 실물을 충분히 관찰하고 묘사한다.

고유색	반사율	비금속 ▮▮▯▯▯▯▯▯▯▯ 금속
기본적으로 무색투명	거칠기	매끈함 ▮▯▯▯▯▯▯▯▯▯ 거침
	투명도	불투명 ▯▯▯▯▯▯▯▯▯▮ 투명

레이어 구성

17	물방울 추가
16	하이라이트와 투과광 추가 ※
13	구체의 반사 추가
11	8 12 물방울 그림자(마스크로 집광현상 표현)
15	구체 외부의 하이라이트
10	환경 차폐
9	중간 음영 02
8	구체 가장자리 굴절 조정
6 15	하이라이트
7	투과광
5	중간 음영 01
2 3	4 14 물방울 바탕 형태(마스크로 투명하게)
	▽ 📁 바탕 구체
1	음영 농도 추가
1	바탕 구체 (결합 완료)

※ 혼합 모드 : 색상 닷지

1

특별히 색이 있는 물을 제외하면 물방울은 대부분 투명하기 때문에, 고유색은 물방울이 맺히는 장소나 물체에 따라 차이가 있습니다. 여기서는 고무처럼 표면이 거친 물체에 맺혀있는 물방울을 그려보겠습니다. 110p에서 그린 고무의 색을 조정하고 음영을 가필합니다.

2

R:111
G:112
B:130

물방울의 실루엣을 그립니다. 선으로 간략하게 형태를 그리고 채색하여 그려도 좋습니다. 다만 단순하게 색을 채우는 것이 아니라 브러시로 자국을 남기는 느낌으로 그려주세요.

3

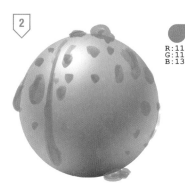

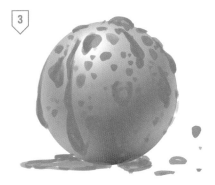

예비지식(155p)을 참고하여 물방울을 더합니다. 바닥에 흐른 물까지 표현하면 더욱 그럴듯하게 보입니다. 물방울의 형태는 이후 과정에서 수정할 수 있기 때문에 대략적으로 묘사해도 좋습니다.

물방울의 형태

물방울의 형태는 상황에 따라 자유자재로 변합니다. 물방울이 맺힌 물체의 질감, 각도, 바람, 물방울이 흘러내리는 움직임, 물의 성분 등 다양한 요인이 물방울의 형태에 영향을 미칩니다. 여기서는 친수성, 발수성이 높은 표면에서의 물방울 표현에 대해 소개하겠습니다.

● **친수성이 높다 (평면적이며 표면과 어우러짐)**

피부, 금속, 유리, 거울, 플라스틱, 도자기 등은 친수성이 높아 표면이 매끄럽고 평면적이므로 물을 잘 흡수하지 못합니다.

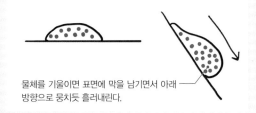

물체를 기울이면 표면에 막을 남기면서 아래 방향으로 뭉치듯 흘러내린다.

흡수가 잘 되지 않아 윗부분은 얇게 흔적만 남고 아래로 코팅하듯 흘러내린다.

넓게 퍼진 형태이며, 밀도가 낮아 요철에 의한 음영이나 굴절이 적다.

중력에 의해 아래 방향으로 두툼하게 뭉쳐지며, 음영이나 굴절이 많다.

● **발수성이 높다 (입체적이며 표면에서 튕겨짐)**

발수성이 높으면 물을 튕겨 내려는 성질 때문에 물방울이 입체적으로 둥근 형태를 띠게 되고, 물체를 기울이면 표면장력에 의해 굴러 떨어지듯 흘러내립니다. 연꽃잎, 펠트 원단, 새의 깃털 등 표면이 기모로 이루어진 물체 또는 우산이나 우의처럼 코팅되어 있는 물체가 발수성이 높습니다.

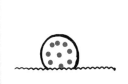

● **물방울의 형태는 물체에 따라 변한다**

오래 사용한 우산이나 금이 간 유리, 나뭇잎에 맺힌 물방울이 어떤 형태였는지 상상해 보세요. 지나치게 사실적으로 묘사하려면 작업 시간을 필요 이상으로 소모해야 하므로, 어느 정도 상상력을 발휘하면서 그리는 것이 가장 좋습니다.

내부가 가득 찬 유리구슬에 가까운 질감이며, 빛의 굴절도 분명하게 보인다.

빗방울의 형태

빗방울의 형태를 흔히 눈물 모양이라고 생각하지만, 실제로는 오른쪽 그림처럼 만두와 비슷한 형태입니다. 하늘에서 떨어지면서 공기에 눌려 아래쪽이 우묵한 형태를 띠는 것이지요. 떨어지는 도중에 이웃한 빗방울끼리 합쳐지고 커지면, 우묵한 아래쪽부터 찢어지면서 분열됩니다. 또한, 공중에 떠 있어서 그림자가 나타나지 않습니다. 비가 오는 날은 대체로 햇빛이 약하므로, 어두운 날씨의 약한 햇빛을 빗방울에 묘사하면 더욱 그럴듯하게 보입니다.

깎은 부분을 빨간색으로 표시

3번 과정에서 그린 물방울 레이어에 레이어 마스크를 만들고, 가운데 부분을 깎아냅니다. 빛의 굴절을 의식하면서 빛을 받는 부분은 남겨두고, 빛을 받지 않는 부분은 깎아내어 투명하게 표현합니다.

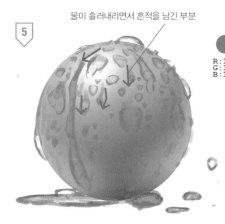

물이 흘러내리면서 흔적을 남긴 부분

R:100
G:106
B:110

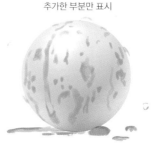

추가한 부분만 표시

구체의 색과 비슷한 톤으로 중간 음영을 추가합니다. 물이 흘러내리면서 남은 흔적도 그려주세요.

R:250
G:250
B:252

추가한 부분만 표시

물방울에 하이라이트를 추가합니다. 볼록한 부분은 가느다란 점 형태로, 넓게 퍼진 부분은 커다랗게 표현합니다. 여기서는 하이라이트를 배치할 위치를 확인하는 정도로 표시하는 것이 좋습니다.

※ 추가한 부분을 빨간색으로 표시

추가한 부분만 표시

투명한 물방울을 통과하여 반대쪽에 나타난 투과광을 추가합니다. 하이라이트와 투과광은 이후 과정에서 조정해도 되기 때문에, 너무 많이 추가하지 않도록 주의하세요. 작업 시간이 부족하거나 세밀한 묘사가 필요하지 않다면, 지금 과정에서 투과광 묘사를 마쳐도 좋습니다.

※ 추가한 부분을 빨간색으로 표시

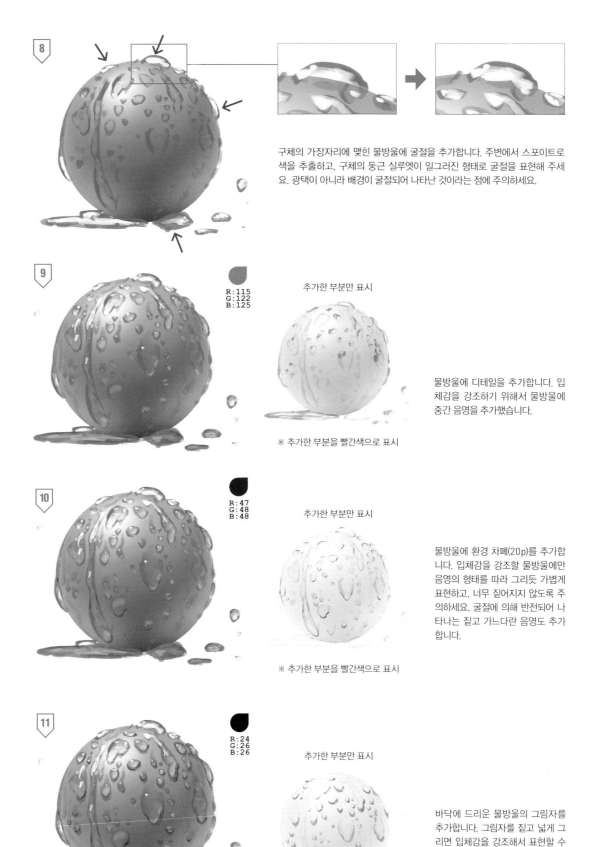

8

구체의 가장자리에 맺힌 물방울에 굴절을 추가합니다. 주변에서 스포이트로 색을 추출하고, 구체의 둥근 실루엣이 일그러진 형태로 굴절을 표현해 주세요. 광택이 아니라 배경이 굴절되어 나타난 것이라는 점에 주의하세요.

9

R : 115
G : 122
B : 125

추가한 부분만 표시

물방울에 디테일을 추가합니다. 입체감을 강조하기 위해서 물방울에 중간 음영을 추가했습니다.

※ 추가한 부분을 빨간색으로 표시

10

R : 47
G : 48
B : 48

추가한 부분만 표시

물방울에 환경 차폐(20p)를 추가합니다. 입체감을 강조할 물방울에만 음영의 형태를 따라 그리듯 가볍게 표현하고, 너무 짙어지지 않도록 주의하세요. 굴절에 의해 반전되어 나타나는 짙고 가느다란 음영도 추가합니다.

※ 추가한 부분을 빨간색으로 표시

11

R : 24
G : 26
B : 26

추가한 부분만 표시

바닥에 드리운 물방울의 그림자를 추가합니다. 그림자를 짙고 넓게 그리면 입체감을 강조해서 표현할 수 있습니다. 물방울의 입체적인 형태와 광원과의 거리 등을 고려하면서 그려주세요.

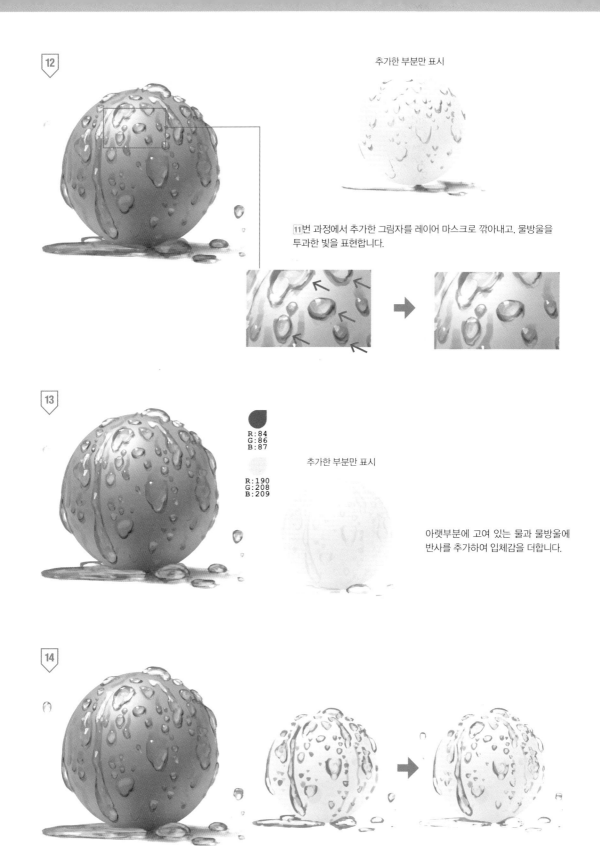

추가한 부분만 표시

11번 과정에서 추가한 그림자를 레이어 마스크로 깎아내고, 물방울을 투과한 빛을 표현합니다.

R:84
G:86
B:87

R:190
G:208
B:209

추가한 부분만 표시

아랫부분에 고여 있는 물과 물방울에 반사를 추가하여 입체감을 더합니다.

전체적인 형태를 정돈하며 완성도를 높입니다. 우선 3, 4번 과정에서 그린 물방울의 형태를 정돈하고, 어긋난 부분을 다듬는 등 꼼꼼하게 조정합니다. 주변 환경을 고려하며 물방울의 음영을 짙게 표현해도 좋습니다. 여러분이 설정한 상황에 어울리도록 수정해 보세요. 마지막으로 구체와 물방울이 어우러지도록 색조 보정으로 색감을 조정합니다.

하이라이트의 형태를 정돈합니다. 이외에도 자연스럽지 못한 부분이 있다면 이번 과정에서 가필하며 수정합니다.

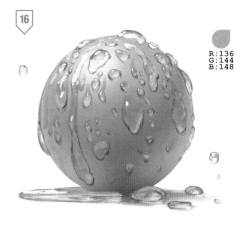

R:136
G:144
B:148

추가한 부분만 표시

※ 추가한 부분을 빨간색으로 표시

[색상 닷지] 레이어를 만들고, 밝은 반사를 약간 강조합니다. 물방울의 입체적인 형태와 빛의 관계성을 의식하면서 그림자와 겹치는 위치에 추가합니다. 너무 짙어 보이면 명도 또는 레이어의 불투명도를 낮추어 조절하세요.

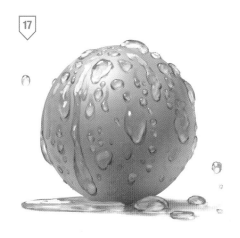

추가한 부분만 표시

마지막으로 물방울과 물이 마른 흔적을 추가합니다. 전체적인 균형을 확인하고, 스포이트로 어두운 색을 추출해서 필요한 부분에 묘사하면 완성입니다.

피부

피부는 우리 몸에서 가장 간단하게 확인할 수 있는 조직이지만, 그 질감은 아주 복잡합니다. 피부의 색과 질감은 인종뿐 아니라 피부 안의 혈관, 근육, 뼈는 물론이고 나이, 생활환경, 신체 부위에 따라 크게 차이가 있습니다. 앞서 살펴본 '피부 자체의 색과 피부색(40p)'을 바탕으로, 필자의 피부색을 참고하여 표현법을 설명하겠습니다.

포인트

- ☑ 피부는 반투명한 조직이므로 안에 있는 피의 색에 주의한다.
- ☑ 밝은 부분의 회색과 어두운 부분의 빨간색이 대비를 이루도록 묘사한다.
- ☑ 자연물이기에 나타나는 얼룩을 의식하며 묘사한다.

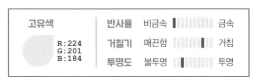

고유색	반사율	비금속 ▌‖‖‖‖‖‖‖ 금속
R:224 G:201 B:184	거칠기	매끈함 ‖‖‖▌‖‖‖ 거침
	투명도	불투명 ‖▌‖‖‖‖‖‖ 투명

레이어 구성

- 음영
- 22 전체에 색조/채도 조정
- 15 하이라이트
- 21 요철 추가
- 19 밝은 부분 얼룩 추가
- 20 어두운 부분 얼룩 추가 ※1
- 17 채도 조절
- 16 바닥 반사광
- 14 측면 핏기 추가 ※1
- 12 넓은 핏기
- 13 하이라이트와 음영의 중간색
- 10 환경 차폐
- 9 아랫부분 음영 ※2
- 피부 텍스처
 - 8 레벨 보정
 - 8 색조/채도 보정
- 4~7 피부 텍스처 ※3
- 11 측면 음영
- 3 18 더욱 짙고 넓은 음영
- 2 넓은 음영
- 1 고유색
- 그림자

※1 혼합 모드 : 곱하기
※2 혼합 모드 : 색상 번
※3 혼합 모드 소프트 라이트

1

일단 혈관을 비롯한 피부 안쪽의 구조는 고려하지 않고, 피부의 표면만 이미지한 색을 선택합니다. 작업 도중에 표면의 색이 마음에 들지 않는다면 수정해도 좋습니다.

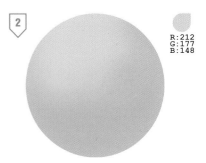

2 R:212 G:177 B:148

광원 반대쪽에 넓은 음영을 추가합니다. 고유색에서 채도를 올리고 명도를 낮춘 색으로 음영을 넓게 그려주세요.

3 R:153 G:90 B:61

더욱 짙은 음영을 추가합니다. 나중에 형태를 수정해도 좋습니다. 우선 빛이 닿는 윗부분을 제외하고 대략적으로 채색하듯 넓게 그려주세요.

4

전경색 R:220 G:194 B:188

배경색 R:171 G:132 B:105

섬유
확인
취소
100%
분산
강도 4
임의화

피부 표면의 자잘한 요철을 표현하는 텍스처를 만듭니다. 신규 레이어를 만들고, 구체 주위에 정사각형 선택 범위를 만듭니다. 색상 팔레트에서 전경색과 배경색을 선택하고, [필터]→[렌더]→[섬유]로 텍스처를 만듭니다. 이어서 더욱 거친 질감으로 표현하기 위해 텍스처를 확대합니다. 여기서는 300퍼센트 정도로 확대했는데, 상황에 맞춰서 적절하게 조절하세요.

※ CLIP STUDIO PAINT에서도 요철 텍스처를 만들 수 있는데, 복잡한 과정을 거쳐야 합니다. 이는 텍스처 다운로드 소재로 준비해 두었으니 자세한 사항은 191p를 참고해 주세요.

구체 주위에 정사각형 선택 범위를 만들고, [필터]→[왜곡]→[구형화]를 통해 구체에 알맞은 형태로 변형시킵니다.

CLIP STUDIO PAINT에서는 [필터] → [변형] → [곡면투영]에서 같은 결과물을 얻을 수 있습니다.

[필터]→[노이즈]→[먼지와 스크래치]를 사용해서 더욱 거친 질감을 만듭니다. 미리 보기 화면에서 결과물을 확인하며 수치를 변경해 주세요.

구체에 적용하기 위해 회전시킵니다.

레이어의 혼합 모드를 [소프트 라이트]로 변경하고, 색조 보정을 사용하여 3 번 과정에서 그린 음영에 어우러지도록 조정합니다. 텍스처는 어디까지나 색감을 더하기 위한 것으로, 만약 텍스처 제작이 어렵다면 다른 텍스처를 사용하거나, 추가하지 않아도 좋습니다.

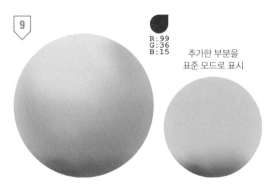

R : 99
G : 36
B : 15

추가한 부분을 표준 모드로 표시

음영을 추가합니다. 레이어 혼합 모드를 [색상 번]으로 설정하고, 구체 아랫부분에 짙은 오렌지색으로 어두운 음영을 추가합니다.

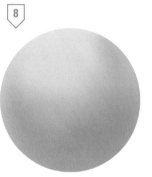

R : 46
G : 7
B : 0

추가한 부분만 표시

9 번 위에 [표준] 레이어를 만들고, 더욱 짙은 색으로 환경 차폐(20p)를 추가합니다.

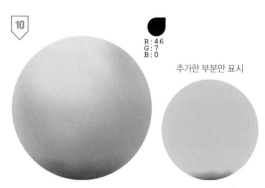

R : 92
G : 40
B : 23

추가한 부분만 표시

레이어에서 측면에도 음영을 추가합니다.

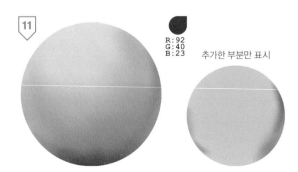

R:209
G:112
B:77

추가한 부분만 표시

혼합 모드를 [곱하기]로 설정한 레이어를 만들고, 아랫부분에 음영을 추가합니다. 반투명한 피부 안에 있는 피의 색을 의식하면서 가장자리에 돌아 나가지 않을 정도의 음영을 추가합니다.

R:163
G:109
B:80

추가한 부분만 표시

신규 레이어를 만들고 빛을 직접 받는 윗부분과 음영을 묘사한 아랫부분의 중간색을 사용하여 두 부분을 이어주듯 음영을 추가합니다.

R:252
G:210
B:207

추가한 부분만 표시

혼합 모드를 [곱하기]로 설정한 레이어를 추가하고, 윗부분 가장자리에 핏기를 추가합니다.

R:247
G:227
B:213

추가한 부분만 표시

신규 레이어를 만들고 빛을 직접 받는 윗부분에 하이라이트를 추가합니다. 피부의 요철과 얼룩의 불규칙한 형태를 의식하면서 주변과 어우러지도록 그려보세요. 4 ～ 9 번 과정에서 만든 텍스처의 방향을 따라 하이라이트를 배치하면 피부의 요철을 더욱 자연스럽게 표현할 수 있습니다.

R:192
G:183
B:180

추가한 부분만 표시

다시 신규 레이어를 만들고 바닥 반사광을 측면 아랫부분에 추가합니다. 피부의 붉은빛과 대비를 이루기 위해 채도가 낮은 색을 선택하고, 피부의 요철과 얼룩을 의식하면서 반사광을 그려주세요.

R:128
G:102
B:91

추가한 부분만 표시

※ 추가한 부분을 짙은 색으로 표시

기본적인 음영 묘사를 마치면 음영 정보를 정리합니다. 하이라이트와 핏기가 표현된 중간 부분에 채도를 조절하기 위한 음영을 추가합니다.

추가한 부분만 표시

③번 과정에서 그린 넓은 음영에 가필을 더합니다. 불필요한 부분은 깎아내고 얼룩을 추가하는 등 전체적인 균형을 살피면서 농담을 조정하세요.

R:189
G:126
B:87

추가한 부분만 표시

그다음 피부의 요철과 얼룩에 디테일을 더합니다. 크기나 농담 등 디테일을 묘사하는 분량은 피부 부위에 따라 차이가 있지만, 디테일을 더할수록 사실적인 질감이 됩니다. 다만 매끈한 피부를 표현하고 싶다면 디테일을 소극적으로 묘사합니다. 우선 신규 레이어를 만들고 밝은 부분에 얼룩을 추가합니다.

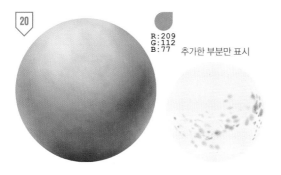

R:209
G:112
B:77

추가한 부분만 표시

혼합 모드를 [곱하기]로 설정한 레이어를 만들고, 어두운 부분에도 얼룩을 추가합니다.

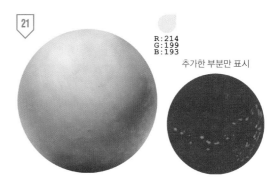

R:214
G:199
B:193

추가한 부분만 표시

바닥 반사광을 생각하면서 밝은 색을 더합니다. ⑳번 과정에서 그린 얼룩 주변에 배치하면 피부의 요철을 표현할 수 있습니다. 회색 계통의 색으로 묘사하면, 핏기를 표현한 빨간색과 대비를 이룹니다. 또한, 작은 크기로 밝은 색을 추가해서 모공을 표현해도 좋습니다.

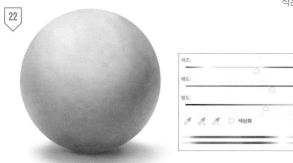

색조:		0
채도:		+22
명도:		13

핏기를 표현한 부분이 어두운 경우에는 전체적으로 색조를 보정하여 산뜻한 인상으로 조정합니다. 다만, 지나치게 수치를 높이면 쨍한 인상이 되어 부자연스러워지므로 주의하세요. 취향에 맞는 피부색으로 조정을 마치면 완성입니다.

▌어레인지

피부색은 거주지, 생활습관, 신체 부위, 건강 상태에 따라서도 다양한 차이를 보입니다. 색조 보정으로 조정하면 피부색을 자유롭게 표현할 수 있습니다.

손

앞서 살펴본 피부 질감을 응용해서 손을 그려보겠습니다. 다양한 개성을 표현할 수 있는 손을 상상만으로 자연스럽게 묘사하는 것은 아주 어렵습니다. 여러분의 손을 직접 촬영하거나 인체 모형을 참고하면서 질감과 형태를 충분히 관찰하고 그려보세요. 피부, 뼈, 근육의 흐름까지 터치로 묘사하면 더욱 사실적으로 보입니다.

포인트

- ☑ 명암의 경계에 걸쳐 있는 핏기를 산뜻한 빨간색으로 표현한다.
- ☑ 손톱과 피부의 질감 차이에 주의한다.
- ☑ 피부 안에 무엇이 있는지 확실하게 관찰한다.

고유색		반사율	비금속 ▮▯▯▯▯▯▯▯▯▯ 금속
R:218 G:219 B:188		거칠기	매끈함 ▯▯▯▯▯▯▯▮▯▯ 거침
		투명도	불투명 ▮▮▮▮▯▯▯▯▯▯ 투명

레이어 구성

15	넓은 음영 추가(마스크로 삐져나오기 방지) ※
15	채도 올리기(마스크로 삐져나오기 방지)
14	디테일 가필 03
14	디테일 가필 03
14	아래 레이어 결합
	∨▤ 그룹 2
13	디테일 가필 02
13	디테일 가필 02
12	디테일 가필 01
12	디테일 가필 01
11	SSS 추가
10	디테일 가필
9	디테일 가필
8	하얀 하이라이트
8	손톱 하이라이트
7	파란색에 가까운 회색(투명감) 추가
6	손톱 음영 추가
6	SSS 추가
5	옅은 오렌지색 밝은 부분
	∨▤ 기본 음영
4	손톱 간략한 형태
4	음영 추가
3	손가락 음영
3	음영
2	고유색

※ 혼합 모드 : 하드 라이트
※ ①번 과정은 레이어가 아니라 , 참고 사진입니다.

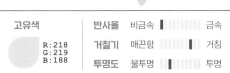

①

산뜻한 색감의 SSS가 명암의 경계에 걸쳐 있다.

왼쪽 그림은 필자의 손을 촬영한 사진입니다. 참고 자료로 사용하기 위한 사진을 촬영할 때는 피사체의 형태뿐 아니라 주변 환경인 조명도 신경 써야 합니다. 서브서피스 스캐터링(SSS, 40p)이 잘 드러나도록 미리 색조 보정을 한 상태입니다.

②

우선 [AE▼Oil] 브러시를 사용해서 단순한 형태의 실루엣을 그립니다. 대략적으로 그려도 괜찮습니다. 사진에서 스포이트로 추출한 색을 사용해도 좋고, 적당한 색을 눈대중으로 선택해도 좋습니다. 실루엣을 좀 더 뚜렷하게 표현하기 위해 사진보다 손의 굴곡이 더 두드러지도록 묘사했습니다.

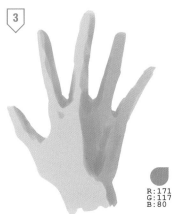

③

R:171
G:117
B:80

한 단계 어두운 색으로 음영을 추가합니다. 우선 화면 왼쪽 위에서 비추는 빛을 직접 받는 밝은 부분을 제외하고 대략적으로 음영을 그려주세요.

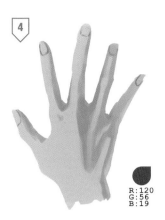

4

R:120
G:56
B:19

③번 과정에서 그린 음영을 깎아내어 손가락의 힘줄이나 혈관 등의 요철을 표현합니다. 사진에서 보이는 음영을 그대로 표현하기 보다 손의 요철을 어떻게 묘사할 것인지 생각하면서 그리는 것이 좋습니다. 또한, 손톱의 형태도 간략하게 그립니다.

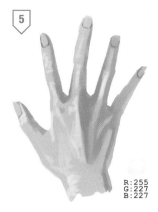

5

R:255
G:227
B:227

이번 과정에서는 가장 밝은 하이라이트를 그리기 위한 사전 작업으로 빛을 직접 받는 밝은 부분을 묘사합니다. 높은 채도의 엷은 오렌지색 계통으로 대략적인 형태를 잡아보세요.

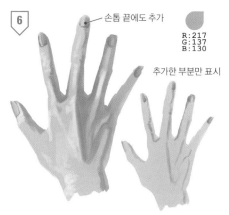

6

손톱 끝에도 추가

R:217
G:137
B:130

추가한 부분만 표시

서브서피스 스캐터링을 추가합니다. 채도가 아주 높은 색을 사용하여 명암의 경계 부분에 그립니다. 다만 너무 많이 그리면 특별한 인상이 되지 않고, 너무 적으면 핏기가 없어 보이기 때문에 주의해야 합니다. 이후 과정에서도 필요할 때마다 서브서피스 스캐터링을 수정하면서 작업을 진행합니다.

7

R:199 R:201
G:185 G:210
B:183 B:212

추가한 부분만 표시

정맥의 색을 추가합니다. 정맥을 표현하면 피부의 투명감을 강조할 수 있습니다. 밝은 부분에는 갈색에 가까운 회색, 어두운 부분에는 따뜻한 색과 차가운 색의 대비를 강조하기 위해 파란색에 가까운 회색으로 그립니다. 핏기가 없어 보이지 않도록 불투명도가 낮은 브러시를 사용해서 색감을 가볍게 추가해 주세요.

8

R:245
G:240
B:240

추가한 부분만 표시

가장 밝은 하이라이트를 터치로 추가합니다. 채도가 낮은 하얀 계통의 색을 사용하여 ⑤번 과정에서 그린 밝은 부분보다 좁은 범위의 피부 흐름을 의식하며 그립니다. 특히, 손톱은 피부보다 매끄러운 질감이기 때문에 뚜렷한 형태로 강한 하이라이트를 추가하면 질감의 차이를 자연스럽게 표현할 수 있습니다.

9

추가한 부분만 표시

이제 대략적인 형태 묘사를 마치고 완성을 위해 필요한 부분을 더 디테일하게 조정합니다. 색 혼합(47p)을 참고하여 손의 어두운 부분과 밝은 부분에서 스포이트로 추출한 주변 색으로 관절과 피부 표면, 자잘한 주름 등을 표현합니다.

10

추가한 부분만 표시

손가락 사이의 막 부분에서 스포이트로 추출한 주변 색으로 어두운 부분에 자잘한 음영을 추가하고, 손목 부분의 음영도 조정합니다.

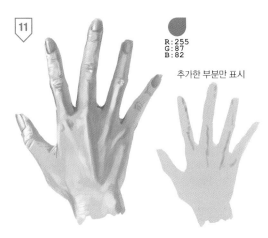

11

R:255
G:87
B:82

추가한 부분만 표시

서브서피스 스캐터링을 강조하기 위해 앞서 사용한 것보다 산뜻한 색을 추가합니다.

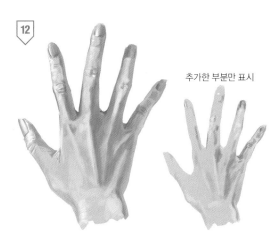

12

추가한 부분만 표시

사진 자료를 참고하여 음영을 조정합니다. 스포이트로 음영의 색을 추출해서 겹쳐 칠하는 식으로 음영에 색조를 더합니다.

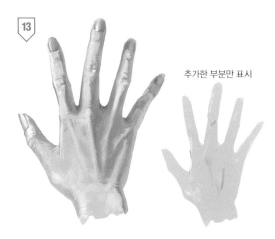

13

추가한 부분만 표시

음영이 전체적으로 어우러지도록 조정합니다. 색조의 변화가 없는 균일한 부분에는 주변에서 스포이트로 색을 추출하고 겹쳐 칠하며 색조를 더합니다. 정보량과 입체감을 추가하는 느낌으로 가필해 주세요.

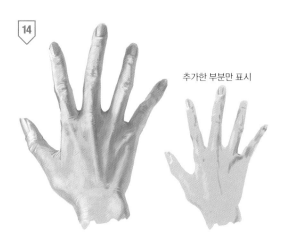

14

추가한 부분만 표시

손톱과 손가락 끝부분인 가장자리를 깎아내면서 실루엣을 정돈합니다. 그다음 화면을 확대하거나 축소하면서 전체 균형을 살피고, 음영의 형태가 만족스럽지 못한 부분이 있다면 좀 더 수정합니다.

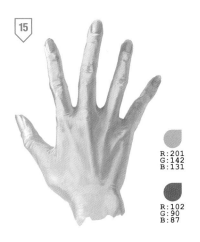

15

추가한 부분을 표준 모드로 표시

추가한 부분을 하드 라이트 모드로 표시

R:201
G:142
B:131

R:102
G:90
B:87

사진과 비슷한 색감으로 표현하면 손에 핏기가 없어 보이기 때문에, 색조 보정 레이어를 사용해서 전체적으로 채도를 높였습니다. 마지막으로 혼합 모드를 [하드 라이트]로 설정한 레이어를 만들고, [AirBrush] 브러시로 빛이 들지 않는 부분에는 어두운 색, 빛을 직접 받는 부분에는 밝은 색을 더하여 조정하면 완성입니다.

어레인지

지금까지 손의 질감을 사실적으로 표현하는 방법을 설명했습니다. 하지만 여러분 중에는 비교적 단순하며, 요철이 적고, 매끄러운 손을 표현하고 싶은 분도 있을 거라 생각합니다. 음영 정보를 간소화하여 필요한 만큼만 묘사하면, 작업 시간을 단축하면서도 사실적이고 알기 쉬운 형태의 손을 표현할 수 있습니다. 지금부터는 음영을 단순하게 데포르메하며 질감을 표현하는 방법을 소개하겠습니다. 기본적인 포인트는 앞서 설명한 사실적인 표현 방법과 같지만, 전보다 디테일을 줄이고 필요한 정보를 정리해서 묘사합니다. 특히, 서브서피스 스캐터링을 지나치게 묘사하지 않도록 주의하세요.

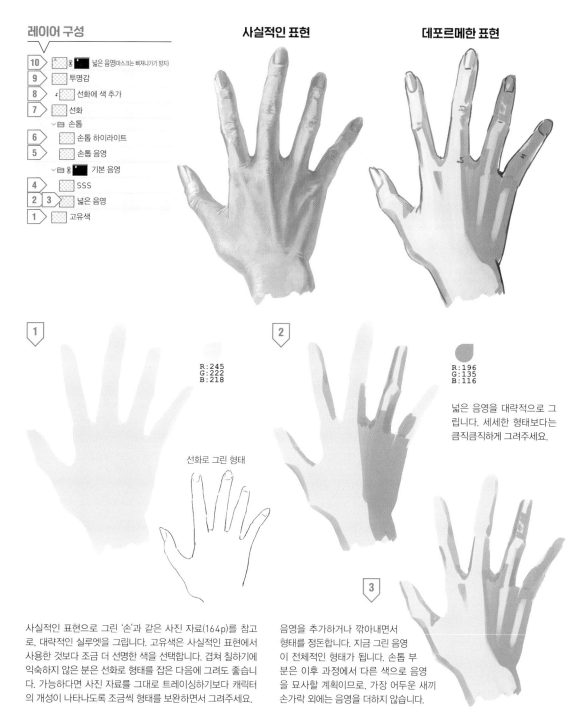

레이어 구성

10		넓은 음영(마스크는 삐져나가기 방지)
9		투명감
8		선화에 색 추가
7		선화
		∨ 손톱
6		손톱 하이라이트
5		손톱 음영
		∨ 기본 음영
4		SSS
2 3		넓은 음영
1		고유색

사실적인 표현

데포르메한 표현

1

R:245
G:222
B:218

선화로 그린 형태

2

R:196
G:135
B:116

넓은 음영을 대략적으로 그립니다. 세세한 형태보다는 큼직큼직하게 그려주세요.

3

사실적인 표현으로 그린 '손'과 같은 사진 자료(164p)를 참고로, 대략적인 실루엣을 그립니다. 고유색은 사실적인 표현에서 사용한 것보다 조금 더 선명한 색을 선택합니다. 겹쳐 칠하기에 익숙하지 않은 분은 선화로 형태를 잡은 다음에 그려도 좋습니다. 가능하다면 사진 자료를 그대로 트레이싱하기보다 캐릭터의 개성이 나타나도록 조금씩 형태를 보완하면서 그려주세요.

음영을 추가하거나 깎아내면서 형태를 정돈합니다. 지금 그린 음영이 전체적인 형태가 됩니다. 손톱 부분은 이후 과정에서 다른 색으로 음영을 묘사할 계획이므로, 가장 어두운 새끼손가락 외에는 음영을 더하지 않습니다.

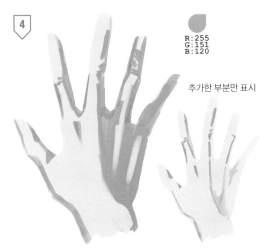

4

R:255
G:151
B:120

추가한 부분만 표시

계속해서 음영을 정돈하면서 전체적인 형태를 만듭니다. 엄지, 검지, 중지는 음영을 더하지 않고, 약지는 가운데에만 원뿔형으로 밝은 부분을 남깁니다. 또한, 가장 어두운 새끼손가락은 어둡게 칠하고, 손등의 힘줄에도 음영을 그립니다. 손톱은 이후 과정에서 음영을 그릴 것이기 때문에 일단 대략적으로 요철만 그립니다.

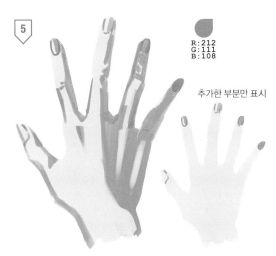

5

R:212
G:111
B:108

추가한 부분만 표시

손톱을 그립니다. 우선 선으로 윤곽선을 그리고, 분홍색 계통의 어두운 색으로 음영을 표현합니다. 손톱은 피부보다 매끄러운 질감이고 광택이 강하기 때문에 음영도 뚜렷한 형태로 묘사합니다.

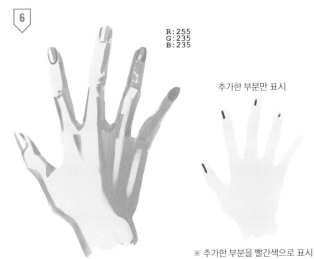

6

R:255
G:235
B:235

추가한 부분만 표시

※ 추가한 부분을 빨간색으로 표시

손톱의 하이라이트를 그립니다. 피부와의 질감 차이를 표현하기 위해 뚜렷하고 자잘한 형태로 추가해 주세요.

7

R:89
G:33
B:18

선화를 추가합니다. 관절의 주름도 간단하게 선으로 묘사해 주세요. 1번 과정에서 선화로 형태를 잡은 경우에는 이 과정을 무시해도 좋습니다.

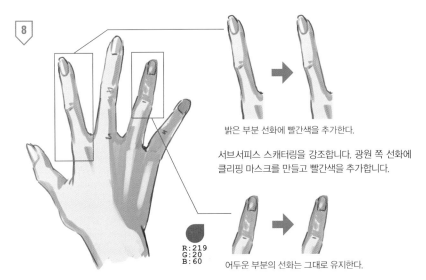

8

밝은 부분 선화에 빨간색을 추가한다.

서브서피스 스캐터링을 강조합니다. 광원 쪽 선화에 클리핑 마스크를 만들고 빨간색을 추가합니다.

R:219
G:20
B:60

어두운 부분의 선화는 그대로 유지한다.

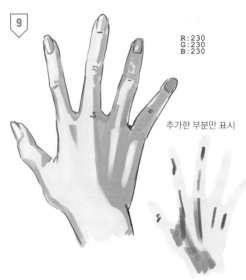

⑨

R:230
G:230
B:230

추가한 부분만 표시

※ 추가한 부분을 빨간색으로 표시

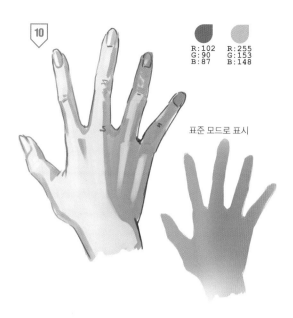

⑩

R:102　R:255
G:90　　G:153
B:87　　B:148

표준 모드로 표시

피부를 더욱 투명하게 표현하기 위해 정맥이 드러나는 부분에 회색 계통의 색을 추가합니다. 이처럼 투명감을 강조하면 피부가 얇아 보이며 여성, 중년, 지식층 캐릭터에 어울립니다. 반면, 피부가 두꺼운 남성이나 공격적인 캐릭터는 추가하지 않아도 좋습니다.

마무리 작업으로 혼합 모드를 [하드 라이트]로 설정한 레이어를 만들고, [AirBrush] 브러시를 사용해서 전체에 넓은 음영을 추가합니다. 밝은 부분은 분홍색 계통의 색, 어두운 부분은 회색 계통의 색을 사용하여 그러데이션으로 음영을 표현하듯 추가합니다. 마지막으로 레이어의 불투명도를 50퍼센트 정도로 조정하면 완성입니다.

Column　손의 형태

필자는 예전에 아주 오랫동안 피아노를 쳤습니다. 손이 조금 큰 편인데, 건반을 치는 습관을 잘못 들여서인지 새끼손가락 끝마디가 조금 휘었습니다. 또한, 펜을 잘못 쥐고 그림을 그린 탓에 굽어지기까지 했습니다. 이처럼 남녀노소 누구나 저마다 손에 특징을 지니고 있습니다. 상처, 반점, 피부의 거칠기, 손톱의 길이, 손가락의 형태 등 손은 얼굴 못지않게 그 사람의 성격이나 인생을 나타내는 부위라고 할 수 있습니다. 여러분도 캐릭터를 그릴 때 손에 주목하고, 손을 통해서 캐릭터의 개성을 표현해 보세요.

짙은 음영, 두꺼운 형태, 짧고 둥근 손톱으로 묘사하고 털까지 추가하면 남성적이고 야만적인 인상이 된다. 나아가 상처나 더러움을 더하면 캐릭터에 스토리를 부여하기 좋다.

낮은 채도, 가느다란 관절, 긴 손톱과 손가락으로 묘사하면 여성적 또는 중성적이고 우아한 인상이 된다. 이를 더욱 과장해서 표현하면 병적이고 주술적인 캐릭터로 표현할 수 있다.

형태, 음영, 여러 요소를 더욱 간소하게 묘사하면 체지방률이 높아 보이고, 여성적이며 유아적인 인상이 된다. 전체적으로 채도가 높은 색으로 정리하면 데포르메 표현을 강조할 수 있다.

역광

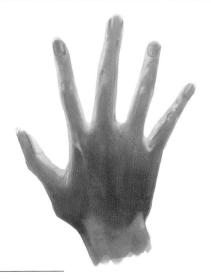

오른쪽 그림은 앞에서 소개한 손과 완전히 똑같은 형태지만, 강한 조명을 손바닥에 비춘 역광 상태를 표현한 것입니다. 역광 상태의 손은 손가락 사이의 얇은 막, 손가락의 가장자리, 손톱 부분에 서브서피스 스캐터링이 확연하게 드러나고 있습니다. 반면, 손가락 첫마디, 손가락의 중심, 손등 부분은 뼈와 근육 또는 지방에 의해 빛이 차단되어 음영이 나타납니다. 기본적인 표현 방법은 손(164p)과 같습니다. 따라서 역광을 표현하는 대략적인 흐름만 간단하게 설명하겠습니다.

포인트

- ☑ 피부 안의 뼈를 비롯한 여러 요소에 의해 빛이 차단되는 이미지를 표현한다.
- ☑ 전체적으로 너무 붉지 않도록 주의하고, 채도 차이를 통해서 SSS를 적당히 강조한다.
- ☑ SSS와 하이라이트, 약한 빛을 받는 부분을 충분히 관찰한다.

1

바탕 형태를 이루는 손의 실루엣은 164p와 같습니다. 동일한 실루엣을 다시 사용해도 좋습니다.

2

서브서피스 스캐터링을 추가합니다. 손톱의 형태도 대략적으로 그립니다.

강한 조명이 손바닥을 비추는 역광 상태를 촬영한 사진 자료를 참고하여 그립니다.

추가한 부분만 표시

3

손바닥을 비추는 빛을 묘사합니다. 각각의 손가락 왼쪽 가장자리에 하이라이트를 그리듯 추가합니다. 또한, 검지로 이어지는 손등의 힘줄 부분과 새끼손가락 관절 부분에도 약하게 추가합니다.

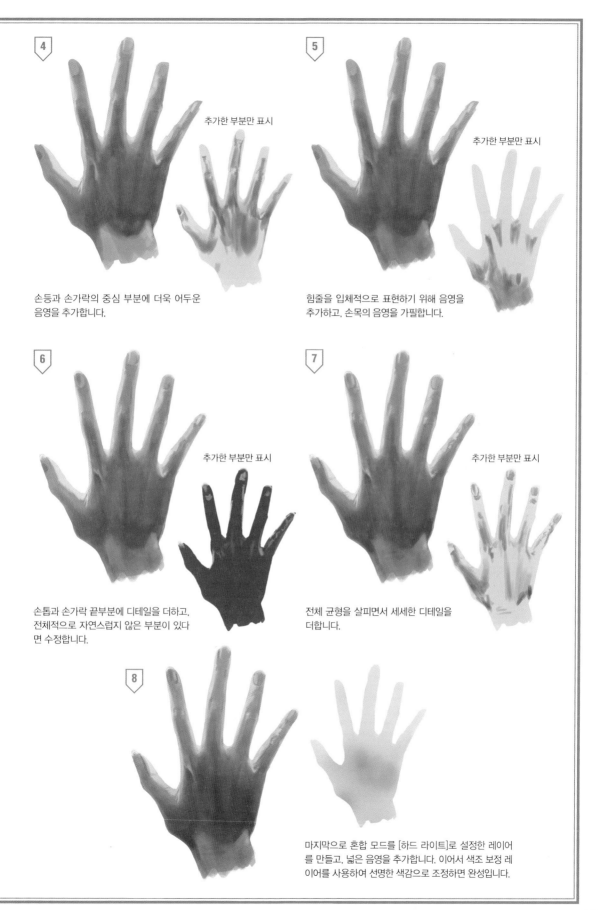

4

추가한 부분만 표시

손등과 손가락의 중심 부분에 더욱 어두운
음영을 추가합니다.

5

추가한 부분만 표시

힘줄을 입체적으로 표현하기 위해 음영을
추가하고, 손목의 음영을 가필합니다.

6

추가한 부분만 표시

손톱과 손가락 끝부분에 디테일을 더하고,
전체적으로 자연스럽지 않은 부분이 있다
면 수정합니다.

7

추가한 부분만 표시

전체 균형을 살피면서 세세한 디테일을
더합니다.

8

마지막으로 혼합 모드를 [하드 라이트]로 설정한 레이어
를 만들고, 넓은 음영을 추가합니다. 이어서 색조 보정 레
이어를 사용하여 선명한 색감으로 조정하면 완성입니다.

어레인지

앞서 손을 데포르메하는 어레인지 방법(167p)을 소개했습니다. 마찬가지로, 역광 상태의 손을 데포르메하는 방법을 살펴보겠습니다. 만화나 애니메이션에서 캐릭터가 빛을 손으로 가리는 상황을 흔히 볼 수 있는데, 이와 같은 상황에서 서브서피스 스캐터링을 강조하면 더욱 사실적으로 표현할 수 있습니다. 다만, 역광 상태인 손은 음영이 넓고 데포르메하면서 여러 요소가 간소화되기 때문에 너무 밝게 표현하면 뼈가 없는 밀랍 인형처럼 보일 우려가 있습니다. 광원의 크기와 밝기를 충분히 검토하고, 서브서피스 스캐터링과 음영은 적절한 수준으로 묘사하세요. 기본적인 표현 방법은 손과 같아서 대략적인 흐름만 간단하게 설명하겠습니다.

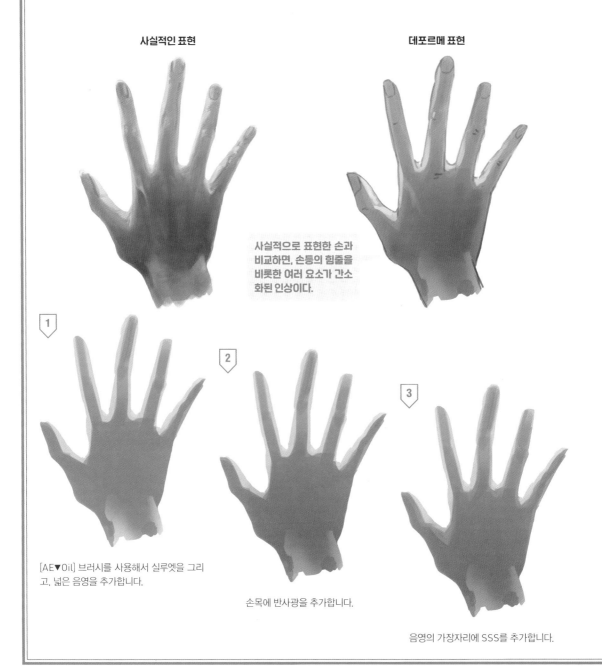

사실적인 표현

데포르메 표현

사실적으로 표현한 손과 비교하면, 손등의 힘줄을 비롯한 여러 요소가 간소화된 인상이다.

1

2

3

[AE▼Oil] 브러시를 사용해서 실루엣을 그리고, 넓은 음영을 추가합니다.

손목에 반사광을 추가합니다.

음영의 가장자리에 SSS를 추가합니다.

손가락 끝부분에도 약간 넓게 SSS를
추가합니다.

4번 과정에서 그린 SSS가 음영과 어우러
지도록 깎아냅니다.

하이라이트를 추가합니다.

혼합 모드를 [하드 라이트]로 설정한 레
이어를 만들고, [AirBrush] 브러시로
넓은 음영을 추가합니다.

선화를 추가합니다. 다른 부분과 선화가
어우러지도록 선화 레이어의 불투명도
를 70퍼센트 정도로 설정합니다.

선화에 색을 추가합니다. 선화의 색이
짙어 보이면 레이어의 불투명도를 조절
하여 수정하고 작업을 마칩니다.

Column 손가락의 움직임은 부채꼴로 그려보자!

손가락은 풍부한 표정을 지닌 부위입니다. 대신 그 움직임이 아주 복잡하여, 아무리 자료를 참고하고 손가락 하나하나를 꼼꼼하게 관찰하더라도 방향이나 관절의 형태를 자연스럽게 묘사하기가 어렵습니다(필자도 예전에는 손가락 그리기를 가장 어려워했습니다). 여기서 여러분에게 한 가지 제안을 하고자 합니다. 손가락의 움직임을 부채꼴로 고려하며 관찰하는 것입니다. 아래에서 부채꼴의 가이드 선을 더한 예시를 참고해 보세요. 물론 모든 움직임이 부채꼴에 꼭 들어맞는 것은 아니지만, 손가락 하나하나를 독립적으로 고려하는 것이 아니라 전체적인 형태 위주로 생각하면 손가락의 움직임을 이해하는데 도움이 됩니다. 부디 여러분도 시도해 보세요!

손가락 첫 번째 관절부터 손가락 끝까지 모든 관절을 부채꼴로 생각하며 관찰해보자.

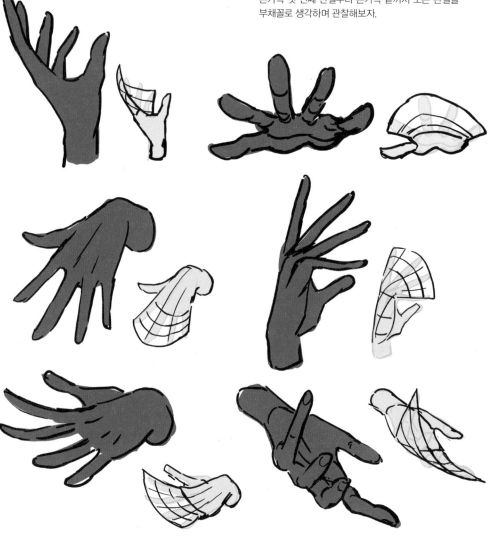

일러스트 제작 과정

지금까지 물체가 지닌 고유한 특성에 주목하며 다양한 질감 표현 방법을 하나하나 개별적으로 살펴보았습니다.

이러한 질감과 형태를 자연스럽게 조합하여 묘사하면 의상, 인물, 배경을 비롯한 다양한 개체가 하나로 어우러지면서 훌륭한 일러스트가 됩니다.

5장에서는 작가의 개성이 드러나는 일러스트를 제작하는 과정을 간단하게 소개합니다.

일러스트 제작 과정

지금까지 다양한 개체의 질감을 효율적으로 표현하는 방법을 살펴보았습니다. 이번에는 다양한 개체와 질감이 뒤섞여 있는 한 장의 일러스트가 완성되는 과정을 소개하겠습니다. 이는 글쓴이의 주관적인 제작 과정이며, 여러분에게 참고가 되었으면 합니다.

제작 화면

작업과정이 편리해지려면 평소 자주 쓰는 기능을 단축키나 액션 등으로 설정해 두는 것이 좋습니다. 이번 제작 과정에서는 특수한 기능을 거의 사용하지 않았습니다.

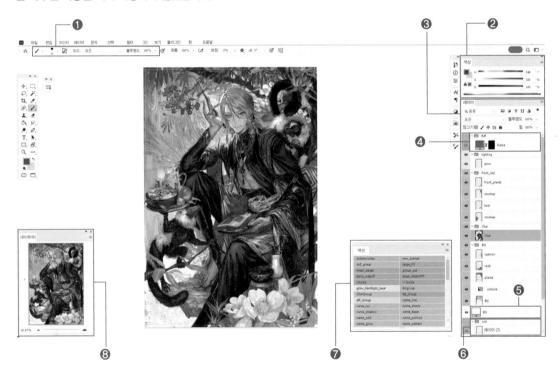

❶ 브러시

불투명도는 키보드 단축키로 설정하며, 브러시는 마우스로 클릭해서 선택합니다.

❷ 색상

기본적으로 HSB 슬라이더를 사용합니다.

❸ 레이어

어떤 작업을 하는 레이어인지 쉽게 파악할 수 있도록 레이어마다 라벨 컬러를 설정하거나 간단한 영어 이름을 붙여줍니다. 필자는 기본적으로 한 장의 표준 레이어 위에서 묘사 작업을 마치는 편이므로 음영마다 레이어를 나누기보다 개체나 부분별로 나누어 작업하는 경우가 많습니다.

❹ 「Ref」레이어 그룹

인쇄용으로 가필하는 부분이나 자료 사진, 카드 프레임, 사용자 인터페이스 등을 삽입해야 하는 경우에 사용하는 레이어입니다. 기본적으로는 표시하지 않는 자료 폴더입니다.

❺ 「BG」단색 채우기 레이어

새로운 문서를 만들면 단색의 배경 레이어가 자동으로 작성됩니다. 작업 도중에 실수하거나 이미지 트리밍을 하면서 투명한 부분이 생기지 않도록 단색으로 채운 레이어를 배경에 배치합니다. 데이터 확인을 위해 회색이나 검은색으로 채운 채우기 레이어를 여러 장 배치하는 경우도 있습니다.

❻ 「old」레이어 그룹

작업 내용을 크게 변경할 때 기존의 레이어를 복제해서 이 레이어 그룹 안에 모아둡니다. 이전 작업 내용을 확인하기 위해 남겨두는 레이어이기 때문에 작품을 공개할 때는 삭제합니다.

❼ 액션

주로 레이어에 이름을 더하거나 레이어 그룹을 만들 때 사용합니다. 반복적으로 사용하는 기능은 키보드 단축키로 설정합니다.

※ CLIP STUDIO PAINT 에서는 '오토 액션'

❽ 내비게이터

이미지의 크기를 섬네일 사이즈로 표시하여 멀리 떨어진 시점에서 전체 균형을 살펴볼 때 사용합니다. 부분적으로 묘사하는 작업에서는 확대율 수치를 적용하는데, 25퍼센트 비율에서는 괜찮지만, 100퍼센트로 확대하거나 축소하면서 자연스럽지 못한 경우가 있기 때문입니다. 화면을 확대하며 현재 작업 상태를 파악하기 위한 기준으로 삼습니다.

레이어 사용 방법

혼합 모드는 기본적으로 표준 레이어를 사용하며, 개체마다 레이어를 나누어서 작업합니다. 음영은 레이어를 나누지 않고, 하나의 레이어 위에서 겹쳐 칠하여 표현합니다. 작업 내용을 크게 변경하거나 [오버레이]를 비롯한 레이어 효과를 사용하는 경우에는 신규 레이어를 만들어서 기존의 레이어 위에 올립니다.

기본

기본적으로 하나의 레이어에 가필하는 방식으로 작업합니다. 레이어는 개체마다 부분적으로 나누어서 사용합니다.

묘사

작업 내용을 크게 변경하거나 색조 보정을 사용해야하는 경우 기존 작업 내용에 영향을 주고 싶지 않다면, 신규 레이어를 추가하고 가필합니다.

레이어 효과

[오버레이] 또는 [하드 라이트] 등 혼합 모드 설정을 통한 레이어 효과를 사용하는 경우에도 신규 레이어를 추가합니다. 레이어 효과를 적용한 후 표준 레이어를 추가하여 가필하면 레이어 수가 많아지기도 합니다.

레이어 병합

작업을 마치고, 전체적으로 정리된 단계에 이르면 레이어를 병합합니다. 기존의 레이어는 나중에 확인하기 위해 복제하고, 'old' 라는 이름으로 레이어 그룹을 만들어서 보존합니다.

제작 과정의 대략적인 흐름

질감 표현(65p)에서는 제작 과정을 간결하게 정리하기 위해 광택이나 음영을 비롯한 여러 요소를 개별적으로 설명했습니다. 하지만, 실제로 일러스트를 제작할 때는 모든 요소를 하나의 레이어 위에서 작업합니다. 특별하게 정해진 작업 순서는 없고 전체, 세부의 형태와 배색, 질감 등 모든 요소를 동시에 그리면서 하나의 그림으로 만들어갑니다. 여기서는 제작 과정의 대략적인 흐름을 소개하기 위해 카레 그림을 예로 들어 설명하겠습니다. 배경이 있는 인물 그림을 그릴 때도 같은 과정을 거치면서 작업하므로 참고하기 바랍니다.

① 메모 겸 러프 스케치
'무엇을 그릴 것인지' 형태와 배치를 대략적으로 정합니다.

② 배색
색을 배치하여 전체적인 색의 인상을 확인합니다. 색조 보정 등을 사용해서 수정하는 경우도 있습니다.

③ 조명
조명과 음영의 형태를 잡고, 입체감을 어떻게 표현할 것인지 정합니다. 배색과 동시에 이루어지는 경우가 많습니다. 이 과정을 컬러 러프로 삼기도 합니다.

④ 컬러 러프 가필 **⑤ 컬러 러프 완성**
메모 겸 러프 스케치 과정에서 그린 선을 바탕으로 채색하거나 깎아내면서, 형태와 음영이 정돈된 러프 스케치 상태로 만듭니다.

⑥ 다듬기 1
러프 스케치로 그린 형태, 배색, 조명을 더욱 꼼꼼하게 다듬는 과정입니다. 메모 겸 러프 스케치 과정에서 그린 선은 덮어씌우거나 지웁니다. 어느 정도 작업을 진행하고 완성된 형태가 되면 색조 보정으로 색감을 정돈합니다.

⑦ 다듬기 2
다듬기 1단계에서 수정한 접시의 형태나 추가된 음영 등을 확인하면서 좀 더 디테일하게 다듬기 작업을 진행합니다. 작업 내용을 크게 변경하거나 꼭 수정해야 하는 부분이 있다면 러프 스케치의 형태에 구애받지 말고 과감하게 수정합니다. 이 과정을 마치면 그림이 대략적으로 완성됩니다.

⑧ 브러시 업

화면을 멀리서 보면 나쁘지 않지만, 시간과 비용이 허락되는 한 세세한 부분까지 정돈하면서 마무리합니다. 고기를 비롯한 내용물을 추가하거나 향신료의 색으로 노랗게 물든 부분을 더하는 등 디테일과 음영을 조정하여 그림을 더욱 매력적으로 가필하는 과정입니다.

⑨ 완성

그림에는 명확한 완성이라는 것이 없습니다. 만족스럽지 않은 부분을 모두 수정하려면 영원히 할 수도 있습니다. 이 카레 그림은 빌딩에 설치할 거대한 광고에 사용하기에는 묘사량이 부족하지만, 작은 수첩 스티커에 사용하기에는 충분합니다. 이처럼 그림의 사용처나 크기를 고려하여 '여기까지'라고 선을 긋고 작업을 마무리하는 시점을 결정하는 것이 중요합니다.

전체적인 제작 과정을 한 번 깎아내면 되돌릴 수 없는 조각을 예로 들어 설명해 보겠습니다. 화면을 항상 멀리서 확인하면서 전체 균형을 살피고 마지막 과정에서 디테일을 더해보세요.

아쉬워요

두상부터 완성시키고, 여기에 맞춰서 전체를 깎아내는 방식이다. 이 방식은 처음에 완성된 두상의 위치가 자연스럽지 못하면, 당연히 전체 균형도 무너지게 된다. 물론, 의도하지 않은 재미 요소가 나타나는 경우도 있지만, 완성형이라고 보기에는 어려운 형태가 될수 있고, 부위마다 완성도가 제각각이 되어 작업 의욕을 잃고 도중에 포기할 우려가 있다.

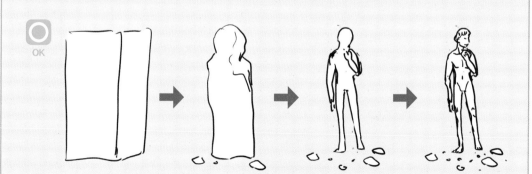

OK

작업에 앞서 완성된 모습을 머릿속에서 상상하고 이를 바탕으로 대략적인 형태를 만드는 방식이다. 이 방식은 전체 형태를 다듬어나가면서 전체적인 균형과 비율을 작업 중간에 확인할 수 있기 때문에 크게 실패할 위험이 줄어든다.

색 선택과 형태 정돈

색상 팔레트에서만 색을 선택해서 채색하면 색감이 단조롭고, 여러 색이 어우러지지 않을 수 있습니다. 또한, 마우스를 거듭 움직여야 하며, 색을 조정하기 위한 시간을 소비해야 하므로 작업 효율 면에서도 좋지 않습니다. 그렇기 때문에, 채색하는 도중에 주변 색을 스포이트로 추출하여 선택하는 것이 좋습니다. 주변 색을 스포이트로 추출해서 겹쳐 칠하면, 더욱 복잡하면서도 자연스럽게 어우러지는 깊은 색감을 표현할 수 있습니다.

① 메모 겸 러프 스케치와 밑칠
바탕 형태를 간략하게 그린 다음 별도의 레이어에서 배색합니다. 이때 색을 채우듯 단번에 채색하는 것이 아니라 필압과 브러시 자국을 의식하면서 그립니다. 이처럼 브러시 자국을 남기면서 겹쳐 칠하면 색감이 더욱 복잡해지고, 정보량도 늘어납니다.

배색 레이어

러프 스케치 레이어

병합한 레이어

기존의 레이어를 보존하기 위해 만든
'old' 레이어 그룹

② 레이어 병합하기
바탕 형태 묘사와 배색을 마쳤으면 레이어를 병합합니다. 다양한 개체를 그리는 경우에는 개체별로 레이어를 병합하는 것이 좋습니다.

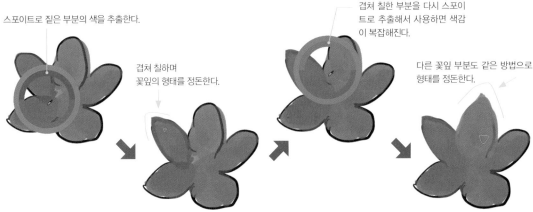

스포이트로 짙은 부분의 색을 추출한다.

겹쳐 칠하며
꽃잎의 형태를 정돈한다.

겹쳐 칠한 부분을 다시 스포이트로 추출해서 사용하면 색감이 복잡해진다.

다른 꽃잎 부분도 같은 방법으로 형태를 정돈한다.

③ 형태 정돈하기
바탕 형태 위에 색을 겹쳐 칠하여 형태를 정돈합니다. 앞서 배색에 사용한 빨간색이 아니라 레이어 위에서 스포이트로 추출한 색을 사용해 러프 스케치에서 그린 선을 지우듯이 칠하여 정돈하는 것입니다. 다른 꽃잎 부분도 같은 방식으로 스포이트로 추출한 색을 사용하여 형태를 정돈합니다.

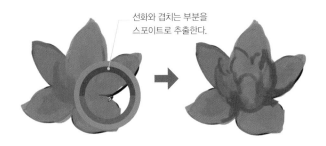

선화와 겹치는 부분을
스포이트로 추출한다.

④ 음영 묘사
검은색 선화와 밑칠한 빨간색이 겹치는 부분에 나타난 어두운 색을 스포이트로 추출하고, 이를 사용하여 음영과 꽃잎을 그립니다. 색상 견본에서 색을 선택해도 좋지만, 동계색인 경우에는 스포이트를 통해 추출해야 색을 빨리 선택할 수 있기 때문에 제작 시간이 절약됩니다.

⑤ 색 추가하기

지금까지 사용한 색 외의 다른 색을 사용하는 경우에는 색상 팔레트에서 색을 선택하여 추가합니다. 색을 추가할 때도 필압과 브러시 자국을 의식하면서 그립니다. 예시에서는 산뜻한 인상을 더하기 위해 노란색 계통의 색을 추가했습니다.

색상 팔레트에서 노란색을 선택한다.

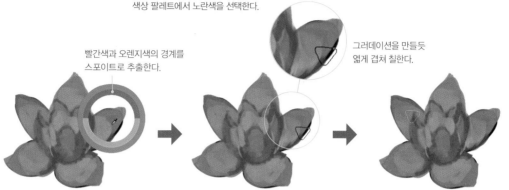

빨간색과 오렌지색의 경계를 스포이트로 추출한다.

그러데이션을 만들듯 옅게 겹쳐 칠한다.

⑥ 색이 어우러지도록 조정하기

새로운 색을 추가했기 때문에, 두 색의 경계 부분이 어우러지도록 조정합니다. 이 작업도 스포이트로 중간 부분의 색을 추출해서 약한 필압으로 겹쳐 칠합니다.

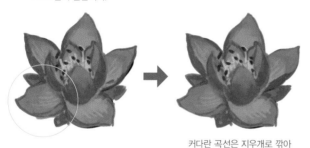

⑦ 깎아내며 형태를 정돈하기

실루엣이 만족스럽지 못한 경우에는 지우개를 사용해서 형태를 정돈합니다.

커다란 곡선은 지우개로 깎아내며 정돈한다.

디테일 묘사를 한 다음

넓은 음영을 추가한다.

그다음 색조 보정을 한다.

⑧ 마무리하기

조정 작업을 반복하면서 윤곽선을 추가하고, 필요한 부분에 꼼꼼하게 디테일을 더합니다. 어느 정도 묘사를 마친 시점에서 과감하게 음영을 추가해도 좋고, 색감이 만족스럽지 못하다면 색조 보정을 사용해서 색감을 조정하고 마무리합니다.

세 가지 채색 포인트

● 러프 스케치에서 그린 선화와 밑칠에 사용한 색을 스포이트로 추출한다.
● 색감이 다른 색을 추가한다.
● 두 색의 중간색을 스포이트로 추출해서 어우러지도록 조정한다.

위의 세 가지 포인트에 주의하여 채색하고 형태를 정돈합니다.

러프 스케치

건축 설계도 없이 지은 집은 불안정할 수밖에 없습니다. 러프 스케치는 그림의 내용과 품질을 좌우하는 건축 설계도와 같습니다. 또한, 클라이언트와 상담할 때도 러프 스케치를 통해 방향성이 잘못되지 않도록 확인하고, 완성된 이미지를 쉽게 파악할 수 있도록 돕는 중요한 역할을 합니다.

구도 러프 그리기

구도 러프는 전체적인 작업의 흐름을 검토하기 위한 스케치입니다. '무엇을 그릴 것인지' 생각하면서, 눈길을 사로잡는 포즈와 구도를 검토합니다. 이 과정에서는 머릿속에서 떠올린 이미지를 메모하듯 간략한 형태로 그립니다.

A안 검을 들고 있는 액션성이 높은 구도

B안 캔버스에 그림을 그리는 구도

간략한 스케치만 하느라 흥미를 잃었다면, 낙서하듯 캐릭터의 일부분을 그리면서 작품 완성에 대한 의욕을 부여합니다.

C안

조용히 앉아서 그림을 그리는 구도

D안

보다 큰 움직임으로 벽에 그림을 그리는 구도

그림이 주제와 일치하며, 화려하고 보기 좋게 표현할 수 있는지 확인하고, 제작 기간과 배색 또한 고려하면서 구도를 정합니다. 주제나 발주 내용이 명확한 경우에는 빠르게 마칠 수 있는 과정이지만, 이번 예시에서는 아이디어 구상도 겸하고 있어서 제법 시간이 오래 걸렸습니다. 대략적으로 네 종류의 구도 러프를 그리면서 비교한 결과 B안으로 결정했습니다.

소품 배치 검토하기

구도 러프에서 대략적인 작업 방향을 결정했다면, 이어서 러프 스케치를 바탕으로 그려도 좋을지 확인하는 과정을 거칩니다. 러프 스케치에 소품, 배경, 포즈 등을 그려보면서 전체적인 형태를 검토합니다.

캐릭터의 얼굴이 보이면 작업에 대한 의욕이 생기기 때문에, 이 단계에서 얼굴의 방향성을 대략적으로 결정합니다.

배색하기

전체적인 형태와 소품 배치가 결정되었다면, 배색을 시작합니다. 배색을 마치고 화면을 멀리서 확인하면, 전체적인 형태와 인상을 보다 명확하게 파악할 수 있습니다. 배색할 때는 캐릭터의 실루엣, 시선 유도, 명암의 균형 등 전체적인 형태나 여러 개체의 배치에 대해서도 검토합니다.

러프 스케치 검토하기

선화와 배색 작업을 마치고 러프 스케치의 바탕 형태를 완성했습니다. 이를 더욱 꼼꼼하게 묘사하면서 색과 형태의 배치를 포함한 전체 균형을 검토합니다.

머리 각도, 식물 배치, 화면에 없는 색의 활용법, 조명의 방향성 등을 검토합니다.

그림 전체를 색조 보정하여 전체적인 통일감을 부여합니다(Photoshop [Camera Raw] 필터 또는 Adobe LightRoom을 추천). 이 과정을 마치면 며칠 동안 작업을 중단합니다.

며칠 후……. 다시 러프 스케치를 검토합니다. 다소 어수선해 보여서 제작 비용을 고려하여 이미지를 트리밍하고, 불필요한 요소를 제거했습니다. 이어서 캐릭터의 표정을 바꾸어 산뜻한 분위기로 변경했습니다.

의상 검토하기

의상 디자인과 배색에 대한 방향성을 정합니다.

정보를 정리하기 위해 일단 캐릭터와 배경을 분리하고, 작품의 주인공인 캐릭터를 꼼꼼하게 묘사합니다. 〈질감 표현 일러스트 테크닉〉의 표지가 될 일러스트였기 때문에, 검은색을 주로 사용하면서도 질감 차이가 명확하게 드러나는 의상 디자인으로 검토했습니다. 또한, 캐릭터의 인상을 방해하지 않으면서 활기차고 즐거운 분위기를 더해주는 개체를 검토하여 배경에 정글 분위기를 띠는 요소를 다수 추가했습니다.

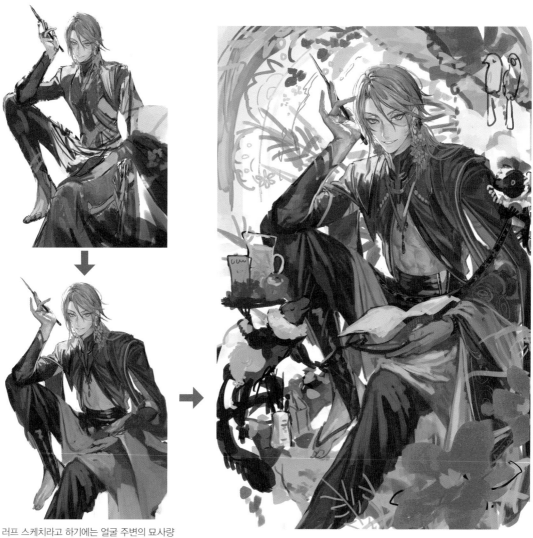

러프 스케치라고 하기에는 얼굴 주변의 묘사량이 많지만, 캐릭터의 완성형을 확인할 수 있는 상태까지 묘사하고 러프 스케치를 마칩니다.

배경 배치를 대략적으로 결정했다면 여기서 러프 스케치를 끝내고, 얼마간 휴식을 합니다.

제작 진행

러프 스케치를 마치고 '작품의 방향성'이 결정되었다면, 다듬기 단계에서 전체적인 균형을 살피며 꼼꼼하게 묘사하여 전체적인 완성도를 높입니다. 이번 예시의 제작 과정을 부감으로 소개합니다.

전체 진행에 대하여

 아쉬워요

인물을 묘사할 때 특정한 부위를 먼저 완성시키고, 여기에 맞춰서 다른 부위를 묘사하는 방식으로 그림을 마무리하는 방법

잘못된 방식은 아니지만, 작업을 진행하는 도중에 그림 전체의 완성된 형태를 파악하기가 어렵다. 따라서, 그림을 마쳤을 때 처음 생각했던 것과 다른 형태가 되어버릴 우려가 있다. 또한, 작업 의욕이 사라지고 집중력이 저하되어, 부분마다 작화의 품질에 차이가 생기기도 한다.

 OK

'전체적으로 묘사'→'부분적으로 조금씩 다듬기'→'전체적으로 묘사'……. 이러한 작업 과정을 반복하며 그림 전체의 완성도를 조금씩 높여가는 방법

한 장의 그림은 인물뿐만 아니라 배경을 비롯해 소품과 장식이 하나로 어우러지며 비로소 완성되는 것이므로, 모든 요소를 두루두루 살피며 묘사하는 방식이 바람직하다. 이처럼 전체를 묘사하고 부분적으로 조금씩 다듬어 나가면, 작업이 정체되지 않는다. 또한, 다른 부분을 다듬을 때도 어느 정도로 작업해야 할지 명확하게 알 수 있어서 그림 전체의 완성된 형태를 쉽게 상상할 수 있다.

'인물', '원숭이', '식물', '의상', '소품', '배경'의 작업 진행도를 표로 만들어 보았습니다.

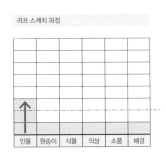

전체 완성도
25% 정도

1 러프 스케치 단계에서는 주역인 인물 묘사에 치중합니다.

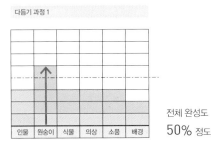

전체 완성도
50% 정도

2 인물에 맞춰서 전체적으로 묘사합니다. 원숭이와 요리에 디테일을 더하여 완성된 형태에 다가섭니다.

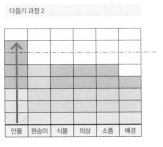

전체 완성도
75% 정도

3 원숭이에 맞춰서 전체적인 묘사량을 올립니다. 주역인 인물은 좀 더 시간을 들여서 꼼꼼하게 묘사합니다.

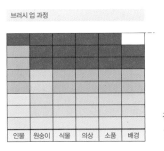

전체 완성도
100% 정도

4 인물에 맞춰서 전체적인 묘사를 더하고, 그림을 완성시킵니다.

완성 직전의 세 가지 포인트

브러시 업과 완성

그림에 '100퍼센트' 또는 '완성'이라는 명확한 정의는 없습니다. 따라서 시간이 허락하는 한 본인이 만족할 때까지 브러시 업을 반복하세요. 다만, 시간에 제한이 없다고 하더라도 지나치게 가필을 거듭하면 오히려 품질이 악화될 수 있으므로 주의해야 합니다.

묘사량에 주의!

배경과 소품을 주역인 인물과 같은 수준으로 꼼꼼하게 묘사하면 그림의 주제가 무엇인지 한눈에 파악하기 어렵습니다. 어디까지나 조역은 전체 균형을 맞추는 정도로 표현합니다.

우선순위를 정하자

어디부터 작업할 것인지 우선순위를 정하는 것도 중요합니다. 작업 우선순위는 작업 의욕이 솟는 부분, 그림 내에서 중요한 부분, 묘사 난이도, 묘사 시간 등 여러 요소를 고려하여 검토합니다.

다듬기 단계에서도 그림의 주역인 인물에 수정하고 싶은 부분이 있다면 얼마든지 조정하고 가필합니다. 이번 예시처럼 다양한 요소가 있는 그림은 단숨에 형태를 만들기가 어렵기 때문에, 조금씩 단계를 밟아 나가면서 전체 균형이 어우러지도록 형태를 정돈하여 완성도를 높이는 것이 바람직합니다. 물론, 제작 방식이나 작업 스타일은 사람마다 차이가 있으므로 여러분에게 맞는 방법을 찾아보세요.

작업 과정 둘러보기

러프 스케치 이후 어떤 과정을 거치며 작업을 진행했는지 대략적으로 둘러보겠습니다.

인물은 러프 스케치 과정에서 충분히 묘사를 한 상태이기 때문에, 우선 화면 아래쪽에 배치한 원숭이에 묘사를 더합니다.

이어서 화면 오른쪽의 원숭이를 묘사하고, 아래쪽 원숭이가 들고 있는 요리에 묘사를 더합니다.

화면 윗부분에 배치한 나무에 묘사를 더합니다.

화려한 분위기를 더하기 위해 배경 가운데 부분에 위치한 식물
에 묘사를 더합니다.

화면 가장 앞에 위치한 식물에 묘사를 더합니다.

어느 정도 묘사를 마친 시점에서 배경색을 검토합니다.

다리 주변에 묘사를 더합니다. 우선 소품이나 바위의 형태를 정돈합니다.

의상과 다리에 묘사를 더합니다. 다리 주변에 배치한 화구의 위치를 조정했습니다.

다시 배경을 검토하고, 배경과의 균형을 살피면서 여러 부분에 묘사를 더합니다.

전체적인 묘사를 마치고, 세세한 부분에 디테일을 더합니다. 의상에 자수를 추가했습니다.

크기가 작은 개체를 추가하거나 위치를 조정하면서 전체적인 디테일을 더합니다. 색감이 만족스럽지 않아 색조 보정으로 조정하고 일단 작업을 중단합니다.

며칠 후, 세세한 부분과 전체적인 색감을 조정하는 브러시 업 과정을 거치면 완성입니다.

표지 일러스트에 그려진 주인공은 지난 수 년 동안 동경해왔던 전설적인 인물에서 모티프를 얻었습니다. '실론철목'과 '용화수' 두 종류의 식물과 빨간색을 곁들인 '불꽃 나무'를 더하여 주역을 더욱 돋보이게 표현했습니다.

이 인물은 실제로는 존재하지 않는 미지의 세계에서 오랜 시간 수행 생활을 하고 있습니다.

이 인물도 우리처럼 항상 '더 좋은 그림을 그리고 싶다'라며 머리를 감싸고 고민하면서 매일 시행착오를 거듭하고 있습니다.

고된 수행생활 속에서도 주인공의 내일이 더욱 빛날 수 있도록 따뜻하게 지켜봐주는 숲 속 친구들에게 감사하며, 함께 맛있는 음식을 즐기고 행복해하는 주인공의 심경을 표현하듯 그림을 그렸습니다. 여기에는 제 자신과 이 그림을 보는 여러분에게 주고 싶은 메시지 또한 포함되어 있습니다.

〈질감 표현 일러스트 테크닉〉은 '질감 표현'에 치중하기보다 작품 제작에 대한 대략적인 흐름부터 기능적인 측면을 묘사하는 방법까지 두루두루 살피고자 노력했습니다.

묘사 방법에 대해서는 특전 영상이라는 형태로 준비해 두었으니 꼭 참고해 주셨으면 좋겠습니다.

특전 페이지

이 책을 구입하신 분들께 드리는 특전입니다.
아래 URL에 접속하셔서 다운로드 받으시면 됩니다.

https://bit.ly/3PoVhYz

5대특전

특전 브러시 (abr 형식) 다운로드

연습용 텍스처 (psd 형식) 다운로드

연습용 선화 (psd 형식) 다운로드

특별 편집판 PDF (PDF 형식) 다운로드

커버 일러스트 메이킹 동영상(mov 형식)

※ 해당 URL에 수록되어있는 데이터와 관련된 모든 저작권은 저자 에가와아키라에 귀속됩니다.
저작권법에 보호를 받으므로 무단 복제를 엄격히 금합니다.

• 커버 일러스트 메이킹 동영상(mov 형식)은 아래의
URL을 통해 시청하실 수 있습니다. (해당 사이트는 일본
원출판사 사이트여서 일본어와 한글을 같이 기입하였습니다.)

https://book.mynavi.jp/supportsite/
detail/9784839978884_tokuten.html

⑤ カバーイラストメイキング動画
⑤ 커버 일러스트 메이킹 영상
※ 視聴したい動画の ▶ を クリックしてください
※ 시청하고 싶은 동영상의 ▶를 클릭해 주세요.

手足の描き込み方(動画) 손발 그리는 법 (동영상)
顔の描き込み(動画) 얼굴 그리기(동영상)
布を描く(動画) 천 그리기(동영상)
猿と料理(動画) 원숭이와 요리(동영상)
植物の描き込み(動画) 식물 그리기(동영상)

브러시 설치 방법

Photoshop

❶ Photoshop에서 브러시를 선택하고, 화면 윗부분 옵션 바에
서 브러시 프리셋을 클릭합니다.

❷ 화면 윗부분에 있는 태엽 버튼을 클릭합니다.

❸ '브러시 가져오기'를 클릭하고, 다운로드한 'abr 파일'을 선택하
면 브러시가 추가됩니다.

CLIP STUDIO PAINT

❶ 도구 팔레트에서 다운받은 브러시를 저장할 위치를 선택하
고, 보조 도구 팔레트 윗부분에 있는 옵션 버튼을 클릭합
니다.

❷ '보조 도구 가져오기'를 클릭하고, 다운로드한 'abr 파일'을
선택하면 브러시가 추가됩니다.

※ 다운로드한 'abr 파일'을 직접 보조 도구 팔레트에 '드롭&드래그'로
추가할 수 있습니다.

ILLUST NI NAJIMU SHITSUKAN NO GOKUI
ⓒ 2022 Akira Egawa, Remi-Q
Korean translation rights arranged with Mynavi Publishing Corporation
through Japan UNI Agency, Inc., Tokyo and Botong Agency, Gyeonggi-do

한 권으로 마스터하는
질감 표현
일러스트
테크닉

1판 1쇄 2023년 9월 25일

지은이 에가와 아키라
옮긴이 서 지 수
발행인 김 인 태
발행처 삼호미디어

등록 1993년 10월 12일 제21-494호
주소 서울특별시 서초구 강남대로 545-21 거림빌딩 4층
　　　www.samhomedia.com
전화 02-544-9456(영업부) | 02-544-9457(편집기획부)
팩스 02-512-3593

ISBN 978-89-7849-695-7 (13600)